當代數據藝術先鋒最深刻的第一手觀察，
探索科學、人文、藝術交織的
資訊大未來

數據與人性

A Citizen's Guide
to a Better Information Future

JER THORP 傑爾‧索普

呂奕欣──譯

LIVING IN DATA

獻給諾拉（Nora）

世間情意千萬種，各有源頭，一個比一個獨特，每一個都不斷為生命添加光景。

——理察·鮑爾斯（Richard Powers），《樹冠上》（*The Overstory*）[*]

* **譯注** | 中譯引自施清真譯，《樹冠上》，台北：時報出版，2021。

目次

前言

　　我寫作時正值宵禁。警察成群出動，手持警棍，在城裡梭巡。他們圍堵抗爭者，對之毆打，之後又用束帶綁住抗爭者手腕，再拘留好幾個小時，未提供飲食或醫療照護。這是第四晚了。為了居家防疫，我們已封城七十七天；這場新冠肺炎大流行可能還要持續好幾週、好幾個月，甚至好幾年，我們處於某個不確定的時刻。

　　數據紛紛湧出。病例數、檢驗數、死亡人數。關於社交距離和群體免疫的數字。抗議人數、警方殺害的黑人人數。數字、數字、數字。3 月 27 日，《紐約時報》刊登一張圖表，顯示當週美國申請失業保險的人數創下歷史新高；最右邊的長條（三百三十萬）從頁面最底部延伸到最頂端。5 月 9 日，《紐約時報》再度刊登這張表，當月數字已超過兩千萬。5 月 24 日，報紙列出一千個因新冠肺炎病逝的人名，從頭版延伸到下一頁。安琪兒・艾斯卡米拉（Angel Escamilla），六十七歲，伊利諾州內珀維爾（Naperville），助理牧師。艾波兒・鄧恩（April Dunn），三十三歲，路易斯安那州巴頓魯治（Baton Rouge），身障權利倡議者。約瑟夫・亞吉（Joseph Yaggi），六十五歲，印第安那州，眾人的良師益友。艾爾比・凱斯（Alby Kass），八十九歲，加州，猶太民俗團體主唱。

　　在我住處附近的東河（East River）河畔，有人在公園步道上留下了一些

彩繪的小石子。「一切都會沒事的。」有人用整齊的黑色字母在白色石子上寫著。「我們大家同舟共濟。」另一枚石子寫道。

我們並未同舟共濟。如果更仔細讀《紐約時報》上這些名字，深入研究數字，就會發現病毒對黑人和黑人群體的影響比白人更嚴重。在明尼亞波利斯，亦即 2020 年 5 月 25 日喬治・佛洛伊德（George Floyd）*死亡的城市，警方對黑人施暴的機率是白人的七倍。小石子上「我們」這種陳腔濫調正是問題。

和「我們」一樣的集合體，太常因為數據以「大家的命都是命」（all lives matter）為由而成為蒐集對象，這是用來淡化我們對隱私的憂慮，同時拒絕直接談論不平等的危機。如果我想討論人的數據經驗，就需要談到風險，然而風險對每個人的影響並不相同，影響的時間也不一樣。活在數據裡，似乎是一個共同的現實，但這種經驗卻是因人而異、因群體而異。「我們」一詞，不可能囊括所有人對數據的相異經驗，尤其是最容易面臨立即風險的人：有色少數族裔、LGBTQ+、原住民群體、年長者、身障者、流離失所的移民、監獄收容者。

在本書的絕大部分，你會讀到以第一人稱複數來書寫的文字。換言之，我會大量使用「我們」，將你和我包覆在一起。這讓我不自在，想必你也是。但我認為這是有必要的。這裡借用作家暨學者茱麗葉・辛格（Julietta Singh）的話，我的「我們」，是「一種充滿希望的召喚」。那不存在於現在，而是在某個更美好的未來，我必須相信我們會抵達那樣的未來。

目前是紐約史上第二次宵禁。第一次發生在 1943 年 8 月 1 日。那晚「哈林區暴動」，起因是白人警察詹姆斯・柯林斯（James Collins）槍殺了一名黑人士兵羅伯・班迪（Robert Bandy）。當時的紐約市長拉瓜迪亞（F.

* 譯注｜非裔美國人，2020 年 5 月 25 日，被控以假錢幣購菸，遭白人警察壓制窒息而死，死前曾說自己無法呼吸。這次事件引爆美國各地嚴重騷動，警方動用武力鎮壓。

H. La Guardia）派出六千名警察和一千五百名民兵深入哈林區，以平息「流氓暴行」。六百人遭逮捕，還有數人喪命。那一晚，也是詹姆斯・鮑德溫（James Baldwin）*繼父的葬禮，他寫道開車到墓園時，「穿過一片碎玻璃的荒野」。這場暴動與繼父的死亡，激發他寫下其最知名的文章之一〈土生子札記〉（Notes of a Native Son），該文以如下文句作結：

> 我開始發現，人們似乎必須永遠在心中記住兩個想法，這兩個想法似乎是對立的。第一個想法是接受，完完全全、毫無怨恨，接受生命原本的模樣和人的模樣：根據這個想法，不消說，不公正是司空見慣的。但這不表示人就會心滿意足，因為第二個想法具有同等的力量：一個人在自己的人生中絕不可接受這種不公正是司空見慣的，而是必須全力以赴對抗它們。然而，這項抗爭是從內心開始，此時早已是我的職責，讓我自己的心擺脫憎恨和絕望。這樣的暗示令我心情沉重，現在我的父親已無法復生，我希望他一直在我身邊，這樣我就能在他臉上尋找答案，而如今只有未來才能給我答案。

* 譯注｜1924－87，美國作家暨社會運動者，關注種族和性別議題。

既是魚也是水、是方法也是目的之事物，該如何

談論？

——娥蘇拉・富蘭克林（Ursula Franklin），
《科技的真實世界》（*The Real World of Technology*）

序曲

　　哈爾‧費斯克（Hal Fisk）站在路易斯安那州的艷陽下，以乾淨的手帕抹去眉上汗珠。他出差時，艾瑪（Emma）總會為他準備很多條手帕，讓他擦去汗水和泥巴。身為地質學家，他手上深皺褶中仍有泥漬，怎麼都擦不去。哈爾早上出門時整齊捲起袖子，到了這時，袖子下方的胳臂盡是硬泥巴塊。在外頭做任何事都會碰到泥土，躲也躲不過。

　　他們整個早上都在設法讓鑽孔機啟動，但在它能產生足夠的力矩之前，大鑽頭一直被某個東西卡住。原來是一棵老樹樹根，因此比爾‧亨迪（Bill Hendy）用弓鋸鑽進泥深及頸之處，試圖把它弄出來。哈爾盼能盡快啟動機器，畢竟到了中午會燠熱難耐。這裡是哈里森堡（Harrisonburg）與納奇茲（Natchez）之間倒數第二處鑽井，他想盡快回到維克斯堡（Vicksburg），回到艾瑪身邊，進入實驗室，處理數據。

　　哈爾所在之處，距離密西西比河約 16 公里之遙。另一條河近多了──騰薩斯河（Tensas River）。其實騰薩斯河算是溪水，泰來草在河水中生長茂密，根據當地人的說法，這裡還算可以釣魚，但即使下過雨，水面仍不夠寬，無法行船。哈爾知道，從泥巴來看，騰薩斯河是密西西比河昔日蜿蜒的幽靈，約三千年前一條被遺棄河道的最後一段河道。

　　顯然從一開始，對第一批在密西西比河上航行的人來說，這條河就是不

安定的。隨著時間推移，河彎會變寬，水變得更淺。最終，河的急彎處會再度折回，穿過地面流到河流的下一段轉彎處，斷開原有的部分河道。接下來這個過程會反覆出現。

這種彎曲和再度彎曲的證據存留在泥土中，以及從中迸發的生命裡。一處截斷的河彎可能像一座停滯的湖泊一樣，存在一兩個世紀。在這段期間，它拋棄了河流的身分，成為更靜止的封閉系統。懶洋洋的長吻雀鱔和喜歡在深洞中出沒的鯰魚，取代了大口黑鱸和敏捷銀亮的鰷魚。較適合靜止水域的植物，也出現在水邊。年復一年，世世代代，植物根部探入水中飲水，周圍土壤成形。這是一場陸地與水域曠日持久的拉鋸戰，尚未開始即已取勝。水被消耗掉，於是在湖狀的泥土層上方有植物生長，留下湖狀綠地。

根據他們今天抽取的樣本，以及其他大約一萬六千個樣本，哈爾和他的團隊將重建河流原有的模樣。這個團隊鑽探的孔洞有些深達地下約 3962 公尺，那裡的岩石保有證據，訴說大約兩百五十萬年前最後一次大冰河期之後河流的起源。從泥土、岩石和空拍圖，他們繪製出這條河遺棄的每一處彎道的地圖。河彎相互疊加，記錄著一個巨大、永恆、蜿蜒移動的事物。1944年，他們提交一份成果報告，題為《密西西比河下游沖積河谷地質調查》（*Geological Investigation of the Alluvial Valley of the Lower Mississippi River*）。他們以泥層長條圖和空拍圖，建構一則壯闊的地質故事，完整度史無前例。在這份報告中，可以看到怒吼的冰川逕流、跨越大陸的巨石、向日葵河系（Sunflower system）、底比斯谷（Thebes Gap）、胡桃河跡湖段（Walnut Bayou Segment）、墨西哥灣沿岸地槽、河岸退縮、鹽丘與隆起。

費斯克的工作是一項數據蒐集、整合和地圖繪製的盛大壯舉。從泥土和拼湊而成的照片中，他給了這條名稱如小學歌謠的河流一個一百七十頁篇幅的起源故事，訴說著一個地方、一片地景和一種生活方式。

費斯克的報告印了兩百份，只要花 2.5 美元，附上郵資，這份報告就會

寄到你手上。這部袖珍本印在白紙上，二十六張地圖整齊對摺兩次，塞進棕色信封裡。其中一份最終來到紐約公共圖書館，幾個月前，我到布萊恩特公園（Bryant Park）的總館拜讀。儘管我已看過這些地圖的影像很多次，但在閱覽室的寬闊木桌上攤開第一張地圖時，我的心仍怦怦跳。這些地圖以絢麗的綠、黃、橙、紅色調繪製，華麗又觸動人心。而且它們非常大：我一次只能在那張 6 公尺長的桌上放四張地圖；若要在一個地方看完整套地圖，需要約 33 公尺長的走廊。

圖書館員看到我正嘗試俯拍地圖照片，搬了摺梯過來。我爬到梯子頂端，或許是眩暈吧（我不太習慣攀這麼高），總之我是頭昏眼花俯視這四張地圖，望著那綿延約 3862 公里、歷經萬年歲月的一段河流。有那麼一刻，我看見的是你眼前這本書所述的地圖，意識到我訴說的也是蜿蜒曲折的故事，時而湍急奔流，時而平緩彎轉，有淤積，也有歷史。這故事有一部分是從俯視的角度觀察，觀看、傾聽和閱讀，在檔案室中度過。然而，本書成果主要來自在浩瀚的數據裡投注時間：在《紐約時報》和美國國會圖書館的研究室、和《國家地理雜誌》（*National Geographic*）田野團隊考察、在紐約現代藝術博物館（MoMA）的藝廊、在海底，還有在卡加利、聖路易和曼徹斯特等城市，以及時代廣場的中央。我手上有泥巴。

密西西比河發源於明尼蘇達州的艾塔斯卡湖（Lake Itasca），流經約 3219 公里後注入墨西哥灣，途中有一百六十四條支流匯入，包括藍基爾河（L'Anguille River）、史考基河（Skokie River）、愛德華河（Edwards River）、格蘭特河（Grant River）、愛荷華河（Iowa River）、密蘇里河（Missouri River）、糖河西支（West Branch Sugar River）、乾草溪（Hay Creek）和皮爾河（Bayou Pierre）。最大的幾條支流還有自己的支流，因此可說密西西比河從蒙大拿州延伸到賓州，從加拿大薩克其萬省（Saskatchewan）延伸到美國紐奧良。在報紙上、網路上讀這些數據可能會愚弄你，讓你以為這條路徑是命定的，以為我們沿著它的路線前進的方式是唯一可走的路，並以為

它的歷史可以用一條清楚的線來描繪。然而，要描述數據的真實故事，需要談的不只是大主題、臉書、機器學習、定向廣告、視覺化和臉部辨識。要了解全貌，我們必須走訪最小的小溪、山溪和溪流，看看一個世紀前故事開始冒泡的地方，回到我們可以找到有新故事開始流動的地方。

1931 年，海倫·霍爾·詹寧斯（Helen Hall Jennings）坐在布魯克林的教室裡，看著學生們，在她的筆記本上寫字。克里夫蘭一個十七歲的人撥通了全國最大的免費網（Free-Net）。1999 年，在舊金山一所學校外，孩子們種植兩株有相同基因的核桃樹苗。2003 年在伯明罕一處劇場，一名女子四足跪地，仔細數著兩千四百三十五顆米粒。2015 年在安哥拉高地，一支掃雷車隊轟隆穿過原始森林。在聖路易北側，一群九年級生將人口普查資料投影到手繪地圖上。在加拿大洛磯山脈高處的一條冰川，感測器記錄到冰層的乍然移動。

此地與他方，此刻與彼時，無法畫成直線。本書必然是蜿蜒曲折的。它會繞行前進，千迴百轉。

但後退一步，爬上梯子，希望你會看見一個更大的故事。

時而如波濤洶湧漫遍大地，時而將自己分成一張
細流之巨網；現在，它從地底下汨汨湧出……所
有的一切相互貫穿，彼此相依、交互跨越；這是
永恆的，動人的，千變萬化的樣貌。

————羅莎・盧森堡（Rosa Luxemburg），德國馬克思主義者暨哲學家

1. 活在數據裡

現在是上午十一點一分，我即將被一隻河馬攻擊。

這情景已在我腦海中多次上演：清澈的水中，浪潮湧來，不斷逼近。當我們試圖準備好迎接撞擊，船身搖搖晃晃。周圍的人明白即將發生的事時，紛紛尖叫。*Kuba! Kuba!* 河馬！河馬！這些驚心動魄的片刻被錄成數據，也就是我汗濕胸口前的心率監測器所輸出的東西。那些數字是我每毫秒的心跳，看著那些數字，可以看出我的緊張正在累積。作為一張圖表，它看起來就像一幅恐懼的海拔圖，每個連續的波峰都讓我更接近河馬到來的時刻，或心跳停止。

我最近寫了一個軟體，把那些數字變回聲音，重新創造出那次攻擊時我的心跳怦怦聲。此刻，我戴著耳機聆聽。坐在船上的傑爾越來越害怕時，坐在布魯克林工作室椅子上的傑爾也是。告訴自己房間裡沒有河馬非常容易，但與此同時，數據也是很有說服力的紀錄，記錄了我一生中最神經緊繃的經驗。

河馬雖是世界上最大的兩棲動物，卻不擅長游泳。成年的公河馬體重和多功能休旅車一樣重，但牠們不會漂浮。公河馬比較喜歡留在腳可碰到地面的淺灘，這種深度剛好讓巨大頭頂的眼耳鼻留在水面上。然而，受驚嚇或憤怒的河馬會冒險進入湖泊、池塘或河道，像大型鼠海豚那樣從底部躍起。誰

還在乎水動力學？

我看著河馬大小的頭波朝我湧來，心想自己到底在這裡做什麼？

2009 年春天的一個星期六，我陷入數據、那艘船和這本書的難題裡。那時我在東溫哥華公寓，坐在 IKEA 小書桌前。街道兩旁的櫻花樹剛綻放花朵，我椅子下方的地板上黏到早上遛狗時帶回來的粉紅花瓣。我原本打算（再度）放棄反覆努力近四年的計畫。一天盯著電腦螢幕時，我想到那項計畫的核心問題：如果像素可以隨心所欲會怎樣？要是可以解放像素，讓像素擺脫得遵循指令的無趣生活會如何？比如不再顧及需要多亮才能發光、何時閃亮與變暗、必須顯示何種程度的確切橘色調。

在我的計畫中，我會讓像素自由，在微型經濟體中彼此交換色彩。我將像素編碼為每一個都有一種個性：有些保守，有些樂於冒險。有些像素會探討色彩的「市場」趨勢，以決定提供何種交易；有些則傾聽編碼預言，根據隨機碼來發出一系列預測。每個色塊都有主體性，可以善用程式化的小腦袋，自由做任何決定。身為一個群體——一個族群——這些個別的小點點會形成圖樣，而在某種微小的意義上，這個系統將是有生命的。

問題是，這樣沒用。無論我如何設定參數，經濟體都會在交易約一萬次後崩潰。我會剩下兩三個極度富有的像素，其餘的會破產，然後死亡。我試著改變起始條件，從不同的影像、日落或沙漠或野火的照片、國旗繪圖或我的網路攝影機快照中，設定每個像素的色彩「財富」。我試著執行稅務系統，讓金錢從富有的像素流動到貧窮像素。有些解決方案奏效，持續一兩分鐘，之後整個局面再度崩潰為非常富有和死去。

我認為這個系統需要的是某種混亂，某種來自真實世界的噪音，可能會讓經濟體保持警覺。我先從股市取得訊息來源，但那對我的像素族群來說似乎太單調。之後我有另一個想法：如果「紅」、「綠」、「藍」等現實世界使用的詞，驅動了它們在色彩經濟體中的價值呢？如果我能從新聞報導中取得文本，就可以寫個程式來計算這些色彩詞語的字數，然後把數字輸入我的

系統。我用 Google 搜尋。如今回頭來看，我當時真是意外的好運：我讀到的第一條結果是關於《紐約時報》前一天推出的新數據服務，任何人皆可利用這個介面，搜尋三十年來的文章，並取得結果列表。主標題、副標題、內容摘要、網址，如果多花一點點工夫，就能找到特定字句出現。

我從未完成這項色彩計畫，反而受困於滾滾洪流般的數據可能性。那天下午我寫了一個程式，從《紐約時報》下載了九百七十二個數字。這些數字是計算 1981 年至 2008 年間，「紅」、「綠」、「藍」在報紙上出現的次數。我的電腦盡責地整理了對那些數字的要求，每次十二個字。螢幕變灰幾分鐘之後，出現了一張圖表。這是我第一次將資料視覺化。

圖表本身說不上是好兆頭。它的彩現成果像托育中心（或 Google 辦公室）常用的俗豔原色，長條彼此疊置，無法分辨一個月與另一個月或一年與隔年。儘管如此，我仍從眼前的醜陋之物看出一些希望。如果仔細觀察，會看出其中有模式。雖然藍色與紅色看似搖擺不定，缺乏固定模式，但從每十二個月的時間來看，綠色的長條圖呈現出一排圓形的小丘，季節色彩反映在新聞語言中。2002 年 3 月，紅色圖大量竄起——因為《國土安全總統令第三號》（Homeland Security Presidential Directive 3）及其彩虹量表，顯示「恐怖行動風險」。我花了幾個小時閱讀回傳的數據，把它們和圖表的每個小峰值配對；顏色訴說完整的歷史：深藍（IBM 超級電腦）與紅場、綠能、藍十字（醫保計畫）、紅十字、綠扁帽。

我嘗試了新的詞語組合：首先是「性」與「醜聞」，之後是「網際網路」與「資訊網」，然後是「伊朗」與「伊拉克」。「創新」與「監管」，「基督教」與「伊斯蘭」。「超人」、「蝙蝠俠」與「蜘蛛人」。「全球暖化」與「氣候變遷」。「希望」與「危機」，「科學」與「宗教」，「共產主義」與「恐怖主義」。每個詞組都訴說自己的視覺故事，每一組也顯示出《紐約時報》的作者和編輯如何使用這些詞，以及無數讀者閱讀這些詞時的些微變化。把數字變成形狀和顏色的小技巧這項簡單的事物，多麼令人滿足。

我發現如果人與組織出現在同一篇文章中，我可以建立他們的連結。明白這一點之後，我做出整年密密麻麻的新聞繪圖。雷根、羅馬天主教會、聯合國、前麻州州長麥可·杜卡基斯（Michael Dukakis）、喬治·布希、魯西迪（Salman Rushdie）。非洲民族議會（ANC）、首位非裔紐約市長戴維·丁金斯（David Dinkins）、通用汽車、柯林頓、美國牧師金貝克（Jim Bakker）、巴勒斯坦解放組織（PLO）。逐年解讀這些圖，就像快速在歷史中前行，或至少是爬梳《紐約時報》訴說的歷史（大部分是總統占據圖的中央，洋基隊贏得世界大賽的年分除外）。

我花了幾個月的時間，在視覺化的可能性空間中漂流。在那裡，我似乎可以從無生有，從一切事物中變化出模式。厭倦了《紐約時報》後，我把英國國家 DNA 資料庫（National DNA Database）、流感基因體、歐巴馬外交政策演說、國情咨文演講、對海地的國際賑災捐款視覺化。我替二十四小時內每個在推特上說「早安」的人畫圖，還分析一千六百期《科技時代》月刊（*Popular Science*）的語言。我繪製世界最大航運港口的船隻交通圖，也繪製村上春樹短篇故事的敘事結構。我為經典著作《復仇者聯盟》（*Avengers*）每集的每個角色製作時間軸。我最喜歡的計畫之一是一張反向工程圖，為世界各地剛降落機場、推文「我剛降落」的人，反向繪製出全球航空旅程。

我著迷於我所謂的「問題農場」：視覺化的運用不只是為了簡化某個事物，而是以有趣的方式顯露其複雜性，揭示之前無法看到的事物。現代統計學偉大標竿人物之一約翰·圖基（John Tukey），將這種工作描述為探索式分析（exploratory analysis），而不是更任務導向的驗證式分析（confirmatory analysis）。但就我個人而言，我發現這種開放式的探索帶來喜悅，與資料視覺化界定的「滿足」感截然不同。

2010 年初秋，我走進四十二街的《紐約時報》大樓，搭電梯到十四樓，在這裡度過兩年半時光，擔任報社第一位駐點數據藝術家（我自創的職稱）。這裡是沃土，我和同事打造出第一個用於探索社群媒體數據的大規模

工具。這是一種互動式的推特對話鑑定工具。運用這項工具，可清楚看見當時新興的社交網絡令人振奮的擴張性和交織的複雜性。任職《紐約時報》時，我也開始在紐約大學互動電子媒體課程（Interactive Telecommunications Program, ITP）任教，這個課程是麻省理工學院媒體實驗室（Media Lab）的龐克搖滾版。在那裡，我讓學生到數據可能性空間邊緣的沃土中挖掘、種植，看看會長出什麼。

2013 年離開《紐約時報》時，我創辦了工作室「創意研究事務所」（Office for Creative Research, OCR）。近十年的時間裡，我們試圖盡可能打破數據的規則。我們在現代藝術博物館展示數據，並把數據置入時代廣場中央的雕塑中。我們製作工具，讓人可以瀏覽數據消除的情況：這是瀏覽器的擴充功能，分析淹沒我們瀏覽器的網路廣告。我們也打造過位於北聖路易（North St. Louis）的快閃資料社群中心和針對慢性疼痛患者的公民科學平台。在所有這些計畫的過程中，（令我大感驚訝地）有人封我為「國家地理探索者」（National Geographic Explorer），而我的作品（和事務所的作品）從螢幕和城市滲透到更荒野的地方。由於渴望讓我的新名號發揮作用，我加入探險隊，深入波札那歐卡萬哥三角洲（Okavango Delta）的核心地帶，用自己的數據能力，換來船頭 3 平方英尺（約 0.08 坪）的位子。

劇透：我沒死。河馬運算了能量方程式後決定，不值得費力撞翻船。或說，不值得把船整個翻覆後，還搞得亂七八糟，吵吵鬧鬧。牠在幾步之遙冒出水面，張口怒吼，向我們展示四根短劍大小的晶亮獠牙。我們飛快離開。我的脈搏過了十一分鐘才穩定。那天下午前往營地途中，我們又遇見另外十一隻河馬。隔天遇到三隻，再隔天是二十隻。每隻河馬的數據都會輸入資料庫，記錄確切的相遇時間和經緯度，以及我明顯加快的心跳速度。

回到紐約，我們繼續工作。當我們位於包厘街（Bowery）的小辦公室變得太擠時，我們搬進布魯克林市中心一座舊電話公司大樓的明亮空間。創意研究事務所重新營運之前，我付錢給一位招牌師傅，請他用深黑色字母在整

個辦公室周圍手寫一段美國著名作家品欽（T. R. Pynchon）的引文：

> 她在陽光下瞇起眼，俯視斜坡，望向一大片房子，它們從暗褐色的土壤中一起冒出，就像一株獲得悉心照料的作物；她想起曾為了換電池，打開電晶體收音機，於是第一次看見印刷電路。從這個高角度觀看井然有序的房屋和街道蜿蜒，就像看見印刷電路板一樣，同樣出乎意料，清楚得令人吃驚。雖然她對收音機的了解甚至比對南加州人的了解還少，但兩者的外在模式都如象形文字，有隱含意義，有溝通意圖。印刷電路板能告訴她什麼，似乎沒有侷限（如果她曾試著去尋找）；因此她一到聖納西索（San Narciso），一項啟示也開始顫動，正跨過她的理解門檻。

隨著團隊成長茁壯，我們致力的工作不是錯綜複雜的廣告、想賣更多東西給更多人。若寄來的電郵上包含「品牌打造」一詞，就直接丟進垃圾桶。我們對 Google 說不，對臉書說不；對沒有預算的流行病學家點頭，對聖路易的社區藝術中心點頭。我們每做一件有酬案件，就會再做兩件滿足我們的好奇心和信念的工作，更努力耕耘。許多人疑惑，不知道創意研究事務所是設計工作室、研發實驗室或非營利組織。我們是介於其間。當別人問起事務所經營什麼樣的業務，我會說創意研究事務所是「非足夠盈利組織」（not-for-enough-profit）。那曾是笑話，直到後來不再是笑話。

工作室在 2017 年關閉，之後我在國會圖書館度過十八個月，那裡是美國的國家級資料庫。我在汗牛充棟的數百萬本書和手稿、地圖、照片及錄音中跋涉。我還鑽研圖書館的基礎建設和檔案格式，深入研究它的走廊、書籍資料卡和開放 API（應用程式介面）。我把想法培植整齊，澆灌照料。透過製作工具、演示和說故事，我了解了圖書館裡的數據是如何運作的，以及如果我們將數據——和我們自己——從科技持續不斷的期望和約束中解放出來，它的運作方式可能會有什麼不同。我在圖書館那段期間，開始寫作。

這本書是一份紀錄。它是數據。這數據是關於我過去十年的人生，這份文件記錄了我的創作如何拓展了我對數據是什麼及數據可以是什麼的想法。它以比較繁瑣、不那麼線性的方式，描繪了我從溫哥華地下室的工作室到《紐約時報》，再到國會圖書館的路徑。從墨西哥灣海底的一艘深潛器、非洲歐卡萬哥三角洲中央一艘搖晃小船，再到加拿大洛磯山脈一塊強風吹拂的岩壁。它一路追隨著我的作品，記錄我如何探詢展示和探索數據的新方法，從視覺化到聲音、雕塑和表演。重要的是，它還追蹤了我對數據的想法經歷了哪些改變。起初，我認為數據是供研究使用的惰性燃料，接著把它當成某種比較不祥的東西。我們該如何找到正確的應對方法，因應數據帶給我們自己和他人的風險？我們該如何直視數據帶來的傷害而不迴避？如何透過一些大膽的修正，讓數據提供一種豐富且碎形的媒介，來幫助個人和社群成長？

然而，基本上，本書是一本指南。它指引那些必須活在數據裡的人，以及那些想創造出更宜居的數據世界的人。這本指南是給在某天醒來，思考自己為什麼時時刻刻被他們的手機、他們的社群媒體平台、他們的車子和他們的城市追蹤，並自問如何走到這一步的人。這本指南也是給準備成立新公司的創業者，回顧大數據重創我們自身和社會的災難，並且思考我們可以做得更好。這本指南是給想要訴說自身數據故事的個人和群體，這樣他們可以自己訴說，且比別人幫他們訴說時更響亮。

因為我們可以做得比現在更好。我們能創造以人為本的數據新世界。

＝

2013 年，一個多雲的 9 月早上，亨特學院附屬高中（Hunter College High School）的學生通過安檢魚貫進入走廊，面臨一種截然不同的創傷：他們的學校被評為曼哈頓最悲傷的地方。

五個月前，麻州劍橋的研究員從推特的公共 API，拉出六十多萬條推

文，進行例行的文本情感分析。如果一條推文中包含被認為悲傷的詞——可能是「哭」、「皺眉」或「慘」——就會在城市地圖上放個悲傷的表情符號。隨著越多被歸類為悲傷的推文在特定區域附近發生、地圖上放更多符號，於是更多悲傷就被歸類到該區域。結果就是紐約市上方沉積了一層情感數據。如果查看這項研究得出的悲傷地圖，或許會問，中央公園水庫右邊一個深紫色的哀傷點是怎麼回事。如果查 Google 地圖，你會發現那個點就在亨特學院附屬高中的正上方。若再想想那些推文是何時蒐集的（春天），你可能會提出和新英格蘭複雜系統研究所（New England Complex Systems Institute, NECSI）所長亞尼爾・巴揚（Yaneer Bar-Yam）類似的假設：

我查了這所高中的行事曆，發現 2012 年的春假是 4 月 9 日至 13 日，學生在 16 日返校，正好是 2012 年 4 月 13 日至 26 日這段數據蒐集期。這剛好為那裡的心情不佳提供理由。

悲傷的學生結束春假返校——巴揚看來，這是一項有趣的發現。新聞界也同意。關於這項研究，以及這所上東城（Upper East Side）悲傷學校的報導，先後出現於《科學》期刊（Science）和《紐約時報》。刊登這篇報導之前，紐約市的權威報紙派了一名記者，和這所「曼哈頓最悲傷的地方」的學生交談，評估他們對這項研究的反應。「我很清楚為什麼那或許有道理，」一名十四歲的學生告訴記者：「學校沒有窗戶，所以待在裡頭會顯得很陰暗，令人沮喪。有些同學確實因為課業繁重，覺得壓力太大。」

亨特學院附屬高中的教職員和學生就這樣在不知不覺中，發現自己置身數據世界的一個縮影裡，到 2012 年時，我們已深入那個世界。在這個世界裡，我們都從遠端被數據化。我們的行動、對話都被處理成產品推薦、社會學論文和觀察名單，一般公民根本不知道自己扮演了什麼角色，還被他人打造、為他人建構的機制包圍。

三十年前，加拿大冶金學家、物理學家、作家暨狂熱和平主義者娥蘇拉・富蘭克林發表一系列講座，主題是她所謂的「科技的真實世界」。到了1989 年，富蘭克林相信我們已經在這個地方根深蒂固，在那世界裡，「多數人工作和生活的條件，並非為了他們的福祉而建構的」。富蘭克林的科技真實世界中，定義條件之一是數據的權威性凌駕生活經驗的權威性。正如她寫道，這是一個「抽象的知識迫使人們將他們的經驗視為不真實或錯誤」的地方。在這個地方，學生可能會接受自己是悲傷的，因為數據就是這麼告訴他們。

正如麻州劍橋科學家的發現，API 和機器學習的遠距魔法很容易讓人得意忘形，使用這些科技從遠方進行掃描。但我們的掃描並非無害；我們的分析不是沒有影響的。那些被你歸類為悲傷的高中生，閱讀你的研究結果時會感受到一些東西。

二

《紐約時報》刊登「最悲傷的學校」文章後兩年，我站在亨特學院附屬高中大廳，等候與副校長麗莎・席格嫚（Lisa Siegmann）會談。我忘不了這則故事。那時我尚未興起寫這本書的念頭；不知為何，我需要了解那些被如此公開數據化的人對這個故事有何感受。關於學生和教職員對《紐約時報》這篇文章的看法，以及被如此公開標示為該市最悲傷地點的餘波（如果有的話），我很感興趣。

事實上，我希望他們對於學校被貼上「悲傷」的標籤做出反應，並在三個星期後去標籤化。事實證明，新英格蘭複雜系統研究所的研究員犯了一個大錯。他們把地名或地址轉換為地圖上的一個點時，地理編碼出了錯。亨特學院附屬高中並非資料集裡最悲傷的地方，只是與悲傷相鄰，恰巧位於一個推特用戶附近，他發了很多被標示為不快樂的內容。如果這還不夠糟，科學

家在他們的悲傷學生假設中，忽略了一個更深層的錯誤，使這個前提完全站不住腳。

副校長遲到了，我和一小群家長站在安檢桌旁等待。牆上有一張海報宣傳即將舉辦的 TEDx 活動，主角是師生，主題為「自己的未來自己顧」（The Care of the Future Is Mine）。我忍不住觀察經過的學生，試著評估他們的情緒狀態。席格嫚來了，她帶我上樓，經過一小群排隊等著見她的學生，走進辦公室。席格嫚似乎對哪壺不開提哪壺態度謹慎，但對於自己和學校的反應相當坦然。

「沒人信那篇文章，」她說道。「首先，我們不是一所悲傷的學校，」她補充說，並花了一分鐘說明學生參與的各種活動，以及學校和學生獲得的獎項。

「其次，」她說道：「我們學校沒人用推特。」她停頓了一下，隨後笑道：「推特是給老人用的。」

事實上，亨特學院附屬高中不准學生在校內使用社群媒體。校方知道學生不守校規，也知道他們偷偷使用哪些社交平台：主要是 Instagram 和 Snapchat，有時用臉書。但沒用推特。

亨特學院附屬高中的大錯誤是一個完美的例子，說明數據從輸入到輸出可能如何出錯，也的確會發生錯誤：這是一個關於錯誤陳述的故事，輸入不正確的數據，用錯誤的演算法吐出訊息。所有的平衡都建立在一個不可能的前提之上。這也清楚反映出我們一直如此渴望相信的數據故事類型：大型資料集結合新的演算法，讓我們看到原本不會得見的某種祕密。「要有人性，」理察・鮑爾斯（Richard Powers）寫道：「就是把令人滿意的故事與有意義的故事混在一起。」藉由數據講述的故事，的確可以讓人非常滿意。

然而，那天早上，我之所以到副校長辦公室，並非為了再找理由批評一項研究，或歸責於研究員及其糟糕的演算法。雖然當時我並不知道，但 2013 年讀到《紐約時報》的這篇故事，打破了我的想法。在那之前，我很

少想過運用數據的下游效應，也沒思考過我自己的工作類型可能對現實世界產生影響。

　　剛開始，我們在創意研究事務所的工作集中於建立新方式，以數據來探索和講述故事。我們將《科技時代》一百四十年來的語言模式視覺化、製作了一個觸控式螢幕介面來篩選數兆位元組的殭屍網路活動，並繪製國家的蔬果進出口圖。但慢慢地，亨特學院附屬高中的裂縫進入了我們的工作，我們開始更深入思考數據如何與日常生活交纏在一起，如何影響人們的工作和生活方式。我們的計畫——你會在本書中讀到其中多項計畫——離開了瀏覽器視窗和藝廊，進入公共空間。這些計畫不再那麼關注在數據中找答案，而是更著重尋找主體性；不再那麼關注探索，而是更著重賦權。

　　撰寫本書時，我意識到自己在那個辦公室還有另一個原因。我在那裡是因為清楚記得高中時的感覺：脆弱、害怕、無能為力。被貼標籤的感覺就像遭受打擊，好像凡事皆無法掌控，而且似乎沒人聽見我的聲音。我還記得我是如何透過計算機程式，面對所有勢不可擋的可能性，找到主體性。三十年前讓我找到出口的東西，怎麼可能現在用來讓高中生的生活變得更糟？

＝

　　八十年前，在另一邊的行政區，一位名叫海倫・霍爾・詹寧斯的年輕女子坐在一八一號公立學校七年級教室的後面。這所學校距離展望公園（Prospect Park）1.6 公里，位於街道綠意盎然的東弗萊布許區（East Flatbush），一次世界大戰後，這裡一直是新移民大家庭的家園。1930 年的人口普查數字顯示，學校附近有大量人口出生於俄羅斯、敘利亞、愛爾蘭、蘇格蘭、捷克斯洛伐克和奧地利。布魯克林的這一區當時有寬闊大道，路上有繁忙的電車。火險公司在 1920 年代晚期繪製的地圖顯示，狹窄的街道上有獨立屋

舍，附有小後院。世紀交替不久，一八一號公立學校就在提爾頓大道（Til-den Avenue）與施奈德大道（Snyder Avenue）之間的紐約大道（New York Avenue）上建立，這座堅固的四層樓磚造建築屹立至今。

詹寧斯先觀察教室，然後問每個學生一個問題：如果可以選擇，你想坐在教室裡哪個人旁邊？回到曼哈頓後，她和共同研究者雅各・李維・莫雷諾（Jacob Levy Moreno）把學生和他們的選擇的關係繪製成圖。在祖克柏（Mark Zuckerberg）出生前五十三年，莫雷諾稱為「社交關係圖」（sociogram）的這些圖便顯示出一種社交網絡的語言。的確，我們今天在社交網絡表現手法中發現的大多數視覺語言，都可以在這些 1931 年的繪圖裡看到：人以節點來顯示（詹寧斯以三角形表示男生、以圓圈表示女生），並用線條將他們連結成一種結構化的網路。如果你閉上眼睛想像一個網絡，你看到的很可能就類似這些近一世紀前的社交關係圖。

把一八一號公立學校所有社交關係圖放在一起看（詹寧斯記錄了從幼兒園到七年級每個年級的數據），可以立即明白這些類型的視覺化如何有助於看出模式。在幼兒園，男生女生混在一起，多數聯繫是互惠的，意思是學生甲選擇坐在學生乙旁邊，下一次學生乙就會選擇與學生甲同坐。詹寧斯和莫雷諾用幾何學術語，來描述三人彼此選擇時形成的結構（三角形），或四人相互連結所形成的結構（星狀）。這些形狀在低年級很常見。但到了四年級，一八一號公立學校的學生就會顯示出偏好，大多喜歡與同性一起坐。男生想和男生坐，女生想和女生坐。你也會和兩位研究員一樣，注意到班上有更多學生落單，沒人選擇坐在他們旁邊。

看著這些簡單的圖表，很容易發現友誼與信任、孤單與排擠的敘述。我讀出幸運的七年級學生的讚嘆，她「做了三次選擇，全都是互惠互利的」。她的同學中有五個沒有人選。

莫雷諾和詹寧斯運用他們的社交關係圖，為一八一號公立學校每間教室繪製新的座位規劃。莫雷諾認為許多社會弊病源於威權主義。他認為若讓學

生在教室裡尋找自己的社會秩序，他們就會不那麼孤單，參與度更高。社交關係圖為如何實施變革提供了一種路線圖，由學生的願望而非管理者的異想天開驅動。「每一次社會計量的測試，」莫雷諾寫道：「都清楚顯示出威權的與民主的分組模式之間的對比。」

莫雷諾對繪製社會動學的興趣，似乎源自於一次大戰期間在奧地利米特恩多夫（Mitterndorf）難民營擔任受訓醫師的經歷。這座難民營位於維也納南方 20 公里處，是奧匈帝國政府設立的二十三座難民營之一。為了緩和文化衝突，難民營依種族劃分；在米特恩多夫有超過一萬名義大利人，安置在一個有圍籬的區域兩百棟一模一樣的木造建築裡。每棟建築最多收容一百名難民，完全依照抵達時間來安置，沒有其他邏輯。莫雷諾在難民營的兒童醫院工作時，花時間觀察建築物內人們之間的社交互動、建築物之間的動態，以及宗教和政治信仰相似的難民之間的連結。他開始相信，即使在極其艱難的情況下，如果留意人們更喜歡和誰一起住的偏好，仍可獲得某種程度的幸福。

1930 年代上半葉，莫雷諾和詹寧斯在紐約州進行社會計量實驗：在醫院嬰兒室、奧西寧（Ossining）的新新監獄（Sing Sing prison），以及位於哈德遜（Hudson）的紐約女子訓練學校（New York Training School for Girls），這是一所十六歲以下「不良少女」的感化學校。每一處這類機構的實驗過程就和一八一號公立學校相似：莫雷諾和詹寧斯運用特別開發的「社會計量測驗」，收集關於每個人偏好的社交關係數據。詢問受刑人想和誰住在同一間牢房；問女孩想和誰住在同一間小屋。繪製社交關係圖來揭示人與人之間的關係結構，再用這些圖表搭配各種心理劇練習，建構出新的同居秩序。

我認為莫雷諾和詹寧斯的社交關係圖值得注意之處，在於它們幾乎與經常被誤解的狀況完全相反。社會科學家指出，這些紙筆圖表是各種網絡地圖的低科技先驅，今日的軟體可以輕鬆組合出這些圖，例如臉書朋友、Reddit用戶或另類右翼團體的圖。莫雷諾的維基百科頁面把社交關係圖描述為

「社會網絡的圖形描述」，遺漏了一個關鍵點。莫雷諾和詹寧斯的社交關係圖實際上並不是描繪一個社交網絡現有的樣貌：它們是將社交網絡視覺化，而這個網絡是身在其中的人所期待的模樣。事實上，它們是虛構的。對這些人來說，這些圖是通往新現實的地圖，體現他們想要的一種社會秩序，與他們置身的社會秩序相反。

莫雷諾和詹寧斯似乎並未把這個社交關係圖視為他們研究的終點。相反地，這些視覺化的圖是改變的工具。這些數據是學生所有、受刑人所有、女孩所有，但也是他們所享。為社交關係圖蒐集數據之後，莫雷諾和詹寧斯進行了一些課程，讓受刑人角色扮演（莫雷諾自己提出的術語），受刑人扮演典獄長的角色，反之亦然。他和詹寧斯沒有對受試者／合作者隱瞞數據，而是用來當成參與的媒介，一種對話與互動的中心。

莫雷諾和詹寧斯的哲學及方法論，與巴揚及其新英格蘭複雜系統研究所同事做對照，鮮明而富啟發性。新英格蘭複雜系統研究所的工作是純粹的研究。據我所知，巴揚和同事在研究期間未曾踏入亨特學院附屬高中，似乎也沒想過他們發表的研究可能對學生本身產生何種影響。他們的研究當然沒有提出任何補救措施，也沒有提出該如何讓這些被認為悲傷的學生可以變得更快樂的做法。巴揚 2013 年的論文現在索性不提亨特學院附屬高中，但仍列出該市其他諸多被認為悲傷的地方：墓園、監獄、有害廢棄物汙染場址、賓州車站。他的研究完全沒有提到該如何讓這些地方更適合那些據推測從這裡推文的人居住，以及如何改造這些地方促進福祉。

莫雷諾會稱新英格蘭的研究是「冰冷的社會學」，厭惡這種保持距離、冷眼旁觀的做法。莫雷諾之子強納森（Jonathan）是哲學家暨生物倫理學家。他在父親的傳記中寫道，父親拒絕區分研究與應用。「J. L.〔雅各・李維〕相信，結果始終應該成為介入群體生活以改善成員生活的基礎。」在 1954 年的一篇論文中，莫雷諾寫道，社會科學家的核心目的必須是「喚醒」個體，推動他們朝向自發性，他認為只有透過他所採用的社會計量方法的動態

手段，才能做到。「社會調查方法的發明和塑造，」他寫道：「與激起運用這些方法的調查對象的反應、想法和感覺，必須攜手共進。」

莫雷諾運用他在一八一號公立學校，以及一項在河谷學校（Riverdale Country School）對兩百五十名男童所做的研究，還有另一項對女子訓練學校五百名女生的研究，所蒐集來的圖表，與詹寧斯研究孤立的網絡效應；他對那些受困在這些圖表中、沒有社交連結的人特別感興趣。關注孤立這個議題一開始的目的是實際的：他在女子訓練學校的研究旨在預測並防止脫逃。但他相信，他和詹寧斯與這些學校的學生一起繪製的社交網絡圖的特徵，顯著地反映了社會的特徵。

在 1933 年 4 月 3 日《紐約時報》刊登的一篇訪談中，莫雷諾提出假設，認為美國有一萬到一萬五千人「被他們所置身的群體排拒」。莫雷諾認為，他的網絡分析技巧不僅能找到我們當中這些「被排拒」的人，也相信與這些個人合作，能找出他們在其中可能茁壯成長的新網絡，「他們可能變成快樂的人的其他環境」。為了達成這項目標，莫雷諾表示他計畫製作更大的社交關係圖，不是教室的規模，而是城市的規模。「計畫已經完成了，」他告訴《紐約時報》：「繪製紐約市的心理地理學圖。」

這項近一個世紀前的工作為我們提供了一幅圖像，那事物如此罕見，看起來幾乎違反直覺：數據為歸屬感服務。莫雷諾和詹寧斯所做的事雖然簡單，卻至關重要。他們把數據帶回給當初提供數據做蒐集的學生和受刑人。這項行動──在數據與數據來源者之間「圈起迴圈」──的必要性，是本書的一個關鍵主題。

二

我走進波札那滿是河馬的沖積平原，近距離觀察數據的起源時刻，看看在令人精疲力竭、危機重重的田野工作中混亂的人類經驗，如何與枯燥、客

觀、運用工具處理數據的科學一起被記錄下來。我發現數據蒐集本質上就是混亂的，以泥濘、水蛭纏身、四肢血腥的方式，也是不精確、人性化的方式。我們或許會盡力校準工具、讓方法更完美，但我們的測量結果幾乎永遠不會精確。

我了解到，即使出於最客觀的意圖，每一項紀錄都是在本身特定的政治氛圍下產生的。那趟旅程回來之後，我了解到數據從來不是完美的，從來不是真正客觀，從來不是真實的。畢竟，數據不是心跳，或目擊河馬，或河水溫度。它是對心跳的測量、目擊河馬的記載、河水溫度的紀錄。

亨特學院附屬高中的學生也學到類似的教訓，儘管方式不同。他們了解到，他們甚至會在不知情的情況下被來自遠處的人測量。他們了解到，對他們的評判不是基於他們是誰，而是一組演算法和軟體程序認為他們是什麼樣的人。他們了解到，這些評斷是有偏見的——沒錯，計算機編碼有偏見，但也來自在充滿希望的理論框架內構架其測量和冷酷分析的人，他們夢想著發表期刊文章和謀得教職。學生了解到，他們和這些要用來代表他們的數據實在天差地遠。

他們了解到，真實的數據世界是單向流動的世界：數據出自於我們，卻很少回到我們身上。他們了解到，它的系統很大程度上是設計為單向的：數據是從人那裡收集，由演算法機器的組裝線處理，並輸出給一群不同的人——監控者、投資者、學者和資料科學家。越來越多這些數據被引導回其他計算機，機器學習系統在沒有人介入的情況下，嘗試根據那些數據來排序、分類和做決定。數據不是為高中生蒐集的，而是為了想了解高中生感受的人。這種新的數據現實是取之於我們，卻不是用之於我們。

那麼，我們如何才能扭轉數據？如何建立以雙向道為起點的新數據系統，並將數據來源的個人視為一等公民？為了實現這項目標，在數據裡過著更公平的新生活，有些事情勢必要改變。

這一切需要像「作為」一樣程度的「不作為」、像「繪製」一樣程度的

「抹除」、像「思考」一樣程度的「不思考」。在《國家的視角》（Seeing Like a State）一書中，詹姆斯・斯科特（James Scott）將 20 世紀的都市規劃師描述為「裁縫師，不僅可以隨心所欲創造任何一套衣服，還能為顧客剪裁，讓他合身」。過去數十年來，數據專家已經做了許多修整。原本設計用來追蹤和衡量人們的系統，現在操縱人、改變人，並以更高的頻率傷害他們。為了臉書、美國移民和海關執法局（ICE）、俄羅斯和推特共同創辦人暨執行長傑克・多西（Jack Dorsey）的莫大利益，我們用來描述自己如何被操縱、改變、修整的幾乎所有方式，都來自西服廠商本人。

我帶著極大的緊迫感寫這本書，但承認自己沒有抱著過高的希望。在極大程度上，今日活在數據裡糟透了。活在數據裡會被利用，沒有主體性，還會被複雜性淹沒。活在數據裡會迷失、困惑、邊緣化、受到傷害。或許我們正在慢慢學習如何適應這些情況。我們安裝廣告攔截器，刪除臉書。我們會有生存技巧，讓生活不那麼糟。

這些年來日子艱辛。我撰寫本書時，成千上萬的移民坐在沿著美國這個國家南方邊境的拘留營裡，藉由臉部辨識和風險評估演算法，讓他們的監禁「最佳化」。州政府正通過法律，讓雇主可以歧視 LGBTQ+ 族群，這個過程將透過內建「社群媒體監控」功能的高科技人資系統很大程度地實現。我檢視計算機視覺演算法的訓練影像時，一直查看我三歲兒子的臉。掌握我們大部分數據的四家公司，總值 2.5 兆美元；想像要如何抵抗這樣的權力規模──金融、政治和計算──令人生畏。然而，如果不想這樣活在數據裡，讓狂妄自大的暴君和貪婪的公司運用數據的影響來控制我們，使我們處處不斷被編成索引、分類和排序，那麼我們必須尋找其他方法。

底特律社會運動家暨勞工運動人士陳玉平（Grace Lee Boggs）為我們留下許多東西，讓我們了解到在面對巨大的壓迫時仍存有希望。她去世前四年，也就是 2011 年，出版了《下一次美國革命》（The Next American Revolution）一書。書中寫道，我們可能會試圖改寫我們發現自己作為一個國家和

一個世界所處的不平等情況。「我們正要結束權利的時代，」她告訴我們：「我們已經進入責任的時代，需要新的、更具社會意識的人類，以及新的、更具參與性、更立基地方概念的公民和民主思想。」

　　這句話含括了本書打算實現的大部分目標。我確實由衷希望數據可以準確地發揮作用達成如下目的：培養更有社會意識的人類，並讓我們成為無論在古老、塵土飛揚、美好的現實世界，還是嶄新、易受影響的數據世界，都更有意識、更積極、參與度更高的公民。「公民」一詞值得再次強調。你和我、亨特學院附屬高中學生、在那些監牢裡的孩子、這個星球上的每個人都活在數據裡，但截至目前為止，我們尚未弄清楚如何成為這裡的公民。不僅要在數據裡生活，還要參與其中，找出主體性，積極投入並有意義地抵抗。

　　「如果我們想看到我們生活的改變，」陳玉平寫道：「我們必須自己改變事情。」

　　還有很多工作要做。

flag

modes

graphs

label

enthusiasm

vandalism

headings

users

citations

section

files

Sunday　morning
List　Time

links

century

Friday
Monday
Wednesday
Tuesday

file
every

pale

myself

across

yourself

table
notes

yesterday

else

notability

nothing half
later
twice　upon

together

earlier whom

Pages

recently

automatically

cent
soon

Articles

therefore
thus　recent
already　addition　maybe

ever

although
several　whose
probably　certainly
forward　beyond

undoubtedly

wikipedia

nearly
almost

quickly

early

despite
later　sometimes

completely

usually

largely hope

typically

e.g.

contribs

effectively

Same

believe

Con speedy

frequently

encyclopedia

template

summary

2. 我數據你，你數據我

（我們全都數據在一起）

　　打開窗戶，讓文字進入。所有的詞，千千萬萬，讓它們川流進入房間，讓它們填滿空間，讓它們懸在空中，微小的語言微粒閃爍著。讓它們漂移，然後組織起來。讓它們被用法和句法的漩渦帶走，直到找到一處安身。當它們安頓下來，當它們如灰燼布滿每個表面，起身在房間裡走動，看看每一個詞和它的近鄰，像看地圖一樣閱讀那個房間。

　　你會在門口看到一串水果詞語：「梨子」、「蘋果」、「柳橙」、「金桔」。「草莓」、「柚子」、「荔枝」、「香蕉」。在你的頭頂，天花板上是「希望」、「夢想」、「想像」，還有「奇思」、「幻想」和「狂想」。就在你的椅子下方，你可以找到「愛」的所有同義詞。這裡也有密密麻麻的專有名詞群集。你在窗戶附近找到「總統」，旁邊則是所有國家、州、省和市。

　　每個詞藉由尋找與它關係最密切的那些詞，也就是最常和它一起書寫的詞，找到它在房間裡的特定位置。在「商業」附近，你當然會發現「金錢」、「銀行」、「華倫‧巴菲特」和「聯準會」。再往前，有「權力」、「政治」和「經濟」；「數字」之後有「數學」，再過去是「牛頓」和「龐加萊」。更遠一些，你還會讀到幾乎從未與「商業」寫在同一個句子裡的詞：「白堊紀」、「雪花石膏」、「馬陸」和「性高潮」。

在這個房間裡，「數據」最近的鄰居是「統計」、「資訊」和「資料庫」。還有「指標」、「分析」、「度量」、「圖表」、「分析工具」、「測量」、「調查」。「兆位元」、「檔案」、「後設資料」（metadata，亦稱詮釋資料）、「端點」。它位於一個乾淨的街區，街道整潔，學校傑出。這是科學的市郊，距離「真相」、「事實」和「證據」只有短短的車程。在這張詞語地圖上，數據舒適地住在遠離「人類」的地方，甚至離「藝術」、「塵土」或「笑聲」更遠。

現在坐下，然後看這些詞。

如果你只等一分鐘，會覺得似乎什麼事都沒發生。即使你坐了一小時、一星期、一個月，可能也不會注意到任何事情。但是如果你更有耐心地觀看，設法坐下來觀察數年甚至數十年，就會看到那裡有許多動靜。每次一個詞被寫出來，用在報紙、散文、小說或教科書的某個句子裡，它就會在空間中移動。快轉幾個世紀，我們的房間充滿活力。詞語在它們的語法叢集內彼此奔忙退讓；它們從房間的一側飛奔到另一側。全新的詞組出現了。意義的系統像沙堆一樣崩潰。

「data」一直是一個不安定的詞。它最早出現在英文中時，是從拉丁文借來的，意思是「所給出之物、交付或送出之禮」。它早年是受神學與數學共同監護。1614 年，神職人員湯瑪斯・圖克（Thomas Tuke）寫下奧祕與聖事之間的區別：「聖事皆奧祕，但奧祕並非皆聖事。聖事並非天生（Nata），而是給予的（Data）；不是自然（Naturall），而是受天之命。」這裡的「data」保有拉丁文的意義，代表被給予之物，但因為給予者是全能的上帝，因此它帶有一種特殊的真理力量。1645 年，蘇格蘭博學家湯瑪士・厄克特（Thomas Urquhart）寫下《三角問題詳解》（*The Trissotetras; or, A Most Exquisite Table for Resolving All Manner of Triangles*）。在這本書中，他把「data」定義為「三角形的已知部分」。1704 年，data 已經在幾何學以外的數學領域找到一席之地。另一位牧師約翰・哈利斯（John Harris）在其著作

《技術詞彙》（*Lexicon Technicum*）中如此定義「data」：「此類事物或數量應是被給定或已知，以便從而找出其他未知的事物或數量。」data 成為給定之物，是我們已知的事物，就像重力、圓周率和聖靈一樣的真理。

在一兩個世紀間，「data」的語言鄰居保持一致，包括「數學」、「數字」、「數量」、「證據」、「未知數」。數學家和哲學家設法找出他們的宇宙秩序時，出現了一些新詞：「定性」、「定量」、「序數」、「基數」、「比率」。20 世紀之交，隨著英國博學家法蘭西斯·高爾頓爵士（Sir Francis Galton）、英國數學家卡爾·皮爾森（Karl Pearson）和現代統計學的誕生，出現了一種思考 data 的新方式，以及讓 data 生存的新方法：作為圖表內容。五十年後，data 與最堅定的盟友之一結合在一起，那個詞將改變一般對 data 的理解方式：「計算機」。1970 年至千禧年結束之間，data 快速改變，從上帝之物和數學，變成位元和位元組的集合。這個詞依然堅定地堅持著真理的概念，但那卻是一種不同的真實性，壓印在薄薄矽層上的真實性。

20 世紀，科技業和其行銷部門驅動了我們語言地景中的許多變化。1964 年，美國發明家道格·恩格爾巴特（Doug Engelbart）把兩個正交輪放進一個木箱中。二十年後，「mouse」已從「老鼠」、「地鼠」、「倉鼠」爬走，朝向「鍵盤」、「搖桿」和「終端機」。1989 年，英國電腦科學家提姆·柏內茲—李（Tim Berners-Lee）在瑞士日內瓦其 NeXT 電腦上寫了一組程式，讓一整支詞語大軍移動：「瀏覽」、「網絡」、「網頁」、「上網」、「高速公路」；「連結」、「重新整理」、「書籤」。1990 年代開始，矽谷展開自己的語言顛覆計畫，出現了「Google」、「時間軸」、「推文」、「快照」和「滑動」。

過去十年，我們共同定義「data」的方式可能正經歷最劇烈的變化。由上帝創造、計算機孕育的「data」，已經找到進入混亂的人類生活的方式。如今這個詞在那裡伴隨「社會」、「遺傳」和「情感」，還有「移民」、

「性別」和「身分」。隨著「data」與新鄰居安頓下來，它正改變我們對它們每一個詞的看法。

=

我們所處的詞語房間是想像出來的，但定義那個房間的意義地圖卻是真實的。我繪製地圖時是從 Google News 收集文字語料庫，再用計算詞向量的程式來處理。這個程式的作用是查看每個詞在每個句子中的位置，並持續記錄它們之間的關係值。每個詞都有與其他每個詞的相對位置，也就是向量。這表示 Google News 報導中曾用過的每個詞都有與其他每個詞的相對位置，例如「貓」、「時代精神」或「宗教」。對於經常與「宗教」相近出現的詞，例如「上帝」、「教堂」或「教堂長椅」，這個位置會接近 0。至於幾乎不曾與「宗教」出現在同一個句子裡的詞，例如「魷魚」或「義大利寬麵」，這個數字會接近 1。我使用的地圖中的向量數量很大──別忘了，每個詞都有一個與其他每個詞的相對位置。想想你能想到的任何奇怪的詞語組合──「根莖」與「威士忌」、「輓具」與「鮑勃‧杜爾」（Bob Dole）*、「時代精神」與「摺紙」──可能有已經計算過的向量。Google News 的語料庫包含大約千億個詞，總詞彙量有三億個詞。其中有近十億個向量。

截至目前，我們一直滿足於用這張詞語地圖來研究鄰近度：一個詞與另一個詞有多近，以及這種接近度如何隨時間變化。然而，這張廣闊又多維的詞語地圖讓我們還能做一些其他事情，它告訴我們語言相互連結的方式，以及這個資料集如何創造和組合出來。特別是，我們可以畫出一對詞語與另一對不同詞語之間獨一無二的關係地圖。這是透過神經網路完成的。這個網路是利用那些詞彙（以這個例子來說是三億個）中所有單詞之間存在的關係來

* 譯注│美國律師暨資深政治人物，曾擔任國會議員。

訓練，然後可以要求其變出新的連結。探索這些「填空」的關聯很有趣：

　　「空氣」之於「鳥」正如「水」之於「魚」。
　　「喜悅」之於「孩子」正如「興奮」之於「成人」。

　　Google 工程師製作出一個廣受歡迎的詞向量軟體套件，名為 word2vec。他們舉了一個例子：哪個詞與「女人」的連結，如同「國王」與「男人」的連結？訓練有素的神經網路盡責地提出答案：「女王」。

　　2016 年，當時在研究機器學習的學生托爾加・波魯克貝西（Tolga Bolukbasi），揭露 word2vec 的輸出中有令人擔憂的性別歧視。舉例來說，如果問哪個詞與「女人」的連結和「醫師」與「男人」的連結一樣，系統會回答「護理師」。在相同的脈絡下問「電腦程式設計師」，word2vec 回答「家庭主婦」。在 word2vec 中，還有其他詞對顯示出極端的女男性別差異：「縫紉」與「木工」、「美髮師」與「理容師」、「室內設計師」與「建築師」、「女伶」與「超級巨星」、「嘻嘻笑」與「咯咯笑」。即使拐彎抹角，性別化的關係依然顯而易見；「接待員」比較接近「壘球」，而不是「足球」。

　　閱讀波魯克貝西的研究報告後，藝術家暨研究者馬修・肯尼（Matthew Kenney）探討圍繞種族的類似偏見。「如果我們想想歷來演算法在什麼地方造成了最可怕的影響，」肯尼告訴我：「它確實是圍繞著邊緣族群。」肯尼開始鑽研 word2vec 之類的「詞嵌入」（word embedding）模型，尤其關注模型中的偏見如何影響他所謂的「下游分類任務」。這些模型中的種族偏見，會如何滲透到黑人的求職機會或獲得房貸的過程？肯尼發現，利用新聞報導語料庫來訓練的 word2vec，把「黑」一詞放在比「白」一詞更接近「犯罪」的位置。他更深入探究，測試了各種給定名字與「犯罪」的關係。word2vec 把刻板印象中的黑人名字，例如 Darnell 和 DeShawn，放在比 Mike、

Conner、Jake 或 Brad 更靠近「犯罪」的地方。

　　word2vec 的種族和性別偏見究竟位於何處？在記者寫的新聞報導用詞中？在 Google News 特定刊物所選擇的那些報導的一個子集裡？在 word2vec 的語言向量化，或是在語言關係的神經網路學習中？這裡有層層決定，而每一種都可能承擔至少一部分責任，造成將「護理師」與「女人」、「黑人」與「罪犯」如此緊密結合。

　　在這種情況下，或許直覺上會原諒 word2vec：畢竟它不就只是反映出在英文語言中和整體文化中存在的偏見？要了解真正的危險何在，我們必須思考為什麼 word2vec 會存在。它並非只是旨在用來製作語言地圖的工具，也不是讓對語言好奇的人玩耍的遊樂場。製作這項工具是為了做決定——特別是根據語言做分類。在 2018 年於明尼亞波利斯舉辦的一場演講中，梅瑞迪絲・惠特克（Meredith Whittaker）＊提出的例子非常接近肯尼曾經想像的情況：一家大公司的開發人員在她所寫的處理人力資源求職申請的軟體中用了 word2vec。全公司都會繼續用這個軟體，因此 word2vec 有問題的特有偏見，現在成了雇用慣例的一部分，扮演起雇用誰、不雇用誰的角色，或更重要的是，甚至誰可以接受面試。

　　事實證明，惠特克的人力資源類比非常有先見之明。2018 年 10 月，亞馬遜停用內部耗時四年開發的軟體系統，因為它被證明對女性有嚴重偏見。如果履歷中包含「女性」一詞，且列出女子大學，就會被打低分，而如果用詞已被證明較常見於男性的履歷，例如「效勞」和「奪得」，評分較高。彷彿是要證明這些系統的瑕疵多麼荒謬，研究員探究另一種人力資源演算法系統，發現有兩件事最可能阻礙應徵者獲得面試機會：如果他的名字是雅列（Jared），如果他們的履歷中提到「袋棍球」（lacrosse）一詞。†

＊ 譯注｜惠特克曾任職 Google 十三年，領導 Google 員工的罷工活動，抗議該公司對性騷擾指控和人工智慧道德問題的處理，現為紐約大學教授。

† 譯注｜Jared 有希伯來淵源，袋棍球則起源於北美原住民部落。

word2vec 等工具的這個問題似乎是現代的，但其根源在 17 世紀的土壤中，當時「data」從拉丁文不知不覺進入英文當中。我們仍然堅信 data 是給予我們的，即使不是來自上帝，也是從某個同樣神聖的地方而來。以 word-2vec 的例子來說，一般似乎認為，我們可以用它來研究語言本身，而不認為那是一種非常特殊的語言模型，由在特定文化和時間中為特定公司工作的特定人士收集。

在波魯克貝西和同事發表的研究報告中，他們指出或許有兩種方法可以對 word2vec 之類的模型「去偏誤」（debiasing）。他們稱第一種方法為「硬性去偏誤」：一種焦土策略，將已知含有偏見的詞從模型中移除。他們還提出第二種解決方案，以非常工程化的方式處理 word2vec 的問題：如果他們能用數學的方式測量系統的偏誤，那麼就能用數學的方式移除它。如果我們知道「護理師」比較接近「女人」而不是男人，我們可以縮放向量空間裡的關係，瞧，沒有偏誤啦！不難想見，作者稱為「軟性去偏誤」的這種方法可以移除性別偏見，但這仰賴（大部分為白人男性的）工程師確切知道偏見看起來是什麼樣子。工程師必須與語言學家及性別理論家密切合作，才能不僅找到直截了當的例子，也能發現幽微之例。一旦完成這一點，大概就會繼續處理其他形式的偏見。肯尼的研究讓我們知道，種族主義需要清除，然後還有年齡歧視、健全主義（身障歧視）和無數其他歧視需要處理。

對現為 Google Brain 研究員的波魯克貝西來說，偏見是一個要除錯的問題。他和非常多看起來有同樣問題的程式設計師一樣，似乎忽略了這個問題主要並不是關乎偏見，而是關於權力、排斥和作者身分（authorship）。惠特克認為，任何去除數據偏見的技術性解決方案，都會遇到基本障礙：「數據是過度簡化的」。她說明，根本事實是，任何 word2vec 之類的工具必然是真實、混亂的語言世界的一個子集。「所以我們是遵循誰的看法，認為什麼重要、什麼不重要？誰來判定什麼被消音、什麼不消音？」開發者仍將數據，以及數據中的偏見，視為從現實中取出的事物，而非開發者製作的

東西、他們寫的程式碼，以及他們受教育與生活其中的社會和政治現實。正如小說家暨攝影師泰居‧柯爾（Teju Cole）提醒我們的：「畢竟，作者身分不只是創造了什麼，也是選擇了什麼。」

=

執教於加州大學洛杉磯分校的作家暨文化評論者約翰娜‧杜拉克（Johanna Drucker）或許是迄今對「data」一詞立場最強硬的人：它應該被全盤取代。在 2011 年的一篇論文中，她主張「data」作為被給定之物，其原始根源根植於實在論者的宇宙觀：那裡有真正的真理，由上帝或物理學所給予的，只是等待有人發現。如果我拿溫度計測量我現在所在房間的溫度，可能會得到一個數字：攝氏 22.3 度。如果我把這個數字視為既定的，在我測量之前即已存在，我很容易認為我測得的 22.3 度是真實且無可爭辯的事實。22.3 這個數字已經在房間裡；我的溫度計只是剛好記錄到。杜拉克和她的人文主義同僚會以不同方式看待我的 22.3。他們會說，這個數字實際上是真實世界事物系統的人造物：一種儀器（溫度計）、一個動作（在我選擇的特定時間和地點測量溫度），以及一套文化建構（攝氏溫度、阿拉伯數字、溫度的概念）。

杜拉克認為，「data」這個詞被實在論者的修辭緊緊包裹，需要摒棄。她提出一個新詞來替代：「capta」（取料），來自希臘詞根「取得」而非「給予」。杜拉克認為關鍵在於，「取」是主動的；如果我們了解知識是一種建構出來的東西，而不是從形而上的限制中提取而得，我們就會接受自己在創造知識的過程中所扮演的角色這項事實。「取料，」杜拉克說明：「並非表達個人特質、情感或個人怪癖，而是有系統地表達出了解資訊是被建構出來的，是根據詮釋原則所感知到的現象。」我們只要看一項數據創造的例子，就能理解杜拉克的論點。

你現在正在讀的這個句子不是數據。但如果我們甚至只想想這句話一下子，不用多久就會看到數據出現。詞語數量、句子文法部分的組成，還有動詞、名詞和介系詞。母音的數量。句子的高度，以毫米為單位。句子的長度，以英寸為單位。在「The」一詞中，第一個大寫字母 T 與接下來的 h 之間的字距調整。你讀這句話所花的時間。它讓你感覺如何。衡量、描述、記錄是人類的本能。

　　我看到一隻鳥從身邊飛過時，會將這個經驗存入大腦中，並且伴隨著一組觀察結果。我可能說，這隻鳥很小、棕色的。牠速度很快。小、棕色、快——這些數據來自我稍縱即逝的經驗。數據的數量和其特徵都受限於衡量者（我）及衡量工具（我四十四歲的眼睛）。我的朋友曼斯·波以森（Maans Booysen）是知名的觀鳥者，他會從相同的經驗中得出一組不同的數據。他一定會注意到那是家燕雄鳥。瞥見鳥籠腳架上幾撮零星的白羽毛，他注意到那是幼鳥，不到一歲。看見鳥喙銜著一根小樹枝，曼斯會猜到牠正在築巢。雄性，家燕，四個月大，築巢。曼斯簡直有超能力，能用相機捕捉飛行中的鳥（通常一手拿相機，另一手拿菸）。如果他真的帶著相機，很可能會拍到鳥兒飛翔的影像。從那個影像中，我們會發現更多訊息：從鳥喙到尾巴為78 公釐，鳥喙是完美的柑橘皮橙色，右外側腳趾甲略彎曲。把這個類推到牠最遠的飛行，我們可能抓到這隻鳥，為牠四萬根羽毛的每一根拍照，分析其 DNA，檢驗活在其腸道內的細菌。

　　換言之，關於那隻短暫飛過身邊的鳥兒，我們最終可能會獲得大量數據。根據我們的身分和使用何種工具，那項資訊的細節和準確性不同。牠的特色也可能不一樣。我兒子可能會說：「這隻鳥似乎很快樂。」藉由比較從三腳架拍攝的連續影像，測得以每秒公尺數為單位的飛行速度，旁邊放上這項觀察。

　　關於任何事物——一句話、一隻鳥、一個房間的溫度、宇宙年齡、一條推文的情緒、一條河的流動——的數據，都是轉瞬即逝片刻衡量而得的人造

物，且正如杜拉克的「取料」概念所稱，既是記錄人們進行衡量，也記錄了被衡量的事物。

　　所有數據都是建構出來的，它們是人類行為的結果，這項觀念至關重要，我會在接下來幾章回來談這一點。然而，目前我想思考「data」一詞的命運，從許多方面來看，這甚至比杜拉克的修正更激烈。

<div align="center">＝</div>

　　截至目前為止，我們把焦點放在「data」的意義、理解這個詞的方式，以及隨著時間推移，它所占據的語言鄰里。我們已經看到「data」的定義改變了——從數學的給定條件，到證據，再到電子位元和位元組的組合。在所有這些定義中，「data」是一個事物、一個名詞。隨著意義改變，如果「data」可以轉變使用方式會如何？「data」變成動詞會怎樣？

　　我數據你；你數據我。他們數據我們；我們數據他們。

　　當你要從房間另一頭把你的《牛津簡明英語詞典》朝我扔過來，讓我們先花點時間想想這個論點。

　　自從「data」不知不覺進入英文當中，一直是複數名詞。具體來說，它是「datum」的複數形——一個 datum，兩個 data。長久以來，數據純粹主義者一直把挑出不適當用法的瑕疵視為己任；的確，你們當中一些人可能已經被我的朝三暮四惹毛，我常在 data 後面加上 is，也常加上 are。我可以提出理由，我這樣是盡可能忠於 data 的根源——在拉丁文中，「data」一詞既是中性複數，也是陰性單數——事實上，我多半是和現代用法保持一致。過去十年裡，「data」已變成一種特殊的單數：通常已成為不可數名詞。

　　不可數名詞被視為單一事物的詞，無論那事物可能有多少。在英文中，血液、作業、軟體、垃圾、愛、快樂、忠告、和平、自信、麵粉、麵包和蜂蜜——全都是不可數名詞，因為它們無法計算。我保證你在本章只會看

到「大數據」這個詞一次，而這一次已經結束：這個特殊的流行語之所以被採用，正是因為我們已經一起越過一種無法回頭的界線，在那裡無法再計算數據。它變得如此龐大，無法再由低等的人類來操作，而必須由越來越龐大、更複雜的演算法系統和半結構式資料庫來計算。隨著科技對這種規模上的巨變做出反應，語言亦然，而「data」一詞發現自己變得不可數。

因為「data」已歷經如此劇烈的文法變化，我們當然可以說服自認最懂一般用法的人完全轉變這個詞的公認詞性：我們可以把「data」變成動詞嗎？如果這仍然顯得太古怪，想想「data」的兩個同義相鄰詞：「記錄」和「測量」。這兩個詞都可作為名詞（我做了一個紀錄）、動詞（我們測量了房間的溫度），以及甚至動名詞（他們找到一張測量和紀錄表）。相較之下，把「data」侷限在乏味、無生氣的名詞領域，豈不怪哉？

「記錄」和「測量」的動詞型態，讓我們更容易傳達做紀錄和做測量的動作。與其說「我要為這次談話做紀錄」，我可以簡單說「我要記錄這次談話」。如果我們把「data」變成動詞，就不必說國家安全局在蒐集我們每一次互動、運動和代謝功能的數據，只要說「他們數據我們」。

數據不是惰性的，但我們感知到數據的被動性，是它最危險的特質之一。當有人警告我們說政府在蒐集公民的數據時，我們或許會無動於衷，具體來說是因為這種蒐集行動似乎非常無害、非常無所謂。但是，數據當然不會蒐集完就被丟在那邊：數據會成為決策的基礎，作為區別、歧視和傷害的工具。杜拉克提出「取料」一詞的用意，就是提醒我們數據是被取得的，藉以處理這個問題；但 data 仍是名詞這項事實，依然賦予它惰性的特質。將「data」一詞的主動式放入日常用語中，能提醒我們數據的蒐集和使用系統正忙碌運作，具有影響力、行動力和施加暴力的能力。

將「data」作為動詞，也讓我們看見權力的失衡，這種失衡已經徹底破壞我們的集體努力。從文法來看，「data」作為動詞會呈現主詞／受詞組合的許多可能性：我數據你；你數據我；我們數據你們；你們數據我們；他們

數據我；他們數據我們；我們數據他們。

面對這種因果關係的豐富可能性，會發現今天 data 的常見用法變得多麼狹隘：在我們生活過的數據經驗裡，我們是受詞，而非主詞。Google 閱讀我們每一封電子郵件，根據我們寫給朋友、同事和情人的內容，偷偷摸摸把我們放進行銷桶中*。Uber 的演算法將我們深夜的行程註記為浪漫幽會的紀錄。街角攝影機拍攝我們臉部的影像，存在資料庫裡，讓警方與移民執法人員交叉比對。他們數據我們；然後他們再次數據我們。

我把「data」動詞化和杜拉克的全盤取代 data，兩者都可能離改善一般用法太遠。我不認為我們很快會在書架上找到任何關於 data 動詞化的資料科學教科書，也不會聽到「取料庫」或「取料倉儲」。但取料和 data 動詞都是有用的建構物，提醒我們兩件重要的事。首先，數據不是找到的，而是建構出來的。上帝和宇宙都沒有給我們數據；我們自己打造出數據。數據是人為的產物。其次，數據的建構以真實的方式在世界上起作用，而我們製作數據時，也改變了數據來源的系統。

在本書的其他部分，我們偶爾會回到這些語言密技，以便快速記住下面兩件事：數據源之於人，以及基本上它的本質是主動的。我建議你在生活中試試同樣的事情：如果你讀到關於數據的頭條，試著用「取料」來取代它，或把「數據」當成動詞來重寫文章。嘗試在對話中把「取料」或「數據」當成動詞來使用，無論聽起來可能多刺耳。環境科學家蘿瑞・薩芙依（Lauret Savoy）曾寫道：「名字是衡量我們如何選擇居住在世界上的一種方式。」定義亦然。

我承認，我們現在可能很難擺脫把「data」當成名詞。然而，這個名詞

* 譯注｜行銷的破水桶理論（leaky bucket theory）係指行銷人員面對的是有許多破洞的水桶，必須開發新顧客將活水不斷倒進桶子裡，同時維繫舊顧客填補破洞，防止桶內的水流失。

漂移不定。過去十年間，「data」的含義似乎發生最劇烈的變化，我認為這是大幅重新定義這個詞的機會。要了解這一點，讓我們把我們收集到房間裡的詞趕出去，迎接另一個特殊的集合：《紐約時報》的用詞。具體而言，讓我們收集 1984 年至 2018 年間，在一萬零三百二十五篇關於數據的報導中所出現的一千九百零五萬七千六百個詞。我們之前的詞語集合包含整個英文語言，以及所有它的細微差異，而這個新的集合在範圍和結構上都受限。我們不太可能在這個新的集合中找到「石榴」、「頭足綱」或「沃利策」鋼琴（Wurlitzer），也不會找到《紐約時報》寫作風格指南中無數禁用詞和縮寫的任何一個。然而，這張新的詞語地圖確實為我們提供了一個環境，非常適合用來探索「data」的使用和意義在這段時間有了什麼樣的改變。

我們可以用《紐約時報》這個集合來探問的是，哪些詞與「data」的相對位置正在改變；哪些名詞、動詞和形容詞在新聞用語當中，正變得與「data」的相關性較低或相關性更高。在這裡，我們可以找到證據顯示某件事確實正在進行。正遠離「data」的詞是上個世紀大部分時間與「data」緊密相關的：「資訊」、「數位」、「軟體」、「網路」。正朝「data」前進的詞當中，有些似乎是近期事件的摘要：「醜聞」、「隱私」、「政客」、「錯誤資訊」、「臉書」。還有一些詞是我們以前可能不會預期和「data」出現在同一個句子裡的：「生活」、「值得」、「地方」、「倫理」、「朋友」、「玩樂」。

「data」似乎正被強勁的潮流牽引。一個渦旋似乎正把它拉向反烏托邦的未來，這是十年來令人討厭的做法不可避免的後果。從充滿希望的角度來看，另一個渦旋或許會把數據帶向更烏托邦之處。在那裡，它與我們的生活、與我們工作和玩樂的地方、與和我們分享生命經驗的朋友緊密結合。在那樣的未來中，「data」事實上更接近「藝術」、「塵土」和「笑聲」，也更接近「社群」、「賦權」和「平等」。

那麼，我們是否可能助它一臂之力？

要做到這一點，我們需要顯露並檢視數據的行動。我們需要了解數據是如何創造出來的、經過何種計算，以及它如何被傳達。它是如何製作、改變、訴說的。我們需要體認到，這些步驟的每一個都不能獨立看待。要了解數據，我們需要能觀察其從頭到尾的過程，不把數據視為一個名詞、一個動詞或一件事物，而是視為一個系統和過程。

　　這麼一來，我們可能會開始想像一個數據的完美未來，在那裡不僅他人已能數據我們，我們也已能數據他們。在那樣的未來，或許我們全都能數據在一起。

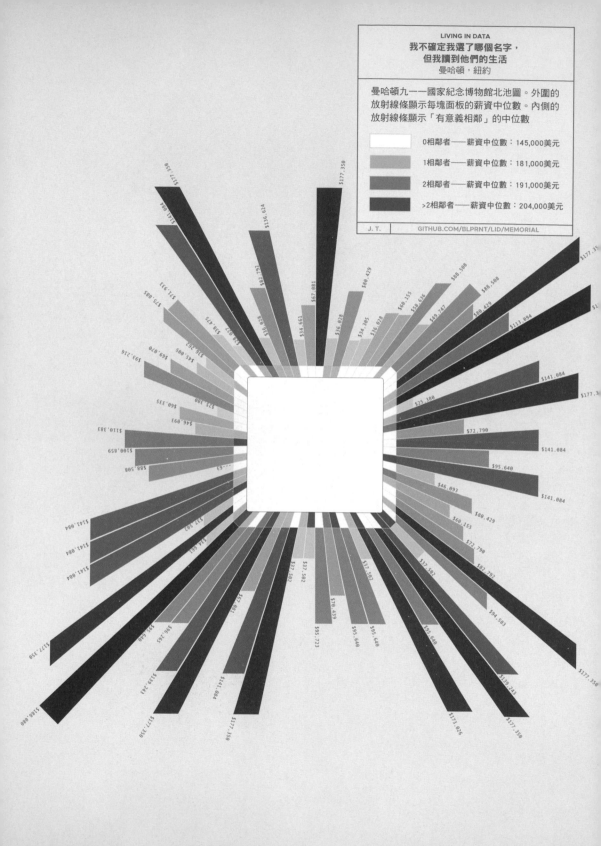

數據的暗物質

2009 年秋天，我寫了兩個演算法，為曼哈頓九一一國家紀念博物館上的近三千個名字排列位置。這個問題的關鍵在於，如何為這些名字設計出空間布局，以符合紀念館設計師所謂的「有意義的鄰近」。這是依照家屬要求，讓紀念館上的罹難者名字能放在某些罹難者旁邊或盡量靠近，例如手足、母女、生意夥伴或同事。這些連結旨在表示現實世界中的深度鄰近。在理想狀況下，姓名布局要榮耀近一千四百個鄰近關係。

那年 12 月，我飛往紐約，和這個案子的一些利益關係人開會，並展示我開發的演算法結果。我頭髮凌亂、神經緊繃地赴會。之所以一頭亂髮，是因為那天早上在前往紐約拉瓜迪亞機場（LaGuardia Airport）的班機上，我泰半時間是一改再改我的簡報。那麼神經緊繃，是因為前一晚發現另一組團隊也在處理布局的問題：一群金融工程師，幾乎人人都肯定至少有一個博士學位。

這肯定是個奇怪的景象。一小群衣冠楚楚的金融專業人士，與一個來自加拿大、抱著一台破舊筆電的長髮藝術家對坐在桌子兩邊。金融工程師先開口了。他們在伺服器叢集跑了一次又一次置換（permutation，或稱排列），便自信滿滿說已找到相鄰性的最佳解決方案：最多可滿足 93% 的需求。他們要求率先發言，因為想要「幫大家省點時間」，自認就數學上來說，他們

已經找到最高度最佳化的解決方案了。

這話聽起來很有說服力。我讓他們說完，然後把螢幕轉過去讓他們瞧瞧我大約一週前就做出來的布局——99.9％ 解決了。接下來是很長一段靜默，然後帶領數學家團隊的副總裁打破沉默：「你 !$@% 怎麼做到的？」

我 !$@% 怎麼做到的？當然不是靠著高中數學程度，也不是計算機能力。金融工程師的方法是把姓名布局縮減為一個簡化的模型，運行數百萬次疊代，盡可能涵蓋這個問題的「解空間」（solution space）。我則是盡量考量問題的細微差異。每個人名的長度和間距、字型、周圍矮護牆間約 0.6 公分的伸縮縫——我寫的軟體全考慮到了。這些限制看似會導致更難找到解決方案，最後卻給我的模型一些數學「彈性」，但金融工程師的模型卻很死板。他們的模型是只用四乘二藍色積木堆成的樂高之作；我的則是一堆混亂之物，裡頭有可以填滿不規則縫隙的物件。

我（和金融工程師）學到的一課，是過去十年引導我解決數據問題的方法：別把數據和其所存在的系統視為抽象的，而是要視為真實的事物，具有特殊特質，並要盡力深入理解這些獨特條件。我也從這個案子學到其他事情：留意數據中缺失之物。還有些教訓是過了十年，如今才開始成為關注的焦點。

參加那場紐約會議前幾個月，我坐在溫哥華划船俱樂部小會議室的觀眾席上。那天下雨，雖然會談很有趣，但我還是無精打采，不想跟人搏感情，盯著手機螢幕的時間比看舞台還多。手機其實沒什麼好看的，那時我尚未申請推特帳戶，也沒有臉書應用程式，所以只是一直漫無目的刷著電郵，等待新郵件出現。沒想到，真的有人寄信來。寄件者我不認識，郵件主旨也很平淡（「潛在計畫」），若我當時不是那麼無聊，大概會把這訊息標示為垃圾郵件。

經過兩星期、通了幾次電話之後，一份硬碟送來我位於地下室的公寓，還有以密碼加密的 Microsoft Exchange 資料庫。這怎麼看都不是大數據。這

次寄來兩份表格，其中一份約三千列那麼長，另一份長度則是接近一半。第一個表格列出要出現在曼哈頓九一一國家紀念博物館上的每個名字，其中兩千九百七十七人是在 9 月的某個早上遇難，另外六人則是在更早的八年前，於世貿中心地下層的爆炸案中喪生。另一張表格是罹難者近親提出的請求，也就是「有意義相鄰請求」。我隨機剪貼其中的名字到 Google 上。我不確定我選了哪個名字，但我讀到他們的生活，關於他們的工作、家庭、壘球隊，還有佳節派對時總會說的笑話。

接下來的幾個月，只要察覺到自己認為只是處理數據問題時，就會做同樣的事，次數多達數百。我最常搜尋人名的時間點，是在進行空間填充演算法。那部分的程式碼會擷取有連結的姓名叢集，再設法為它們在紀念館的真實布局上找到最佳位置。這是很有趣的計算問題，牽涉到數學、空間，也是多維的。在那些夜裡，我睡覺時眼皮上會出現奇怪的俄羅斯方塊遊戲。在白天，我上 Google 查詢名字的頻率和抽菸休息一樣。喬伊絲・卡本內托（Joyce Carpeneto）。班傑明・克拉克（Benjamin Clark）。上 Google 查詢猶如建造一座堡壘，對抗我用來置放名字，卻缺乏人性的程式碼和抽象圖表。威廉・馬可（William Macko）。努爾・米亞（Nurul H. Miah）。後來，這些名字在我腦海中根深蒂固，等到我開始運用建築師的空間布局工具時，已覺得和許多人很熟悉，知道很多關於他們的故事。馬修・塞利托（Matthew Sellitto）。丹尼爾與約瑟夫・席亞（Daniel and Joseph Shea）。穆罕默德・沙賈漢（Mohammed Shajahan）。黛安・西格納（Dianne T. Signer）和她未出世的孩子。

我只造訪過紀念館兩次。一次是對民眾開放前幾週，然後是 2018 年與我的伴侶和十三歲姪女同行。第一次造訪時，我沿著南池的一處邊緣走，手指描摹著名字。他們又出現了。安東尼・培瑞茲（Anthony Perez）、珊卓拉・坎貝爾（Sandra Campbell）、卡利亞・姆巴亞（Kaaria Mbaya）、哈希姆・帕瑪（Hashmukh Parmar）、尤德維爾・詹恩（Yudhvir Jain）。實在沉

重。我暫時離開同行的人，靠著工地鷹架，淚水盈眶。第二次我靠得不夠近，無法閱讀名字。諾拉和奧莉薇亞（Olivia）在水池附近走時，我站在樹下觀看。

紀念館上的姓名刻在一百五十二處沉甸甸的青銅矮護牆上，刻意為整體結構打造出永恆性與完整度，而不凸顯延展性。不過，第二次造訪後，我離開時思考的並非紀念館有什麼，而是少了什麼。成千上萬的紐約人因為恐怖攻擊引發的有毒物質而病故，至今依然如此，他們的名字呢？西薩・波哈（Cesar Borja）、詹姆斯・札卓加（James Zadroga）、馬克・德比亞斯（Mark DeBiase）、貝瑞・加爾法諾（Barry Galfano）、凱倫・巴恩斯（Karen Barnes）。數不清的人死於後續的衝突，他們的名字呢？胡珊・薩巴・伊登（Husham Sabah Eadan）、伊達姆・塔夫・馬穆德（Idham Al-Taif Mahmoud）、阿里・阿德南・法拉（Ali Adnan Faraj）、阿邁德・阿迪・西拉爾・納瑟（Ahmed Adil Hilal Al Nasir）。救護車上的傷患、警察的女兒、老人的女兒、某人的遺孀、身故男子的兄弟、罹難夫婦的兒子。身分無法辨識的成年男子、成年女子、男寶寶。那份硬碟送來給我的數據並未列出這些人，沒有數列記載他們的姓名、年齡、死亡時間，也沒有列出兄弟姊妹。

即使我的演算法盡力滿足的有意義相鄰，依然有許多缺失。穆罕默德・薩爾曼・哈姆達尼（Mohammad Salman Hamdani）是巴基斯坦裔美籍科學家，也是紐約市警察局的警察學員。他和其他許多第一線出動的人員一樣，速速來到九一一現場救援，也和其他許多第一線人員一樣失去性命。哈姆達尼的名字刻在紀念館南池的矮護牆上，位於最後一塊獻給世貿中心南塔罹難者的青銅板。演算法把哈姆達尼放在那邊，部分原因是缺少有意義相鄰的紀錄，資料集裡沒有其他姓名可放在他旁邊。為什麼這位正在受訓的警官，名字無法和其他第一線出動的人員放在一起？負責紀念館的官員表示，哈姆達尼並未與其他警官並列，因為他不是現役警官。然而，這個說明卻與他得到警員規格葬禮，以及紐約市警察局給他完整的表揚等事實相衝突。我們可以

在 2001 年 10 月 12 日的《紐約郵報》（*New York Post*）頭條中，找到可能的答案：「失蹤——或者藏匿？——來自巴基斯坦的紐約市警局警察學員」。

　　哈姆達尼卡在紀念館上的位置，是我寫的演算法產生的結果。這套演算法仰賴兩個資料檔案的內容，目的是讀資料庫，基本上無法看到資料庫以外的東西。演算法所產生的布局（也就是矮護牆上的姓名模式），是社交網絡的視覺化。這個社交網絡是產生自以很特定的方式蒐集，來自很特定的資料集。紀念館上的名字是依照社會連結來安排優先順序，這項策略原本的目的是做出能反映罹難者真實人生的布局。這項數據的蒐集定義了紀念館形成的方式，蒐集過程中的偏誤也會成為其永久性的一部分。要求近親要與有社會連結的人名字排在一起，會讓社會地位高的人得到更高優先順序。從這座紀念館線上導覽尋找某個執行長或副總裁，你幾乎一定會找到別人要的相鄰性，甚至多達十個。但如果找個保全、廚師或工友，你比較可能發現他們是孤單的。

　　若用最無害的說詞，我們可說資料是蒐集來的。在臉書的資料政策中，「蒐集」一詞出現了十七次：**我們會蒐集您使用我們產品時所提供的內容、與他人的交流和其他資訊。我們蒐集您連結的用戶、粉絲專頁、帳號、主題標籤和社團的資訊。我們蒐集，我們也會蒐集，我們蒐集，我們也會蒐集，我們蒐集，我們蒐集，我們會使用所蒐集的資訊。我們要求每一位合作夥伴都必須擁有蒐集資料的合法權利。我們蒐集。**你或許可想像一群穿著皮短褲的採集者在高山草原上，從樹叢中輕輕摘取數據。我們為何在討論數據的潛在危害時很少想到蒐集，部分原因或許是這個詞很溫和。然而，蒐集某些資料集或不蒐集其他資料集是最重大的決定，而資料如何蒐集與儲存，會深深影響之後可能用來做決定、說故事，或對個人和群體起作用的方式。最重要的是，在蒐集的那一刻所做的決定，會在計算數據時被放大，經演算法誇大，再透過視覺化而展現精髓。

　　「蒐集」是個不對稱的詞。蒐集者的經驗與被蒐集者大不相同；好處與

風險不均衡地堆積在某一邊。我們的數據生活令人不自在的地方，多來自於這種失衡，也就是位於蒐集資料的天秤底端。封鎖蒐集者可達到些許平衡，例如透過屏蔽、遮罩和隱匿。也可以安裝廣告攔截、手機關機、電子郵件加密、退出臉書。運用這些策略，就可以減少成為蒐集目標時對我們造成的負擔，但是要重設天秤，還需要學習如何成為蒐集主體，為我們自己與他人的利益來蒐集資料。

藝術家暨數據研究者米米・奧諾哈（Mimi Onuoha）在 2017 年於明尼亞波利斯舉辦的「大開眼界」數位藝術展（Eyeo Festival）中，簡潔扼要說明把重點放在蒐集，對理解整體資料系統有多重要。「如果你尚未思考蒐集過程，」她直言不諱：「就是尚未思考過資料。」奧諾哈的做法關注的是缺席與忽視，她告訴我們，要蒐集什麼與不蒐集什麼的決定，是非常政治性的。「若有人有動力不去蒐集某個資料集，」她寫道：「就代表有一群人會因這資料集的存在而受惠。」

從 2015 年以來，奧諾哈一直匯集有人不在蒐集範圍內的資料集。有前科而被排除於公共住宅之外的人、目前受監禁的無證移民、在仇恨犯罪中死傷的跨性別者、藝術界的買賣和價格、Spotify 支付給每位藝術家的每首歌曲播放費用、可公開取得的槍枝追蹤數據。這些資料集因為某些理由而不存在，或者不被握有數據的人承認存在。這個名單稱為「缺失資料集檔案庫」（The Library of Missing Datasets），以文本文件形式存在 GitHub 的儲存庫，也在實體的藝廊陳列中以檔案櫃的型態存在，裡面有整齊標示的（空）牛皮檔案夾。

奧諾哈為她的缺失數據開發出「缺席分類法」。「我開始看出四大原因，說明事物為什麼沒被蒐集，」她告訴我。「首先，」她說明：「是誘因與資源之間不相匹配。」舉例來說，她指出警方殺害平民的數據沒人蒐集是因為執法單位缺乏任何蒐集數據的誘因，而民眾光是要從不同來源拼湊這些數據，就被擋在巨大的工作量之外。「擁有這數據的群體沒有動力讓它可供

取得，而想要這數據的群體沒有資源來蒐集。」環境數據也是如此：住在汙染水路附近的人，或是住在環境整治產生的廢棄物處理場附近的居民，都被刺激蒐集數據，但高成本的感測器和資料分析阻礙了他們的行動。

奧諾哈說明，缺乏數據的第二個原因是蒐集數據的負擔可能比擁有數據的利益更高。她指出「#MeToo」運動及性騷擾與性侵害的告發就是例子。「對個人來說，告發是有負擔的，而你知道自己告發的事情是真實的，因此更加令人難受，」她說道：「然而這件事需要別人相信。」這對許多人來說風險太大，於是數據沒有記錄和蒐集起來。把舉報的負擔加諸到許多人身上，是確保一組數據不會合併起來的有效做法——川普政府在 2020 年的人口普查中提出的公民身分問題，就引來這種批評。若擔心回應某個調查可能導致自己陷入危機，就會認為回應人口普查的風險太高，這麼一來，國家就會沒計算到一大群人，進而影響到聯邦補助金額和代表性的計算。

「第三個原因，」奧諾哈說道：「是某些數據拒絕公制化。」她指出，這項計畫在 2015 年展開時，正逢資料化（datafication）思考的全盛期——普通的敘事都能轉化為數據。「但有些東西就是不能，」她說道：「有時是因為政治因素，有時則是文化因素。」舉例來說，「缺失資料集檔案庫」包含美國在國境之外的貨幣，這幾乎無法計算，因為有太多錢持續在眾多管道流動，那些管道往往無法追蹤。

奧諾哈說明為何沒有蒐集數據的第四個理由最簡單，同時也最複雜：數據可能缺失，是因為有人不希望數據被蒐集。「任何資料集，」她說明：「總是有某個人希望它存在，始終如此。一旦某東西不存在，就表示某個實體不希望它存在。」奧諾哈的分類呼應了薩芙依的話：「忽視可能反映許多事：想投入卻沒有方法；遺忘或冷漠；或者是更複雜、更邪惡的力量。」

迅速瀏覽奧諾哈的空資料夾標籤，確實會發現某些資料集之所以缺失，理由很容易理解，比如數據就是大到無法衡量（如全球網路使用人數），或者邊緣漏洞太多，無法穩定掌握資訊（藝術界的買賣和價格）。然而，奧諾

哈的缺失資料集大部分是可以計算的，那些列表和數字是因為政治因素而不存在：聯邦調查局和中情局監控的穆斯林清真寺；警方多常逮捕謊報遭強暴的婦女的統計數字；「更複雜、更邪惡」。這項計畫的核心教訓是：蒐集數據是發揮權力，決定不蒐集也是。更明確地說，數據忽視可能是某種暴力，最常加害已遭到邊緣化的群體，尤其是女性、黑人、LGBTQ+ 族群、移民和身障者。

由於「缺失」不一定能從一個資料集或多個資料集的粒度（granularity，即細緻程度）彰顯出來，而是存在於資料集內部，使得奧諾哈的缺失資料集概念更加複雜。一般認為是完整列表，也被如此應用的列表，裡頭常會忽略數據，而這些遭忽略的數據會反過來影響著手使用它們的人的行為。人口普查資料就是如此。國家透過人口普查，設法計算到每一個國民，這項數據對於分配資源至關重要，但世界各地的少數族群人數都被嚴重低估。紐西蘭 2014 年的人口普查，低估了超過 6% 的毛利人口，是該國歐洲人口低估比例的三倍。美國 2010 年的人口普查中，有 7% 的非裔美國兒童被忽略，大約是白人孩童的兩倍。保守估計，美國 2010 年有 4.9% 的原住民未納入計算。在貧窮地區，這些數字更糟糕，發生缺失數據的完美風暴：數字很難計算、人們缺乏被計算的誘因、政府滿足於在統計人數時視而不見。在多倫多，約克大學（York University）和聖米迦勒醫院（St. Michael's Hospital）的研究員進行的一項研究估計，2011 年的人口普查低估該市原住民人數達四分之三；他們的研究認為原住民人口有四萬五千至七萬三千人，而不是人口普查的兩萬三千零六十五人。當人成為缺失的數據，會變成數據方程式的餘數，注定在做決策和擬定政策時被擱置一旁。

=

「缺失資料集檔案庫」的誕生時間，是美國開始注意警方殺害黑人的時

期。「我很關注一項事實，」奧諾哈告訴我：「沒有任何數據，說明每年遭警方殺害的人數。」缺乏這項數據似乎與她所在的研究環境形成鮮明的對比。「有個說法是，一切事物都是資料、一切事物都應該是資料，因此我們可以全部蒐集，」她說道：「我認為真正有趣的是，與此同時，另一種論述正在浮現，空白點是存在的，我完全找不到關於這些事物的相關資料。」

事實證明，這個圍繞警察暴力的特殊盲點，在過去五年間已陸續引起人們注意。2009 年 3 月，西雅圖系統工程師大衛‧佩克曼（David Packman）展開「全國警察不當行為統計與報告計畫」（National Police Misconduct Statistics and Reporting Project, NPMSRP）。佩克曼的計畫收集了全國關於警察不當行為的統計資訊，絕大多數是他親手從當地報紙和電視報導蒐集來的。在佩克曼的努力之前，這項資訊是缺失資料集，就算存在也少得可憐。

在 2011 年《衛報》（*The Guardian*）的一篇文章中，佩克曼強調他的計畫是出於必須：警察不當行為的數據實際上付之闕如。當時美國有四十五個州限制警察不當行為的資訊發布，二十二個州完全禁止公布任何關於警察紀律的資訊。這表示即使是聯邦機構有善意，也無法透過「正式管道」取得資訊。佩克曼說，採用挖掘新聞的權宜之計，是「收集全國警察不當行為數據唯一的可行之道」。佩克曼在《衛報》中並未提及的是，這網站也是衍生於他的個人經驗。2006 年11 月，佩克曼在西雅圖的夜店外遭人痛毆，但日後從影片來看，根本是身分遭到誤認。警方發現在人行道上的佩克曼身受重傷，卻沒有協助送醫，反而將他上銬，粗暴扔上廂型車。他在警局被脫衣搜身訊問，遭囚禁二十九天，沒有給予有意義的醫療。後來經過診斷，佩克曼有創傷性腦損傷，至今仍有創傷後壓力症候群。

這份關於警察不當行為的計畫，提出大量全國警察使用武力的證據。2010 年，該計畫蒐集了大約近五千件警察行為不當報告的數據，牽涉到六千六百一十三名有證照的執法人員。令人震驚的是，23.8% 的報告顯示警方使用過度武力，其中一百三十七件造成死亡。在一次尤其駭人的分析中，該

計畫指出平均而言，值勤警官的暴力程度和一般人一致，而襲擊和謀殺率明顯更高（分別為 5% 和 13%）。佩克曼原本想把注意力轉向地理分析，辨識出警察的不當行為和暴力特別普遍的地方，但他的計畫畢竟是沒有錢賺的副業。2012 年，他把這個計畫交給卡托研究所（Cato Institute），該機構繼續在 PoliceMisconduct.net 網站蒐集數據五年。2018 年夏天，這項計畫暫停。「我們缺乏資源來延續政策，並將這樣的資料庫維持在我們認為適當的水準，」卡托研究所在新聞稿中寫道。

與此同時，幾個民間團體也開始蒐集警察暴力的數據。「奪命之警」（Killed by Police）和「致命遭遇」（Fatal Encounters）是兩個新設立的網站，運用和佩克曼類似的策略，蒐集新聞報導，建立資料庫，這次特別把焦點放在警察殺人案。「奪命之警」在 2013 年 12 月成立臉書專頁，剛成立三十一天就追蹤了七十一件死亡案例，資料來源包括《得梅因紀事報》（*The Des Moines Register*）、《塞爾瑪時報》（*The Selma Times-Journal*）、《邁阿密先驅報》（*The Miami Herald*）；包含洛杉磯 NBC 電視台、奧克拉荷馬市福斯電視台、波士頓 CBS 電視台，以及其他數十種新聞媒體管道。提到的案件包括安東尼・布魯諾（Anthony Bruno）、羅伯・克雷格・佩瑞（Robert Craig Perry）、羅伯・卡麥隆・雷杜斯（Robert Cameron Redus）、艾瑞克・安德森（Eric M. Anderson）、約翰・哈丁（John Harding）、馬哈維・「紅鳥」・古德布蘭奇（Mah-hi-vist "Red Bird" Goodblanket）、小瑞奇・托尼（Ricky Junior Toney）、東泰・海耶斯（Dontae Hayes）。「全國警察不當行為統計與報告計畫」的焦點放在整合統計數字，「奪命之警」則是把受害者的名字放到前面，因此這個專頁讓人覺得像資料集，也像紀念碑。「奪命之警」的站長寧可維持匿名，似乎認為這項計畫較像是證詞，而不是政治宣言。這個網站列出每一次警察殺人案，「無論是否和勤務一致，也不列出理由與方式」。「奪命之警」的設計相當簡單，完全沒有分析，如此更凸顯成立的目的──正如成立者所說，每篇貼文「只是記錄發生死亡事件」。

「致命遭遇」則是由記者布萊恩・伯格哈特（D. Brian Burghart）經營，顯然是採用以數據為中心的做法。該網站會付費請人研究，整合並驗證其他來源（例如「奪命之警」）的資訊，檢查每一項說法，並加入額外的資訊。伯格哈特和其團隊也發出兩千餘次《資訊自由法》（Freedom of Information Act）的請求給聯邦、各州和地方執法機關。經過這番努力，他們建立出極為完整的資料集，可回溯至 2000 年，而截至本書寫作時已列出兩萬六千兩百零六件警察殺人案的詳情。伯格哈特展開他的數據蒐集計畫，是因為親身感受到要尋找警察暴力事件的相關資訊多麼困難。「我在下班回家的路上，注意到幾輛警車開到特拉基河（Truckee River）邊，」伯格哈特在網站上寫道：「結果是警方攔下一輛贓車，然後他們開槍射殺了駕駛。」伯格哈特隔天閱讀新聞報導，注意到報導有「一個大漏洞」：這些報導都沒有提到警察涉入的殺人案到底多常見。這種缺失資訊的情況令伯格哈特厭煩。幾個月後，一名赤身裸體且未持有武器的大學生，在南阿拉巴馬大學（University of South Alabama）遭到警方殺害，媒體再度避重就輕地帶過這次殺人案的背景。經過挖掘和研究，伯格哈特開始了解，寫這些報導的記者並非忽視更廣泛的背景：背景根本不存在。沒有任何可以找到整合數據的中心地。因此「致命遭遇」誕生了，旨在回答一個簡單的問題：這種情況多常發生？

2015 年，來自奧蘭多的政策分析師暨運動人士山姆・辛揚威（Sam Sinyangwe）發現，雖然來自「致命遭遇」和「奪命之警」的數據很重要（兩者列出的資訊合計是聯邦政府紀錄的兩倍以上），但要讓一般人理解卻很不容易。缺失數據也導致要回答他關注的特定問題變得困難：有多少黑人遭警察殺害？因此，辛揚威與布蘭妮・派克奈特（Brittany Packnett）及德瑞・麥凱森（DeRay McKesson）一起推出「警察暴力地圖」（Mapping Police Violence, MPV）。「我們整合資料庫，」辛揚威說明：「透過交叉比對訃聞和社群媒體的個人簡介、犯罪紀錄資料庫、直接從警方取得的資訊，以及線上找到的資訊，來填補空白。」至關重要的是，「警察暴力地圖」填補了關於受害

者種族數據的空缺，這些紀錄在過去的資料庫中相當不完整。「基本上，我們就像間諜一樣，」辛揚威說道：「我們得到網路上搜尋在網路上有照片的人，以及他們家人的照片。我們得搜尋犯罪紀錄資料庫、訃聞，找任何能找的東西，以確切辨識這個遭警察殺害的人屬於哪個種族。」今天造訪網站時你會看到一張圖，呈現該年遭到警察殺害的每一個黑人。2019 年，這個數字是一千一百六十四。

正如辛揚威的說明，「警察暴力地圖」的目標是「在兩秒或更短的時間內，讓看到它的人相信警察暴力確實是系統性的」。辛揚威靠著自己在資料科學方面的訓練，發表一系列圖表，處理關於警察殺人和種族的一些常見誤解。保守派評論者、警方代表和共和黨政治人物說明為什麼遭警察殺害的黑人比白人多時，通常會提出「黑對黑犯罪」的說法。這項論點宣稱，黑人社區有較多警察是因為犯罪較多，而因為警察較多，所以碰巧有更多警察暴力。辛揚威的分析簡潔有力地駁斥了這項說法，顯示在美國前五十大城市中，人均暴力犯罪率與警察殺人案之間沒有任何相關性。

辛揚威與合作者更深入挖掘後，注意到有些城市呈現出離群值，在那些地方警察殺害黑人的比率遠低於其他地方。「我們研究了五年的數據，」他說明：「一直追溯到 2013 年。我們調查：到底發生了什麼事件？在哪裡發生？如何解釋為什麼會發生那些事？」

這些問題讓「警察暴力地圖」的團隊發現，當時缺失資料集的主要類別是和警方政策有關的。「在美國，」辛揚威說道：「每個警察局都有政策規定警察如何及何時可得到授權使用武力。而我們實際接觸到百大警察局的政策後發現，這些政策很不一樣，視每個機構而定。」「警察暴力地圖」團隊與喬娜塔・埃爾齊（Johnetta Elzie）發起的「歸零運動」（Campaign Zero）計畫，把警察部門的政策分成八大類，並為他們能找到數據的每一間警察局打分數。某城市的警察政策會要求警官在使用武力之前，盡可能緩和情勢嗎？是否限制鎖喉與壓制？是否要求警察干預另一名警察過度使用武力？在

「警察暴力地圖」的八大類別交叉比對分數之後,辛揚威得以指出,執行了所有八種政策的城市與完全沒有執行的城市相比,警察殺人案的比率有72%的差異。

除了警察局的政策和警察工會合約,「歸零運動」也蒐集與整合關於警察局預算的資訊。整合之後,這項數據提供難得一見的透明度,讓人一探執法的運作。這項各城市的數據提供堅實的基礎,支持大力改革,否則就削減警費的論點:警察應對暴力犯罪的時間不到 4%;警察暴力會增加社區犯罪;對警察不當行為的投訴,被裁定有利於民眾的比例相當低;納稅人繳的稅金一再被用來保護有長期暴力不當行為史的警察。在佩克曼開始蒐集新聞報導十一年後,辛揚威和合作夥伴的成果令人振奮,似乎就快結束長達十年的循環,這項循環從平民主導的努力開始,蒐集警察暴力的證據,提出有數據支持的可行之道,以推動政策改革。

二

是否蒐集數據的決定,就像是在仲裁哪些故事可以訴說,哪些故事又被推擠到邊緣。哪些名字會印在報紙上,哪些會在警方報告中歸檔,哪些會刻在紀念館上,哪些會遺漏。在缺乏數據的情況下,我們會發現能透露真相的特定管道被消音,真相已太常遠離大眾敘事。在奧諾哈的「缺失資料集檔案庫」和平民蒐集警察暴力數據的漫長譜系中,我們找到了處理數據暗物質的雙重策略。首先,要能看到缺失了什麼;要訓練自己去問什麼正被蒐集,什麼沒被蒐集。其次,要體認到有數據遭忽視的領域,就是我們能找到力量的地方。

然而,若認為缺失數據的問題,只要透過蒐集就能彌補,這個想法過於簡單。即使是出於最好的意念,蒐集也不是那麼天真的。

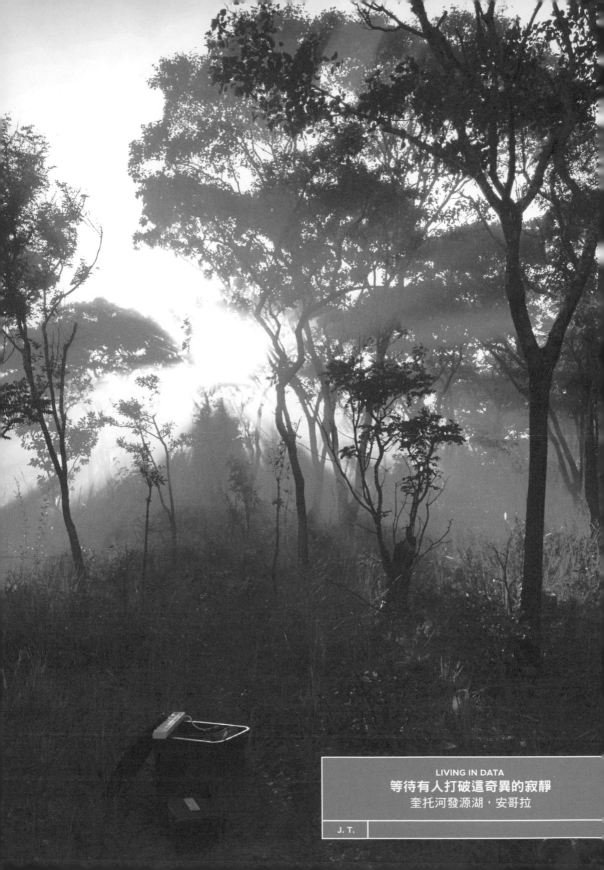

4. 搭獨木舟與跟隨車隊

「回到你的車上！每個人都回到你的車上！」

我與提姆‧嘉根（Tim Gargan）一起待了兩星期。他是光環信託組織（HALO Trust）安哥拉區的掃雷主任，在此之前，他從來沒有提高過聲音，步伐也總是從容不迫。他的職業生涯大多是在掃雷，可以想見，他的舉止向來一派鎮定。但此刻，他幾乎要跑起來了，揮舞著雙臂，試圖確保車隊的每個人都聽見他說的話。

「我們剛得知，這裡是仍有地雷活動的雷區。大家必須回到車上，馬上回去。」

他快步朝下一輛車走了幾步，接著又展現英式風範，彬彬有禮地說：「麻煩你們，謝謝。」

我搭的卡車約莫在 10 公尺外。我剛爬過一些纏結的樹根和沃土小丘，找到半隱密的地方小解，此刻真慶幸仍看得見方才踩過潮濕苔蘚所留下的足跡，因此能小心一步接一步，回到車上。接下來，輪到司機設法依照原來的路線，循著剛才的車轍很慢很慢地倒車。大約半小時之前，帶頭的車子找不到狹窄車轍可依循，於是較小、較輕的車就分散開來，重新尋找路徑。根據兩個月前先遣偵查隊所準備的地圖，我們開過的這一區是安全的；那天稍早，我們已通過兩個雷區，這一段乾燥性疏林植被（miombo）林地應該沒

有地雷。不過，後來有個騎摩托車的男子從對向過來，遇到提姆的車。這時，提姆才發現我們身處險境。

「地雷，」男子鎮定地指著周圍，用葡萄牙語說道：「到處都是地雷。」

安哥拉高地的森林綿延不絕，富有一種特別的童話色彩。這裡林木蒼翠，車隊行經的山谷常是低矮薄霧繚繞。苔蘚和地衣覆蓋著森林地面，下層灌木林緊密交織，讓林線彷彿無法穿透。植被密度這麼高，部分原因在於地雷，以及當年埋設地雷的三十年內戰。此外，幾乎完全看不見野生動物也是原因。雖然這裡有森林，斷斷續續聽聞鳥鳴，但不見大型哺乳動物，沒有森林羚羊、麝香貓、黑面長尾猴或任何你認為在西非森林會找到的動物。這些動物多已遭到殺害、獵捕和吃掉，因為當地經濟在戰火下崩潰。後來，部署大規模的相機陷阱系統之後，團隊得知這些動物還是存在，只是特別善於躲藏。森林裡甚至有大象，但牠們學會和鬼魅一樣，只在夜間移動，盡其所能發揮靈敏的嗅覺遠離人類（和地雷）。

幾分鐘後，車輛回到排成直線的車隊中。提姆依序到每輛車旁，說明目前的情況。「抱歉，」他以英國北方的口音對我們說道：「我們關於這一區的情報和從當地人那裡聽到的不同，所以從現在開始得更謹慎一點。」

這一次，「謹慎」代表車子要進入雷區。帶頭的卡車底盤裝有約 35.5 公分的防護鋼板。「好消息是，」提姆後來跟我說明：「像那樣的路不太可能設有反步兵地雷。就算有，也可能早就引爆了。壞消息是，可能有反坦克地雷，威力更具毀滅性，當初的設計就是要癱瘓坦克車。」

於是我們轟隆隆、顛簸駛進森林，等待有人打破這奇異的寂靜。

＝

接下來幾週，我反覆自問：我們為什麼在這裡？第二天我問了這個問

題，那時我們才展開真正的探險十分鐘，就差點翻船。隔天我又問了這個問題，那時河不見了，我們得在兩條水路間的陸地上綁上吊具，把船拖過乾燥草原。我踩到一窩火蟻丘時，又問了這個問題，那些頑強的小野獸會用小鉗子刺進你的皮膚。五分鐘後，我赤裸裸躺在冰冷的溪水中，一邊咒罵，一邊自問。第七天，我大聲問這個問題，當時我們已在陸上拖船六天，我的腳被尖利蘆葦割得傷痕累累，而天黑時，大家全癱倒在成堆的裝備上。

那時我有個現成的答案。那個答案是：我們正在為科學家蒐集數據——來自英國、美國、南非，觀察鳥類，尋找爬行動物、昆蟲、魚類和植物的標本。這趟探險旅程的植物學家特別興奮，因為一百多年來，他們沒有任何從我們的目的地蒐集來的「像樣的紀錄」。最重要的是，這就是這趟旅程正當化的迷思——我們正在填補數據黑洞，這黑洞是一個世紀的衝突和爆炸裝置所留下的。

《衛報》一篇關於我們 2015 年探險的報導寫道，這是「未經探索的奎托河」（Cuito，報導誤植為 Cutio），「科學界未曾見過的地景」、「依然完全不為人知」的地方。這不全然正確。即使在我們自認最遠離人跡的日子，仍能聞到遠處村莊飄來炊煙的味道。認為非洲是未經探索、不為人知、空無一物的想法，長久以來一直很省事。「製造一片空蕩蕩的地景，」歷史學家南西·雅各（Nancy Jacobs）寫道：「都有帝國和經濟的動機。」將一個地方定義為空的，表示它可以用新的「發現」、新的物種、新的分類法和舊思維來填滿。

如同我在森林中快速移動回到車上所凸顯的，那次探險的成功極度仰賴在地知識——生活在這「未曾見過之地」人們的智慧。正如雅各在《非洲觀鳥人》（*Birders of Africa*）一書中告訴我們的，西方科學家、博物學家和探險者數十年來都仰賴原住民的經驗和勞動力。「非洲殖民地的科學研究史，」雅各寫道：「通常是勞動關係的歷史。」在安哥拉，我們正經歷並改寫那些歷史。就像森林雷區所顯示的，我們安全抵達奎托源頭是極度仰賴在地知識

和在地勞動力。在那趟探險中，團隊一次又一次仰賴住在河邊的人，雇用他們來撐船和搬運，也請他們當嚮導和領航。

我們正處於薩芙依所稱的「探索悖論」。「要有方向，」她寫道：「找到自己的路並填滿地圖，歐洲探險家需要原住民對那塊土地的知識。」然而，對探險者的發現和生存如此重要的知識，卻被持續不斷的探險敘事覆蓋和抹去。「地圖和名字因而會讓知識在背景中顯得模糊，因為原住民本身從那塊土地上被移除。」

二

1923 年 11 月，史塔森上校（Colonel J. C. B. Statham）向英國皇家地理學會大聲朗讀遊記。在那篇遊記中，他描述自己前一年從安哥拉海岸的木薩米迪什（Mossamedes，今稱納米貝〔Namibe〕），前往尚比亞（時為北羅德西亞〔Northern Rhodesia〕）維多利亞瀑布的旅程。他的遠征會讓他來到奎托河發源湖的 100 公里之內。

「遠征」（expedition）一詞充滿傳奇色彩和殖民主義。這個詞本身從法文的軍事用語成為中世紀英文的慣用語。早期在英文中，這個詞是表示「帶著侵略意圖出發」。若粗略瀏覽 18 世紀的文本，可看出一些特點：歷史學家寫亞歷山大大帝的印度遠征、斐迪南二世「威力強大的遠征，摧毀了阿爾及爾這座城市」，還有英國軍官約翰・懷特洛克（John Whitelocke）的遠征從西班牙帝國手中奪下布宜諾斯艾利斯。殖民地文件描述了對抗佩諾布斯科特人（Penobscot）、「羅德島的印第安人」和許多其他原住民的遠征。在 1779 年 4 月 24 日寫給喬治・華盛頓的一封信中，日後晉升為將軍的古斯・凡賽克（General Goose Van Schaick）報告他「對抗奧農達加人（Onon-daga）的遠征」：

我們以最祕密的方式進入他們第一個聚落，他們完全沒發現；他們很快就全部收到了警報，逃到森林中，但他們沒能帶走任何東西，我們帶走了三十三個印第安人、一名白人囚犯，還殺了十二個印第安人；他們整個聚落包含大約五十五棟房子，大量的玉米和豆子被燒掉：我們發現的幾匹良駒和所有其他種類的家畜都被殺死了。

19 世紀，極地探險家描繪出西方世界大部分的想像。英國海軍軍官暨極地探險家約翰·富蘭克林（John Franklin）1845 年注定失敗的航程無疑是一次遠征，而且確實有堅定的政治目的：發現一條從歐洲通過結冰的北方海域到亞洲的捷徑。*接下來半個世紀，看到一群蓄鬍的歐洲追隨者前往兩極，1909 年美國極地探險家羅伯特·皮里（Robert Peary）成功遠征北極，以及 1911 年挪威極地探險家羅爾德·阿蒙森（Roald Amundsen）艱苦跋涉至南極達到顛峰。隨著這些旅程，使得一般理解「遠征」一詞的方式發生變化。「遠征」一詞不再侷限於軍事背景，而是與一種不同類型的英雄主義結合，遠征者的目的似乎只是追求探索的興奮、考驗人類極限，別無其他。這不表示探索已拋棄了政治的部分。遠征幾乎仍是殖民主義的工具：探險家開始繪製地圖和蒐集數據，而那些地圖和數據會用於擴張領土、征服國家，以及改寫當地人口和其認知方式的計畫。

史塔森在名為《搭獨木舟與跟隨車隊，與妻橫越非洲》（*With My Wife Across Africa by Canoe and Caravan*）的著作中提到上述記述和其他故事。今天閱讀他的旅行經歷，時而讚嘆他對細節的一絲不苟一會兒，時而很長時間對他徹頭徹尾的種族主義感到震驚。可以肯定的是，他是自然資料蒐集者，他的紀錄從動植物索引，到土壤條件和地質特徵的描述都包括在內。當我們說

* 譯注｜這趟 1845 年的航程是為了尋找連接太平洋與大西洋的西北航道，但是富蘭克林的船隊受困海面，全員死亡。

到百年間沒有紀錄時，這些觀察結果很多就是我們所說的「像樣的」紀錄，我們會來更新、替代和添加這些科學的內容。

史塔森描述他和妻子遇到的人是可憎的：原住民時而懶惰，時而奸詐；他筆下的原住民既荒謬又冥頑不靈。史塔森雇用四十名「腳夫」來搬運他帶來的所有設備（我們只能假設至少有一組茶具、一個普通時鐘和一架旅行鋼琴），並且花了不少筆墨抱怨原住民不聽話。有一次，一群史塔森雇用的人看起來顯然對他及其異想天開要求的耐心已達極限：他們集體辭職。

「在一個叫做揚巴（Yomba）的村子附近，我們的搬運工造反了，」史塔森寫道：「付了錢，吃飽喝足，他們沒有理由拒絕，除非是他們種族根深蒂固的懶惰和乖僻。」顯然裝備精良的這名上校和妻子，以及另外兩名成員，隨後強迫二十名揚巴人繼續前進，直到他們能找到其他人替代。「監視和看守了一兩天之後，他們不僅妥協，還很高興幫我們找到其他能替代他們的搬運工。」

將史塔森和其皇家學會同行正當化的迷思是，他們付出心力的這些旅程，首先且最重要的是，為了造福科學。誠然，從狹隘的生態史角度來看，可以從他的著作中一點點地收集到許多有用的東西。他列出他們在隆加河（Longa River）與寬多河（Cuando River）匯合處附近發現的動物種類：「這個國家的獵物仍有長頸鹿、斑馬、伊蘭羚羊、牛羚、轉角牛羚、驢羚、葦羚、麂羚和小岩羚。」這段話中的「仍有」一詞很突出；該地區的狩獵壓力已導致一些地方性物種消失。「發現了幾頭黑犀牛，」史塔森寫道：「但已經很多年沒看過白犀牛，是否有任何倖存下來也值得懷疑。」

史塔森本人是大獵物動物狩獵者，而類似上述的動物清單與其說是關心保育，不如說是一張選單，提供給日後想來安哥拉射獵的人參考。時任皇家地理學會會長的勞倫斯・丹德斯（Lawrence Dundas，羅納德賽伯爵〔Earl of Ronaldshay〕）在引介史塔森於該學會的演講時，指出史塔森的特殊興趣：「我不太確定史塔森上校旅程的目的一般是什麼，但我有點懷疑，獵捕野生

動物並非無足輕重的目的。」即使如此，丹德斯繼續指出，史塔森的觀察結果可能「告訴我們很多關於一個重要問題的訊息，那個問題是對他所到過的國家感興趣的那些人要面對的，也就是非洲該區域的一系列南北向河流逐漸枯竭」。這份憂心同樣可能並未像看起來那樣貼近保育精神：英國的貝專納保護國（Bechuanaland Protectorate，亦即後來的波札那）是上述河系的最終目的地，而這個殖民地的生產力幾乎完全仰賴這個河系。

當我們想到殖民主義，很容易直接跳到最終目標是經濟剝削。想想露天礦山、皆伐林、滿載貨物駛回祖國的船隻。我們通常不會把「數據」與「殖民主義」連結在一起，但上述任何努力都必然源自於數據。挖礦之前得先繪製地圖；必須挖坑，並且取樣。「數據，」詹姆斯・斯科特寫道：「是現實的出發點，而這出發點是國家官員理解和塑造的。」

<div align="center">＝</div>

通過乾燥性疏林植被林地的路程依然緩慢推進。幾個月前，小型車輛勘察過這條路，當時認為這條路是可通行的，但繪製的路線沒有考量到現在帶領我們車隊的大部分是八輪、十噸重卡車。樹木彷彿等不及要收回那些路徑似地，我們經常得停下來，等待工作人員砍下樹上低懸的樹枝。儘管提姆確信隨著我們離定居區越來越遠，地雷風險趨近於零，我還是留在卡車上。

快五點時，夕陽漸漸不再炎熱，我們離開林線來到一片遼闊的草原上，那兒最近發生過野火，仍在悶燒，大部分地方成了炭黑色。我們沿著一條摩托車路徑繞了個彎。地面崎嶇多石，Land Cruisers 越野車一路顛簸下坡。我們好幾個人下車走過高高的草叢，沿著車隊來回彼此叫喊。森林山脊擋住了俯視山谷的視野，雖然我們距離山谷不到 1 公里，卻看不到我們要造訪的地方。如此接近我們的目標，許多問題浮現，每一個問題都會影響我們開展工作的方式：現在是旱季，那裡有水嗎？如果有，它是混濁還是清澈的？會有

鱷魚嗎？

　　直到我們越過最後一處山脊，通過林線，奎托河閃亮亮的發源湖才映入眼簾。那天晚上，我們在湖邊紮營。我喝了味如淡茶的冰水，吃了一餐飯和豆子，拖著一路顛簸的身子，進帳篷睡覺。

　　早上，我敲掉帳篷尼龍布上的一層薄冰，穿上涼鞋，走向火邊。那時才攝氏五度，但到了中午就三十度。如果我在安哥拉的幾星期學到了什麼，就是洋蔥式穿法的好處。早餐後，我裝好衛星設備。科學團隊上工了，帶著網子和桶子涉水入湖。到了上午十點，他們捕獲第一條魚，而到了十一點，他們把詳細數據輸入到我設計的特製表格中。到了中午，數據已經上傳網路；世界上任何能連上網路的人都可以免費查看和下載。

　　數據的敘述多半仰賴發現的概念。畢竟，正如行銷研討會和 TED 演說一再告訴我們的，我們蒐集數據是為了攀登認知的階層：上升到資訊，接著是知識，最後到達智慧的尖峰。在攀登過程中，我們正在填補空白，塗滿未知（或至少是我們不知道）的區塊。然而，運用更批判性的眼光，我們會開始看到攀登的目標與其說是尋找智慧，不如說是主張權利——對顧客、洞見和廣告收入的權利，也是對領土、名稱和認知的權利。正如凱特·克勞福（Kate Crawford）在一篇文章中強調的，今日複雜的人工智慧系統需要「一個龐大的行星網絡，以提取不可再生的材料、勞動力和數據為燃料」。

　　有人說，數據系統看似輕便且可傳遞的計算過程是在「雲端」發生的。克勞福向我們說明，它們實際上是固定在真實的地方，並仰賴真正的人。玻利維亞鹽沼形成的鋰鹽結晶、中國工廠裡二十四小時全年無休的迷宮般組裝線、剛果礦場裡的童工年僅七歲、貨輪排放成噸的二氧化碳、亞馬遜員工在已被監控到荒謬程度的工作場所掙扎求生。正如克勞福所寫的，這是「一個複雜的結構，供應鏈中有供應鏈；一個縮放的碎形，甚至在產品於生產線組裝之前，過程中已有數以萬計的供應商、運送數百萬公里距離的材料以及數十萬名工人」。

當科學家將他們的網浸入奎托河，當我將他們的數據發送到我們的伺服器，我們就是我們自己碎形系統的一部分。一個系統觸及的不僅是我們周遭的地方和生活在那裡的人，還觸及無數其他地方和其他人，他們不在我們的視野之內，也遠離我們的心靈。

<div align="center">＝</div>

前往安哥拉之前兩年，我和友人布萊恩‧豪斯（Brian House）用強力膠帶，為南非鳥類學家史帝夫‧波伊斯（Steve Boyes）黏貼數據蒐集系統。史帝夫即將三度穿越波札那的歐卡萬哥三角洲，進行一項持續性的生物多樣性調查。由於我們的軟體開發週期是以數週為單位進行測量，我們迅速讓事情就定位，以便蒐集田野數據、透過有限的衛星連結傳輸，並在網路上視覺化。「前進歐卡萬哥」（Into the Okavango）平台的第一個版本不穩定——透過電郵附檔來傳送數據和進行語法分析——但它有用。2013 年 8 月，夜幕降臨三角洲之際，我滿懷期待地等待數據載入，然後我會在地圖上看到探險隊的蹤跡，上面標示著他們看見的每一種野生動物，偶爾還有簡短的評論。三十九隻厚嘴棉鳧。一隻尼羅鱷。七十五隻驢羚。「今天不太順利。非常累。」

在接下來五年期間，我們建構的平台版本越來越完善。到了 2018 年，「前進歐卡萬哥」平台追蹤了四十三名成員的十一次探險，並蒐集超過七百萬個資料點的資料，透過開放的 API 提供數據給科學家、學生和好奇的民眾。這是激進的開放科學實驗：我們不會在報告發表後拋棄數據；它不會被渴望保住其投資的機構禁運或囤積。我們會在它創造出來後送人，而且我們會把它與田野工作的故事結合在一起。鳥種列表可和我們所有的推文一起下載。我們營地的相機陷阱照片和 Instagram 照片，在我們的資料結構中是平等的公民。

這項工作全都源自於 6 月一個晚上在華盛頓特區喝啤酒時的談話。早些時候，我在《國家地理雜誌》總部看到史帝夫談他的工作，我們都被指名為「國家地理探索者」。史帝夫的演講充滿了令人驚嘆的歐卡萬哥照片，成群的大象涉水、猴麵包樹後的日落、珠寶般的翠鳥，以及細緻的螳螂。我立刻被史帝夫、他的使命和那個地方迷住了。演講結束後，我問他如何管理那項計畫的數據，他笑了，描述浸溼的筆記本、斷掉的鉛筆，還有費力將文字紀錄轉成 Excel 電子表格。我立刻展開籌畫行動。

那天晚上在酒吧裡，我問史帝夫一個問題，不確定他會不會回答：「你認為誰擁有你在那裡蒐集的數據？」

那時，史帝夫已經被記者、拍片者、資助者和政治人物問過許多問題。他有一項訣竅，點頭好像要回答你，然後喝一大口啤酒，久到足以想個好答案。鬍子上還沾著泡沫時，他回答了。「母親歐卡萬哥，」他說，從來不會遠離靈性。「那三角洲。三角洲擁有數據。我們在那裡，請求她把它給我們。」

於是，我們為史帝夫打造了他的軟體系統。兩年後，我跟著他的第四次穿越歐卡萬哥三角洲之旅，閃躲河馬、記錄心跳，並在象群中睡覺。後來在 2015 年，我加入卡車車隊，轟隆穿過「世界盡頭」的森林，打算說服歐卡萬哥的另一部分分享數據。整項計畫立意良善：藉由實地考察蒐集數據，我們更了解那片流域；有了這樣的理解，就可以更具說服力地主張長期保護。經過漫漫長日，把船拉過高高的草叢、癱在河岸上、疲憊不堪、流血、筋疲力竭，我深深相信我們的工作是良善且正確的。

早餐之後，我和光環信託組織的提姆坐下來。我用一些乾木頭，為我的麥克風做了個臨時的三腳架，而我們坐在高草叢中的露營椅上。當太陽推升到林線之上，蒸氣在我們周圍升起。提姆告訴我他是如何從兩次阿富汗的行程中回來的，他想要為世界帶來某種真正的改變，找到比在英國軍隊時更明

確的角色。他在光環信託的工作中找到了正追尋的目標，真正地消弭戰爭，一次解除一枚地雷。

提姆細數他和團隊鎮日處理的彈藥類型。「有些是真的很小的反步兵地雷，設置成一個人或甚至一隻夠都可以引爆。」他解釋說，這些小型炸藥不是設計來奪取人命，而是使人殘廢，造成敵軍的後勤鏈負擔。「它們在那裡也是要在該區工作的人當中散播恐懼，」提姆說道：「打擊士氣。」還有更大的反步兵地雷，提姆和其團隊稱之為反團體地雷。提姆向我說明，這些炸藥「是那種跳出地面的，把碎片散播到很遠的距離」。然後是反坦克地雷，「和一般電磁爐差不多大，用來癱瘓裝甲車」。我們驅車前往發源湖時，光環信託一直特別擔憂這類地雷。

當然，光環信託組織在安哥拉的工作重點是為居民創造安全的環境。但這也是一種考古學，發掘 20 世紀最激烈的衝突之一。波伊斯曾將安哥拉的地景描述為一塊「地雷千層糕」，提姆同意這項描述是恰當的。這些地雷是一場持續四十多年的衝突所留下的。1960 年代開始的從葡萄牙人手中爭取獨立的行動，開啟了一場直到 2002 年才結束的內戰。這場內戰成為 1970 年代和 1980 年代世界強權的代理人戰爭，蘇聯與美國支持對立的安哥拉陣營。雖然兩國沒有派出地面部隊，但支持古巴和南非的軍隊。這段錯綜複雜的歷史意味著提姆的團隊會回收蘇聯人、美國人、古巴人、南非人、法國人、以色列人和中國人製造的軍械。

「古巴人佈設了一些真的非常複雜又困難的雷區，可能是我們在世界上任何地方處理過數一數二複雜的雷區，」提姆告訴我：「裝置都以線串聯，所以一個爆炸，會引爆其他的。你知道，這種設計就是盡可能殺死最多人，而且它們裝在各種高性能彈藥上，例如空投炸彈，通常會從很高的高度投下，摧毀大片區域。它們被埋在地底，頂部有個小小的東西，一踢就會引爆。」

提姆告訴我一個故事，說他們在一處舊機場小心翼翼地暴露出炸彈網路。每個地雷相互連接，設計為同時爆炸，摧毀任何企圖降落在跑道上的飛機。一般來說，彈藥是透過爆炸來摧毀事物。但在這個例子裡，地雷的數量多到讓爆炸過於危險。「它們可能會散落在廣大的區域，」提姆說道：「金屬碎片散落各處。」他和其團隊別無選擇，只能一次拆除一枚地雷。「我們得一點一點拆開它們，」提姆說明：「真是很可怕。」他喝了一口茶。「我想是的。」

提姆的團隊掃雷的起落地帶，距離奎托河與夸納瓦萊河（Cuanavale River）匯合處幾英里。在安哥拉長年的內戰中，這塊區域曾爆發過幾次最嚴重的衝突，也是地球上地雷最密集的地帶。提姆告訴我，在河流周邊的地下還有無數地雷，在戰爭期間，那一帶是運輸路線，引發激烈爭奪。「我們目前估計，」他說道：「依我們現在的工作量來看，我們在這個國家大約還有二十年的工作要做。」

聽提姆談解除軍械，我不禁想知道我們在安哥拉的數據工作可能為這個地區的人留下什麼樣的遺產，讓他們解決和擺脫問題。把我們的數鳥抓魚與埋設地雷相比，似乎有點牽強。我無法想像我們正在做的事，最終會出錯到影響任何人生命的程度。但這就是重點所在。我們正在做的工作的故事，就和任何蒐集數據的努力一樣，有其本身「複雜又矛盾的事實」。

我是保育者，致力保護一個至關重要的生態系。我是開放科學的倡導者，讓數據解脫常見的學術枷鎖。但我也是編寫臉部辨識系統的史丹佛工程師，無法想像一個人的膚色可能為他招致風險的生活。我是程式設計馬拉松的一員，設計介入貧窮問題的大膽模型，卻從未了解一個人流落街頭是什麼感覺。

如果你不是生活在未來可能發生潛在傷害的情況下，潛在的危害看起來就像不可能發生。

<div align="center">二</div>

　　從事數據工作的十年間，我逐漸意識到每次蒐集數據時都會問一些關鍵問題：我們正蒐集的數據對誰有利？我們蒐集的數據是否可能讓人、動物和生態系陷入危險？蒐集數據的好處是否大於潛在危害？

　　這些問題並非憑空出現的。2014 年，非洲各地的遊獵營地開始張貼告示，要求旅客關閉手機上的 GPS 功能。盜獵和許多衝突一樣已成為科技競賽，盜獵者與巡邏者現在都會使用複雜的追蹤裝置和攜帶式衛星電話。如果有人上傳漂亮的白犀牛照片到 Instagram 動態消息上，訊息可能透過無線電發送到原野，告訴一批盜獵者哪裡可以確切找到那隻動物。即使影像未包含位置標籤，也可能輕而易舉辨識出背景中一棵特殊的樹或山峰。

　　除了保育領域，世界各地的人道組織以與網路廣告商同樣的熱情（和短視）接受數據蒐集。在對這項趨勢的嚴厲批評中，數位大眾（Digital Public）的創辦人西恩・馬丁・麥唐諾（Sean Martin McDonald）寫到 2013 年開始在西非爆發的伊波拉疫情時，稱其為「資訊時代的第一次大流行」。麥唐諾描述一個混亂的局面，由於謠言、錯誤資訊和對體制的不信任所釀成的一種完美風暴，導致疫情蔓延太快：十八個月內，伊波拉病毒感染了近三萬人，其中超過三分之一喪命。「那種混亂，」麥唐諾寫道：「助長了一種越來越盛的說法，認為應變措施的問題在於缺乏好的資訊科技，而更具體地說，是缺乏數據。」人道組織（主要來自西方國家）利用這個嚴峻的形勢，開始倡導公開一般來說屬於私人的數據，認為這將有助於控制疫情。2014 年8 月，《麻省理工學院科技評論》（*MIT Technology Review*）刊登一篇文章，該文主張應該公開疫情國家的通聯紀錄資料。該文的幾位作者認為，這些數據可以用來預測伊波拉病毒的擴散，使用一種稱為「接觸者追蹤」的技術，利用感染者的電話聯絡人來模擬他們可能感染了誰，以及接下來這些人可能的足跡。

這個想法似乎迷失在過度熱衷於以數據為基礎的解決方案，出現兩大問題。首先，通聯紀錄資料幾乎不可能匿名，且包含關於人們及其生活的深度個人資訊。如果這種資料以某種方式透過人道主義者之手落入專制政權的掌握，會提供近乎完整的公民監控報告。要從這些紀錄判斷出一個人的宗教信仰、住家地址和朋友名單，不費吹灰之力。第二個問題在於，利用通聯紀錄資料建構伊波拉病毒模型的想法恐怕行不通。「伊波拉不是一種蟲媒傳染病（vector-borne disease），」麥唐諾說明：「意思是所謂的機率並非有用的傳染指標。」歸根結底，對於人道主義者可以如此不以為意地部署未經證實可行的技術、帶來確切已知的風險，以緊急與創新進行雙重偽裝的這種想法，麥唐諾批評最烈。「資料人道主義」對可能本應獲得幫助的人所造成的長期影響，仍未得到足夠的關注。「與在緊急應變措施中進行的其他許多形式的實驗不同，」麥唐諾說道：「數據永遠存在。」

　　帶領我們到安哥拉探險的野鳥信託組織（Wild Bird Trust）做了很多工作，以擺脫科技殖民主義的問題，把計畫交由安哥拉人主導，並與當地社群展開實際的工作，以了解其需求和期望。然而，有一個不可避免的事實：前往你不住在其中的地方蒐集數據，或從不屬於你的人那裡蒐集數據，就是強化了威權主義和殖民主義。無論我是在萬哩之外工作，還是在自己的城市裡工作，都是如此。唯有直接承認這一點，我才能開始對抗它。「共謀，」茱麗葉·辛格寫道：「不是一種要抗拒或否認的東西，而是一種要被肯定以承擔責任的東西。」

　　我自己的責任感讓我將之前的問題歸結為兩項原則，我設法把這兩項原則應用於我所做的一切涉及數據蒐集的工作。第一項原則是「資料化都少不了代表性」；也就是說，若不仔細傾聽你蒐集數據的對象，就不該嘗試蒐集數據。這或許意味著住在特定社區的人、可能因為你蒐集數據而面臨特殊風險的邊緣族群成員，或是傳統上擁有一特定地理區權利的原住民。這也可能是指與資料集裡的人有共同生活經驗的人，但你沒有那樣的經驗。要確保這

一點，最簡單的方式是找到不像你的合作者，建立具有廣泛代表性的團隊。你是從事跨性別議題數據計畫的非跨性別人士嗎？確保你的團隊裡有個跨性別人士，擔任決策角色。這樣成果會更好，因為可以根據親身經驗來確認。這樣成果也會更安全，因為你的團隊更可能發現並減輕潛在危害。

第二項原則更極端：「如有疑慮，不要蒐集」。如果你不確定你的數據蒐集不會導致人們有受危害的風險，不要蒐集。資料（Data）→資訊（Information）→知識（Knowledge）→智慧（Wisdom）（DIKW）金字塔告訴我們，先蒐集，再問問題。但如果我們得到的智慧是，我們一開始就不該蒐集數據呢？

2010 年，人權調查員納桑尼爾·雷蒙（Nathaniel Raymond）突然接到喬治·克隆尼（George Clooney）的電話。克隆尼似乎讀過雷蒙五年前寫的備忘錄，談到科技能如何協助解決數位低能見度的落差：這種現象是說，由於白人社群可以使用手機，在災區，白人占大多數的社群更容易聯絡上，因此人道救援者更容易看到他們。克隆尼對雷蒙的想法很感興趣，特別是衛星影像與機器學習結合後，可用來找出在數位能見度等式中站錯邊的群體。「你能幫我建那個嗎？」克隆尼問道。

雷蒙與一群合作者建構了「衛星哨兵計畫」（Satellite Sentinel Project），購買衛星時段，並為發生過大規模暴行或懷疑發生過的地區進行成像。2011年，計畫進行一年後，雷蒙的團隊發現影像顯示南蘇丹有新的墓地。後來，他們記錄了遭夷平的梅克艾比歐（Maker Abior）、托達奇（Todach）和塔亞萊（Tajalei），這些村莊所在地區的少數民族一直是蘇丹軍隊的目標。從大多數的衡量標準來看，「衛星哨兵計畫」取得巨大的成功；路透社稱其在蘇丹的工作是「史上民間社會組織最準確預測的入侵」。但雷蒙越來越憂心忡忡。他們並不真正了解自己的工作如何影響在地面上的人，他們一直在衛星影像中仔細觀察那些人的房子和農場。「我們怎麼知道如果我們展示這個，是不是在幫助他們？我們在轉換戰鬥空間時，要怎麼避免傷害那些我們想幫

助的人？」

2012 年初，雷蒙和同事對蘇丹南科爾多凡省（South Kordofan）的努巴山脈（Nuba Mountains）發布「人身安全警告」。報告中的衛星影像有整齊標示的方框，白色文字寫在橘色背景上。其中有些日期是 1 月初，表明可能是軍事基地內的物體。三輛車與 T-54/55 坦克一致。砲兵陣地被占領。符合重型運輸的車輛。三架直升機與 Mi-24 砲艦機一致。11 月、12 月和 1 月拍攝的一系列三張影像，似乎顯示正在修建道路。工程車似乎在施工。在放大的視圖中，三個白色的形狀似乎在沙上畫黑色條紋。三輛車與挖土機一致。

報告中施工和軍事準備的證據，以令人憂心的準確度，反映出前一年 3 月蘇丹政府在艾卜耶（Abyei）附近的活動，該地點在新影像拍攝地東南方 200 公里。兩個月後，到了 5 月，蘇丹國防軍發動轟炸並入侵，殺害了數十人，並導致十萬多名恩哥克—丁卡部落（Ngok Dinka）原住民流離失所。對「衛星哨兵計畫」團隊來說，他們在影像中發現的，清楚地表明即將發生的軍事行動。雷蒙說道：「一個非常清楚的預兆。」

興建道路尤其讓人警覺。「在蘇丹，」雷蒙告訴我：「土地的主要成分是黏土。而在雨季，就變成泥巴。」在衛星影像中，地面上的工作人員似乎在建造架高的道路，比地面高出幾英尺。「在泥地上很難駕駛主戰坦克，」他說明：「因此看到興建架高道路的作業，讓我們非常憂心。」

「衛星哨兵計畫」報告在 1 月 25 日星期三發布。四天後，蘇丹政府宣布，二十九名中國道路工人——很可能是出現在衛星影像中的那幾個——遭到蘇丹人民解放軍—北方局（Sudanese People's Liberation Army–North, SPLA-N）綁架。「他們劫持了所有人，」雷蒙說道：「包括道路工人的家眷，那些是婦孺。」有人員傷亡。

這時機——「衛星哨兵計畫」報告與綁架事件之間只有七十二小時——非常要命。雷蒙和其團隊採取措施將影像去識別化，讓位置不會被識別出來。他們沒有公開經緯度數據，並且裁切影像，移除任何他們認為可能被認

出的地形或地標。「但我們發現在影像的角落，」雷蒙說道：「有一個十字路口我們沒有剪掉。」那是 200 平方公里內唯一的一處十字路口。

道路工人遭到挾持，似乎可能——甚至可能性很高——是「衛星哨兵計畫」報告的影像直接造成的。該團體急忙準備聲明，要求蘇丹人民解放軍—北方局釋放人質。雷蒙得到幕後消息，中國方面可能會在美國的幫助下努力營救他們。

對雷蒙來說，這是個轉折點。「人道主義原則是人性、公正、中立和獨立，」他告訴我：「而我們意識到，由於我們無法評估我們是如何影響衝突各方的情報矩陣，基本上已經失去了中立性和公正性。」「衛星哨兵計畫」雖然立意良善，卻影響了戰爭的進行，它遙遠的手指放在一根導致苦難與死亡的搖桿上。

「所以，我們決定採取大動作，」雷蒙說道：「我們停止了。」為了說明這個決定，他引用拉丁文片語「noli me tangere」；抹大拉的馬利亞在耶穌復活後認出他來，於是耶穌對她說了這句話，直譯為「別碰我」。在外科手術訓練時談到特別脆弱的器官，最常見的是心臟，也會用到這個表達方式。雷蒙認為，我們需要把這種小心謹慎的醫學思維融入我們的數據工作中：「當你不知道自己能否不造成傷害，就應該放手。別碰。」為了讓這項做法可行，他和其團隊確認了所有人在危機情況下都擁有五項人權：資訊權、保護權、隱私和安全權、數據主體權、校正和處理權。任何違反這些權利的工作都不該發生，無論立意多良善。

我在安哥拉的探險中學到的，是我們所有活在數據裡的人都需要更完善地想像未來。不僅是我們的工作造福更大利益的科技烏托邦，還有我們的行為使人們和環境面對危害，而並非充滿希望的道路。我們必須了解，蒐集行為確實以一種真實的方式觸及活在數據裡的人。它以可能立即造成威脅的方式觸及他們（和我們），但也以微小、重複、持續、日常的方式，隨著時間推移產生傷害。

5.　酒精飲料喝到醉

　　三十五歲那年，我曾花一個月的時間，蒐集瀏覽器跳出的每一則目標式網路廣告。這類廣告數量很多：總共超過三千則。我並不是心血來潮而已。我和創意研究事務所的團隊打造出瀏覽器擴充功能「洪泛觀察」（Flood-watch），這項工具讓任何人都可蒐集和檢視鎖定他們的網路廣告。這項計畫是起源於有天早上，我和阿什坎．索爾塔尼（Ashkan Soltani）一起從牛津搭列車前往倫敦時的對話。索爾塔尼是研究隱私的專家，當時也是記者，在《華盛頓郵報》署名發表文章。再過幾年，他會獲頒普立茲獎，也會在聯邦貿易委員會擔任首席技術專家。我們聊到計算密謀、白帽駭客和運輸安全管理局（TSA）的騷擾事件，過程中阿什坎說了令他特別感嘆的事。在探討線上廣告多麼變幻莫測時，要蒐集數據的挑戰性特別高，因為個別使用者是用個人化網路上網。

　　為了解決這個問題，索爾塔尼成立無頭瀏覽器的小農場──這些虛擬網路使用者沒有螢幕、鍵盤或大腦。他會放這些殭屍在網路上依循特定的模式到處逛，如此可讓廣告追蹤者誤以為這些殭屍是特定的使用者類別、來自特定的地方，在人口統計學上是屬於某一類。運用這個方法，索爾塔尼可看出在喬治亞州年輕黑人、希臘老人，或熱衷於奢侈品的紐約上西城中年白人夫婦眼中，網路是什麼模樣。

這些無頭軍隊有兩個問題。首先，索爾塔尼或許是想努力打造出真實使用者的行為模型，但虛擬使用者就只是模型。你我網路瀏覽行為通常會有難以預測的突發奇想，但這現象很少見於這些虛擬使用者。他們很少忽然查起北達科他州的旅遊價格，或突然離題去學習關於飛鼠的資訊。其次，可以派出多少無頭瀏覽器出動，是有數量限制的。想真正理解網路廣告背後的機制，以及這個網路廣告的歧視方式，索爾塔尼等研究人員需要更多數據。

「洪泛觀察」起初很簡單。它蒐集廣告，然後在可捲動的視窗上讓你看，於是你會看到俗麗的商業主義源源不絕湧現。在背景中，它會讓可信賴的研究者取得你的匿名廣告數據，以及你願意分享的人口統計資訊，無論這資訊量有多少。我開始使用這項工具時，看到的廣告數量多到令我驚訝，通常每天超過百則。捲動為期幾週、然後幾個月的視窗，即可看到反映出的我的生活模式：比方說，每次我在機場時，旅館和租車廣告都會接二連三出現。也有些廣告類別令我摸不著頭緒；有好幾個星期，我一天就會看到幾十次法律訓練的廣告。在背景中，我在網路上的中年男子身分，引來下列廣告類別忠心耿耿跟隨：手錶、手電筒、鑰匙圈。

受到數位藝術家茱莉亞‧艾爾雯（Julia Irwin）的「Cookie Jar」計畫啟發，我付費給十個陌生人，每人 10 美元，請他們只依據我數千則瀏覽器的廣告，推論我是什麼樣的人，並寫下來告訴我。他們說我二十六歲、來自蒙特婁，住在拉斯維加斯的二十七歲居民，愛好攝影的退休人士。大部分的人認為我沒有工作。我是遊戲玩家、時尚達人、偶爾喝啤酒、狗主人。我畢業於社區大學，我喜歡旅行，我戴眼鏡。此外，我可能是猶太人。

依據廣告幫我作傳的人，有幾件事情說對了。我確實戴眼鏡，我比偶爾喝啤酒稍頻繁些，我經常旅行，而且我有一隻狗。但是，其他呢？這些事情是從我的數位生活中取得的碎屑，顯示那些急於爭取我點擊的廣告主過度認真。我的瀏覽器或許不像多數人那麼直截了當，因為我在研究藝術品或文章時，常扭身鑽進奇怪的兔子洞。然而，當人們面對廣告主為他們做出的網路

Living in Data

化身時，有一項共同的主題：關於使用者的瀏覽活動，來自小路的訊號似乎像大道一樣受重視。用「洪泛觀察」查看瀏覽歷史打造出的分身時，使用者更常有的共同反應是，總體來說，這些分身大錯特錯。然而，還是有人砸大錢匯集你的人物簡介，建構你的圖像，讓他們用來買你瀏覽器的廣告空間時不那麼像賭博。

政府、臉書和福特汽車公司知道關於你的事情，似乎是理所當然的。但事實上，他們「知道」的許多事情都是統計拙集*，從數據、機率和臆測的某種組合拼湊而成。監控資本主義（surveillance capitalism）無處不在的品牌訊息，讓這些戰術奏效；藉由蒐集大量數據，再利用複雜的機器學習演算法處理，這些監控的利益關係者確切地了解我們在哪裡、買了什麼，還能了解我們是誰。廣告商尤其有能力用他們的計算機器抓住我們真正的自我。

過去二十五年來，已經拙集出一個組織鬆散的計算系統，這個系統可以在你載入網頁，到那個網頁完全彩現在你的瀏覽器上那極其短暫的時間縫隙裡運作。開發所有這一切龐大機制只有一個簡單的目的：把廣告投放到你的瀏覽器裡，讓你點開它。近年來，為了投放廣告而設計的這套龐大的追蹤器、伺服器和資料庫系統，已轉向其他用途——保險、醫療、人資雇用和軍事監控。活在數據裡，被蒐集數據的情況無所不在，要了解這一點，重要的是知道廣告目標設定如何發揮作用、如何以不同方式對不同的人運作，以及說到底，它為何根本無用。

二

1980 年代，我經營了幾年一個名為「鷹巢」（Hawk's Nest）的撥接式電子布告欄系統（BBS）。BBS 是社群網站的前身；當國防高等研究計劃署

* 譯注｜一種變通辦法或速效解決方案，笨拙，低效，難以擴展且難以維護。

（DARPA）及其他科學和軍事利益團體正在創建有朝一日將支援網路的技術骨幹，BBS 的系統管理員和使用者正在弄清楚社交空間如何在電話線上生存。我自己的 BBS 只有兩條線，這表示最多只有兩名使用者可同時在線上，但一個有數百人的社交群組掛在「鷹巢」上，在板上相互留言，在檔案區分享合法性可疑的軟體。

BBS 年代的普遍經驗是等待。如果撥接線路忙線，必須等待登入。如果想和朋友通話，得等他們出現。如果想下載檔案，即使最小的檔案也得等，並時時祈禱家裡沒有其他人會接電話。今天的網路瀏覽器快取畫面到電腦記憶體內，儲存位元和位元組，直到畫面完整才繪製到螢幕上。我的 BBS 用戶端會在影像載入時彩現；我看著像素一次一行費力集結出（黑白）圖像。

1993 年上大學時，我在圖書館找到工作，教新生如何使用網際網路。事實上，這個工作是先教導學生什麼是網際網路（他們入學之前幾乎都沒有電郵地址），然後教他們如何使用。第一個大眾網頁瀏覽器 Mosaic 在那年稍早推出，我當時滿腔熱誠，向學生展示如何從世界各地的伺服器載入影像。我鍵入網址，然後我們都等個十秒讓畫面出現——64×64 像素的蒙娜麗莎圖畫。獲得掌聲並不稀奇。

兩年後，我搬進新落成的大學宿舍，第一次體驗到寬頻帶來的喜悅。那棟建物以 ADSL 連線上網，下載速度為 4Mbps（每秒 4 兆位元組），這速度在今天看來依然可觀。我剛建立自己的網頁，我記得自己一直重新整理頁面，驚嘆於我小心修過圖的按鈕多麼快地載入到鋪了一塊塊推桿綠草地的背景上。對我來說很清楚，差不多所有網路都會迅速出現在瀏覽器中，這只是時間問題。

的確，網路一開始出現時速度是很快的。1996 年 1 月，《紐約時報》推出它的第一個網站，頁面總共是 49KB（千位元組）；從我在英屬哥倫比亞大學的房間，我可以在十分之一秒內載入，不到眨眼速度的一半。後來大約世紀之交，網路慢下來了。今天，媒體網站的頁面通常需要約一秒半的時

間（眨眼四次）來載入。當然，部分原因是內容變大了——高解析度影像、預載入影片、網站字體、JavaScript 函式庫。但今日連上 nytimes.com 或 weather.com 速度較慢的主要原因，在於投放廣告。在網頁完全載入之前，廣告賣家與買家、資料仲介和即時交換所組成的複雜網絡會啟動，把網站廣告「投放」到你的瀏覽器。廣告直接賣到你眼前，或廣告商心目中的你眼前。

　　這是發生在一秒半內的事。

　　當你造訪一個網頁，就會啟動將一個或數個廣告投放到頁面特定位置的請求。以線上行銷的行話來說，投放廣告稱為「曝光」（impression）。曝光請求會集結起來，裡頭包括你所造訪的頁面資訊（那是一則新聞報導、它在文化版、它提到乳酪），以及網頁發布者已知關於你的任何事。這個個人資訊幾乎必定包括你的 IP 位址（你的裝置的電子簽名），以及儲存在大量 cookie 中關於你的數據。cookie 是儲存在你電腦裡的本機檔案，擁有關於你線上行為的資訊。最重要的是，cookie 為你儲存了獨一無二的識別碼，因此下一次載入該 cookie 時，網頁擁有者會很有把握地知道是你回來了。事實上，最早部署 cookie 的是網景（Netscape）網站，當時是 1994 年，只是用來檢視使用者是否曾造訪該網站。如今 cookie 是精心製作的巧克力豆餅乾，加了椰絲、亞麻籽、蔓越莓乾；《紐約時報》儲存的 cookie 有一百七十七項關於你的資料，帶著奇奇怪怪的標籤，例如 *fixed_external_8248186_bucket_map*、*bfp_sn_rf_2a9d14d67e59728e1b5b2c86cb4ac6c4*，以及 *pickleAdsCampaign*，每個標籤都儲存了一個效果相等的加密值（ *160999873%3A161010639, 1543942676435, [{"c":"4261","e":151872 2674680,"v":1}]* ）。廣告合作夥伴也能投放並蒐集他們自己的 cookie；今天如果沒有廣告攔截器，載入 nytimes.com 會看見有十一個不同的 cookie 在寫入或讀取你的機器，包括來自臉書、Google、Snapchat 和廣告服務商 DoubleClick 的 cookie。

　　一旦從可用的使用者數據中將「曝光」的請求組合在一起，就會把它發送到發布商的廣告伺服器。在那裡，程式會檢查該請求是否與任何預售的廣

告版位（inventory）吻合：舉例來說，是否有乳酪廠商已在提及乳酪的報導中買下廣告，或是否有房地產開發商買下刊登位置要投放給任何來自某特定郵遞區號的人（很容易從 IP 位址收集到郵遞區號）。如果沒有現成廣告要投放，曝光請求會送到幾個廣告交易平台之一。這些交易平台是繁忙的自動化市場，每秒售出數以千計的廣告曝光。

潛在的廣告買家與其他伺服器通信，依賴那些伺服器已經擁有的使用者數據。資料仲介或許認為，他們從你的 IP 位址了解許多關於你身分的事——你住在芝加哥、你是一家健身房的會員、你開本田汽車、你有慢性腸道疾病、你是一個男同志交友網站的會員、你投票給民主黨。這些資料（無論對錯）會賣給潛在廣告買家，目的是希望他們思考是否買你的廣告曝光時能做出更好的決定。

截至目前為止，已經過去六十五毫秒（眨眼速度的五分之一）。曝光請求已集結發送，詢問過仲介，關於你的特定數據樣貌也更清晰了。現在，廣告交易平台舉行即時拍賣，競標讓你看廣告的機會。多達十幾個潛在的廣告賣家可能都在爭奪你瀏覽器的空間，而依據你是誰、你在讀什麼，一則廣告的價格可能從 0.1 美分到超過 1 美元不等。這拍賣又花了五十毫秒。出價最高者有機會在你的網頁上投放廣告，於是影像被傳送、載入和彩現。頁面載入了，本月乳酪俱樂部（Cheese of the Month Club）熱切等待被點擊，而身為使用者的你，幸福地不知發生的一切。

在這一秒鐘內，我們看見資本主義的大部分縮影。市場調查、銷售團隊、購買與投放縮短到幾毫秒。Google 和雅虎的廣告交易使用一種可追溯至 19 世紀集郵者的拍賣程序：次價密封投標拍賣（the second-price sealed-bid auction），也稱為維克里拍賣（Vickrey auction）。在這種銷售模式中，投標者在不知道拍賣中其他人標價的情況下遞出標單。標價最高者得標，但支付次高的標價。數學模型顯示，這種拍賣結構促成「真實報價」（truthful bidding），也就是參與拍賣的各方往往大致以他們認為的實際價值投標。維克

里拍賣的缺點——兩名投標者可能串通，合力降低標價，同時確保其中一方得標——可以藉由拍賣時間極短而減少。零點零二秒沒有多少串謀空間。

<p style="text-align:center">＝</p>

　　1994 年 10 月 27 日，第一個橫幅廣告出現在隸屬於《連線》雜誌（Wired）的「熱線」（HotWired）首頁頂部。那天晚上出版商舉行狂歡晚會，喝酒精飲料 Zima（斯拉夫文「冬季」之意）喝到爛醉，慶祝網際網路的突破。「人們告訴我們，如果把廣告放上網，網際網路會吐回到我們身上，」《連線》共同創辦人路易斯・羅塞托（Louis Rossetto）說道：「我認為反對根本沒道理。幾乎找不到任何非商業性的人類活動領域。網際網路為什麼應該例外？所以我們說『管他的』，然後繼續下去，結果成功了。」

　　最早的十二則廣告中有一則來自 AT&T（美國電話電報公司）。它是個文字方塊，裡面滿是任意色彩的五顏六色文字：「你曾經在這裡點擊你的滑鼠嗎？」文字旁有個箭頭指向「你會」。現在回顧起來，爛設計和傲慢態度還真是絕配。AT&T 花了 1 萬美元來投放這則廣告，想知道它是否有效，所以羅塞托的同事逐行檢視伺服器紀錄檔，計算多少人點擊了那個影像。

　　接下來是一場長達十年的競賽，背景是對抗電梯簡報（elevator pitch）[*]和創投募資。廣告主的要求越來越多：有多少人點擊，然後是誰點擊了，還有從哪裡點擊。開發者建構系統來追蹤這些事情，之後又追蹤起更多事。企業問，我們可以對不同的人投放不同廣告嗎？網路團隊盡職地為此建構系統，將 cookie 與使用者資料索引掌控整理成一個系統。之後，出現了廣告伺服器和交易平台、資料仲介和其他人、如土石流般的蒐集行動，以及充滿

　　* 譯注｜在搭電梯的很短時間內，表達想法，介紹自己、產品或公司，讓聽者產生興趣，比喻言簡意賅、鏗鏘有力的表達。

希望的相關性。似乎沒有人暫停下來問問這是不是個好主意、是否合法、他們設定目標的技術是否可能用於更邪惡的目的，而不只是電話與網際網路的銷售套裝。或者，事實證明，這是不是真的有效。

2013 年，時任美國聯邦貿易委員會首席技術專家的拉坦雅‧史威尼（Latanya Sweeney）發表研究，顯示 Google AdSense 的產品有令人不安的種族歧視。AdSense 是 Google 最普遍、無孔不入的廣告投放系統之一。史威尼指出，在有個人姓名的頁面上（例如研究機構的員工頁面），AdSense 會更頻繁地對姓名中有 DeShawn、Darnell 和 Germain 等的人投放特定的廣告，這些名字主要被歸類為替黑人寶寶取的名字。這些廣告帶有前科紀錄的意味，但是名字聽起來像白人（Geoffrey、Jill、Emma）的人，就不會以這種方式被投放廣告。

2016 年，非營利新聞網站 ProPublica 開始向臉書購買網路廣告，要求他們以一些非常特定的使用者集合為目標，封鎖租屋廣告：非裔美國人、輪椅族、中學生的母親、猶太人、說西班牙語的人。會選擇這些群體，是因為他們受到聯邦《公平住房法》（Fair Housing Act）保護，禁止任何基於種族、膚色、宗教、性別、身障、家庭狀況或國籍的歧視廣告。「每一則廣告，」ProPublica 寫道：「幾分鐘之內就獲准。」臉書很快道歉。「這是我們執行時所犯下的錯誤，」臉書專案管理副總裁愛米‧弗拉（Ami Vora）致歉：「我們對未能實現承諾感到失望。」該公司承諾解決這個問題。

2017 年，ProPublica 重複這個實驗，這次甚至擴大它購買的廣告中要排除在外的群體，增加「足球媽媽」、對美國手語感興趣的人、男同性戀者和基督徒。與之前的實驗一樣，這回又立刻獲得核准。臉書再度承諾解決這個問題，只是花了好一段時間：2019 年 3 月，臉書宣布針對住房、就業和信貸優惠，廣告主不能再鎖定受保護的使用者類別。為什麼臉書要花那麼長時間，才停止根本上違法的做法？或許是官僚主義缺乏效率，或無法把遵紀守法的優先順序，排在他們更偏好的用戶數和廣告費用之前。也可能是因為臉

書知道，歧視性廣告目標設定問題比任何人所能想像的更嚴重。

2019 年初夏，康乃爾大學一群研究員說明，即使廣告購買者有意包容，龐大複雜的投放機器的運作仍可能排除特定的使用者群體。關於臉書，他們指出，該公司致力於財務最佳化，結合自家用來預測廣告「關聯性」的人工智慧導向系統，共謀將內容顯示給富有的白人使用者，即使目標設定的設置是中性的。研究員運用巧妙的方法，把市場影響從臉書本身的自動化系統中抽離出來，顯示結果看起來與馬修·肯尼針對 word2vec 的那些研究類似。住房廣告根據種族來發送，某些廣告投放給超過 85% 的白人使用者，以及其他少至 35% 的受眾。就業廣告顯示高度性別偏誤和種族偏誤。徵求清潔工的資訊較常提供給黑人男性。祕書工作較常提供給女性。人工智慧產業的工作，最後多出現在白人男性面前。在所有這些情況中，購買廣告者都沒有做出具體的選擇要將廣告直接送給特定的人口；完全是臉書自己負責處理歧視問題。

這項研究和其他類似的研究顯示，廣告目標設定機器本身是有偏見的，違反聯邦《公平住房法》和無疑是憲法所規範的保護。當系統依據本身內建的偏誤順服地投放廣告，鎖定（或排除）白人、黑人、跨性別者、穆斯林或身障人士，就不再需要勾選核取方塊。臉書和其他以廣告為中心的平台已經花了十年時間接受每則廣告利潤收益的訓練，而他們已經盡責地學會了差別待遇。

=

2010 年在新堡旅行時，我第一次聽聞兩件事：會說話的電梯及「資料是新石油」（data is the new oil）這句話。會說話的電梯有濃濃的法國腔；顯然旅館希望說服旅客，寒冷多雨的泰恩河（River Tyne）河岸或許是塞納河畔恰當的替代品。這個地方的每個角落，都有個「喬迪」（Geordie，對英

格蘭東北部泰恩賽德地區〔Tyneside〕民眾的暱稱）職員說著愉快的「bon-jour」等待著。餐廳供應瑪德蓮蛋糕和法式火腿乳酪三明治，而且電梯以奇怪的法語和英語夾雜方式報出樓層數：「floor trois」（三樓）、「floor deux」（二樓）、「floor un」（一樓）。我慢了幾拍才對門房侍者咕噥著「au revoir」（再會），隨後穿過彎彎的陸橋來到河對面，前往聖蓋茨黑德（Sage Gateshead）音樂與展覽中心，這裡正在舉辦一場為期一天的科技與創意會議。

　　講者議程是滿滿的廣告經理和行銷總監，有很多關於盈利、影響力和顧客轉換的討論。我和一名喜劇演員及一位摺紙專家一起在那裡，大概是為了輕鬆一點。我有時會分心，正查看推特時，那天早上的第二位講者唐恩・萊維（Don Levy）說的話意外引起我的注意。那句話也顯示在投影片上，為了強化效果，在一個鑽井平台的剪影上設定了白色字型。聽眾看起來都點頭同意。有個人隨手寫下註記：「資料＝新石油」。在我看來，這句話就像會說話的電梯一樣荒謬；我想了一下，認為這可能是個笑話。我想問，考慮到第一種石油造福我們的程度，我們真的需要一種新石油嗎？

　　其實萊維並非第一個提出這項獨特比喻的人。數學家暨行銷專家克萊・杭比（Clive Humby）四年前在伊利諾州西北大學凱洛格管理學院（Kellogg School of Management）創造了這句話。「資料就像原油一樣，」杭比說道：「它很珍貴，但如果未經精煉，就無法真正使用。它必須變成汽油、塑膠、化學製品等等，才能創造出有價值的實體，驅動盈利活動；所以必須分解、分析資料，讓它具有價值。」杭比在之前的職涯中曾推出英國史上最受歡迎的顧客追蹤方案之一──特易購會員卡（Tesco Clubcard），我對此一點也不意外。

　　如果要為行銷對大數據的迷戀說個起源故事，會有很長一章在談顧客忠誠度方案。杭比與妻子艾德溫娜・鄧恩（Edwina Dunn）在 1994 年向特易購推銷會員卡，但這樣一個計畫的想法是 1980 年代晚期，由另一位英國企

業家基斯・米爾斯（Keith Mills）孕育的。他後來高升到更高層次策畫的領域（他是倫敦奧運組織委員會副主席）。米爾斯為客戶英國航空構思出一種追蹤顧客的方法，遠遠超越以前可能做到的方式。這個想法是給人們一個獨特的 ID，每當購物時即可使用，不僅是買機票，還包括食品雜貨、汽油或電影票。這項計畫於 1988 年 11 月推出，稱為航空里程（Air Miles）。

1992 年航空里程計畫在加拿大推出，當時我十七歲，身為一個準備一頭栽進消費主義溫暖水域的青少年，我覺得航空里程計畫很有吸引力。每次購物，我就會賺取少量里程數，之後可以轉換為旅程。到零售商店時，店員大概都會問：「你有航空里程卡嗎？」特別是在加拿大，這項計畫獲得驚人的成功，而且仍然很受歡迎：截至 2017 年，全國超過三分之二的家庭參與航空里程計畫。

米爾斯的計畫對行銷者來說是難以抗拒的，原因有二。首先，它允許橋接來自不同企業系統的數據。對於想要將自己的資料庫與顧客購買的其他品牌資料庫結合的零售商來說，航空里程是一項福音。其次，航空里程在將消費者研究偽裝成對消費者有好處上極其有效。在過去，收集消費者數據的大部分工作，主要是由企業委請的公司進行。「不好意思，」他們會在購物中心問你：「不知道你有沒有空，回答幾個關於購物體驗的問題？」「晚安，」電話那頭的聲音說：「你獲選參加一項簡短的調查。」如今回想起來，這麼誠實還真奇怪。十多年來，我很樂於把我的航空里程卡與信用卡一起交給店員和收銀員；在所有這些交易的任何時間，我連隱約想到我的數據會被用於行銷目的都沒有。甚至「常客計畫」這個名稱也是幌子。重點不是要你回來，而是在你去其他地方時追隨你。

航空里程卡的策略根源是連結——將消費者跨越一些不同企業領域的活動聯繫起來。正是這種連結的承諾，資料石油的「精煉」，將現場拍賣壓縮到你載入的網頁中。

　　如果關於資料的資料稱為「後設資料」，那麼介於資料之間的資料或可稱為「中間資料」（interdata）。中間資料是紀錄或測量值，作為兩個資料集之間的橋梁。在美國政府複雜的官僚資料系統中，有個正式的中間資料——你的社會安全碼。在網路上，最常用的中間資料是你的電郵地址和你的機器 IP 位址。這兩種資料的片段資訊都提供方法給資料人員，讓他們在一個以上的資料集裡找到你，因此能知道你的臉書貼文如何與你的 Instagram 混合、你的交友軟體簡介可能如何預測你的亞馬遜購物清單，以及你的行動電話通話紀錄可能如何聯繫到你的投票紀錄。

　　在監控資本主義時代，大量「創新」圍繞著尋找新類型的中間資料。這是臉部辨識的核心承諾：你的臉部相貌可能會提供一個無處不在、可公開記錄的資料橋梁，把目標市場行銷的策略帶進現實世界。你臉部的數據簽名成為一種社會安全碼，任何人都可以在任何地方讀取，不僅是在銀行用來確認你的身分，還會在你從健身房前往雜貨店，到公共醫療診所、到政治集會、到日間托育中心接小孩時追蹤著你。

　　中間資料橋接兩個資訊來源，目的是為了執行加法——對於企業或國家的價值，在於把它了解的關於你的一件事，變成兩件、三件或一百件事。然而，這也有本質上的減法之處。資料集缺失的任何東西——任何它們的暗物質——都會結合起來。想想有個災難應變系統，這個系統把人口普查資料與配備臉部辨識功能的攝影機連接起來。我們已經了解，人口普查資料低估了生活在貧窮中的人口數；事實證明，臉部辨識也有顯著的盲點：黑人臉部。

　　2018 年，喬依・布蘭維妮（Joy Buolamwini）正在麻省理工學院媒體實驗室進行自己的計算機視覺計畫。她正在構建一項涉及臉部追蹤的計畫，但很快就覺得沮喪。儘管她確信自己編寫的程式碼是正確的，但臉部追蹤沒有發揮作用。她困惑不解，找來同事幫她為程式除錯，而那位同事一坐下

來，程式就以預期該有的方式運作，在攝影機饋送的資料中尋找並追蹤他的臉。她找實驗室其他人來，臉部追蹤系統同樣以該有的方式運作，只對她沒效。情況慢慢變得明朗：計算機視覺演算法無法辨識她的黑色人種特質。喬依用一種完美的悲喜劇即興創作，利用一個白色的戲劇面具結束她的計畫，系統無論追蹤誰都沒有問題。

布蘭維妮對臉部辨識技術通常如何觀看（或不觀看）黑人臉孔感到好奇，開始查核臉部辨識軟體領導者的函式庫，尤其著重這些軟體在辨識黑人受試者相對於白人受試者時的成果。結果顯示相當糟糕。布蘭維妮在她題為〈性別陰影〉（Gender Shades）的報告中說明，三種最受歡迎的臉部辨識工具——來自微軟、IBM 和中國曠視科技（Face++）——在黑人臉部辨識的表現上都比辨識白人的臉部差。在一項稱為性別分類的任務中，軟體試圖「猜出」一張影像中的臉孔性別，這三種工具在辨識黑人照片的表現上，平均比辨識白人照片差 14%。三者辨識黑人女性臉孔，通常都比辨識黑人男性臉孔更常失敗。IBM 的軟體在這方面的表現特別糟糕，分類黑人女性臉孔的正確率僅 65.3%，相較之下，白人女性為 92.9%，白人男性為 99.7%。布蘭維妮所稱的「程式碼視線」，看黑色人種特質時無法像看白色人種特質一樣，應該不足為奇。軟體產業是由白人男性主宰。

在災難應變系統的例子中，我們看見當數據組合起來，科技的缺失會如何變得更糟，資訊雖然結合在一起，卻也增加了每個資料集的系統不完備性。缺失數據的空白區域重疊，而人口普查與臉部辨識的盲點相結合，由此極大地放大一個特定群體的風險——生活在貧窮中的黑人。我們在廣告科技中反覆看到這一點：中間資料蒐集如火如荼進行了十年，讓偏誤雪上加霜。徵人廣告偏向男性，就業廣告偏向白人；若把排擠的情況畫成文氏圖（Venn diagram），中央會是黑人女性。我們在康乃爾大學的研究中看到，與其說這是失誤，不如說是不可避免的結果，因為十年來扭曲系統以支持「最佳客戶」所導致，這種策略必然帶有種族主義色彩。

<p style="text-align:center">二</p>

　　當我們坐在七點四十五分前往倫敦列車的靠窗位置，那時索爾塔尼已經花了十年來的泰半時間，研究廣告投放系統究竟如何運作，尤其著重廣告主如何透過非傳統的手段取得個人資料。2010 年，他的研究顯示行動應用程式正共享位置數據；在一項對當時一百零一個 iPhone 和 Android 熱門應用程式的分析中，他指出其中四十七個會以某種方式發送裝置的位置。2012 年，他指出 Google 正追蹤蘋果 Safari 網路瀏覽器的使用者，使用以 cookie 為基礎的密技，取得關於使用者的位置數據，即使這個瀏覽器的配置是要阻擋這類數據蒐集。索爾塔尼也表示，早在 2012 年，廣告主就設法建立線上世界與實體店的連結。他說明，總部位於美國的商業情報公司 Datanium 正在蒐集瀏覽汽車網站的人的電郵地址。這些地址之後會用來組合顧客個人簡介，當潛在買家走進來購車時供汽車經銷商使用。

　　2013 年底，索爾塔尼把注意力轉向史諾登（Snowden）洩密案，與《華盛頓郵報》合作撰寫了一系列文章，後來為他贏得普立茲獎。這個案子透露的策略與他研究定向廣告時所見的那些策略類似：透過個人的行動裝置和他們的網路瀏覽器收集個人資料，並用那些資料來預測人們的行為。然而，行動者不同，他們更不懷好意，結果造成更大的傷害。美國情報單位採用了科技公司構思並打造的策略和工具，把它們變成武器。正如索爾塔尼與同事安德莉亞‧彼得森（Andrea Peterson）、巴特‧蓋爾曼（Bart Gellman）所指出的，美國國家安全局正利用 Google 的 cookie，識別出駭客行動的目標。該機構使用的策略類似廣告主蒐集個人的位置數據，接著將其與複雜的統計相關性技巧結合，把個人聯繫起來。這個程式稱為「快速追蹤者」（Fast Follower），藉由分析外國行動者的電話與行動電話基地台的通信模式，可以識別出可能尾隨美國探員的潛在行動者。

在他的調查中，索爾塔尼一直追蹤廣告科技的計算巨獸如何將黑暗的觸手伸入我們生活的其他領域，以及其他人的生活。這樣從根本上有如此嚴重瑕疵的東西，可能影響我們決定如何保險、是否能獲得醫療照護，或者是否能以難民身分進入一個國家，想來實在很可怕。正如我們所見，這些系統必然帶來歧視，無法以任何有意義的方式抵抗當初撰寫者的目標，以及從一開始就引導其邏輯的資本主義制度那些目的。

同樣令人害怕的是，因為就像我們當中一些人長久以來的懷疑，上述做法似乎根本沒用。在針對許多大型網站數百萬次廣告交易的分析中，明尼蘇達大學卡爾森管理學院（Carlson School of Management）的一個團隊指出，可取得使用者 cookie 的廣告收益僅比不能取得者高出 4%。這表示所有廣告技術複雜的目標設定、資料仲介和拍賣，只為每一則廣告多帶來 0.00008 美分的獲利。

「個人活動的相關性分析，」法律專家亞瑟‧米勒（Arthur R. Miller）於 1971 年寫道：「顯然是監控領域未來的潮流。」若僅因為這個系統違憲或它似乎無法獲利，就假定這個特定的浪潮已經結束，就太樂觀了。Google 和臉書等公司並未終止從用戶那裡蒐集數據。然而，他們確實似乎正從關於你生活的資訊中，追逐不同類型的價值。這些公司並沒有使用對你的了解，誘使廣告主支付更多費用來引起你的注意，而是把你的資訊當成資本，將之作為對於客戶的籌碼來整體運用，並以機器學習演算法進行資料清理，想出新的產品來販售。

2015 年，現已不存在的照片應用程式 Pikinis 的開發商控告臉書，指控該公司要求購買行動廣告，以交換用戶資料的存取權限。早在 2012 年，這個應用程式的開發商 Six4Three 便聲稱，臉書實施一項策略，使得開發商購買廣告之前無法取得用戶資訊。臉書最終贏了這場訴訟，法院下令 Six4Three 支付 77,000 美元的賠償金。但在長達四年多的訴訟過程中，臉書最後提出一系列文件作為證據。而陰錯陽差之下，這些文件被英國法院公諸於世。

在一封特別令人譴責的電郵中，一名臉書員工談到要停用「所有一年花費不超過 25 萬美元來維護資料存取的應用程式」。還有一些協議概述了與亞馬遜、日產（Nissan）、交通網路公司來福車（Lyft）、交友軟體 Tinder、網飛（Netflix）和其他公司的「白名單」關係，即使其他合作夥伴被中斷了臉書的資料，這些公司仍可獲得存取臉書資料的特殊權限。我們可以從 Six-4Three 的故事中看出，臉書的意圖不是從用戶資料中賺錢，而是用它來吸引開發商，讓他們付費存取臉書平台。對祖克柏陣營來說，這是很好的變通辦法，他們可以說自己實際上並不是在出售用戶資料，而是靠著出售用戶資料的存取權來獲利。

如果臉書這種精心策畫的行動可理解為一種付費使用的計畫，那麼 Google 的策略則是進一步向上游尋找資料的精煉管道。它在機器學習上投資了數十億美元，開發的系統可以使用該公司過去二十多年來蒐集的大量用戶資料，讓它成為可以解決高難度問題、訓練有素的計算機器。成效最卓著的是，Google 已經獲取其數兆個索引影像的寶庫（自 2001 年以來，由其自動化系統從網站上抓取），並用它們來訓練基於神經網路的影像分類器和生成器。這些工具反過來又能增加其他 Google 產品的價值：照片標題、內容仲裁（content moderation）和自駕汽車。

Google 的策略更加複雜，更容易包裹在美妙的公關包裝中，但和臉書的策略一樣──出售用戶資料，但不賣掉它們，在隱私法和討人厭的憲法屏障周圍遊走。兩家公司（當然還有許多他們的科技巨擘同業）找到了新方法，來運用他們所蒐集的關於你的資料，透過小心控制資料存取，並藉由將其精煉為一種燃燒起來更乾淨的產品，讓危害不那麼明顯。十五年後，「資料是新石油」似乎已經成為一種真理。

LIVING IN DATA

**事物如何被發現與遺失、
歷史是如何書寫的**

國會圖書館分類主題列表，依每筆紀錄的長度排序。頂部是相關
資料眾多的主題，底部是相關資料很少的主題

J. T.

GITHUB.COM/BLPRNT/LID/COMPLETENESS

Human–alien encounters, Bedouins, Gangsters, Criminal investigation, I-beams, Fathers and daughters, Mothers and sons, Adventure and adventurers, Murder, Shipwreck survival, Sisters, Revenge, Practical jokes, Wives, Man–woman relationships, Avarice, Kidnapping, Supernatural, Detectives, Husbands, students, Religious facilities, Spies, Christians, Arabs, Rich people, Scandals, Deception, Fathers and sons, Adultery, Newspaper editors, Bayonets, Archi, Knives, Handguns, Tariffs, Princesses, Cupboards, Events, Crime and criminals, Married people, Political platforms, Backdrops, Democratic donkey (Syr, Printing industry, Republican elephant (Symbolic character), Prostitutes, Mayors, Ironwork, Stonework, Silver question, Receptions, Free trade & prote, policy, Civil rights leaders, Americans, Politics & government, Marriage, Courtship, Industrial trusts, Military decorations, Reform, Corruption, Entertain, Business & finance, Commerce, Military hospitals, Nobility, Lawyers, Mantels, Working class, Skylights, Mothers and daughters, Visits of state, Plasterw, Families, Cost & standard of living, Journalists, Rest periods, Heroes, Brothers and sisters, Crimean War, 1853–1856, Political persecution, Picnics, Gover, officers, Resorts, International relations, Governors, Parties, Soldiers, Autonomy, Terraces, Military facilities, Samurai, Singers, Monetary policy, Elevat, Britannia (Symbolic character), Industry, Judges, Employment, Authors, Courtrooms, Porters, Political elections, Troop movements, Railroad trains, Rev, Veterans Memorial (Washington, D.C.), Tigers, Crying, Monuments & memorials, Activists, Ambassadors, National parks & reserves, Gangs, Coal miners, Dreaming, Porches, Democracy, Space flight, Banquets, Rest stops, Popeye (Fictitious character), Conservation & restoration, Military officers, Strikes, I, ceremonies, Prostitution, Military parades & ceremonies, Commercial facilities, Taxes, Cavalry, Charity, Servants, People with disabilities, Turkeys, Citie, Military life, Business people, Porcelain enamel, Religious services, National security, Mansions, Gold mines and mining, Jazz, Draft (Military service), L, headquarters, Indian encampments, Skeletons, Depressions, Upper class, Educational facilities, Supernatural beings, Dancers, Batteries (Weaponry), Po, picture industry, Wounds & injuries, Protest movements, Gods, Manners & customs, Peace, Warships, Stained glass, Signs (Notices), Roosters, Queens, E, events, Ethics, Violence, Religion, Clergy, Bombardment, Construction workers, Apple computer, Sedan chairs, Boat & ship industry, Magicians, Forts & , Dreams, Advertisements, Cigars, Fords (Stream crossings), Punishment & torture, Churches, Health care, Scientists, Peasants, Islands, Show windows, C, conferences, Censorship, Missionaries, Prisoners of war, Race discrimination, Shopping, Physicians, Signs, Poets, Buddhist monks, Consumers, Angels, N, Newspapers, Japanese, Demons, Boys, Spouses, Immigrants, Mosaics, Teenage girls, Housing developments, Fishers, Priests, Political campaigns, Racis, speaking, Segregation, Eating & drinking, Domestic life, Pines, War casualties, Nationalism, Looms, Rivers, Fourth of July, Archaeological sites, Balloon a, Salutations, Camps, Anarchism, Eagles, Centennial celebrations, Fraternal organizations, Kings, Scales, Concentration camps, Inventions, Women's suff, Lobbies, Office buildings, Pilgrimages, Older people, Military air pilots, Holocaust, Jewish (1939–1945), Explorers, Patriotism, Passes (Landforms), Fathe, Mining, Journalism, Inventors, Animals in human situations, Document signings, Slums, Fountains, Buddhism, Umbrellas, Merchants, Stores & shops, A, Prime ministers, Fires, Lifting & carrying, Railroads, Tourism, Infantry, Women's rights, Juvenile delinquents, Theatrical productions, Poor persons, Cou, schools, Singing, Grief, War work, Apartment houses, Actresses, Government facilities, Coastlines, Hurricanes, Railroad bridges, Fund raising, Buddhist t, Revolutions, Houses, Disabled veterans, Parades & processions, Expeditions & surveys, Neutrality, Human locomotion, Communists, Mules, Nuclear wea, Defense industry, Barracks, Circuses & shows, Skulls, Row houses, Hieroglyphics, Snow, Waterfronts, Card games, Circus performers, Warehouses, Stree, Teenagers, Bays (Bodies of water), Prisoners, Art education, Faces, Clouds, Niches, Lakes & ponds, Mothers, Explosions, Industrial buildings, Tipis, Moor, Orthodox churches, Pavilions, Banks, Apache Indians, Barracks., Clubhouses, Battleships, Barns, Military bands, Refugees, Gardens, Comedies, Lifeboats, armament, Pylons (Gateways), Photographers, Coffins, Dead animals, Exhibitions, Roofs, Caves, Canyons, Supreme Court justices, Courtyards, Rooms & , Starvation, City walls, Capitals (Columns), Korean War, 1950–1953, Fire fighters, Fire, Military education, Gold rushes, Cows, Bazaars, Horseback riding, , Stoves, Stadiums., Running, Business enterprises, Nurses, Dragons, Bands, Military camps., Barges, Architectural decorations & ornaments, Flowers, Hea, Carriages & coaches, Children playing, Metalwork, Tents, Military occupations, Storms, Medals, Pueblo Indians, Puerto Ricans, Bodybuilders, Books, Fun, Taverns (Inns), Bahamians, Buildings, Beauty contests, Education, Executive power, Tents , Geese, Students, Restaurants, Young adults, Tombs & sepulc, Petroleum industry., Horses, Patent medicines, Air travel, Construction, Legislative bodies, Homeless persons, Trails & paths, Cheyenne Indians, Suffrag, Unemployed, Television broadcasting, Dirt roads, Capitols, Environmental policy, Crosses, Blacks, Reflections, Shipping, Paintings, Legends, Bodies of wa, Transportation, Offices, Piers & wharves, Swimming, Petroleum industry and trade, Fences, Foot, Santa Claus, Folk music, Amusement parks, Bicycles & , Prohibition, Walls, Beauty contestants, Teachers, Medical education, Power plants, Winds, Airships, Dogs, Inscriptions, Parks, School children, Mills, Colo, and town life, Department stores, Bridges, Hills, Press conferences, Kitchens, Baskets, Coal mining, Mountains, Interiors, Recruiting & enlistment, Water, Musical instruments, Harvesting, Hats, Cathedrals, Railroad accidents, Monsters, Crow Indians, National parks & , Pastor & hotels, Cameras, Food , Engines, Graves, Unemployment, Ordnance industry, Passageways, Furnishings, Plazas, Oaths, Wolves, Theaters, Agricultural laborers, Legislators, Loco,

Submarines, Motion picture theaters,

Steamboats,

North America,

Tewa Indian

Tractors, Cities and towns, Floods, Urbanization, Bereavement, Money, Navajo Indians, Fighter planes, Jewelry, Automobile racing, Dam construction, Civilization, Modern, Cattle, Missouri, Chickens, Ma, Disaster relief, Nursery rhymes, Occupations, Airports, Canal construction, Catholic churches, Atomic bomb, Agriculture, Winnebago Indians, Construction, campaigning, Railroad cars, Rape, Birds, Indians of South America, Children's literature, Acid rain, History, Modern, Hoisting machinery, Pianos, Mice, Ch, Golfers, Evacuations, Indians of Central America, Adult education, Bathing beauties, Constitutional history, Cotton, City planning, Mexican Americans, Ch, Animals, Stars, Food, Pollution, Airplanes, Golf, Television, American literature, Electricity, Banks and banking, Basketball, Nature, Corn, Blind, Thatched, Radios, Water resources development, Employees, Mayas, Children playing outdoors, Mines and mineral resources, Fairy tales, Business, Helicopters, Man, mining, Birth control, Boats and boating, Reading rooms, Natural history, Developmentally disabled, Fishes, Literature, Roads, Income tax, Meteorology, , Family life, Church architecture, Law, Diabetes, Time, Painting, Modern, Pesticides, Family, Spring, Novelists, American, Welding, Folklore, Narcotic addi, Geology, Botany, Medical personnel, Paleontology, Juvenile delinquency, Emotions, Nutrition, Hygiene, Forest fires, Wounds and injuries, Drawing, Exam, 1975, Tobacco, Cerebrovascular disease, Human ecology, Physically handicapped, Forests and forestry, Building, Hazardous substances, Forest ecology, D, resources, Matter, Fire departments, Fire prevention, Mathematics, Maps, Marihuana, Insects, Cardiovascular system, Work, Seasons, Heat, Weather, Foo, Brain, Body, Human, Prints, Tour Eiffel (Paris, France), English language, Breast, Spinal cord, Social service, Infants (Newborn), Language arts (Elementa, Modern, Chest, Children's accidents, Trade-unions, German language, Arts, Heart, Dentistry, Myocardial infarction, Air traffic control, Sick, Reading com, Handicapped children, Individuality, Minorities, Power resources, Geometry, Astronautics, Eye, Art, Modern, Aged, Blood, Building trades, Vocabulary, Ex, Architecture, Modern, Reading (Elementary), Multiplication, Safety education, Lungs, Air, Handicapped, Teeth, Social sciences, Flight, Numeration, Fract, accidents, Subtraction, Metric system, Retail trade, Mouth, Fiction, Skis and skiing, Division, Electric engineering, Traffic safety, Paraplegics, Arithmetic,

, Parades, Crime, Thieves, Abolition movement, Porky Pig (Fictitious character), Fire-resistive construction, Jealousy, Organized crime, ivate investigators, High school students, Civil service reform, Drug traffic, Brothers, Triangles (Interpersonal relations), College ls, Motion picture producers and directors, Celebrities, Motion picture actors and actresses, Cornices, Love, Rescues, Customhouses, er), Architectural elements, Military art & science, Escapes, Rifles, Military uniforms, Political patronage, Monopolies, Foreign visitors, ts & financiers, Politicians, Muslims, Superheroes, Poverty, Special interests, Daggers & swords, Presidents & the Congress, Economic ders, Widows, Political parades & rallies, Irish Americans, Presidential elections, Zouaves, Feature films, Nazis, Prosperity, Devil, ns, Printing, Slavery, Statesmen, Rulers, Industrial facilities, John Bull (Symbolic character), Historic sites, Organizations' facilities, ls, Fraud, Pirates, Orphans, Gambling, Justice, Military camps, Tramps, Uncle Sam (Symbolic character), Cross dressing, Cabinet sses, Catholicism, Student strikes, Japanese Americans, Travelers, Tourists, Windows, Allegiance, Criminals, Romanies, Imperialism, Pedestrians, Courtesans, Big business, Military standards, Suffrage, Ceilings, Terrorism, Stairways, Treaties, Human rights, Vietnam ges, Artillery (Weaponry), Swimming pools, Beauty, Wealth, Hunting, National socialism, Shipwrecks, Spanish-American War, 1898, tories, Medical aspects of war, Warriors, Fighting, Cherry trees, Sick persons, Monasteries, Diplomats, Ferries, Farewells, Rites & omposers, Clothing & dress, Military academies, Columbia (Symbolic character), Hair ornaments, Pilgrims, Delegations, Contests, ersonal relations, Vietnam War, 1961-1975, Legislation, Musicians, Historic buildings, Fireplaces, Meetings, Post offices, Military tions, Economic & social conditions, Alcoholic beverages, Relations between the sexes, Political parties, Orphanages, Symbols, Motion or unions, Bombings, Seas, Balconies, Weddings, Intoxication, Popular music, Businesspeople, Military training, Anniversaries, Biblical , Presidents, Drums, Balls (Parties), Actors, Parent and child, Pontoon bridges, Boxers (Sports), Mickey Mouse (Fictitious character), Moon, Estates, Judicial proceedings, Governmental investigations, Ojibwa Indians, Farming, Admirals, Sailors, Interviews, Peace nnel, Play (Recreation), Fighter pilots, Plantations, Naval yards & naval stations, Folk dancing, Jews, Naval warfare, Thanksgiving Day, oorways, Propaganda, Farmers, Anger, Navies, Ocean travel, Concerts, Police, Furniture, Law enforcement, Ghosts, Ships, Nuns, Public Mosques, Socialism, Wages, African Americans, Homicides, Campaigns & battles, Flags, Knights, Voting, Awards, Castles & palaces, opinion, Inflation, Anti-communism, School integration, Gold miners, Dance, Divorce, Shrines, Presidents' spouses, Artists, Assistance, Galleries & museums, Operas & operettas, Cemeteries, Harbors, Cowboys, Wetlands, Hands, Religious articles, Animal locomotion, Fear, els, Leisure, Miners, Frontier & pioneer life, Riots, Couples, Monks, Battlefields, Rain, Rock music, Celebrations, Obelisks, Generals, xing, Students, Banners, Eggs, Hay, Rock formations, City & town life, Arrivals & departures, Reporters, Sightseers, Armories, Public hdays, Shoes, Sleeping, Reviewing stands, Kissing, Fairs, Pedestrian bridges, Bulls, War relief, Russo-Japanese War, 1904-1905, Fish, ways, Race relations, Suicide, Bridges, Cannons, Tribal chiefs, Laborers, Night, Consumer rationing, Magic, Guards, Sunrises & sunsets, aseball, Bathing, Correspondence, Silk industry, Traffic accidents, Women, Ranches, Bows (Weapons), Gardening, Horse racing, all., Clowns, Shaking hands, Shooting, Waterfalls, Executions, Smoking, Office workers, Universities & colleges, Slaves, War damage, nstrations, World War, 1914-1918, Recreation, Chinese, Yachts, Elections, Meetings., Pueblos, Ruins, Oglala Indians, Civil rights, Arms & er, Legislative hearings, Villages, Toys, Gates, Air pilots, Walking, Cadets, Christmas trees, Athletes, World War, 1939-1945, Architecture, wers, Honesty, Poetry, Dakota Indians, Stables, Puppets, Music festivals, Country life, Indigenous peoples, Friendship, Pioneers, Cliffs, alloons (Aircraft), Winter, Postal service, Uniforms, Wooden buildings, Marines, Camels, Ceremonial dancers, Skyscrapers, Canals, eremonies, Men, Horse teams, Columns, Girls, Shepherds, Windmills, Carts & wagons, Child labor, Sugar industry, Hotels, Donkeys, ments, Lions, Covered wagons, Spiders, Official residences, Banquets., Civil rights demonstrations, Military personnel., Snakes, Chairs, ng, Microcomputers, Baseball., Firsts, Frontier and pioneer life, Earthquakes, Mexican War, 1846-1848, War, Porticoes (Porches), g, Emigration & immigration, Stadiums, Zuni Indians, Stagecoaches, Minarets, Dolls, Lumber industry, unbers, Presidential inaugurations, Hides & skins, Elephants, Hairstyles, Dolls, Petroleum industry, Boats, Government employees, s, Beaches, Food supply, Masks, Communism, Writing, Filipinos, War bonds & funds, Kwakiutl Indians, Streets, Mothers & children, City era singers, Statue of Liberty (New York, N.Y.), Ships., Police stations, Fur garments, Forests, Hunting dogs, Balloonists, Hotels & taverns, ns, Nez Perce Indians, Canals., Aeronautics, Baseball players, Radio broadcasting, Funeral processions, Dwellings, Steel industry, Crowds, adow, Football players, Huts, Dog racing, Airplane industry, Passengers, Animated films, Housing,

Railroad stations.,

Indians of Skiing,

lobes,

Elton Rogers, Concerts, Oceanography, Special education, Press conferences, World leaders, Fruit, Physical fitness, Horses, Meat industry, ectronics industry, Photography, Tennis, Gold mining, Pets, Summer, Log building., Ranch life, Children's stories, Rats, Business districts, ses, Holidays, Alcoholics, Youth, Palms, Chimpanzees, Marks (symbols), Mentally ill, Street railroads, Sex role, Pottery, Vegetables, , AIDS (Disease), Astronomy, Chinese Americans, Advertising, Volcanoes, Bombers, Railroad locomotives, Parades, Baptists, Whistle-stop dults, Water-supply, Small business, Health, Physics, Trucks, Indians, Irrigation, Computers, Nuclear warfare, Merchandise displays, abuse, Reading, Rocks, Painting, Motorcycles, Alcoholism, Wildlife conservation, Plants, Mass media, Dinosaurs, Whales, Radiation, clear power plants, Civil defense, Old age, Communication, Logging, Human beings, Bees, Building construction., Autumn, Medicine, ational parks and reserves, Ethnology, Environmental protection, Afro-Americans, Science, Frogs, Sound, Pregnancy, Coal mines and al streets, Art, Cancer, Mineral industries, Carnegie libraries, Land use, Accidents, Public libraries, Children's poetry, Clothing and dress, ng, Solar energy, Hair, Conduct of life, Indians of Mexico, Babies, Home economics, Child abuse, Handicraft, Industries, Self-perception, Ecology, Research, Problem solving, Zoo animals, Responsibility, Mammals, Decision making, Tales, Fetus, Vietnamese Conflict, 1961- , Electronic data processing, Cinematography, Bible stories, Spanish language, Behavior, Respiratory organs, Outdoor recreation, Natural y and trade, Selling, Fire extinction, Seeds, Nervous system, Water, Strip mining, Automobiles, Ear, Light, Senses and sensation, Zoology, e biology, Energy conservation, Drugs, Physically handicapped children, Adaptation (Biology), Costume, Wood-carving, Sculpture, n, Beef cattle, Chemistry, Force and energy, Biology, Economics, Reptiles, Mentally handicapped, Glass painting and staining, Deaf, cohol, Nursing, Food service, Weights and measures, Diesel motor, Fisheries, Color, Oceanography, Gums, Watercolor painting, , Addition, Reading (Primary), French language, Aeronautics, Military, Language arts (Primary), Algebra, Vocational guidance, Home Physical geography, Mentally handicapped children.

剪過毛的成羊數

知識變成程式碼時，狀態就改變了；好比水變成冰時，就成了新東西，有新的特質。我們**使用它**，但以人的角度而言，我們不再**了解它**。

——艾倫‧鄔曼（Ellen Ullman），電腦程式設計師暨作家

　　數據開始蒐集的那一刻，稱為數據的創生時刻。這種說法是貼切的，但不是從聖經的觀點來看，而是從生物觀點：數據開始蒐集之後，會發生許多混亂分裂、冒泡變形的情況。等我們著手處理數據的片段（或數據對我們起作用），可能已認不出這數據與當初蒐集的簡陋紀錄有何相同之處。大部分的轉變是出於數位化的需求。這份現實世界的紀錄要經過重新格式化、修剪、語法分析，才能輸入計算機，這時它就會改變，通常會影響到如何訴說故事及如何做決定。同時，由於紀錄會經過清理、重構，放進無數的運算當中，於是這來自現實世界的事物本身可能也改變，使我們和我們的資料庫必須構思決策，以求精準（與及時）表示出來。

　　別忘了，任何給定事物中能如戲法般變出的數據數量幾乎是無限的。不妨在路邊撿個普通的灰石頭，玩第二章做過的鳥類數據遊戲。你很快會集結出一組描述符及值：大小、重量、顏色、質地、形狀和材料。若把那塊石頭拿到實驗室，可以讓這些數據變得更精準，而運用超出人類感官系統的儀

表，還能列出更多紀錄：溫度、化學成分、碳定年。接下來，資訊會碎形開展，其中每一項紀錄都會依序顯現出本身的數據：測量時間、用來記錄的儀器、執行任務的人、進行分析的地點。每一項新的後設資料紀錄又會帶出本身的數據：任務執行者的年齡、儀器型號、室溫。資料產生資料，又產生後設資料，過程重複、重複、再重複。數據就這樣源源不絕產生。

　　試著決定究竟要記錄事物的何種層面時，資料和後設資料永無止境的鏡像反射，可能令人疲憊。想像一下，圖書館編目人員正捧著一本別人剛捐贈的舊書，館員在編目時可鍵入的相關條目很多，因為書本身就格外容易產生數據。頁數、裝幀類型、文本使用的字型、書衣──所有這些都是在開始看作者可能要說什麼之前，就會看到的東西。為了讓編目者保持理性，避免資料庫膨脹和書目卡爆量，圖書館已規定編目者要記錄哪些特定項目：書名、作者、出版者、年分──這些都是我們可能想在書目中找到的資料。編目者無法自行增列允許範圍之外的數據，例如手上那本書聞起來有淡淡的營火煙味；這對資料庫而言是不相干的。

　　嚴格來說，國會圖書館正如字面所言，宗旨是服務國會議員。美國國會圖書館擁有世界上最大的藏書量、一千四百萬張照片、五百五十萬張地圖、幾英里長的手稿、七把史特拉底瓦里提琴、惠特曼（Walt Whitman）的拐杖、林肯遇刺時口袋裡的東西都存放於此，若國會議員提出需求即可取得（至少理論上如此）。但是這宗旨就像在說，身體的目的是產生唾液，或者布魯克林區康尼島（Coney Island）是熱狗攤。國會圖書館實際上是美國的國家圖書館，其壯觀的檔案、編目和圖書館員的配備絕大多數是為了服務民眾。過去一百五十年，這些民眾多半是學術研究者，前來圖書館二十一間閱覽室閱讀，用最安靜的鉛筆書寫。2016 年起，曾任巴爾的摩公共圖書館館長的卡拉・海登博士（Dr. Carla Hayden）接任國會圖書館館長一職，之後這機構就慢慢朝新航道逆風轉向──遠離安靜的研究，朝向更熱鬧、更愛社交的學習類型前進。

2017 年和 2018 年，我泰半時間都在這間圖書館找東西，構思新搜尋法，與圖書館員、檔案管理員、歷史學家談談他們已發現的東西。我在國會圖書館擔任第一任駐館創新者（他們編出的職稱），任務是要想新方法，提升大眾與圖書館龐大館藏的互動。我刻意不用計算機的思維來處理這個問題，而是盡量多與圖書館職員談話。我以錄製 Podcast 節目《檔案庫裡的藝術家》（*Artist in the Archive*）的名義，當面和圖書館員、檔案管理員、保存者、研究員、技術人員和行政人員聊聊。

不知為何，對話總會回到數據創生時刻，亦即書、地圖或錄音資料產生編目資料的時刻。在這一刻，物件成為可找到之物的生命大致展開。如果編目者有點時間，又做事徹底，這物件就可能得到一份紀錄，有利未來搜尋。如果條目列出的日期準、地點精確，又多一行描述文字，則能大幅提升物件被找到的特殊優勢，更有機會被納入研究，訴說過往的故事。相對地，許多東西變成數據時只有稀少資訊，最後只存在於搜尋結果的最後一頁。

有時候，某項物件會很幸運，從模糊的搜尋結果中被拯救出來。一則 1863 年的簡報就是這麼幸運。一百五十六年來，這則剪報被誤標成林肯《解放奴隸宣言》的阿拉伯語版。2019 年，科威特一名志工抄錄者在國會圖書館群眾外包平台上看到這則剪報，於是寄了訊息給圖書館，指出這文本其實不是阿拉伯文，可能是亞美尼亞文。圖書館員研究之後，判斷這文本是新亞蘭語（Neo-Aramaic），亦即伊朗烏爾米耶（Urmia）的亞述人與迦勒底基督教徒所說的語言。隔天，這則剪報的編目紀錄就改變了，成為「新亞蘭語」第一項搜尋結果。一個半世紀後，它才剛展開搜尋得到的館藏生命。

接下來，是綿羊普查。

茱莉・米勒（Julie Miller）剛開始在國會圖書館手稿部任職時，就著手調查她專長的檔案領域──早期美國史。這項任務可是很艱鉅的：圖書館手稿部有超過六千萬個物件，分別屬於一萬三千多筆館藏。保守估計，如果每看一份文件花十分鐘，所有手稿館藏可能需要上千年才能完整探索。既然人

生只有一回，米勒決定採取調查法，運用圖書館的線上目錄瀏覽館藏。

不知為何，一份奇特的文件吸引了她的目光。那份文件標題為〈麻州綿羊普查，1787〉。除此之外，沒有任何相關資訊說明這份文件是什麼或從何而來。米勒前往檔案館找這份文件。它在一份平面檔案中，放在整齊堆在金屬架上、綿延得幾乎看不到盡頭的檔案箱中。這是一張堅硬的紙張，大約103 平方公分。在前面有手寫的表格，三十欄、三十列，是在 Excel 問世前的兩個世紀做出來的。背面以相當華麗的字跡註記：「2 號。1787 年列表。」

雖然紙張已有損壞，許多欄位的標題難以辨認，但米勒從仍可讀的部分清楚了解到，這所謂的普查其實是稅務文件。她研究當地的報紙和系譜資料庫，發現文件上的名字並非來自麻州，而是康乃狄克州小鎮坎特伯里（Canterbury）。在 1787 年夏天的某個時間點，一名官員被指派到這小鎮，計算居民人數，並評估會徵得多少稅收。「當時沒有所得稅，」米勒說明：「因此他們是依照人數來徵稅，也就是人頭稅。」

這份文件有詳細的家戶紀錄：它把「人頭」（也就是人）分成二十五歲到七十歲，以及十六歲到二十一歲，不同年齡組別會徵收不同稅額。有些欄位是記錄每人擁有的牲口數量（豬、閹役牛、公牛、閹肉牛、母牛和小母牛），以及土地的面積和類別。這份文件只記錄特殊的個人物品：時鐘和銀手錶。「只有三個人擁有時鐘，」米勒說道：「這很有趣。你以為人人都有時鐘，但是在 18 世紀，時鐘是很前衛的科技裝置，擁有的人不多。事實上，時鐘沒有太多用途，反而是地位象徵。」

美國在 1787 年尚未徵收所得稅，表格不會列出收入，但會特地提出鐘錶的問題，原因在於鐘錶代表財富。這些問題本身及所記錄的數據，讓我們洞悉這個時間與地點獨特的政治。舉例而言，綿羊有專屬的欄位來登記數量，這告訴我們，綿羊數量有不同的意義，因此收稅者才會特地問關於綿羊的問題。原來綿羊在 1787 年是可以扣稅的。

「這個時期，新英格蘭開始思考如何參與工業革命，」米勒告訴我。喬

治‧華盛頓成為總統之後不久，就曾造訪新英格蘭早期的紡織廠。他與財政部長亞歷山大‧漢彌爾頓（Alexander Hamilton）在剛萌芽的紡織業看到光明前景。織品生產需要紡織廠，紡織廠需要羊毛，羊毛需要綿羊。這種產業要到 1820 年代才會在康乃狄克州站穩腳跟，但我們卻能在這份文件的最後一欄看見產業開始發展的跡象：「剪過毛的成羊數」。米勒說道：「綿羊主可能有意願成為羊毛先鋒，加入可能獲利的新產業。」

　　米勒的「綿羊普查」研究成為一舉兩得的數據救援。如今這份文件不僅存在於正確標題下（康乃狄克，稅務紀錄，1787）而得以找到，研究者也可一瞥坎特伯里人的日常生活。「量化資料通常是從未學寫字的人唯一留下的書面紀錄，這些人包括奴隸、窮人，在早期美國還包括許多女性，」米勒寫道：「事實上，各式各樣的人在日常生活中並不會留下特殊的歷史印記，而關於這些人現存的唯一資訊，就是量化資料。換言之，多數人都這樣。」

　　說明某資料不是阿拉伯語版的解放奴隸宣言、不是綿羊普查，代表著這兩項物件都找到出路，擺脫資料模糊度。但在圖書館的館藏裡，仍有數百萬物件永遠無法這麼幸運，那些物件缺少日期、描述或標題表，或者不準確。在把資料視為最優先的系統中，這些物件是沒有能見度的，其包含的資訊和可能訴說的故事也將乏人問津。在綿羊普查中我們務必要了解，無論是／否蒐集數據的兩極化選擇，或如何儲存數據等更幽微的決定，會深深影響 1787 年康乃狄克州坎特伯里的資料版本如何與同時空的現實世界匹配。

二

　　2015 年，軟體開發者雅各‧哈里斯（Jacob Harris）在一篇文章中探討了資料真實性與現實世界這種不匹配（mismatch）的現象。他想像，有人要求程式設計師建立一個資料庫，追蹤虛構國度「贊達」（Zenda）的囚犯。這些開發人員處理問題時，就和你、我或其他任何面對這個問題的人如出一

轍，先建立資料結構──綱要（schema）──這個結構是符合他們對現實生活的評估。程式設計師的資料庫記錄了贊達囚犯的姓名和出生日期，以及每個人目前是否在押的真（true）／假（false）值。這個觀念是在囚犯釋放時，「關＝true」會變成「關＝false」。這種 true／false 值稱為布林值（Boolean），對程式設計師來說非常方便，原因有二。首先，它們在計算機記憶體中占的空間非常小；其次，操作起來很簡便。布林邏輯──這些true／false 值能相加、相乘或相除的方式──是計算機程式碼的核心所在。幾乎任何計算機程式都有評估布林值的指令，就像閱讀多重冒險結局的書籍時，讀者會遇到要做選擇的時刻，不同選擇帶來不同結局；而計算機會依據這些 true／false 值的組合來評估，做出不同的事。如果關＝true，大門會上鎖。如果關＝false，大門會打開。在多數資料應用程式中，常運用布林值來找資料庫中匹配的資訊子集──SELECT * FROM 囚犯 WHERE 關＝true。

　　哈里斯筆下的開發人員很快明白，雖然「關」的布林值對資料庫來說很方便，卻與監獄的現實情況無法吻合。比方說，如果一名囚犯已遭逮捕卻尚未入獄，該怎麼辦？另一方面，如果他們已獲判無罪，卻尚未獲釋呢？程式設計師的第一直覺是增加更多布林值：「被逮捕」（captured）、「被關押」（captive）、「獲判無罪」（acquitted）、「釋放」（release）。開發者往椅背一靠，相信已把現實建立模型，建立好的 true／false 串接會訴說所有囚犯的故事。然後，令他們沮喪的是：一名囚犯獲判無罪，之後釋放，後來又被逮捕。這時可憐的布林值該怎麼做？

　　哈里斯的文章要說的是，看似無關緊要的程式碼決定如何顯著影響數據的溝通能力。確切地說，這裡談的是計算機加諸於數據上的精準度，會如何與哈里斯所稱的真實世界「混濁現實」相衝突。他的文章強調了一個常遭忽視的關鍵點：雖然計算偏誤可能來自重大決策，但也可能是來自小小的決定。儘管我們對機器學習系統的編寫方式亟需具批判思考，但需要留意程序細節的影響──比如資料點是否被儲存為布林值，或者一個數字，或是一段

文字。

我讀了這篇文章之後懷疑，哈里斯筆下的贊達監獄例子，可能暗指現實世界的某個體系；假設中的程式設計師所面對的布林難題，或許來自哈里斯在《紐約時報》新聞編輯室任職時碰到的實際問題。終於，在他離開《紐約時報》兩年，努力為公部門處理數據時，推文承認這件事。幾個月後，我和他坐下來聊布林值和資料結構，以及世界上最惡名昭彰的軍事監獄。

2008 年 11 月，《紐約時報》刊登〈關塔那摩判決摘要〉（The Guantánamo Docket）。這是一個互動式資料庫，包含大約七百八十名曾經（或依然）囚禁在古巴南岸關塔那摩灣（Guantánamo Bay）拘留營的人的資訊。九一一以來，這項資訊一直是缺失資料集，分類在不公開發布的資訊類別。2010 年 2 月，情況出現變化：切爾西·曼寧（Chelsea Manning）向維基解密洩漏了七十五萬份文件，包括近八百個和關塔那摩灣有關的檔案。這些「關塔那摩監獄檔案」（Gitmo Files）包含拘留者的評估、面談和內部備忘錄。自從曼寧洩密之後，〈關塔那摩判決摘要〉已透過記者的調查和《資訊自由法》取得的文件而不斷更新。

正如哈里斯對我的說明，〈關塔那摩判決摘要〉資料庫的建立，幾乎和虛構的贊達一樣──依據初始假設，先建立簡單結構，再予以重新打造和重組。新聞編輯室有截稿壓力，開發者通常還沒學會走就得會跑會跳。「你對數據不是那麼了解，因為你才剛被塞了龐大的 CSV（逗號分隔值）文字檔，就要趕快上傳，或有一堆紀錄必須速速瀏覽。你是在截稿期限下工作，沒有時間慢慢看。」

「你先從最容易取得的案例著手，」哈里斯繼續說道：「之後開始尋找比較難找的東西。你可能有你所知最常見的囚犯紀錄，也就是曾在媒體上列出的囚犯之類。」此時，開發者唯一真正的選擇是依照他們能看到的數據，建立資料結構。運氣好的話，任何數據不那麼符合資料結構的囚犯案例，就會被標示成邊緣案例：怪異的單獨特例，無法代表大部分的預期資料。「之

後你開始尋找其他名字，」哈里斯告訴我：「以你能得到的東西而言，那些通常是混濁得多的數據，但也是之後更常遇見的數據。你不知道什麼時候才會明白這是唯一的邊緣案例，還是以後會有幾十個、幾百個、幾千個？」

舉例來說，假設有一筆關塔那摩囚犯的紀錄。沒有列出這名囚犯確切的出生日期，只有年。他要怎麼符合綱要中所要求的生日月日年的輸入格式（MM-DD-YYYY），例如 06-24-1982？「你會把他們的出生日期寫成 1 月 1 日，當作是那一年的特定日期？或重寫資料庫，把日期分解成三個部分：年、月、日？」第一種方法當然比較簡單，但這需要未來資料庫的使用者知道 1 月 1 日代表「未知」。若這囚犯確實是在新年出生的寶寶怎麼辦？於是漫長的三方角力展開了：程式設計師的時間、計算機的要求，以及實際存在的現實世界。

「你期盼有一天能丟掉這資料庫，然後從一個讓它一切正常的資料庫重新開始，」哈里斯說道：「但你知道你未來必須維護這個資料庫。」因此，與其重新改寫程式碼，以求更吻合現實，更常見的做法是重新改寫數據，以符合計算機期望值。在新聞編輯室的現實世界，大部分是符合程式設計和資料科學外的更廣大世界，然而關塔那摩的報導每天都在上演，資料庫和其僵化的結構主導了現實世界的哪些數據被儲存為位元和位元組、布林值、浮點數和字串，還有哪些部分要丟棄，好把資料修改成符合計算機的「千篇一律邏輯」。

二

「我認為很多計算機系統和很多資料輸入系統都有用，」哈里斯在訪談即將結束時告訴我：「因為它們訓練我們像計算機一樣思考。」了解到這一點，促使我們在看〈關塔那摩判決摘要〉時，思考故事的哪些部分可能是因為資料庫需求和程式設計師的決定，而被轉換到運算邊緣。的確，我們可以

在閱讀新聞報導或聽政治人物演說時問這個問題：在一則數據故事中缺失了什麼，因為這東西本身是在計算機不可妥協的思考方式之外？哈里斯指出，性別就是一例，並指出性別如何在過去被程式設計師當作資料來處理：男／女二元。「如果你不屬於其中一種分類，那就糟了。基本上你是在告訴那些人，你不算個重要的人。」

我們在前幾章了解到，數據可以賦予特權，而缺少數據會把一件事物推向邊緣。我們從過去以來的紀錄中看到，一件事物資料化的過程以及用來保有資訊的結構侷限，會深深影響那件事能如何加入資料庫和搜尋引擎、新聞文章、法庭聽證。

這種影響——資料被修剪或改變，以符合機器的期望值——可以稱為綱要偏誤。對於建立資料系統的參與者來說，綱要是一種藍圖，說明哪些類型的資訊會被儲存、存成何種形式，以及哪些類型的資訊會被拒絕的地圖。在認知科學中，基模（schema）是一種思維模式，是有預設立場的思考框架，會引導人如何看待世界：如果你觀察到某事物完美符合你的基模，它就會輕鬆有效地納入你的記憶中。另一方面，與基模不合的事物通常不會被注意或記憶，或者會依照你已經建構的框架來調整，以符合你的預期。許多安排我們數據生活的機器都是以同樣的方式運作，較留意完美符合其綱要的事物，忽略那些不符合的——或改變它，使之符合。

了解綱要的偏誤會如何放大格外重要。要了解新聞編輯室的程式開發者所做的決定，會如何影響資料點的儲存方式、視覺化的製作方式、報導的訴說方式、大眾的理解方式。用以儲存資料的結構，會影響到事物如何被發現與遺失、歷史是如何書寫的，以及裡面包括誰。演算法有擴張傾向，會在這些省略處自行迴圈，直到成為夠大的坑洞，影響人們如何在數據中生活與失去生活。

LIVING IN DATA
省略的空白空間

一張 9 公尺長演算法掛毯的一部分，名為《無止境的緯紗》（*Infinite Weft*）。用以創作這張掛毯的編織圖樣絕不重複，因此可謂十足圖靈風格的織品

J. T. & D. T.　　　　JERTHORP.COM/INFINITEWEFT

7. 動作／直到

公開討論數據時，演算法占有關鍵且特別神祕的位置。我們說到 Google 和臉書的演算法時，將之視為巫師魔咒，晦澀得難以理解。每回談到數據，幾乎都會提到演算法偏誤，在教室和國會聽證會都是如此，好像大家對演算法是什麼，以及可能會如何產生偏誤有共同定義。

計算機是靠著執行指令集來運作的。演算法就是這樣的指令集，重複執行一系列任務，直到匹配了某個特定條件。演算法五花八門，目的千百種，最常用來執行程式設計的任務，例如排序和分類。這些任務很適合演算法「動作／直到」的心態：為數字排序，直到排成由小至大的升序。將照片分類，直到分成正確類別。將這些囚犯依照再犯的風險排序。將這些應徵者分類為「錄用」或「不錄用」。

這並不是說，演算法是專屬於運算的領域。我們在日常生活中面臨「動作／直到」的難題時，也會採用和演算法一樣的做法。以小學生的常見任務為例：上體育課時如何把全班分成兩組？我二年級的體育老師威廉斯先生採用一種特別平等的方式。他會要我們靠牆排好隊，之後沿著這條隊伍數下來：一、二、一、二、一、二、一、二。

這是合理的演算法，但有兩個大問題。首先，它相當容易操縱。威廉斯老師頭幾次這麼做的時候，團隊幾乎是隨機組成，但到了第三次，大家在牆

邊排隊時顯然絕不是隨機。馬克和布萊德會確保兩人之間的人數為奇數，這樣便能保證兩人最後會在同一隊。其次，隨機選擇就只是這樣：隨機。有天分的足球員最後會在同一隊的機率，很可能和兩隊勢均力敵的機率一樣。

到了五年級，體育課時幾乎每次都依照一個我至今難忘的口訣來選隊：「第二隊長先挑」。這種演算法幾乎和剛剛講的一／二交替一樣簡單：體育老師選兩個隊長，之後他們輪流選隊員，直到選完。這項演算法似乎有個優點：容易選出較平衡的兩隊。亞當斯老師會選擇最強的兩名球員當隊長——但讓第二個隊長（也就是班上第二強的球員）先選隊員，這麼一來班上最好的兩名球員就不會在同一支隊伍。這是假定兩位隊長之後會依照同學的運動細胞來挑選隊員，如此兩支球隊可相互匹敵。

這種演算法的問題在於，會強化現有的社交偏誤。布萊德當然會在第一順位和第二順位選戴夫和史考特，也就是他最好的兩位朋友。馬克也一定選克里斯和彼得。若從學生受歡迎的程度來看，兩支隊伍最後可能大致相同，但無法保證他們在運動場上勢均力敵。任何學校裡的瘦皮猴、有氣喘的孩子、黑人孩子，或者比較古怪的孩子，也會了解到內建在這套特定演算法系統的其他因素：一種操演性的（performative）暴行。

現代體育老師可能會考慮較複雜的做法。他們或許會寫程式，先把學生一年來的表現數據集結起來，生成每種可能的團隊組成，再選出統計上最平衡的一個。這樣似乎能解決先前方法的兩個主要問題：因為不是隨機挑選，團體最後應該會勢均力敵。在選隊伍成員時，因為沒有人牽涉其中，社交壓力應該不會涉入團隊的組成。體育老師也能得到額外好處：他們不再涉入隊伍編制，不會因為任何做出的決定而遭到責怪。不過，這個解決方案得仰賴數據是無偏誤的——尤其不能已被老師（以及先前老師）用來挑選隊員的糟糕方式破壞。比方說，馬克的運動技能統計有多少是受惠於他與朋友組隊，而朋友一定會傳球給他？有多少身障學童曾獲選為可先選秀的第二隊長？

我想，體育老師可以先讓隨機選擇的隊伍比賽個幾場，之後再利用那些

比賽的統計數據為基礎，挑選出相當公平的球隊組合。但到那時候，學生早就放暑假了。

<p style="text-align:center">二</p>

你或許很難在腦袋裡把這些體育課的排序，和今日的演算法聯想在一起——說到演算法，你想到的可能是這種計算怪獸會生成深偽技術，自動幫你的假期照片寫上標題，為我們做出滿身是狗臉的蛞蝓等，像吃了致幻劑看見的影像。確實，這些演算法和伴隨的計算構建，以不同的尺度在運作。舉例而言，Google 的圖像生成器 BigGAN 可從文本中合成「真實得驚人」的影像：給個「三個孩子在野餐桌邊」的短句，就會得到一張如同文字敘述的影像，只不過這是三個從來不曾存在的孩子，坐在計算機的木作想像所直接塑造出來的野餐桌邊。最成功的 BigGAN 實驗之一，是用整個網路上的數億張影像進行訓練（Google 搜尋引擎要集結這些影像是很方便的）；共動用配備五百一十二個圖形處理器的五百一十二台最高階計算機，每台花四十八小時。所有運算過程耗費近五千度的龐大電力，大約是一般美國家庭六個月的耗電量。

BigGAN 的影像想像是由人工神經網路構成。人工神經網路是一種數學模型，可追溯至 1940 年代，當時邏輯學家、神經科學家和模控學家試圖解釋人腦是如何學習的。神經網路先驅仿效實際的神經元細胞運作原理，構想出一個節點系統，每個節點都是一種簡化的神經元。這些節點持有一個數字，稱為活化電位（activation potential），高於該數字則節點會「激發」，將訊號送到一個或更多其他節點，或如果沒有節點可與其對話，就送出結果。若把這些節點拼接成集合（網路），這些節點就會顯示出辨識模式的能力；換言之，取一組特定的數值輸入，並持續將其轉化為預期的結果。

想像一下，教室裡有十三個孩子，每四人坐一排，共有整齊的三排，有

一人單獨坐在最後一排。每個孩子可能獲得一塊餅乾，或者可以打盹。每塊餅乾能增加孩子的一級活力；打盹則會降低一級活力。如果孩子的活力超過十級就會哭鬧，發洩高昂情緒，但也會傳給任何一個可能與其有連結的孩子。神經網路通常會「前饋」，意思是訊號只會從一個節點單向傳到另一個節點。在我們的教室裡，可解讀為孩子只能把精力傳給坐在後面的孩子。

如果我們拿一盤餅乾給前排的孩子，可預見孩子們爆發一波狂喜，這情緒從教室前排傳遞到後排，最後在教室後排落單的學生淚眼汪汪。如果每個前排的孩子都得到等量的糖，也對糖有相同的容忍度，那麼這一波會是一致的，從孩子哭鬧展開、結束點也是哭鬧的孩子。神經網路的運作與孩子有類似之處，差異在於節點並不一致，而是有權重。這表示教室裡的每個孩子對餅乾的容忍度並不相同，會在不同的等級上爆發歇斯底里。眼淚波不會均勻地由前往後流動，我們傳給前排的訊號也不會和後面出來的訊號一樣。

假設班上的孩子權重是隨機的，各有獨自的耐心和新陳代謝組合，那麼給前排四個孩子不同的餅乾數量，會導致後排學生有時脾氣失控，有時不會。重要的是，給前排學生餅乾的模式相同，永遠會為教室後排帶來相同的結果。這表示教室的整體行動就像辨識模式的機器。任何或許能翻譯成「餅乾語言」的四個數字組合，都能送進機器，得到以發脾氣為基準的是或否。

老師若想確定，他們會從一段特定的餅乾程式碼得到特定的反應，可重新安排學生座位，或是替換學生，再給予前排學生餅乾，直到老師看到後排的學生給出他想要的答案。老師可能會訓練這個班級辨識自己的出生年分（2015）、兒歌〈鯊魚寶寶〉（Baby Shark）的前四個音符，或數字 12 的二進位表示。在學校的集合中，因為學生更多，可以安排這套系統來辨識更大的數字集、數位化單詞或像素化臉孔。不僅如此，還可以訓練大型網路來辨識類似的訊號：笑臉，或是與「乳酪」押韻的單詞。關鍵點在於，網路中的孩子不需要知道任何關於訊號或想要得到的輸出。他們只要吃餅乾、哭、打盹和計算。

訓練孩子吃餅乾的神經網路很費力，需要大量烘焙，也需要大量的衛生紙。計算的神經網路是在計算機內運作，速度當然快得多，也不會那麼凌亂。神經網路建構和處理速度能力的進展，意味著可以快速打造與訓練巨大的網路。現代神經網路可能有幾百個節點，而且可能經過數十億代訓練。

=

神經網路本身不是演算法，激發之後只運作一次。神經網路有「動作」（do），但沒有「直到」（until）。然而，神經網路幾乎總會與訓練這網路的演算法配對，在數百萬或數十億代的訓練中提升效能。要做到這一點，演算法會使用一個訓練集——程式設計師知道這神經網路應該如何表現的一組資料——在每一代訓練中，這個網路都會得到關於其表現的分數。演算法反覆訓練網路，降低成功梯度，直到網路通過閾值，訓練就完成了。接下來這網路可依照當初的設計目的，進行分類任務。

神經網路很擅長為附有大量數據的事物分類。不僅如此，神經網路尤其擅長分類難以描述正確分類理由的事物。舉例來說，神經網路的任務是要判斷一組影像是否包含鳥：影像被標註為「鳥」或「非鳥」。大多數人非常擅長回答這樣的問題，但在過去，計算機很不擅長解決這類問題。原因在於，鳥類的照片看起來如何實際上是相當難描述的。你我或許在看著一張有大白鳳頭鸚鵡棲息，或一群椋鳥在夕陽下的照片，大腦就想到「鳥」。然而，這些照片的「鳥性」究竟何在？要解決這個棘手的問題，有個既美麗又有點可怕的方法：藉由訓練夠大的神經網路、夠多代和輸入足夠數量的影像，讓神經網路自行定義「鳥性」。之後饋送這個網路一些「與鳥相鄰的」影像（其他類似的動物、類似羽毛的圖案），這樣程式設計師可能得以準確對已與網路串接的輸入訊號展開逆向工程，但通常程式設計師會滿意結果，也就是用節點、權重和機率建立的尋鳥機器。

神經網路的運作方式與標準計算機程式運作方式之間有個重要差異。在像決策樹這樣平凡無奇的程式中，我們將一組資料與一份規則列表，輸入以程式碼為基礎的機器，然後輸出一個答案。但在神經網路中，我們輸入一組資料與答案，然後輸出一個規則。以前我們會擬定什麼是鳥、什麼不是鳥，或者哪些囚犯是不是會再犯的自訂規則，現在計算機自行建構規則，對當初提供給它使用的任何訓練集進行逆向工程。

我們學到，訓練集往往是不完整的，無法擬合現實世界的細微差異。肯尼在做 word2vec 的實驗時，演算法並非因為發現現實世界的某些模式，才決定把「黑人」與「犯罪」連結在一起；它之所以這麼做，是因為它的新聞報導訓練集主要來自美國，常把那些詞放在一起。布蘭維妮的計算機視覺程式並非因為程式碼的某個錯誤，無法辨識她的臉；它之所以無法辨識，是因為訓練時用的影像集多半為白人臉孔，多到比重過高。

=

辛揚威提過，在他和合作者推出「警察暴力地圖」之後，《華盛頓郵報》也推出類似的計畫，將各種公民驅動的蒐集成果整合成一個單一資料庫。《華盛頓郵報》的資料庫與「警察暴力地圖」相當類似並不令人意外，畢竟當初的目標是相同的。然而，兩組團隊在決定現實世界警方殺人的故事如何轉化為數據時，做了不同的決定。關鍵之處在於，《華盛頓郵報》決定把孩子揮舞玩具槍的事件，分類到受害者「持有武器」。「他們並未把塔米爾・萊斯（Tamir Rice）分類為未持有武器*，」辛揚威說明。另一方面，

* **譯注**｜指 2014 年發生在俄亥俄州克里夫蘭市的事件。當時有人報警，稱公園鞦韆上有黑人男子拿手槍瞄準路人。警方到現場之後，射殺了這名男子。然而，這男子其實是年僅十二歲的萊斯，手上拿的是玩具槍。

「警察暴力地圖」確實將萊斯列在未持有武器的分類。「這是必須做的選擇，而且沒有明確的答案，」辛揚威說道：「但這是政治性的決定。」

這是曾經發生的真實事件，一件真實的、痛苦的悲劇事件，以兩種截然不同的方式成為數據。假設未來每個執法警官都要穿戴警用密錄器（不少人建議以這種方式來減少警察暴力），人類容易犯錯，要避免人的雜亂判斷，可用神經網路來分析鏡頭裡的動態情況，以確定個別情況是否需要用武器來回應。為了讓開槍或不開槍的規則成為邏輯的中心，將資料匯入系統──來自犯罪現場的畫面、旁觀者拍攝的影片、警用密錄器的歷史鏡頭。但光這樣還不夠。系統也需要答案，教導它們在哪些情況下警方開槍是合理的，哪些情況下又不合理。這些答案要從何而來？

用《華盛頓郵報》的資料進行訓練的警用密錄器分析系統，因為受資料庫建立者的決定影響，可能認為萊斯（以及像他一樣拿著玩具槍的男孩）是持有武器的。與此同時，另一個網路是仰賴由不同人的決定而建立的不同資料集，則會做出相反的選擇。起初這項做法是要消除警方決策中的某些偏誤，最後卻讓其他偏誤根深蒂固，往往更難追溯或理解。

演算法本身可能存在偏誤。它們可以設計成程式碼偏重於某些值，拒絕設計者定義的條件，或是遵循特定的成敗思維。但更常見，或許也更危險的是，演算法扮演放大的角色，將現存的綱要偏誤轉移出去，進一步讓省略的空白空間變得模糊。當演算法得出的產物被傳遞到視覺化和公司報告中，或當它們用來當成其他運算過程的輸入，這些影響進而延伸，每一種都會造成特定的放大影響和特定的危害。

1000m

2000m

3000m

4000m

LIVING IN DATA
下潛

2014 年 5 月 27 日以來,《阿爾文號》深潛器
每次下潛的機載遙測

J. T.　　GITHUB.COM/BLPRNT/LID/ALVIN

插曲

這個世界的海洋只有薄薄一層照得到陽光,從海面到大約 198 公尺處的一小段區間。再深一點,闃黑的水域名符其實一片黑暗,光合作用無法在墨黑的水域進行。海洋的平均深度約 3658 公尺,這表示占地球表面 70% 的海洋有 95% 永遠處於黑暗中。

我們的鈦金屬球體船艙緩緩下潛,即使速度很慢,這片被照亮的海洋部分仍轉瞬即逝。《阿爾文號》深潛器(*Alvin*)小小的舷窗上塗上漸層的藍,從亮得刺眼的綠松色,轉變成蠟筆的各種藍色調。知更鳥蛋的藍、太平洋藍、藍綠、天青藍、海軍藍、丹寧。最後幾公尺像以五分鐘快轉漫長的暮光時刻,之後就是漆黑。舷窗似乎塗上了某種完美的黑,唯有偶爾出現的銀色身形閃過,才會打破這幻覺。

在 200 公尺處,駕駛員關閉深潛器內部的燈光,待我雙眼調適,才明白原以為如此純粹的黑根本不是真正的黑暗;外面的深水中有微小的燈光,我們往下沉時,旁邊這些小燈向上升起。白色微粒閃爍,螢光藍線條飛馳。紅色與橘色的長鏈擺盪出彩虹般的圈圈。陽光照不到這麼深的地方,動物得自行發光。《阿爾文號》潛得越深,出現的光越多,一群瑩瑩閃爍、散發光芒的生物。有一次,一隻好奇的燈眼魚停留在舷窗旁一會兒,牠眼下的發光器官足以顯露出身形,提醒我這些黑暗中的光正是真實動物的蹤跡;要是我的

眼睛不知怎的能看穿近乎全暗處，或許就能看出牠們所有奇特的身體結構。

九十分鐘裡，我看著光從身旁小窗升起。我們下潛時，局勢也變了。成群的燈籠魚讓位給長長的管水母群落，看過去好似耶誕燈串。我們在某處通過一層猶如夜空中的銀河之臂，發光的小點密密麻麻，每一個裡裡外外都在閃爍。

「我們馬上就要在這裡著陸，」駕駛員打破了沉默，「我要打開探照燈了。」

忽然間，就到了海底。一大片平緩起伏的灰色沙地，延伸到《阿爾文號》四面八方燈光的邊緣。水如此清澈，深潛器如此完全靜止，很難讓大腦相信我們不是漂浮在空中。我面前有隻銀鮫從黑暗中游出來，那是鯊魚的遠古祖先。牠停頓了一會兒，用牠那會反射光線的大眼睛看著我們，隨後又衝進深水中離去。

駕駛員發無線電到海面上，確認我們已經抵達海床。他報告深度——1100 公尺——並確認任務計畫。我們會在這裡，這個奇異的世界，待一個半小時。我們在尋找甲烷冷泉噴口，這是指氣體從海床上冒泡噴出之處，這些綠洲會被高大直立的管蠕蟲及成群的巨大貽貝標示出來，牠們已學會如何在沒有陽光的情況下生存。

三天前，我從路易斯安那州的蕭文鎮（Chauvin）搭小船出發，進入墨西哥灣。幾小時後，陸地早已消失在地平線上，我們與《亞特蘭提斯號》（RV *Atlantis*）海洋研究船會合，這艘 91 公尺長的研究船由伍茲霍爾海洋研究所（Woods Hole Oceanographic Institution）運營。《亞特蘭提斯號》剛展開為期三個月的任務，探索墨西哥灣一系列奇特的深水生態系。這項任務的首席科學家辛蒂·李·范多佛博士（Dr. Cindy Lee Van Dover）邀我同行，擔任海上駐站藝術家。有機會在船上待兩個星期，與世界頂尖的深海科學家共處，就足以讓我興致勃勃地答應；直到安排細節時，我才知道駐站期間包括兩次搭《阿爾文號》潛水，前進超過 1000 公尺深的海底。

范多佛博士——她通常堅持別人叫她辛蒂——與海洋深處有深刻的連結。除了是全球首屈一指的深海海洋學家之外，辛蒂也是《阿爾文號》第一位女駕駛，潛至海床不下百次。她和共事者描述了數十種新物種，或許比誰都努力說明深海生態系如何運作。

　　「我們最大的問題之一是想像力，」她在第一通電話中告訴我：「我們擁有這些驚人、極其重要的生態系，對我們了解地球上的生命至關緊要，但曾經看過它們的或許只有兩百人。」辛蒂告訴我，保育運動的一大要素，向來在於情感連結。我們或許不曾踏入巴西雨林，但可以說服自己，我們或我們的孩子有一天會這樣做。如果一個人幾乎肯定不會造訪某個地方，我們要如何說服他們去關心那裡？

1000m

2000m

3000m

4000m

LIVING IN DATA
四足跪姿，用蠟筆畫出的東西

《火星的第一張影像》，創作於 1965 年 7 月 15 日。這幅影像由一系列手工著色的列印紙帶構成，並用蠟筆手工塗色

NASA SOLARSYSTEM.NASA.GOV

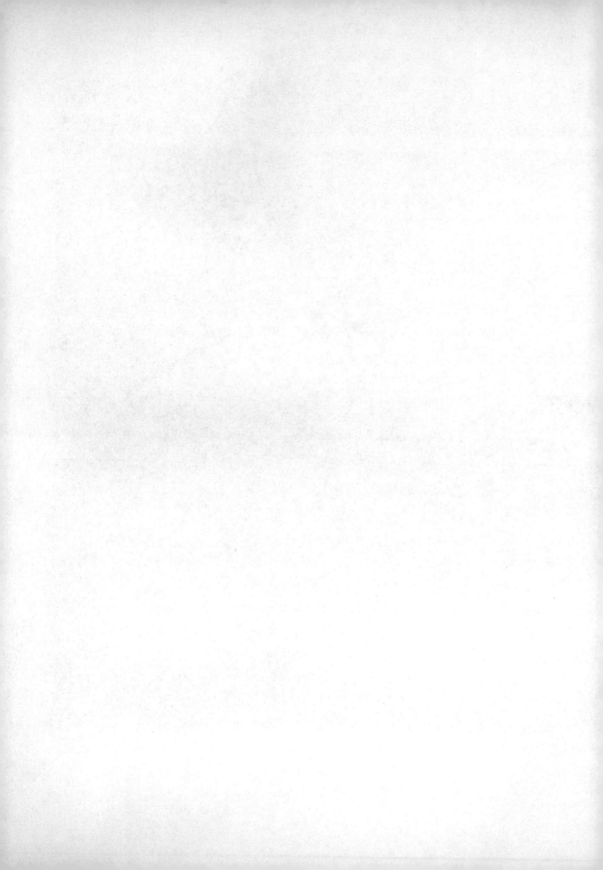

8. 破壞性的煉金術

世界是可以被描述的，甚至可藉由深問淺答的方式來說明，這是我們在心理學學到的。世界的存在本身就是惰性的，死氣沉沉，受頗為簡單的法則主宰，而說明與呈現這些法則的最佳方式是透過圖表。我們被要求要進行實現，設立假說，再加以驗證。我們被帶入神祕的統計數字中，深信透過統計，可以完美描述世界的所有規律，例如百分之九十比百分之五要來得有意義。

——奧爾嘉・朵卡荻（Olga Tokarczuk）[*]

　　1965 年 7 月 15 日，美國航太總署（NASA）的《水手 4 號》太空船（*Mariner 4*）以每秒 7 公里的速度迅速掠過火星旁。它飛過時，機載電視攝影機從 9968 公里高空拍攝了二十一張這顆行星表面的影像，這是所有人造物中最接近這顆紅色星球的一次。之後太空船繞至火星的背面，隨即斷訊，行星這麼大的岩石阻礙了訊息傳送。人類第一次看見外星世界表面的影像，就這樣放在太空船的磁帶機三小時。在 2 億 1600 萬公里外的控制室，

* 譯注｜波蘭作家朵卡荻是 2018 年諾貝爾文學獎得主。此段中譯引自葉祉君譯，《雲遊者》，台北：大塊文化，2020。

NASA 的科學家焦急等待著。在帕沙第納（Pasadena），剛過晚上七點，《水手 4 號》訊號再度出現，開始將影像傳回地球。

在衛星上，一個叫做慢掃描光導攝像管的小裝置，把電視攝影機的光學訊號轉換成數字。之後這些數字傳回地球，可說是以一個個像素來逐一讀取影像，從太空船傳到控制中心要十二分鐘。回到帕沙第納，這些數字會再度寫入磁帶，並載入計算機進行處理和顯示。由於 1960 年代中葉計算速度緩慢，每張影像都要花數小時處理。科學家不想等，於是想出一個出人意料的類比式變通辦法，讓他們取得火星的影像——這是人類創造出的第一張火星影像——那時計算機還來不及送出正式的影像。

首先，他們將第一張影像中的十三萬個數字，列印在很長的紙帶上。然後，他們把紙帶裁切成幾段，高三百六十個數字（影像的垂直解析度）。他們將剛裁切好的紙片一張張並排排好，最後成為數字網格，每一個數字代表影像的一個「像素」。數字範圍從 000 到 100，100 代表非常暗的像素，000 則是非常亮的像素。他們的計畫是把紙上每個數字的方塊著色，將整個拼貼物轉換成一張影像。為此，他們需要一組彩色筆或鉛筆，或者某種有均勻色彩範圍的東西。NASA 顯然不是能容易找到美術用品的地方，他們派人跑腿，到大樓周圍的辦公室和實驗室盡可能收集東西。這個跑腿的拿了一套粉蠟筆回來。科學家挖出盒子裡的東西，找出一套足以完成目標的色調：黃色、紅色、棕色到黑色。著色一個小時之後，一組三人的 NASA 科學家站起身，第一次看到火星的模樣。電視台員工也等不及電腦彩現影像，就把圖播送出去。於是全世界看到了這張蠟筆畫。

資料視覺化的核心就是這樣以四足跪姿，用蠟筆畫出的東西：取一個數字，把它變成一個視覺元素。採取行動，使之成為能以不同方式理解的東西。我們這樣做是為了更了解一項紀錄（通常是數字），賦予它某種新的意義，並與其他人分享。這是我們很早以前就養成的習慣：我們會用現實生活中的物品教小孩算數，用物品來代表數字（例如一籃蘋果），也在門框標示

他們的身高，讓他們看到數字是有意義的。你兩歲生日派對上，很可能就有資料視覺化的例子：家長可能點亮兩根小蠟燭，插在淋了糖霜的蛋糕上。你來到世上整整兩年了，這兩年你時時在牙牙學語，開口說出你最初的話。這兩年會跌倒，也學習不跌倒、走路、奔跑。這一切都在那兩支蠟燭中，在那個蛋糕上。**寶貝，吹蠟燭囉。**

　　我從蠟筆和生日蛋糕開啟本章，是為了強調我將視覺化視為一種訴說形式時得到的重要領悟：這是簡單的事。任何我們加諸其上的負擔——要求客觀或真實——更多是來自我們自己的政治，而不是視覺化本身的某種內在特質。這些簡單的範例也有助於說明任何類型的數據呈現都是人類的行動，充滿人的選擇。正如我們所見，用計算機製作數據、改變數據的過程，處處是決策點，每個點都可能大幅提升或限制資料系統的運作。等到抵達顯示階段，要決定如何讓資料向人訴說故事，這時可能性空間變得至關重要。每一回資料設計師在選擇圖表類型、調色板、線寬或軸標籤，就是在修整，以求強化溝通。即使在這之前，選擇以何種媒介呈現，就已注定效果。網頁、摺頁印刷品、青銅護牆、生日蛋糕——每一種媒介都被嵌入特殊的機會，以及無可避免的限制。

<div align="center">＝</div>

　　若上網或翻閱書籍尋找「資料視覺化」的定義，把找到的資料黏貼起來，最後會得到大雜燴。資料視覺化是一種過程。它是一套科技。它是圖形化呈現。它是一種實務做法。它是一種情境。它是運用視覺效果來溝通。它是映射、是顯示、是轉換和轉化。它能啟動溝通，幫助決策。它能增強人類的認知。它是從資料觀點來看世界。它是知識壓縮形式，一種新興市場空間，一種軟體功能，一門學科。

　　你可從中了解到，資料視覺化並非簡潔明瞭的過程（雖然許多人嘗試做

到這一點）。沒有正確指令可以依循，沒有最佳實踐法。這說法或許會讓讀者很不高興（前提是他們已經讀到這裡，看過河馬、綿羊，以及對多元化的懶散態度）。他們會指出，圖像符號學已有五十年的歷史，從書架上拿出愛德華・塔夫特（Edward Tufte）所著的《量化資訊的視覺呈現》（*The Visual Display of Quantitative Information*），比手畫腳，說明認知科學的整個分支。他們會寄個連結，讓我連到史蒂芬・費伍（Stephen Few）的部落格貼文。「很嚴謹的，」他們以超出自己預期的音量嚷道。

過去十二年來，我在推特上學到，別耗費太多力氣爭吵。資料視覺化的狂熱分子很像河馬：地盤觀念強，很容易生氣。最好等到他們嚷到沒力，這樣你就能繼續前進。因此我保持沉默，回想過去幾年來，和那些從事資料視覺化業務的人進行的數百次對話，包括《紐約時報》、《衛報》和《閱讀雜誌》（*La Lettura*）的美術編輯、小工作室與大企業的設計師、流行病學家、網路科學家與統計學家。還有剛完成第一份視覺化作業的學生，以及做了上千次的專業人士。幾乎每個人談到的東西都不確切。

我自己的資料視覺化過程是非線性的，大膽挑戰。我失敗。我重寫程式碼，又失敗。我嘗試新的圖表類型，還是失敗。我規整數據，失敗了。我一再重複這樣的過程，到後來那堆積如山的失敗總算多到說是成功也不為過。我的電腦上到處是文件夾，檔案以日期和時間標註，我與理想只沾到邊和退回原點的次數多得難以估計。每一項計畫中被拋棄的想法、有問題的指令，以及劃掉的草圖，堆積得像白蟻丘一樣。

2011 年夏末，《科技時代》雜誌出版社找我創作作品，探索其出版品檔案庫：一百四十年來，這份雜誌談過自製電報機、電晶體收音機、郵購廣告、氣墊船和磁片。我請友人馬克・韓森（Mark Hansen）協助，這位統計學家暨藝術家和我一起整理與分析資料集，想出該如何在印刷頁面上表現。結果我們做了張圖表，結合雜誌封面照片的色彩歷史與語言學分析，說明雜誌在過去數十年來使用的各種詞彙出現又消失的情況。這項視覺化延伸兩

頁，時間軸的線條以分子鏈的形式展現。分子的樞紐是代表某十年的數字；從樞紐中央分支出去的泡泡裡是每年發行的刊物，每一期都畫成圓圈，其色彩與雜誌封面吻合。從 1872 年至 1920 年代初期，這些圓圈是灰色的。到了1930 年，變成五顏六色，雖然仍有印刷流程和公司風格指南的限制。從 1948年至 2000 年，《科技時代》的標誌是橘色的，因此這張圖表有幾乎一半期數的圈圈是橘色。

整個跨頁的色彩鏈周圍布滿七十七張小圖，每張小圖顯示的是一個特定單詞在這份雜誌過去特定時期的出現頻率。我特地選擇一些曾出現又消失的詞。「電報」於 1878 年出現，直到 1943 年才消失。日產汽車品牌「達特桑」（Datsun）從 1966 年出現之後，存在了二十年。還有賽璐珞（1880 年至 1946 年）、飛船（1902 年至 1947 年）、酚醛樹脂（俗稱電木，1918 年至 1957 年）、氫彈（1950 年至 1968 年）和卡帶（1962 年至 2000 年）。當然還有氣墊船（1963 年至 1997 年）。在這轉變過程中也可看到歷史發展：從「納粹」到「IBM」、「紫外線」到「微波」、「業餘愛好者」到「技客」。

在《科技時代》專案的文件夾裡，我會用影像來表示對程式碼做的每一個重大改變，從早期嘗試結構變動，到顏色或字體的微小調整。超過三百張影像，花了兩個多星期彩現（就為了 250 美元，還有三份免費雜誌）。如果一起閱讀，這些影像就和視覺化一樣是時間軸，包含著我在讓圖形出現時所做的選擇歷程。一開始是加東西，然後移除，移除更多，修剪出觀念。刪除資訊，打磨它，掃除灰塵。資料視覺化是一種破壞性的煉金術。

視覺化喜歡乾淨的線條和整齊的印刷小點。它希望地圖上的條框邊緣都像銳刀切過。這種整齊的特性部分原因是工具造成的，當把東西從資料庫中取出，放到螢幕或頁面上，會再次暴露計算機千篇一律的邏輯。另一原因在於，視覺化對不確定和曖昧模糊有一種根本性厭惡。但大部分裁切是有意為之，以求圖形符合設計者想要的形狀。

避免省略的方法之一，是讓視覺化的觀看者擁有一些控制權，可以控制他們看到的東西，以及觀看的角度。靜態性的視覺化為觀看者提供了一張精心取鏡的數據明信片，探索性視覺化則是給使用者一輛車，讓他們在某種程度上能自由馳騁整個數據領域，邊走邊拍。我的視覺化作品幾乎都是採用探索工具的形式。即使最後的成果是一張靜態影像（如《科技時代》的作品），我也會打造自己的車輛，以便更輕鬆地在遼闊的資料集領域漫遊。更常見的情況是，我讓別人開車。

　　我在《紐約時報》再度和馬克合作，打造工具，建立模型來說明新聞內容在線上分享及讀者討論它們的方式。這是複雜的系統。馬克一開始說明時畫了張圖表，說明人們可能如何在網路上讀一篇新聞報導，並繼續用他們的網絡來分享。之後，他在他畫的圖上加點東西，顯示了第二代分享，以及第三代分享。他由此解釋我們在實驗室進行的專案：運用從縮網址公司 Bitly 得到的資料，就能取得這些分享的結構（以前大多是假設的），為實際分享的活動建構出統計上很完整的資料集。有機會做到這一點，是因為縮網址連接起兩個過去分開的世界：《紐約時報》網站與推特訊息來源。

　　想像有一則新聞報導，並假設其網址為：http://nytimes.com/bignewsevent。在馬克著手之前，我們沒有辦法了解某人如何發現這個特定的網址，並轉發到推特上。他們可能是在朋友的訊息中看見，可能是在網站上發現，也可能是在電郵的電子報裡讀過。但推特與 Bitly 已建立一套系統，每當有使用者縮短《紐約時報》的網址，就會產生獨一無二的網址——我分享時是 http://nytim.es/sdq889s，你分享時是 http://nytim.es/kuk2xa。藉由追蹤這些網址如何出現，以及如何透過推特傳播，馬克理論上就能建構出清楚的資料樣貌，說明究竟每個人何時與如何在推特上轉貼《紐約時報》的報導，以及他們說些什麼。

　　首先，我們必須處理 Bitly 的資料，並跑「填滿空白」的統計模型，為我們生成的分享樹狀圖上的每個連結賦予機率。如果我在我的時間軸上張貼

《紐約時報》的報導，而我的一名追蹤者張貼了相同的報導，那麼模型會賦予一個機率，看看兩貼文是否相關。這個機率從百分之百（也就是轉推的情況），到近乎零（也就是兩則貼文相隔數個小時或數天）的範圍都有。這個模型會做出資料集，裡面包含分享結構及種種不同的機率。我建立的視覺化工具旨在取得這些資料，並讓使用者看樹狀圖長期下來如何擴大。

這工具沒有立即發揮作用。過了一個月，我們仍然沒有看到這工具彩現出「真正的」分享樹狀圖。馬克的模型輸出了一些東西，而我的工具使用預先準備好的測試數據也運作得不錯，但目前為止，就是無法讓兩套系統一同發揮良好功用。但有天早上突然可行了。馬克寄給我一個檔案，我把它載入我的系統，於是一千人分享一則報導時形成的完美動畫就在我眼前出現。那是奇妙的一刻，包含了我在本書開頭提及的所有喜悅。在我眼前的是存在於真實世界的某個東西，是真的發生過，卻沒有人看過的東西。

我們喜滋滋為一篇篇報導生成一個又一個資料集，看到每一篇的「分享樹」在螢幕上生長。我們立刻看出每棵樹並不相同，有時天差地別。有些像高大的耶誕樹，其他是低矮遼闊的灌木叢。有些往一側傾斜，其他的則分岔成二，但每棵樹都不同。我們發現了為對話製作視覺指紋的方法，這套方法可以帶來一套全新的語言。以前我們只有最有限的詞彙來描述對話──可長可短，可大可小──現在我們會說某分享系統是茂密的、有些是雙變量的或傾斜的。有的像《查理・布朗的聖誕節》（*Charlie Brown Christmas*）場景，那些樹纖瘦又不穩，馬克和我當然覺得很可愛。

這項計畫──我們取的代號是「串接」（Cascade）──成為特別富成效的問題農場。我們配備著新詞彙，快速將問題堆疊起來。某些作者是不是會栽種出某些類型的分享樹？（是。）我們能不能從某人的位置來討論其影響力，無論這人是在樹根、樹幹或樹枝？（能。）我們能否在分享樹剛開始生長時，就預測會長什麼樣的形狀？（或許可以。）我們為實驗室外的走廊上以五個螢幕組成的電視牆安裝「串接」，寫了任何人都可以控制的應用程

式。無論成群結隊或獨自一人、《紐約時報》研發團隊與其他任何地方的職員，都能細看每個分享結構，看見每個推文的人，即時觀看樹木生長。

那時候，《紐約時報》每個月刊登超過六千篇內容；雖然我們的數據工具沒能涵蓋整個領域，卻揭露出各式各樣的有趣景觀。有些是雜亂無章地蔓延，在社群媒體爆發成迷因擴散，就像縮時攝影的野草生長。其他則比較親密。有一天，我碰上了剛冒出小芽的對話，是關於地方新聞部發出的一篇報導。那是很文明、安靜的對話，在推特不常見。五名參與者都是猶太拉比。

雖然「串接」起初只是單純的研究計畫，但《紐約時報》好些人嗅到了賺錢機會的新鮮氣味，於是帶著自己的問題，來到我們實驗室。我們能不能想到哪些報導會瘋傳？（或許不行。）能不能透過探討資料來源，找到分享我們內容的人對哪些品牌感興趣？（我猜可以吧？）

我們可以賣這個東西嗎？（呃，不行。）

「串接」最後移到自己的新部門，由一小群設計師和研發者組成的團隊，把它變得與當初的原型很不一樣。我在《紐約時報》展開了其他計畫，例如家庭用電的視覺化工具，還運用瀏覽器插件帶我們看見網頁背後的語意網絡。我也為雜誌做更多事，包括英國國家 DNA 資料庫的視覺化、世界最大港口的航運圖、說明從手機數據中可取得的模式。我離開《紐約時報》，成立創意研究事務所時，探索性工具定義了我們的實務。我們為分析殭屍網路的研究員、製作太陽系外行星索引的科學家，以及印度鄉間的救護車派遣員，製作這些探索性工具。我們工作室的最後一個案子，是整個推特的即時互動視覺化。

在過程中的某個時刻，我累了。疲憊，有時是因為製作資料視覺化就是持續回應批評，一次又一次被迫回答「愛德華・塔夫特會怎麼說？」。疲憊，是因為我所有的路似乎都不可避免地通向行銷、品牌建立，在瀏覽器投放廣告。疲憊，是因為我知道在某種深刻程度上，還有許多事情要做。圖

表、圖形和分布圖，甚至連探索性工具，都只碰到資料創意潛力的皮毛。

　　要是你讀了資料視覺化規範文本的描述，認定資料視覺化是在訴說道德展望與行動，也情有可原。在《量化資訊的視覺呈現》的開頭章節，塔夫特這位資料視覺化的大老，列出了資料的圖形化顯示應該做的九大事項，包括資料視覺化可接受的目的清單：描述、探索、製表，或者（他似乎語帶不願地）裝飾。費伍在《給我看看數字》（*Show Me the Numbers*）第九頁援引佛陀的話說，行善、保守的資料視覺化是要找到「正命」。你不應該「享樂」，他寫道，也不該「耽溺於自我表現」。他告訴我們：「我們必須帶領讀者踏上探索之旅，確保重要的事情清楚被看見和理解。」（強調字是我自己標示的。）在《真實的藝術》（*The Truthful Art*）一書引言中，艾爾伯托‧凱洛（Alberto Cairo）寫道，資料視覺化的目的是「啟迪人心──而非娛樂」。把數字變成點、形狀和色彩這件簡單的事情，已經被賦予相當大的責任。杭比把資料當成石油的概念，在此也得到呼應。資料必須變成石油。它必須被分解。必須經過分析，才有價值。

　　為了當個「真實的藝術」的實踐者，說到底，就是要稱自己為說實話的人，自行為自己的觀點和認知方式賦予權威。要依循塔夫特和費伍，就是走一條苦行道路，以客觀性和簡化論為路標。在試圖避免令人畏懼的偏誤幽靈時，資料視覺化的實行者太常僵固地遵循最佳實務，清理抹除過多的「裝飾」，直到如他們期望的只留下真實的潔淨白骨。所有這一切的結果就是代餐邏輯在運作──深信故事可能混合成純淨、容易吸收的漿液，具備所有必需的維生素，沒有惱人的細微差異。我們誰都不應該錯過咬下蘋果皮時清脆的聲音。

LIVING IN DATA

《世界上所有的人》
伯明罕，英國

史丹咖啡館

PHOTO BY: EDWARD DIMSDALE

9. 米秀

在任何給定的時間點，地面上空都有超過一百萬人。這個數字會浮動。每天有幾個小時，空中旅行的人數會下降，大多數醒著的人都在遼闊的太平洋上方（這區域的機場很少）。若觀察一個星期，你會發現在星期一早上離家與星期五下午返家的長程通勤者大幅增加。若觀察一年，你會看見幾次空中人數間斷性下滑（耶誕節），也會看見較長的季節趨勢（暑假）。但這些變化可能比你想像中來得小，而且這個數字保持相當穩定：一百萬人，在高空中。

人腦並不特別擅長理解大數字；沒幾百就會開始不太懂。比方說，你可能不必回頭一個一個字算，就知道這個句子裡有多少字（31）。同樣地，你或許也能合理猜測這段文字有幾個字（110），或這一頁有多少字（487）。但這整本書有多少字呢（142,394）？

如果要你閉上雙眼，想像一百萬人，你的大腦頂多是提供一群人聚集的畫面，這是我們內心給「很多」的佔位符。

視覺化可以說服我們的大腦，幫助大腦估計數字時更精準一點點。一種有用的做法是把頁面或螢幕上的空間隔出一個個單元，我們的大腦更容易估算，然後進行乘法運算。我們可以更準確推想大約一百個東西會占多少空間，接下來可以再猜頁面上有幾百個東西。同樣地，我們可以引入聚合符

號。如果我告訴別人，一點等於一百人，那麼使用上面概述的確切方法，大家可能得以開始了解更大的數字。但我們會因為抽象而失去某些東西，從動用大腦的計數能力轉變成動用佔位能力。如果我們計數的對象是人，把他們聚集成一個視覺單元時，也會感覺不到群體中的個人。

身為資料視覺化工作者，我向來很苦惱如何呈現大數字，從來沒有真正解決這個難題。2009 年，我為英國版《連線》雜誌做了張圖，顯示英國國家 DNA 資料庫裡的四百四十五萬七千一百九十五人。我不滿足於把這些人分成一百人或一千人一組，於是寫了程式，耐心把每個人畫成一個點，連接成長長的絞繞線球。這是簡潔的視覺化，仍是我的得意之作，但由於雜誌頁面不大，我懷疑有沒有任何人真正了解整體規模。誰會在乎一個點呢？

2019 年 6 月，《紐約時報》提供了很聰明的互動解決方案，顯示香港群眾街頭抗議的規模，同時保持人性化：設計師將一系列三十二張圖貼到一個可捲動的頁面上，一開始是七張細部影像，之後再把鏡頭拉遠到整體情境。這張圖是由吳近（Jin Wu）、安潔莉・辛格薇（Anjali Singhvi）和高宇傑（Jason Kao）製作，往下捲動會有兩萬五千六百三十九像素（約十個螢幕），標示許多有用的對照。其中一個註解寫到「這裡的道路寬約 20 公尺」，讓讀者感受到規模。這是很棒的作品，其運用攝影的做法可能比任何繪圖或生成圖表更有效。根據活動發起人的估計，有兩百萬人參加，但這件作品至少對我來說，依然很難感受到與這個數字有何有意義的關係。

活在數據裡，我們每天都需要思考這些大數字，將數字放入腦海中，並賦予權重和意義，彷彿這些數字是確實有道理。2017 年，信評機構艾可飛（Equifax）遭駭客入侵，一億四千七百九十萬美國人的消費紀錄洩漏。2009年的大半時間，殭屍網路 Bredolab 都在寄出垃圾郵件，感染超過三千萬台電腦。撰寫本書時，臉書有二十一億九千萬活躍用戶。XKeyscore 是史諾登揭露的大型數位監控器，每天蒐集的紀錄估計為十四・五兆條。這些數字對我們的大腦而言都是難以處理的，於是將數字換成佔位符，變成很多人、很多

使用者、很多紀錄。

我們如何才能更接近這些大數？

=

2019 年夏天，詹姆斯・亞克（James Yarker）和我坐在一間咖啡館裡，地點就在他位於伯明罕珠寶區的工作室轉角。如果你和我一樣，可能會發現被「cafe」（注意，無重音）這個詞騙了好幾次。首先，當地人把這個詞發音為「kaff」，就像漫畫《比爾貓》（Bill the Cat）的主角發出的聲音。其次，英式咖啡館與歐陸的近親幾乎沒有相似之處。你會發現沒有桌布，沒有人一派成熟地抽菸，沒有美味的開胃小點心，也沒有清爽的餐前酒 Aperol spritz*。相對地，這場合更貼近美國用餐者的經驗，有富美家（Formica）桌子，還有菸灰缸殘留的氣味。我們會選這一間，是因為它就在附近，而且在這樣的地方展開對話很合理。「來史丹咖啡館（Stan's Cafe），我們得帶你去咖啡館，」我們大啖盤子裡的豆子和香腸時，亞克說道。

亞克與共同創辦人葛雷姆・羅斯（Graeme Rose）用現已歇業的一家倫敦咖啡館為他們的劇團命名。這個名字和發音既尋常又具挑戰性，和他們如今廣為人知的作品風格差不多。史丹咖啡館的首部成功之作《你的電影》（It's Your Film）是一部讓觀眾置身其中的作品。這部劇作運用了維多利亞時期的劇場技巧「佩珀爾幻象」（Pepper's Ghost），現場有真實演員演出，而且讓它看起來像觀賞電影一樣。《你的電影》原本只計畫在週五晚上於藝術中心演出一次，後來在世界各地巡迴，被稱為「一對一劇場始祖」。

亞克在英格蘭南部海岸的伊斯特本（Eastbourne）長大，這個濱海度假小鎮有豪華飯店和白色的白堊斷崖。他記得小時候會眺望灰灰的大西洋。

* 譯注｜用艾普羅甜酒（Aperol）調製的氣泡酒，國民飲料。

The Rice Show

「我非常了解國境邊界，」他告訴我：「卻不知道世界到底有多大。」他原本從未離開過出生的國家，《你的電影》在幾大洲巡演，對他而言是富啟發性的經驗。「進進出出這些大城市時，我真的有這種廣場恐懼症，」他說道：「想想看，如果你在英國長大，那就是你有限的世界。我的意思是，英國很小吧？忽然間，你來到歐陸，而這片大陸事實上往四面八方延伸。」

回到英格蘭家鄉後，亞克查了世界人口，那時剛破六十億。「看到那個數字，寫下來，並沒有多大用處，」他在享用盤中飧時告訴我：「那只是不可知的數字。」亞克心想，如果以真實、有形的物體來呈現這個數字，會更容易了解它嗎？他在曼徹斯特都會大學（Manchester Metropolitan University）教劇場藝術，把這個想法指派給學生做挑戰。學生的反應是很洩氣，這個數字太大了。任何夠微小，能在小空間裡呈現這麼大數字的東西，例如沙子、糖、鹽，其實都不是粒粒分明；顆粒大小不一，從塊狀到粉末都有。學生告訴他，根本做不到。

「我很不服氣，」亞克說道：「就是無法放棄這個想法。於是我說，好，好吧，我自己來。如果你們沒辦法，我來搞定。」亞克會這樣堅持，主要是因為他不了解六十億這樣的數字到底是什麼樣子。可以肯定的是，這是一個真的很大的數字。但它看起來是什麼模樣？我們怎麼可能沒辦法理解這麼重要的數字？有一天，他去附近的雜貨店，讓他想到可以用米來呈現世界的人口。他買了一包米，用廚房秤快速計算了一下。六十二億粒米算出來剛好超過一百二十公噸；依照他付給雜貨店的錢，像世界人口一樣多的米，需要 8 萬 2000 英鎊（約 18 萬美元）。要籌得這筆大數字，亞克得等等。

一年後，史丹咖啡館收到第一筆資助。這筆資助不是獎勵某個特定的計畫，而是用於「發展」——這個詞夠寬鬆，可以花在從薪水、舞台到服裝的任何事物上。或者，亞克猜想，可以買三千公斤的米。這筆預算不足以讓他們買幾十億粒米，但從計算結果來看，確實能買到代表英國人口的米。因此，他把這筆資助支票兌現，開著卡車到當地的食品批發商。

亞克很快明白，除了實體的米堆之外，還需要人來計算，而這行為本身就非常具表現力。他也發現，六千萬粒的巨大米堆可依照想像，分成許多不同的小堆，每一堆本身都和整體一樣迷人。他們開始發明組別：蘇格蘭比特島（Isle of Bute）的人口；中國每公里的人口；伯明罕的槍枝製造商；亨利八世與妻子們；在翰宇國際律師事務所（Squire Sanders）任職的律師；興建肯塔基湖與大壩（Kentucky Lake and Dam），淹沒肯塔基州伯明罕鎮之前的小鎮人口；英國未確診的 HIV 感染者；每年全球遭鯊魚攻擊的人。

《世界上所有的人》（Of All the People in All the World，後來稱為『米秀』〔the rice show〕）於 2003 年首次登場。英國總人口就和這裡的米一樣多，差不多是六千萬粒米。最大的一堆約 1.8 公尺寬，代表倫敦的每個人（九百萬）。在這最大的一堆前面有許多較小堆的米，整齊的錐狀米堆放在乾淨的白紙上，附上簡單的標示說明每個米堆的意義。在這空間中，亞克和其他成員穿著隱約有點繁文縟節的制服——米色—大衣、白襯衫、栗色領帶——計算與量米，堆成新的一堆。參觀者感覺到的整體效果，是在城市裡發現一處奇怪的辦公室，以前都不知道有這個只專注於計數的地方。

其實是專注於計算和比較。由於度量單位非常一致，很容易比較各個數字。亞克與團隊某種程度上已精心設計好要做的比較，將一堆放在另一堆旁邊，激發參觀者思考其間差異。其中一堆顯示真人秀《X 音素》（The X Factor）第五季試鏡人數，旁邊那一堆則是英國申請接受教師培訓的人數。兩座放在一起的小丘，顯示 1945 年德勒斯登轟炸與考文垂大轟炸（Coventry Blitz）的傷亡人數。有時兩堆米會顯示同一數字的不同「官方說法」，例如分別由俄羅斯政府和聯合國統計的車諾比死亡人數。

首場演出之後的幾年間，史丹咖啡館的成員已經在全球各城市演出了八十二場《世界上所有的人》。2005 年，亞克在斯圖加特舊街車車庫外等待四輛送貨卡車抵達，每一輛都載滿米袋。經過兩週的鏟米、秤重和堆放，他終於為自己的問題找到答案：**這就是六十五億看起來的模樣。**

《米秀》是一項傑作，《紐約時報》數據新聞記者亞曼達・考克斯（Amanda Cox）稱之為「古怪的對照」：一項資訊與另一項資訊刻意形成對比，迫使觀看者以不同方式思考這兩個數據。巧妙的舞台布景確保人人都能理解這脈絡框架：在會場入口，每個人會收到一粒米，代表他們自己。

<div align="center">＝</div>

　　我到詹姆斯的工作室拜訪時，伯明罕剛迎來春天的氣息。2009 年以來，史丹咖啡館就位於哈里斯金屬加工車間（A. E. Harris）的一角。高高的金屬網大門後，有一間辦公室、物品東倒西歪的儲存區，以及表演空間——該劇團就在那裡構思表演內容，偶爾有來自全國各地的巡演團體演出。參觀這個空間，是為了稍微深入了解史丹咖啡館日常訓練的蠢蠢欲動。在一箱以木頭裁切而成的北美紅雀旁，有三輛重新佈線的健身車，專為一場關於石油產業的表演而設計，表演者為所有舞台燈光提供電力。長長的衣帽架上掛著兒童戲劇的服裝，表演的是古巴飛彈危機。「女孩扮演美國人，」亞克說，拿起一件剪裁俐落的小細條紋裝，「男生扮演蘇聯人。」

　　但在那混亂之中，到處都有米。一袋袋的米用膠帶封起，靠在牆邊。有一整個架子是專門用來放秤重用具：勺子、一套你可能希望在乾貨批發商那裡找到的桶槽秤。桌子上有小包裝的米，那是某場表演的原型，在那場表演中，《世界上所有的人》剩餘的米會分給觀眾。我們經過一個邊長 2 公尺的鋼箱。我還來不及問，亞克就說：「米。」

　　我反覆想著一個問題：為什麼是米？在街角雜貨店意外發現它；米這種產品到處可見。無論來自世界何處，或在何種文化中成長，幾乎人人熟悉它。亞克有另一套理論。「我想是因為形狀，」我們走到他辦公室時，他無厘頭地說道。「穀粒是橢圓的，就像小小的人。」後來，他又說到這項計畫獨有的特殊魔力，我親眼看了《世界上所有的人》後也有這番親身感受。他

告訴我，不出幾分鐘，幾乎每位觀眾都開始把米粒視為真正的人。他說明觀眾會如何走到他身邊，捧著一粒在牆邊或門外發現的散落的米。「這個掉了，」觀眾告訴他：「應該送回哪裡？」

　　亞克告訴我一個一直令他不解的奇特經歷。他和團隊曾在溫哥華東區文化中心（Vancouver East Cultural Center）籌備一場《米秀》。地板上的一張紙上，只有兩粒米，標示上寫著：「安德魯・洛伊・韋伯（Andrew Lloyd Webber）與提姆・萊斯（Tim Rice）*」。展出的第二天，一位女士走近，那時他正在兩位米粒劇作家身旁弓著身子。「真的是他們嗎？」她問。「真的是他們嗎？」亞克對我重複道，忍不住笑了起來。「那到底是什麼意思？」

* **譯注** ｜ 英國音樂劇作曲家韋伯和萊斯共同創作《萬世巨星》、《艾薇塔》等著名音樂劇。

If you're reading this in the spring, meltwater is beginning to flow from the ice and down to the lake, tumbling down a series of waterfalls. The water carries with it dust, tiny motes of rock scraped from the rock bed, evidence of the glacier's heavy movement. In streams, this "rock flour" gives the water the appearance of diluted milk. Down in the lake, the particulate collects to color the water a brilliant, unforgettable turquoise. To the southeast, water drains into the Bow River, which elbows through Lake Louise and Banff and Canmore and Cochrane and Calgary, on its way to Hudson Bay. If you drink a glass of water today in Calgary, there's about a fifty-fifty chance you're tasting some of the glacier. If you've lived in the city your whole life, your body is infused with these blue limestone molecules. The mountains are, quite literally, in your bones.

It takes some time for the water from the glacier to make it to the city. If you dropped a small toy boat into Bow Lake on a Sunday morning, and if it was lucky enough not to get caught up or sunk along the way, you could step out onto the Peace Bridge in Calgary early Wednesday evening and watch it drift below you. If you're not that patient, put the boat in your car, pull off the gravel shoulder and onto the Icefields Parkway, and drive southeast from the lake to the city. It would take you two and a half hours, if the traffic wasn't too bad.

I have a print of a black-and-white photograph of the Bow Glacier taken almost a hundred years ago. In it, a man stands, hands in pockets, gazing over the lake and up to the ice. Beside him is a large teepee, pitched on a gravel island. In the foreground, both the teepee and a piece of the mountain are reflected in still water. It's a gorgeous image. In it, the Bow Glacier is massive. It spills, hardly held back by the peaks to its right and left, and plunges in three great channels into the valley below... everything is scraped clean...

　　數據可以映射為近乎一切事物，有些如此富創意又奇異，連最激進的紙本和螢幕視覺化（或者巨大的米堆）都顯得枯燥乏味。我最喜歡的例子或許是《含生草》（*Rose of Jericho*），這是德國媒體藝術家馬丁‧金恩‧路格（Martin Kim Luge）的裝置作品。含生草（*Anastatica hierochuntica*）是復活力極強的植物，缺水時會蜷縮成蘋果大小的棕色毛球。乾涸了，它會釋放根部，隨風滾動，直到找到有水的地方落腳，這過程有時會花上幾年。之後它又恢復生機，展開緊捲的葉子，整個伸展開來，看起來猶如翠綠、有紋理的睡蓮葉。含生草能一再反覆這個過程。科學家把這種奇特的能力歸因於海藻糖（trehalose），這種特殊的糖最常見於細菌和真菌中，似乎促進了隱生（cryptobiosis）——科幻愛好者或許稱之為「鬱積」（stasis）。

　　路格的裝置作品是把三株含生草放在台座上的淺盤裡，有細細的塑膠管子伸入盤中。台座下裝設著水泵，啟動時可把水一滴一滴澆灌到植物上。水流動時，植物就會做它們的事；它們恢復生命，展開身子變綠。如果水流停止，植物又會逆轉這個過程，回到風滾草的狀態。

　　這項生物奇招著實令人印象深刻。在藝廊裡，這三株植物亦生又死，繼而重生。然而，這項計畫特別令人愉悅的部分，在於水流被映射到數據：具體來說，是映射到路格一位友人的 Myspace 頁面執行的單詞分析。程式運用

超簡單的情感分析資料庫,把貼文中找到的形容詞映射到情感分數。如果朋友使用「較快樂或較有益健康」的詞,植物就會得到更多水;悲傷的詞,則會完全截斷供水。

從許多層面來看,這是很精采的裝置。它度量使用的單詞,得到死板板的數字,再名符其實地把數字轉變成生命。多年來,《含生草》總在我的腦海浮現,時時提醒著我,要呈現數據,可能性空間很大,而我們只爬到很邊緣的部分傳達其價值和持續變化。這作品也告訴我們,若以新方式呈現數據,就可能在關鍵時刻將我們自身的人類生活與周遭大自然聯繫起來。

=

加拿大的弓冰川(Bow Glacier)有約 750 公尺長的冰,宛如舌頭般,從華普達冰原(Wapta Icefield)伸出。過去曾有巨大的冰河往東流,切出同名的廣闊河谷,而弓冰川是殘存的一段。冰川在顛峰時期深度超過 1 公里。兩萬兩千年前,冰川從洛磯山脈往東延伸,進入山麓,短暫接觸到今日卡加利所在的大平原。

如果你在春天讀到這段文字,這時融水正開始從冰層流到湖裡,自幾處瀑布滾落。水帶著塵土,那是從岩床上刮下來的岩石微粒,證明冰川在劇烈運動。在溪流中,這種「岩粉」讓河水看起來像稀釋的乳品。到了湖泊,顆粒聚集在一起,將湖水染成美不勝收、令人難忘的綠松色。湖水在東南邊流入弓河(Bow River),這條河蜿蜒流經露易絲湖(Lake Louise)、班夫(Banff)、坎莫爾(Canmore)、科克倫(Cochrane)和卡加利,流向哈德遜灣。今天在卡加利喝杯水,有五成的機率會嘗到冰川的滋味。要是一輩子住在這座城市,你的身體會充滿那些藍色的石灰岩分子。山脈就在你的骨子裡,毫不誇張的說法。

冰川的水流到城市需要一些時間。若在星期天早上將一艘小玩具船放到

弓湖，而這艘船如果夠幸運，沒在半途卡住或沉沒，那麼你在星期三傍晚可走上卡加利的和平橋，看著它從你腳下漂流而過。若你沒那麼有耐心，就把船放到你的車上，從礫石路肩出發，開到冰原公路，然後從湖泊往東南方駛向城市。如果路況不差，只要兩個半小時。

我有一張弓冰川的黑白照片，將近一百年前拍的。照片中一名男子站著，雙手插口袋，凝視著湖面和高處的冰。他旁邊有個大大的圓錐形帳篷，搭在礫石島上。在前景中，帳篷和部分山景倒映於寧靜的水面上，畫面美極了。照片中的弓冰川相當壯闊，左右兩邊的山峰似乎根本無法阻擋它，它以三條巨大的河道注入下方河谷。林線上方，一切都刮得乾乾淨淨，被數千年的冰沖刷殆盡。

這張照片的布局是當時自然攝影的典型做法，對攝影師拜倫‧哈蒙（Byron Harmon）來說也是日常慣例。他的探險隊有七匹馬、三名嚮導，以及《國家地理雜誌》作家、曾任戰地記者的路易斯‧弗里曼（Lewis Free-man）——一行人在前一天下午很晚的時候才抵達湖邊。他們沒能找到適合馬匹的糧草，被迫穿過厚厚的積雪前行，終於在天黑前找到一些草和可用的營地。隔天早上，他們沿著原路返回，在濕漉漉的礫石上搭起圓錐帳篷，開始等待。洛磯山脈天氣狂暴，難以預測。哈蒙常得耗上一整天，等待光、雪、寒霧配合。對他來說，連一張照片都沒拍就離開也不稀奇。在這奇特的早晨，雲消散了三十分鐘，哈蒙拍下這張照片。

1903 年，哈蒙從奧勒岡州來到班夫。過去二十年間，他的工作室經營得很成功，除了製作旅遊明信片，也為鎮上的富裕居民拍肖像。多年來，他的夢想是為華普達冰原上數十條冰川的每一條拍照，也找到志同道合的合作對象——弗里曼。弗里曼剛結束從芝加哥搭船經五大湖到紐約的行程，在1924 年夏末來到班夫。準備幾天之後，他們出發了。這趟旅程相當艱辛。他們為此行準備了好幾個月，餵養馬匹，讓牠們休養生息，第二天晚上卻有三匹走失了。替代的馬匹不適應整天穿過厚厚積雪的嚴酷徒步行程，總是筋

疲力竭、未能飽足。兩天後，他們在一次倒楣的渡河過程中，失去了三分之一的補給品和另一匹馬。

渡河過程中並未遺失的兩個箱子，或許最能展現出弗里曼和哈蒙的性格，也透露出這次探險的整體意向。其中一只箱子裡裝的是無線電器材，這在當時是很新穎的裝置，重量超過一百磅。另一箱則是八隻信鴿。弗里曼想要證明，洛磯山脈並非如專家預測的無線電「死角」，而哈蒙則想看看這些信鴿備受稱讚的導航能力，是不是能克服這一帶高峰與蜿蜒谷地帶來的挑戰。無線電發揮功用了。幾週後，他們收到警告，早期暴風雪將來襲，決定提早結束探險，這時他們已在山區待了七十天，走了超過 8046 公里。哈蒙拍了四百張靜物照，以及逾 2100 公尺膠卷。至於鴿子雖然綁著打在油紙上的訊息（弗里曼還為這項特殊任務打包了打字機），但沒有再回來班夫。

2017 年 5 月，直升機把我和一支小團隊送到可以在哈蒙的照片中看見的雪地上，就位於冰川南緣的山峰旁。我們大半個早上搬運數百磅重的電池和其他設備，搬到一年前找到的崎嶇石灰岩山脊上。我們倚靠在能擋風的岩石旁快速吃午餐，之後設法鑽出一些夠深的錨栓孔，蓋好感測站的框架。

然後，暴風雪降臨。

正如哈蒙和弗里曼所熟知的，高山天氣瞬息萬變，原本晴朗多風的天氣說變就變。風帶來雨，雨變成雪。在冰川淨白山脊上方翻滾的雲朵，和岩石一樣呈深灰色。任何大雪都會讓我們面臨雪崩危機，加上能見度差，讓工作變得困難又危險。我們盡快把裝備收納在篷布和防潮箱裡，然後展開九十分鐘的雪鞋徒步旅行，到達一座空蕩蕩的高山小屋。這棟建物剛映入眼簾，暴風雪就席捲了我們。

接下來兩天，我們都待在室內。我望向窗外，柴堆上有厚厚的積雪。狂風怒吼。我們玩骰子遊戲「快艇骰子」（Yahtzee），設法分配隨身攜帶的那少得可憐的威士忌。隨著分分秒秒過去，我越來越緊張。我們花了將近一年

的時間才獲准在公園安裝設備，而那張許可文件一點彈性都沒有。再過一天半，無論能運作的感測站是否已經建好，直升機都會來接我們。只要暴風雪稍微減弱，我就會用小小的紅色衛星追蹤器，猛發訊息給紐約的團隊，但沒有收到回覆訊息。

我徹夜難眠，滿腦子是最壞的情況，心想雪會繼續下，又得再困在小屋一天。我們會錯過直升機到來之前的空檔；雪剛下，徒步返回冰川山脊太危險。我們的感測站會和哈蒙的鴿子一樣在嚴苛地理環境中失效，只不過昂貴許多。正以為自己輾轉難眠時，我醒了。陽光流瀉進入窗戶。

我們吃了早餐，收拾行囊；經過兩小時小心翼翼的雪鞋慢行之後，回到站點。山脊的風吹走了雪，一切都和當初離開時一樣。我們趕緊動工，焊接、連線、安裝、測試，設法把三天的工作量擠在一天完成。隔天一早，我們就透過無線電橋，送出第一則數據到 6 公里外的山下所建造的第二處無線電站。我用紅色追蹤器發文字訊息給在紐約市的團隊，幾分鐘後收到回覆。來自冰川的數據送上了雲端，透過我們的 API 傳輸。我從感測站複製貼上一大塊數據，寫程式碼把數據繪製到筆電螢幕上。沒有多少東西可看，只有長條圖，但無疑是有訊號的。這不是電視雜訊的隨機數字，而是更結構化的東西，感覺……嗯，好像是活的。山上沒風的時候，一片詭異的純然寂靜。然而，看著數據在螢幕上捲動，我明白冰並非表面的模樣；表面上的靜止掩蓋了快速而持續的運動。兩小時後，直升機出現來接我們。

我們在冰川旁建立的感測站有三個感測器，稱為地震檢波器，會沿著不同軸（北／南、東／西、上／下）測量岩床的運動。石灰岩的移動會推動懸吊在每個設備內線圈中的微小磁體，這種運動轉換成電，再轉換為數位訊號。感測站的數據透過無線電橋發射 4 公里，傳送到弓湖邊緣的松貂旅館（Num-Ti-Jah Lodge），然後透過衛星上傳。五分鐘內，冰的碎裂和移動被轉化成聲音，傳送到布魯克菲爾德大樓（Brookfield Place）前的廣場。這棟光鮮亮麗的辦公大樓有五十六層樓高，加拿大最大石油與天然氣業者之一西

諾沃斯能源公司（Cenovus）的總部。建築物的入口，一組高大的七個 LED 陣列，把冰川的數據轉化為一片扭動的彩色線條。到了晚上，燈光投射到廣場的石頭上，那裡有大約七千塊獨特的花崗岩，如此切割是為了描繪冰川冰原的地質力量。在冬日，初雪讓聲音和光線變得柔和。

班・魯賓（Ben Rubin）是我的長期合作夥伴，也是這項計畫的合作藝術家，他為《使者／預言者》計畫（*Herald/Harbinger*）寫音訊軟體。這項計畫把冰川的地震訊號流轉化成聲音，成為來自冰川的全天候二十四小時廣播。冰川的訊號在十六個環場音效聲道播放，掃過廣場。冰汩汩作響、劈啪破裂、砰的爆裂。卡加利以第七大道上經過的東行卡加利輕鐵聲、滿載垃圾車的轟隆聲、通勤者踩著高跟鞋穿越人行道的咔嗒聲作為回應。在 LED 陣列上，整座城市的交通模式和穿過廣場的人行步道，與來自冰川的數據共享空間，對話永不停歇。通常我們上班時，冰川會沉寂好一段時間，呢喃的訊號在尖峰時間的噪音背後幾不可聞。其他時候，深夜時分，城市安安靜靜，廣場會突然活絡起來，180 公里外的冰瀑聲在街道上迴盪。

班和我花了很長時間在卡加利裝置這件作品。我們坐在第一與第七大道廣場中央臨時的辦公桌前，低頭傾聽冰的聲音。我們在一個不應該存在的地方，那裡既是有六千萬年歷史的山脈、高 2450 公尺之處，也是加拿大成長最快的城市中心。我們坐在公共空間的一處裂縫中，既是在弓冰川冰層的邊緣，也在眾多玻璃帷幕摩天大樓中間，到處是雄心勃勃的石油天然氣公司主管和礦業工程師。我們一腳在更新世，另一腳在人類世。

有一張弓冰川的照片比哈蒙拍的照片更早，那是 1902 年一位來自費城的業餘攝影師暨登山家喬治・沃克斯（George Vaux）在度假時拍攝的。這張照片隨興多了，前景什麼都沒有，但眺望點幾乎和哈蒙一樣。那裡有湖，有林線，冰川兩側有兩座山峰，還有那巨大的冰塊。1924 年，冰川剛好停在林線上方，只是這張照片的冰川向前傾流，在山谷的低矮之處繼續挖鑿。你可以看到照片右下方有薄薄一片白，即使溫暖夏日，冰也幾乎到達湖邊。

這張照片拍攝後幾乎整整百年，喬治的孫子亨利走到這座湖邊，拍下另一張照片，盡量符合先前畫面的角度和取景。這兩張照片非常相似，幾乎可以在 Photoshop 裡相互疊圖，進行差異化混合——這項技法是把兩張圖中相同的部分全部隱藏起來，只顯示一個世紀以來發生的變化。在如幽魂般的殘留像素中，是一種緩慢、不可逆的消退。

從亨利拍照至今，弓冰川的冰已退得更遠，而在我寫下這段文字到你讀到它之間的時間裡，又會退得更遠。或許冰川現已退落到兩座山峰後方，或許我們的感測器現在遠離任何冰塊，只能記錄到偶爾發生的落石。或許卡加利廣場幽暗沉寂。這是我們的計畫無可避免的結局，也是根本的目的。在數據中見證弓冰川的死亡。不是以低調、隱藏的頻率，而是公開、大聲播放出最後的遺言，讓人人聽見。

=

在我們飛到弓冰川之前近二十年，藝術家暨設計行動倡議者娜塔莉·潔瑞米妍科（Natalie Jeremijenko）把自己的奇想空間，延伸到舊金山市。潔瑞米妍科與植物繁殖專家合作，用同一棵樹無性繁殖培育出一千株。這種樹是常見的英國與加州核桃樹苗圃雜交種，稱為 Paradox 核桃。這種「影印副本」樹苗隨後種植在整個灣區，前提是樹木的順利生長情況將反映出該特定地區的特定環境條件和社會條件。這些樹木是活生生的環境感測器，透過樹幹、樹枝和樹葉的生長，記錄關於汙染和水的數據。潔瑞米妍科稱這些樹為「資訊的導體」。樹木和多數科學圖表不同，門外漢和路人都可以解讀，因此令她特別感興趣。種植的千株樹苗中，只有大約四十株是在公共場所種植：八對種在舊金山、八對在帕拉奧圖（Palo Alto）；蒙塔拉（Montara）、帕西菲卡（Pacifica）和利佛摩（Livermore）各種了一對。這樣是三十八棵樹。我想知道，種了二十年後，現在這些樹長得如何？

2019 年夏天，我預定了漁人碼頭附近的萬豪酒店（Marriott），那是我找到最靠近「同根生之樹」（OneTrees）種植處的旅館。我晚上在飯店酒吧規劃路線，準備步行 20 公里穿越舊金山，尋找潔瑞米妍科樹葉茂密的「社會名人錄」（social registers）。我的地圖是從已棄置的 1999 年計畫網站，盡量蒐集資訊做成。首先，我依照地圖，前往一對核桃樹的種植處——距離我的住宿地點僅有幾個街區的北灘（North Beach）。之後，我會去搜尋在海港區（Marina）、桑尼賽德（Sunnyside）、伯納爾高地（Bernal Heights），以及教會區（Mission）的樹木，在城市東岸的溫水灣（Warm Water Cove）結束這一天，俯瞰海灣對面的奧克蘭。

　　北灘的樹木位於舊金山藝術學院（San Francisco Art Institute）的場地上，種植在由住校生照料的角落花園，花園裡的植物恣意生長。這裡的核桃樹很容易看出是雙胞胎，雖然彎往稍微不同方向傾斜，但肯定是同一物種，且高度一樣，頂多差 1、2 公尺。也就是說，這兩棵樹都很高，比我預期的高得多。這些樹和我在「同根生之樹」網站 75×75 像素影像中瞥見的瘦巴巴樹苗很不一樣。它們已經長成大樹，綠葉成蔭，讓人躺在草地上閱讀，疲憊的旅人也能在此休息片刻。某個藝術學生園丁在兩棵樹中間留下了一張木頭小長椅，方便使用。

　　尋找海港區樹木的過程沒有那麼順利。我對「成對樹木位置」的了解，來自一句簡短的描述：「小學，北角街」（Elementary School, North Point St.）。北角街是三段並未相連的路段，我走過整條街之後，最有可能的地點應該是克萊爾利蓮塔小學（Claire Lilienthal Elementary），這是一所大型的另類教育學校，坐落在曾是溫菲爾德史考特小學（Winfield Scott Elementary）的位置，建築物外部已大幅翻修。在我造訪時，學校正在進行另一次整修，靠近北角街的一側多圍起鷹架和白色塑膠布。「同根生之樹」的那對樹木可能在工地某處，經受施工過程，但我沒看到。然而，我確實在學校花園裡發現一些整齊堆放的圓形木頭，有可能是核桃樹。

這天漫長的步行過程中，其餘時間有好有壞。我在桑尼賽德發現兩棵核桃樹的樹冠，在伯納爾高地卻一無所獲。教會區的成對樹木中，有一對與藝術學院的一樣高大翠綠，為二十二街的三棟天價豪宅遮蔭。另一對種植在二十街與瓦倫西亞街街角的教會區核桃樹已不見蹤影。在照片中樹木種植之處的旁邊，如今有一棟新建造的公寓。最後，我走到溫水灣，這裡是工業區改造成的城市公園。流浪貓在混凝土塊之間尋找獵物，遠處港口雷龍般的起重機正從一艘船上卸下貨櫃。我差點沒發現「同根生之樹」的核桃樹，因為它們太大了──比我之前找到的任何其他核桃樹都高大得多。這兩棵樹離其他樹木或建築物都很遠，在 1999 年時一定很像處於困境。現在，它們已成為巨人。

潔瑞米妍科稱這些核桃樹是社會名人錄，是活生生的紀錄，讓人可以了解周遭世界的細膩變化。它們也訓練人將樹木──所有的樹──視為幸福的指標，以環境條件和財務條件來編碼。「樹木是私人財富的象徵，會呈現出價值，」她在 2004 年的一次訪談中說道。她指出，灣區最富裕的街區是樹木最多的，缺乏服務的地區就很少樹木。「窮人承擔環境退化的負擔。」

解讀潔瑞米妍科的數據計畫，就花了我十二個多小時。我走了 13.8 公里，行經十幾個街區、百條街道、數千個獨一無二的街道地址。我曬傷了，筋疲力盡，思索「同根生之樹」對我說的，與我所習慣的數據告訴我的多麼不同，包括所有的資訊圖表、互動圖、圖表和地圖。感覺到數據就在我的腿上、在我的肺裡，多麼奇特啊！

我搭公車再轉乘路面電車，回到萬豪酒店。繞著城市邊緣蜿蜒前行時，我愉快的心情有點轉為感嘆。或許這麼多年來，我是唯一關注核桃樹的人。潔瑞米妍科的藝術作品向來與公眾關注息息相關，後來她開始著手其他計畫。於是，「同根生之樹」網站慢慢荒廢。網路上最後一則關於「同根生之樹」的文章，是 2014 年一位樹藝師的部落格貼文：〈被遺忘之樹藝術計畫〉（The Forgotten Tree Art Project）。

與此同時，樹木默默回應著當初的要求。每一對樹木在樹葉、樹幹和根部儲存了獨一無二的故事，訴說二十年來的時空。如果我們有時間傾聽，把這些故事集結起來，Paradox 核桃有很多關於舊金山的故事要說。這故事訴說著氣候變遷、人口統計的變化、一座城市隨著階層分化而分崩離析。這故事訴說著瀰漫的霧氣和科技巴士抗議事件（Google buses）[*]，訴說著鳥兒築巢、區域劃分的變動、仕紳化與衰敗。

=

核桃樹、冰川的劈啪破裂和砰砰聲，以及米堆──所有這些都修正了數據的訴說方式、數據如何將人與地方及空間連結起來。這些計畫是激進的。它們之所以激進，原因在於它們的媒介：不是圖表和圖形、螢幕和紙本，而是雕塑、聲音、表演和地景。它們之所以激進，是因為不必仰賴數學或統計學的素養。借用茱麗葉·辛格的話來說，這些計畫以數據為中心，是「具有人性的新表演」。

我向來著迷於《世界上所有的人》在公共空間的發生過程。它襯托了國家執行的無所不在又無形的計算。不知怎的，這些關於規模的故事在計算和訴說的過程中，變得親密、逗趣、戲劇化、政治化又平易近人。「這是關於數字，」亞克告訴我：「但它也與數字根本無關。這是關於找到你在世界上的位置。」關於公民的數據太常以加密形式放上網路，雖可透過某種費解的網址取得，但加密和費解網址都造成易讀性、理解和所有權的障礙。《米秀》為每個人打破了這些障礙──年輕人、老年人、身心障礙者、不擅長網

* 譯注｜2013 年底至 2016 年初，舊金山灣區居民發動的抗議事件。當時許多科技公司（不只 Google）會派巴士，負責員工到矽谷的通勤。然而抗議者將這些巴士視為城市仕紳化的象徵，認為科技產業導致房價飆升，社會底層居民流離失所，引發社會問題。

際網路者。

　　「同根生之樹」（或至少我感受到的版本）存在於廣闊的時空尺度上。它徹底否定了注意力經濟；要理解它，需要走訪並投入時間。搭車可能花一兩個小時，就能看到所有尚存的樹，但是要看到樹的變化，就得在一年或十年後重新走訪。潔瑞米妍科特別注重樹木的一項核心特質：壽命。「最好的資料庫標準維持八年，」她告訴《舊金山紀事報》（*San Francisco Chronicle*）的記者：「但像紅杉這樣的樹木，會在一百年的時間裡形成差異。我們忽視了緩慢的環境變化，除非它們是由危機驅動的，例如佛羅里達州的颶風。更重要的是，讀懂並了解緩慢的變化是由樹木記錄的。」

　　終有一日，《使者／預言者》計畫中，仍存在的冰川的聲音會逐漸消失，廣場上又會只迴盪著我們的腳步聲和車輛的轟隆聲。在那之前，這件作品是一場臨終秀。它提醒卡加利人，儘管五十六層閃閃發光的玻璃擋住了山景，但他們的一舉一動都透過他們喝的水和呼吸的空氣，將他們與岩石和冰連結起來。「advocate」（倡言）一詞源自於拉丁文的「advocare」，意思是尋求幫助。《使者／預言者》計畫為冰川倡言（雖然看似徒勞），繼而又想像如何將數據放入公共空間，代替地方、動植物倡言，否則那些事物無法持久發聲。

　　每一項計畫都延長了我們與數據相處的時間，擴展了我們能從何處、與誰一起聽到數據聲音的想法。藉由讓數據在更大的規模內訴說，並藉由共同傾聽，我們是否可能更理解、更善加處理今天的緊迫議題？氣候變遷、金融不平等、後資本主義，所有這些都發生在跨越時間和空間的尺度上，即使沒有超越我們想像的極限，也不受限於我們螢幕的邊界。我們需要的或許不只是一次性的論據，而是長久、持續的提醒。

11. 聖矽醫院與地圖室

　　1994 年大一結束後，我搬回父母家過暑假。獨自生活了一年，回家與家人在一起，感覺像被麻醉一樣。我高中畢業前幾週，父母遷居到溫哥華島的安靜郊區，在那裡我不認識任何人。剛回家那幾個星期，我大部分時間都在睡覺。後來，媽媽就和許多母親一樣，透過家族友人，幫我在車程一小時的五金行找了份工作。我工作時間有一半是當收銀員，學習 0.6 公分埋頭螺栓、齒鎖墊圈、四角螺絲起子的代碼。另一半時間，我把公司顧客資料庫的 4×6 索引卡，謄寫到資料庫程式中。這是我第一份（或許也是唯一一次）真正的數據工作，沒想到又是令人麻木的差事。索引卡排好幾公尺長，在悶熱的樓上辦公室裡每次待上四小時，進展似乎只有少少幾根手指的寬度。

　　我搬回家之後的要務之一，就是想辦法上網。幸而我在圖書館兼職教授網路課程，漸漸花更多時間在 IRC（網際網路中繼聊天）頻道、Usenet（使用者網路）論壇，以及以奇幻書籍為基礎所精心建構的 MUD（多使用者空間）。1994 年，電信公司尚未涉足網際網路業務，除非你在大學校園裡，否則得透過小企業，或是更少見的透過社區組織，才能使用撥接網路。碰巧的是，溫哥華島上的維多利亞市是加拿大第二個免費網的所在地；這是一項短暫存在卻雄心勃勃的全球運動的節點，旨在讓網際網路連接和公共電視、公共廣播一樣，成為公共設施。

免費網運動在 1986 年誕生於俄亥俄州的克里夫蘭。它更早是一項醫療服務——稱為聖矽醫院與資訊診療室（St. Silicon's Hospital and Information Dispensary），一個提供免費健康資訊和諮詢的單線撥接電子布告欄。聖矽醫院是由凱斯西儲大學（Case Western Reserve University）家庭醫學教授湯姆・葛倫德納（Tom Grundner）創立，民眾可以從自家、公司、學校或圖書館連上這個系統，留下醫療方面的問題，醫師會在一天之內回覆。聖矽非常成功，1986 年在 AT&T 和俄亥俄州貝爾電話公司（Ohio Bell）的支持下，推出了更大的「社區計算機系統」。克里夫蘭免費網有十條來電線路，運作的頭兩年就累積超過七千名用戶，每天接聽大約五百通從數據機打來的電話，民眾會來找當地資訊，並想要開始進入新興網際網路的荒野中。1988 年至 1994 年間，免費網的不重複用戶人數攀升到十六萬，其中許多人每天登入。免費網成為用戶的社群中心兼公共廣場，登入可能是為了找資訊，也可能只是聊天。在全盛時期，克里夫蘭計畫支援四百零六名即時用戶，但那時候，依然常得花一小時或更長時間才能連上網。

　　使用維多利亞免費網兩星期之後，我回覆主要訊息版一則尋找志工的貼文。在市中心的一座公共事業舊建物裡，我認識了梅伊・席爾曼（Mae Shearman），她在 1992 年與丈夫蓋瑞斯（Gareth）一起創立了免費網。梅伊帶我下樓時談到免費網的使命，我旋即明白這對夫婦認為他們的工作不僅只是提供免費上網。根據維多利亞免費網協會（Victoria Free-Net Association, ViFA）的宗旨，免費網的目的主要是為那些「認為自己在數位經濟中被排除在外，無法充分參與」的人提供上網的機會。梅伊和蓋瑞斯認為應該含括低收入者、年長者及第一民族（加拿大原住民）群體。維多利亞免費網協會和克里夫蘭免費網畫了很大的圈，納入他們希望服務的對象。

<div align="center">二</div>

「公共」（public）一詞在過去十年中與數據緊密結合。若以鬆散的定義來看，任何可在公共領域得到的數據都屬於這個分類，但這個詞彙多用來描述某種可能以為民服務為目的的數據：人口普查數據、環境數據或健康數據，以及注重透明度的數據，例如政府預算和報告。常常不知不覺與「公共」這個詞並列的是「開放」（open）一詞。儘管這兩個詞的文氏圖有很大範圍重疊（公共數據通常是開放的，反之亦然），但「開放」通常是指能否取得與如何取得，而不是會用於哪些目的。

「公共」與「開放」這兩個詞都引來一個問題：是為了誰？雖然梅伊和蓋瑞斯、葛倫德納及諸多人士做了努力，現有的網際網路很難說是公共空間。許多人仍覺得自己被排除在外，無法充分參與。要存取貼在市政府網頁或「.gov」網域的任何文章，都會受到成本和技術能力障礙的限制。對於已經被邊緣化的社群來說，要取得這些數據格外困難，而在資源和素養有限的地方，財務和技術這兩種門檻幾乎難以跨越。美國的「開放資料入口網站」data.gov 列出近二十五萬個資料集，顯然有大量的免費資訊。但如果花點時間看看 data.gov 和其他入口網站，便會發現現有的公共數據很混亂，常令人摸不著頭緒。許多代管的「資料集」所連結的網址已失效。我曾試著從 data.gov 的美國社區調查（American Community Survey），存取關於美國原住民社群的數據，先被帶到一個人口普查網站，裡面有一個未標記的資料夾列表。下載一個壓縮檔並解壓縮，出現六萬四千零八十六個名稱加密的文字檔案，每個檔案包含 0 KB 數據。我過去十年花了大量時間處理這類數據，可以告訴你這種經驗並不少見。很多時候，處理公共數據感覺就像在組裝超複雜的 IKEA 家具，沒有工具、沒有說明書，也不知少了多少零件。

如今公共數據服務的是特定類型的人和特定類型的目的。大致上，它支持技術嫻熟的創業家。公民資料倡議並不羞於討論這一點；在 data.gov 的影響力頁面上，你會找到一種「公共數據成功故事」名人堂的公司清單：旅遊網站 Kayak、房地產搜尋引擎 Trulia、定位社群網路服務 Foursquare、求職網

站領英（LinkedIn）、房地產網站 Realtor.com、線上房地產交易平台 Zillow、預約就醫網站 Zocdoc、天氣網站 AccuWeather、汽車史資料庫網站 Carfax。這些公司都以某種方式運用公共數據來建立獲利模式，通常會收費，讓人存取國家聲稱「可存取、可探索及可使用的」資訊。

1842 年，狄更斯（Charles Dickens）前往華盛頓特區時曾寫道：「公共建築只需要公眾就會完整了。」儘管他說的是首都街道寬敞卻人煙稀少，但這也可以用來描繪今日的資訊公共空間，人煙稀少的地方，數據在路邊堆得老高。

=

過去十年，我參加了許多開放資料的活動：活動對象包括研究衛星的科學家、圖書館員和檔案管理員、城市規劃者、軟體開發者、政策制定者。我坐在這些活動的觀眾席時，一次又一次想到，我們說「開放資料」時，談的並不是同一件事。

的確，關於「開放」一詞的含義，或更確切地說，對誰「開放」，似乎有各式各樣的誤解。地球觀測者和圖書館員的想法就不同：科學家關注的似乎是讓自己的計畫對其他科學家開放，圖書館工作人員想到的多半是人文學科研究者。但即使在那些群體中，似乎也沒有共同點。在國會圖書館工作的人，對於「開放資料」的受眾是誰，並非所有人想法一致；在歐洲太空總署單一部門的每個人也是如此。老實說，如果我參加的任何活動中，有任兩人對向誰開放他們的資料看法一致，我反而會驚訝。

我仍然是典型的加拿大人，相信開放的意思就是開放。我同意開放知識基金會（Open Knowledge Foundation）的說法：「開放的意思是，任何人都可以出於任何目的來自由存取、使用、修改及分享。」在這個定義下，我認為過去十年所謂的開放資料計畫中，只有很少數是真正開放的，除非我們為

「任何人」製造出一個定義，只包括那些看起來和想法跟我們很像的人。

做個實驗吧。選個自己或其他人的開放資料計畫來打分數，從零分開始。因為我們很佛心，光是有「開放」一詞，就先給這項計畫一分，並假設資料可以用某種方式取得，例如透過 API、下載檔案或由信鴿服務。接下來，如果下列問題可回答「是」，就幫計畫多加一分：

1. 這項計畫有易於理解的文件、範例和教程？
2. 有材料（教學課程、部落格貼文、影片等等）可以說明資料的相關脈絡，以便不熟悉這項計畫的人能夠理解為什麼它可能很重要？
3. 非程式設計師能存取資料？
4. 文件有不只一種語言（例如英文和西班牙文）？
5. 你的文件和代管文件的網站與螢幕閱讀器相容？你測試過嗎？

你得幾分？如果給分夠大方，data.gov 得兩分，紐約市開放資料入口網站得三分。捫心自問，我發現自己的表現並沒有更好。我在創意研究事務所建立的三項開放資料計畫——「洪泛觀察」、「前進歐卡萬哥」和「大象地圖集」（Elephant Atlas）——分別得到兩分、兩分、三分。

我認為如果一項資料計畫想要名正言順使用「開放」一詞，最低目標應該是在這項測驗中至少得三分。但三分只是勉強合格的丙等；這是最小的可行開放標準，只夠讓爸媽無法把你禁足。即使得到五分，頂多算是獲得開放式、開放特性的資料。我們該怎麼做才會更好？

許多答案都蘊含在前述問題裡。編寫易於理解的文件、範例和教程，並為你以外的受眾寫下它們。張貼與良好溝通者進行的訪談，他們可提供脈絡和敘事。提供易於使用的視覺化工具來促進理解。想想如何讓你的數據不僅人類能讀，機器也能讀。

早在 2014 年，一群科學家便搭乘單引擎飛機，展開一系列短間距穿越

線調查法（transect），低空飛過二十一個非洲國家廣大的疏林。飛機上配備了雷射高度計，飛行員小心謹慎地保持恆定的飛行速度。一名觀察員在飛機左右兩邊的後窗計算窗外的大象。在接下來的兩年裡，他們飛了數千公里，計算三十五萬兩千兩百七十一頭大象，這是從 1970 年代初期以來的第一次泛大陸調查。

創意研究事務所於 2016 年建構「大象地圖集」，這個公共性的前端處理所有那些飛行所取得的龐大資料集。讓數據變成公共性的，是很棘手的任務。蒐集資料要遵循每一個資料所在國本身的特定條款，規範如何（及是否）發布資料。有些飛行路線無法發布地理空間資料。其他則是可以公開飛行路徑，但不能公開大象的位置。甚至進階的逐國統計也很複雜。要真正了解這些數字，以及它們在四十年間如何改變，需要追蹤一組平行敘述：保育政策、象牙需求、食物短缺、棲地流失、人類衝突。

我們知道，少數研究者和政策專家想深入探究數據。為了他們，我們建構了一個 API，會輸出詳細的 JSON 檔案（一種用來讓機器讀取的通用格式）、每次飛行和每頭計數大象的時間標記（時戳）紀錄。這些檔案可以計算、分析、映射、製圖，精確放進科學研究報告中。然而，普查的重點並不在於創造更多學問，而是要影響政策改革，特別是在大象生存的國家。因此，我們編寫這項計畫的 API 程式，以便回傳可列印的 PDF 報告，包含應使用者要求而即時生成的地圖和圖表。這些報告可印在紙上、裝訂在一起，丟到政客桌上。這是真實、有形的東西，可以寄送，或用圖釘釘在軟木布告欄上。

為了擴大開放的範圍，讓我們的數據真正確實地服務大眾，我們需要思索排他性和可存取性。說得更直白些：我們必須考慮除了我們以外的人。我們使用的科技和溝通方式會把誰排除在外？我花了四年時間從事歐卡萬哥河沿岸以數據為重點的保育工作，這條河橫跨三個國家，有三種官方語言。我們提供的 API 文件只有英文。創意研究事務所這三項資料計畫原本應該是公

共的，但用螢幕閱讀器存取很乏味（或行不通），導致視障人士很難取得我們所有的開放資料。

為了讓資料計畫真正對所有人開放，我們需要思考如何擴大服務範圍，不侷限於計算機。我們的平台是以科技為中心，將大量人群排除在外——老年人、年幼者、貧困者。如何讓我們的資料對那些數位存取或素養的程度低（或者一竅不通）的人開放？有一項策略或許可以確保我們的資料和文件不僅對研究者友善，也更有利於傳播者使用：專門為記者編寫教程；與教師合作，開發與你的資料相關的課程，即使你的目標受眾不在教室；印明信片，郵寄出去。

最後一個不可缺少的解方，是讓我們的資料確實開放，進入群體的荒野空間。

＝

1999 年 9 月 30 日，撥接到克里夫蘭免費網的用戶看見這則訊息：「克里夫蘭免費網已停止營運。該計畫已終止。感謝您的參與。」下方列出一些替代方案：「免費網的社區用戶應探索替代方式，以接收電子郵件及使用網際網路資源。公共圖書館、各種進修教育方案、城市康樂局及社區用戶團體，都是絕佳資訊來源。」

若以線性觀點來看這進展，很容易認為免費網運動是「計畫終止」的故事，逃不了先被網際網路和電信公司覆蓋，然後被社交網絡改寫，最終淪為失敗的實驗。「克里夫蘭免費網是隨著時間慢慢衰微的犧牲者，」在免費網的舊網站上，一篇紀念貼文寫道。或許是慢慢衰微，但也是無情的刪除。從那時到現在的幾十年裡，矽谷推動了奇特的自由派議題，認為公共空間沒有多少價值。「這訊息隱含在所有關於網路的神話底下。」鄔曼寫道：「這觀念是說，公民空間已死、無用、危險，唯一愉悅美滿的地方是你的家。」

Google、臉書和推特對你在公園度過的時間沒什麼興趣，也不希望你上網時是把時間花在沒有橫幅廣告或 cookie 的社區網站。

「優勢歷史，」傑克・霍伯斯坦（Jack Halberstam）教導我們：「充滿了其他可能性的殘餘。」如果免費網計畫是失敗的，正如霍伯斯坦可能指出的，它力道強勁。我們可以選擇不認為免費網計畫真的終止了，而是相信它一直在休眠，等待著。我們可以重振其新型態公共性的一些概念，這種公共性承襲自圖書館和電視，以數據和共同感（togetherness）為中心。資訊真正開放的免費資料空間，會以新的方式對整個群體訴說數據。人們來這些地方不只是為了讀取資料，也是為了寫入資料。圍繞資料聚集，討論它、批判它，改寫並重新發布，且形式更貼近人們自身的生活經驗。

2017 年，在克里夫蘭西南約 800 公里一所廢棄的舊中學，我有機會和一群合作者把上述部分想法付諸行動。

＝

要了解今天的聖路易，需要將許多不同的故事情節放在一起思考。

19 世紀之交和其工業蓬勃發展的數十年間，這座城市熙熙攘攘。1900 年至 1950 年間，聖路易人口幾乎增加一倍，突破百萬大關。1951 年，聖路易是全美第八大城市。

1876 年，聖路易市從聖路易郡獨立出來，這提供一個巧妙的漏洞，讓聖路易的郊區合併起來。雖然該州的憲法禁止城鎮與 2 英里之內的另一座同郡城鎮合併，但聖路易不再屬於同一個郡。因此，柯克伍德（Kirkwood）、克萊頓（Clayton）、里奇蒙高地（Richmond Heights）和佛格森（Ferguson）這樣的郊區可以直接在城市邊緣合併成一體。這些地方容易抵達商業中心，稅率又低，吸引了成千上萬的城市居民（主要是白人）搬到周邊地區。

大蕭條之後，地圖上畫了紅線，界定該市哪些居民可獲得經濟援助、哪

些居民不行。

那時在建設州際公路系統，作為全國高架公路、收費公路和高速公路出口匝道計畫的一個節點，其路線讓（主要是白人的）用路人利用這些快速公路，迅速通過（主要是黑人的）內城，穿過整個國家。多年的拆除使得大片街區被抹去，讓路給 44 號州際公路、55 號州際公路和 64 號州際公路／40號國道。

這裡有 1869 年興建的唐人街，世紀之交時有一千人居住。1966 年，一個唐人街拆除，挪出空間給布許紀念球場（Busch Memorial Stadium），這是聖路易紅雀隊的主場，有段時間也是公羊隊（Rams）主場。

這個城市主要人口是黑人，但市長大部分是白人、市議員大多是白人、地方檢察官和法官多數是白人，還有警察也多半是白人。

我自己的聖路易故事情節在坎菲德路（Canfield Drive）改變了路線，這個地方往北彎一點就是向風廣場（Windward Court）。2014 年 8 月 9 日，高中剛畢業、有兩個姊妹的業餘音樂家麥可・布朗（Michael Brown）在這裡遭佛格森警局警官達倫・威爾遜（Darren Wilson）射殺。那是一個暖和的日子，東南風徐徐吹來。正午剛過，麥可手無寸鐵的軀體倒在地上，至少身中七槍。兩點三十分，第一輛救護車抵達現場。一小時後，法醫開始工作。下午四點三十七分，也就是麥可・布朗倒地後約兩百七十五分鐘，他的屍體才被抬離街道。

在那個 8 月天，我已經在這座城市進出了兩年時間，與一個名為「創意藝術中心」（Center of Creative Arts, COCA）的社區藝術組織合作，一直苦於尋找概念交集。我最有興趣探索的是創意藝術中心所擁有的與社區互動的數據；幾十年來，它開設主要以孩童為對象的課程，教授以舞蹈和表演為重點的藝術課程。2013 年，我正開始思考公共空間裡的數據，而且一直在為該市環狀區（Loop）的大型雕塑構思想法，那裡曾是聖路易市的低收入區，一塊塊逐步轉變成富裕、門禁式的大學城街道。

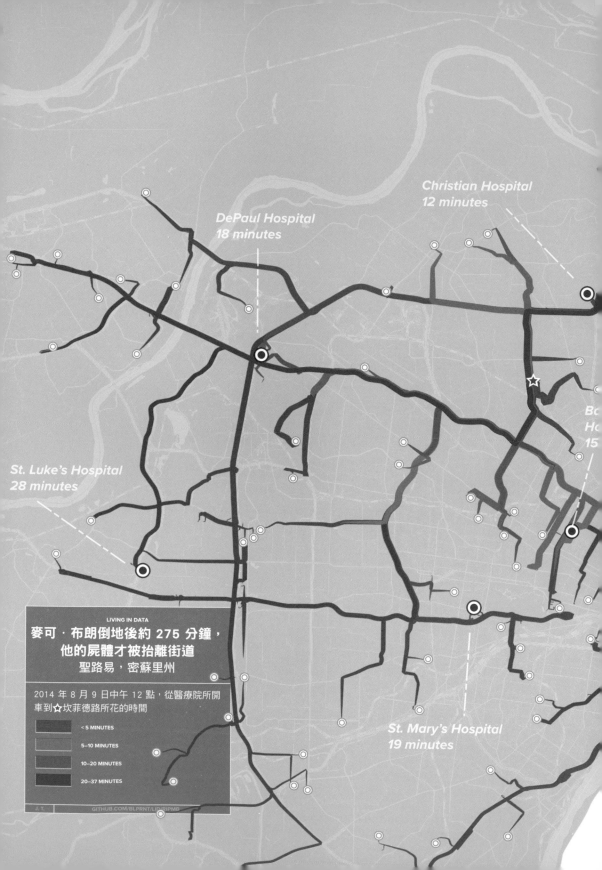

Christian Hospital
12 minutes

DePaul Hospital
18 minutes

St. Luke's Hospital
28 minutes

Bo
Ho
15

St. Mary's Hospital
19 minutes

LIVING IN DATA
麥可·布朗倒地後約 275 分鐘，
他的屍體才被抬離街道
聖路易，密蘇里州

2014 年 8 月 9 日中午 12 點，從醫療院所開
車到☆坎菲德路所花的時間

< 5 MINUTES

5–10 MINUTES

10–20 MINUTES

20–37 MINUTES

J. T. GITHUB.COM/BLPRNT/LIDRIPMB

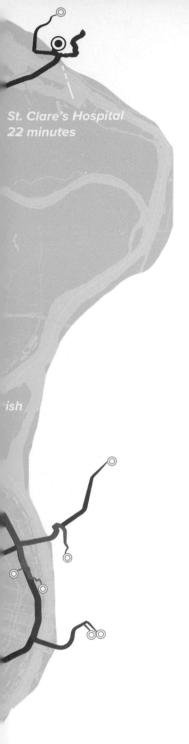

St. Clare's Hospital
22 minutes

ish

我在聖路易時,感覺大家都很歡迎我:創意藝術中心的工作人員、計程車司機、酒保、在華盛頓大學遇見的學生,以及與我坐下來構思計畫的記者和倡議者。但我也感受到一種戒備,後來認為那更像是謹慎。這種謹慎是因為,我這個來自紐約的加拿大白人,正在嘗試做一個我不了解的城市的計畫。這種謹慎是因為,任何一次碰觸到這城市粗率劃分的種族相關議題,都會忽視數十年來的細微差異。這種謹慎是因為,一個複雜的故事可能被粉飾成某種過於太平、完美的東西。

在布朗遭到槍殺的那天晚上,坎菲德路上形成一個臨時的紀念場址,蠟燭和鮮花放在柏油路上。隔天,民眾舉行守夜活動,在街頭碰上一百五十名全副武裝的警察。三十人被控襲擊、入室竊盜、偷竊而被捕。8 月 12 日,數百人在附近的郡政府所在地克萊頓抗議,有些人手持標語,有些人舉起手臂高喊:「別開槍。」警方發射催淚瓦斯和橡膠子彈,驅散群眾。

隔天早上在波札那,我用手機訊號的最後幾分鐘閱讀「佛格森騷亂事件」這些初期階段的新聞報導,接下來十七天手機都收不到訊號。直到在等候返回紐約的機場,我讀了三週以來的抗議報導,州政府的反應在三週裡不斷升級。我讀到警察朝記者開槍,把他們推倒在地,拆毀攝影設備,破壞鏡頭。我讀到一次又一次的抗議、搶劫、汽車縱火、宵禁和緊急狀態。我讀到布朗的葬禮有近五千人參

加。那時我就知道不會製作雕塑，在混凝土台座上釘個氣宇軒昂的塑像，並附上牌匾。

　　相反地，我著手促進建設一種新型的公共空間，讓城市的人可以來述說他們的故事，檢視正在講述的關於他們的故事，並聆聽他人的故事。

<p style="text-align:center">二</p>

　　2017 年 3 月 9 日，聖路易那年和煦初現的日子，史蒂文斯初級中學（Stevens Middle School）體育館的大門敞開，讓陽光灑進來。史蒂文斯是該市近年來關閉的三十二所學校之一，但過去幾週裡找到了新生命；在體育館裡，一班九年級學生趴在回收磚塊打造的廣大平台上，用粗簽字筆畫圖。他們正在畫地圖。在過去幾週的課堂上，他們已經決定要畫他們覺得街區裡安全的地方。因此，他們在中間偏左處畫上他們的學校布列塔尼伍茲初級中學（Brittany Woods Middle School）。有人在旁邊加上「盒子裡的傑克」速食店（Jack in the Box），潦草寫道：「我喜歡在這裡吃東西。」許多學生畫了自己家。「我喜歡我家，因為在那裡可以隨心所欲，」一名學生寫道。「我喜歡我家，因為它象徵愛，」另一條註解寫著：「不管遇到什麼麻煩，我的家人都愛我。」

　　學生在一些位置標上圓圈中打×的記號，表示那些地方不安全。就在地圖中間，有人畫出傑克森公園（Jackson Park）並在上面打×。「我在這裡流了很多眼淚，」他們在旁邊寫道。當所有不同的地方添加到地圖上，一小群人正在繪製圖例。圖例告訴我們，地圖上的地點是根據他們覺得對誰是安全（或不安全）而描繪出來的。綠色代表男性，紅色代表女性，紫色代表中性。棕色是非裔美國人，粉紅色是白種人，藍色是混血兒。用圖例來看地圖，可以看到有些地方特意編碼為對某些人是安全的。傑克森公園以棕色、粉紅色和藍色圈起，似乎對每個人都不安全。

學生們快要完成地圖時，他們有個四人小組在中間畫了一道彩虹。「愛就是愛，」有人在彩虹上方寫道。「LGBT，」他們在下面加了這行字：「無論如何，愛就是愛。」

八十年前另一個春日，有人繪製了另一張地圖。地圖繪製者用直線邊界，在該市的地圖上標出一種幾何式拼圖，然後將每一塊區域逐一填上色彩。綠、藍、黃、紅。第一級、第二級、第三級、第四級。這張聖路易彩虹版地圖是在全國各地製作的數百張類似的城市地圖之一，大蕭條之後在屋主貸款公司（Home Owners' Loan Corporation, HOLC）的支持下繪製。屋主貸款公司是羅斯福新政下的新近產物，為當時違約的抵押貸款再融資，以避免法拍，從而為破敗的城市提供一線生機。繪製這樣的地圖是要作為屋主貸款公司主管的指南，顯示他們應該為城市哪些區域提供支援、哪些區域不該提供支援。

正如我們所見，1937 年的地圖繪製者用綠色畫了一個多邊形，就在城市廣闊的森林公園（Forest Park）北邊。有幸住在這個第一級多邊形內的人，很可能獲得政府經費，會保住自己的房子。幾分鐘後，地圖繪製者把另一個區域塗成紅色，代表第四級。在這些紅線的陰影下，人們無法得到屋主貸款公司的融資，債台高築又得不到支援。最糟的情況是，他們會失去自己的家；最好的情況，則是更加深陷財務絕境。

如今我們明白，屋主貸款公司的地圖是種族主義者的工具，漫不經心地隱藏在更新和「居住安全」的想法下。畫紅線的區域幾乎都是非裔美國人社區，這些地圖成為剝奪黑人財產權、迫使他們放棄房屋所有權、將他們從以房地產為基礎的資本體系移除，從而自公民論述中移除的工具。1937 年 5 月那一天，那些地圖繪製者正展開他們對城市未來的展望——在他們自己的白人城市新地圖上，他們自己的白人未來。

回到史蒂文斯中學的體育館，學生聚集在繪製完成的地圖周邊。「地圖室」（Map Room）的輔導者艾梅特・凱特德羅（Emmett Catedral）正向他們

展示如何使用 iPad 的介面，在他們繪製好的地圖上投影數十種資料層。他對他們詳細說明從人口普查紀錄和城市資料典藏庫收集和抓取來的一些數據——就業率、財產價值和年收入；交通和汙染；無車家戶數；到初級照護設施的距離。學生很快注意到，雖然這些地圖層每一層顯示不同的事物，卻有相似的視覺模式，每張地圖上都出現一種千鳥格形狀。

然後，凱特德羅輕點 iPad，將 1937 年的紅線標示地圖投影到他們今日畫的地圖上。學生就像八十年前的地圖繪製者所見一樣，看著自己的街區。他們花了幾分鐘來解碼圖例，然後發現了：形狀是一樣的！的確，他們了解到，這張紅線標示地圖依然存在於他們看過的幾乎每一張地圖上。有時它的邊緣有點褪色，但仍一次又一次存在。

「顯示房貸評等的歷史地圖非常強大，因為孩子們明白 A 街區依然到處是又大又漂亮的房子——還有很多白人，」老師安·康明絲（Anne Cummings）說道：「我可以看出，D 評等向來是黑人區。」康明絲知道，這些街區的許多房子被市府宣告徵用，然後仕紳化了。「我家附近那區被認為是窳陋區，被要求徵收土地。現在那邊有家飾與建材連鎖零售商美納德（Menards），我家的人和其他人都在抵制。」

學生在「地圖室」計畫期間發現的，不只是他們的街區現況與 1930 年代種族政策之間這種關聯。「我們用公車路線疊圖和持有汽車家戶疊圖，來討論我們一條主要幹道上沒有行人穿越道，」康明絲告訴我：「那就在我們這區最窮的小學南邊，常有人被撞或差點被撞。」學生也花時間比較顯示醫療保健登記和氣喘盛行率的地圖，同樣把這資訊疊在他們自己的地圖上，幫助他們在數據中找到自己和他們的日常生活。

在五個星期的時間裡，其他三十組人在體育館製作了 10 英尺×10 英尺（約 3 公尺×3 公尺）的地圖。地圖會這麼大是有道理的；大家可以像圍在餐桌邊，聚在地圖周圍；他們可以走在地圖上，或成群結隊跪下以便接近特定區域。

「佛格森前行」（Forward Through Ferguson）這個組織希望促進持久變革的途徑，這項變革是源於《佛格森報告》（*The Ferguson Report*），他們製作了一張地圖顯示該市黑人與白人社區預期壽命的巨大差異。蓋特威綠化組織（Gateway Greening）則繪製出聖路易市內每一個社區花園的地圖。租稅增額融資團隊（Team TIF）將該市土地再利用局（Land Reutilization Authority）列出的房地產與減稅進行比較，質疑常見的主張，亦即認為這些減稅是用來激勵「窳陋」區發展。許多地圖繪製者選擇把個人故事呈現在他們的地圖上，標示出對他們來說有意義的地方，提供趣聞軼事和情感來搭配統計。一張顯示基督教教會的地圖上有密密麻麻的註解。「我是我家第一個大學畢業的人，」有人在使徒教會（Ministerio Apostolico Plantio del Señor）旁寫道：「我從沒想過我可以拿到碩士學位，更別說博士學位了。」

　「那些大紙張構成協作與對話，」夏儂‧馬特恩（Shannon Mattern）在談到該計畫的大地圖時寫道：「它們代表公民智慧——官方數據與『本地』知識的結合——這是顯而易見的。」這種結合至關重要；「地圖室」的居民可以用個人敘事作為透鏡來閱讀公民數據，透過交通或空氣品質數據來追蹤孩子的上學路徑。反之亦然：城市數據通常很難找到其中的意義，但現在標示著真人真事。持有一輛車的家戶、就業率中位數或預期壽命的投影，不是只顯示出數字，還顯示了話語、故事和生活。

　聖路易市《南郡時報》（*South County Times*）的記者暨藝評家狄克森‧比爾（Dickson Beall），在「地圖室」開放後不久所發表的一篇評論，或許最清楚描繪了該計畫的意圖。「地圖室，」他寫道：「是一項工具，用以重新審視都市社會變遷會如何發生。」

＝

　我想起「地圖室」，它花了四年發展、開放五個星期，作為一種改變視

角的裝置。這地方值得走一趟，不僅能透過繪製地圖來訴說你所在城市的故事，還可透過其他人的眼光來了解它。當你看著自己城市的地圖，上面顯示房地產價值、鉛含量或綠地密度，很容易在那地圖上找到你的故事。要找到其他人的故事比較難。「地圖室」讓聖路易的市民透過九年級學生、無家可歸者、單車通勤族、城市工人、運動人士和藝術家的眼睛，觀看他們的城市。這是個傾聽數據的空間，也是批判數據的空間，將數據所說的關於人和地方的事，與那些人和地方實際知道的事進行對照。它把公民數據從都市規劃者和學者的資源，轉變為普通公民的探索媒介。

這項計畫是十年思考的成就；至今你在本書上讀到的許多想法都融入了那個房間。融入科技，融入教學與學習，融入人們用數據說話並讓數據對他們說話的方式。那年春天的九個星期，聖路易這所學校的體育館讓我清楚看到新的免費數據空間，而我看見的是可行的。

「地圖室」隱含一個簡單的概念：一群特定的人，生活在特定的地方，擁有自身活在數據裡的獨特經驗。如果有適當的工具和資源，那群人或許會一起工作，以尊重**此地**與**此刻**的方式來蒐集、批判和訴說數據。正如數位媒體學者亞尼‧魯基薩斯（Yanni Loukissas）所寫的，所有數據都是在地的。街道、學校、街區是在地的；森林和流域是在地的，文化、語言和認知方式也是。最重要的是，人也是在地的。

在聖路易之後的幾年裡，魯基薩斯和我一直致力於把「地圖室」打造成可廣泛傳播到城市、鄉鎮和其他人類居住場所，例如監獄和難民營。有時早晨醒來，我夢到在幾千個地方有數以千計「地圖室」，每一處都符合不同群體的考量和生活。為了了解這可能如何運作，我搜尋了一些例子，那些範例是關於數據可能有意義地屬於人們，不僅在法律層面如此，實際上和實體上也是。我從原住民學者、倡議者、技術專家和長者那裡找到了這些最簡明的例子，他們現在正尋找活在數據裡的方法，以強化自己的主權，同時顛覆數據頭重腳輕的階層性。

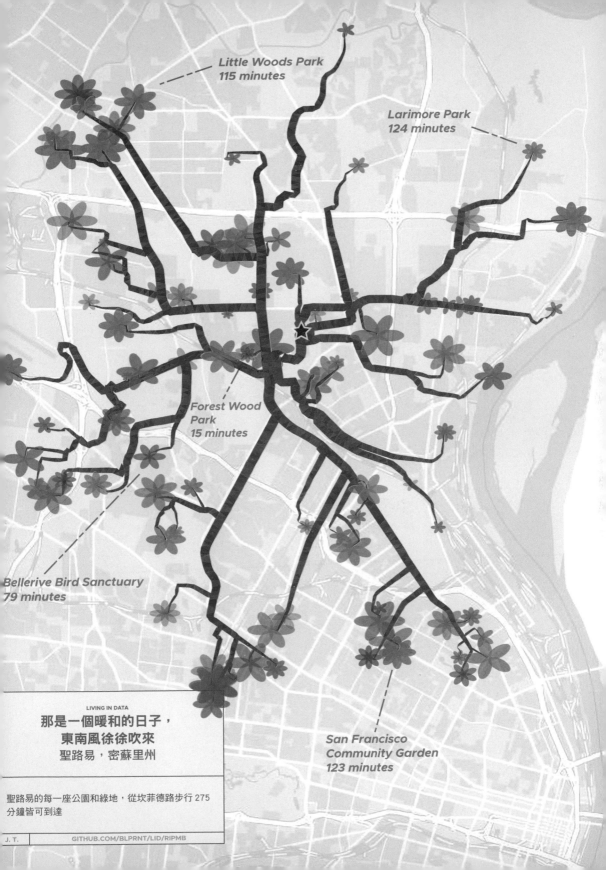

Little Woods Park
115 minutes

Larimore Park
124 minutes

Forest Wood
Park
15 minutes

Bellerive Bird Sanctuary
79 minutes

San Francisco
Community Garden
123 minutes

LIVING IN DATA

那是一個暖和的日子，
東南風徐徐吹來
聖路易，密蘇里州

聖路易的每一座公園和綠地，從坎菲德路步行 275
分鐘皆可到達

J. T.

GITHUB.COM/BLPRNT/LID/RIPMB

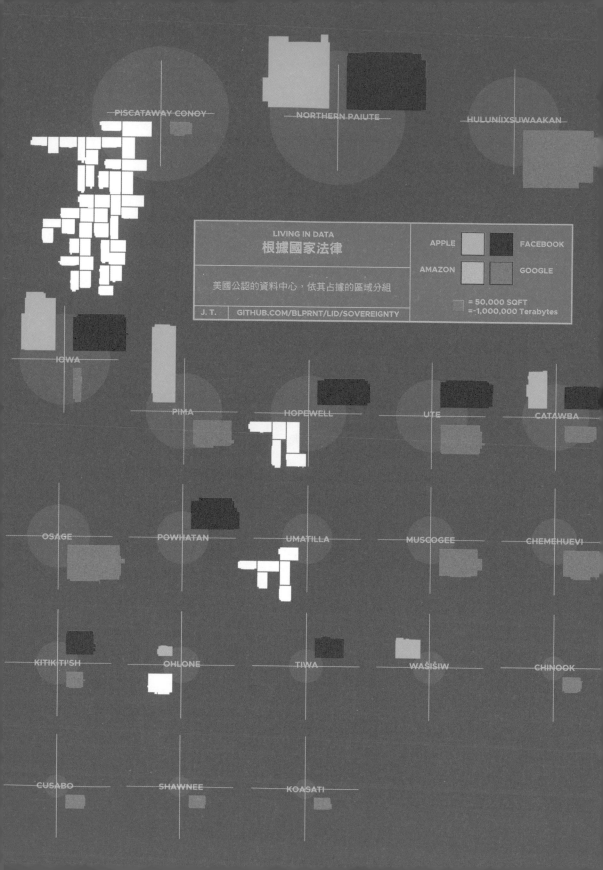

PISCATAWAY CONOY

NORTHERN PAIUTE

HULUNÍIXSUWAAKAN

LIVING IN DATA
根據國家法律

美國公認的資料中心，依其占據的區域分組

J. T. GITHUB.COM/BLPRNT/LID/SOVEREIGNTY

APPLE FACEBOOK

AMAZON GOOGLE

= 50,000 SQFT
= ~1,000,000 Terabytes

IOWA

PIMA

HOPEWELL

UTE

CATAWBA

OSAGE

POWHATAN

UMATILLA

MUSCOGEE

CHEMEHUEVI

KITIK TI'SH

OHLONE

TIWA

WAŠIŠIW

CHINOOK

CUSABO

SHAWNEE

KOASATI

12. 毛利資料主權網

我在奧克蘭的機場旅館大廳與茂伊・哈德森（Maui Hudson）見面時，他正和部族（iwi）開電話會議。他把通話調成靜音，然後和我握手。「部落政治，」他咧嘴笑道：「可能還要十分鐘左右。」

二十五分鐘後，我慢慢晃到餐廳，向茂伊的同事自我介紹，那天他們在討論毛利基因體學。他們正著手建立一個雄心勃勃的基因資訊資料庫，不僅包括組成毛利民族的人，也含括他們周遭的環境、長久以來與他們的生活息息相關的動植物。我得知這次會議涵蓋廣泛的主題：可以蒐集哪些類型的數據？如何儲存？誰會被授予存取權限？在何種條件下可存取？

茂伊又高又帥，那種你可能預期會帶著衝浪板並／或出現在退休保險廣告中的人。與他見面那兩天，我鮮少看到他一次只做一件事。他一邊開車一邊接電話；我們坐著談話時，他正在寄電子郵件。後來我向他的妻子提到這種總是一心多用的狀況時，她的反應是笑一笑，似乎又好笑又好氣。「茂伊不知道怎麼休息，」她說道：「他看到這些事情需要完成，而他知道沒有其他人會跳進去做。所以他自己下海。」

毛利人對資料議題的關注既是新近的發展，同時又由來已久。1840 年 2 月 6 日，一群紐西蘭北島的酋長聚集在一個大帳篷裡，那個帳篷搭在英國派至紐西蘭的常駐公使詹姆斯・巴斯比（James Busby）位於島灣（Bay of Islands）

的住宅前草地上。他們在那裡簽訂《懷唐伊條約》（Treaty of Waitangi），這份文件將成為毛利人與紐西蘭政府之間富爭議關係的核心，引發漫長的戰爭、背叛、重新談判和協議的過程。這項條約本身分為三個部分。第一條是把權利和主權權力讓與英國女王陛下，第三條是授予毛利人作為英國臣民的所有權利。第二條則是授予毛利人「對他們的土地、村莊和所有財富的統治權」。在酋長簽署的毛利語版條約中，「財富」一詞是寫成 tāonga，不僅指有價值的財產，還意味著具有文化價值的資源、現象、思想和技術。

1980 年代中葉，毛利人成功主張了「財富」的概念可應用於無線電波。那時政府正在拍賣部分頻譜（當時用於廣播和電視，現在則是所有手機通訊的基地台），毛利人有充分理由相信，如果排除他們對廣播和電視頻道的權利，將違反《懷唐伊條約》。1996 年，來自紐西蘭北島的部族特羅羅亞（Te Roroa）成員對於在具有特殊意義的精神場所周圍違反條約的行為成功提出索賠，那些地方再次被認可為財富。五年後，審理毛利人對違反條約的主張的調查委員會「懷唐伊審裁處」（Waitangi Tribunal），審議了關於動植物的傳統知識，以及條約條款是否要求同意使用這些知識。

如今，資料作為「財富」的概念，是毛利資料主權爭論的核心。根據毛利人的說法，資料和語言、文物、精神信仰、自然資源一樣，是具有重要文化意義的事物。資料要珍藏。在這種脈絡下，毛利人與資料的關係必然受到《懷唐伊條約》保護，為管理和監督提供了法律基礎。

資料主權並不是新穎的概念，過去數十年間常被提起，各方爭論應該如何監管資料，以及受哪些法律管轄。資料應該受實體資料所在國的法律管理？還是根據蒐集資料的公司或組織所在國的法律？或者資料蒐集地的法律？如果我是住在赫爾辛基的微軟用戶，一家美國公司在芬蘭蒐集我的資料並儲存在愛爾蘭。哪一國的法律應該優先？

雖然通常可能認為資料存在於「雲端」，但所有資訊當然都儲存在實際的實體位置。舉例來說，推特把大部分資料儲存在亞特蘭大郊外近 100 萬平

方英尺（約 28,000 坪）的建築群中。Google 在全球有十五個資料中心在運作，最大的一個位於奧克拉荷馬州的普賴爾溪（Pryor Creek，人口為九千五百三十九人）。蘋果公司位於亞利桑那州梅薩市（Mesa）的資料中心，占地 130 萬平方英尺（約 36,500 坪）。資料主權的概念是，儲存在每一個資料中心的資訊不是受資料儲存所在國的法律管轄，而是受資料蒐集所在國管轄。因此，蘋果公司蒐集的住在奧克拉荷馬州土爾沙市（Tulsa）的用戶資料受美國法律管轄，而住在多倫多的用戶資料則會受加拿大法律條款和限制約束。

在雲端世界，這會帶來複雜的問題。位在台灣的資料庫所代管的資料，可能在某個國家蒐集是合法的，在另一個國家蒐集卻不合法。一項資料紀錄的副本，可能存在於不只一個國家的多個資料中心。蒐集住在國外或出國旅行的公民資料時，會發生什麼事？

資料主權的政治後果可能更加複雜。2013 年發生史諾登洩密案之後，顯而易見美國政府正在蒐集大量數據，對象不僅包括其公民，還遍及全球。依據《美國愛國者法》（USA Patriot Act），只要資訊的實體位於美國，美國官員就可以存取這些資訊。這表示美國特工可以自由存取上述任何龐大資料中心的資訊。在 2019 年的白皮書中，加拿大政府提出戰略綱要，透過資料落地（data residency）來確保資料主權；換言之，藉由確保實體伺服器位於加拿大領土，以保證能控制資料。

原住民的資料主權運動，為與原住民相關的資料的所有權，制定了清楚的框架。原住民蒐集的資料，或者關於原住民的資料，必定由原住民控制，與土地、財產及對原住民具有重要性的文物相關的資料也是如此。所有這些資料之後都由原住民法律管轄。以毛利人的例子來說，這表示對所有這些資訊擁有絕對主權（rangatiratanga）——酋長權力或權威。

塔瑚・庫庫泰（Tahu Kukutai）是毛利資料主權運動的重要成員，也是紐西蘭漢密頓市（Hamilton）懷卡托大學（University of Waikato）社會學教

授。她曾擔任記者，這一點可以從她敏銳的詢問式目光一眼看出，而且習慣在談話可能讓人覺得自在之前一兩分鐘，就進入重點。塔瑚和茂伊是毛利資料主權網「Te Mana Raraunga」核心工作組的成員，這個小組的任務是透過倡導和能力建構，實現毛利人的資料主權。我在塔瑚的辦公室與兩人會面，我們討論了毛利資料主權網的緣起、毛利人的認知方式如何能成為資料管理和使用的模式，以及這些方法能如何讓我們一瞥更公平的資訊未來看起來會是什麼樣子。

塔瑚認為，對資料的關注是毛利人固有的世界觀。「原住民長久以來一直是資料收集者，在 whakapapa（系譜）中、在雕刻和聖歌吟唱中、在儀式中收集資料。我們以不同的方式看待資料，」塔瑚說，比手勢示意包括全體毛利人。「撇開所有不好的東西不談，我們的體制之所以歷久不衰，歸功於一種民族性。處理資料的典型方式是個人化的，然而我們習慣處於集體結構中。」幾個世紀以來，部族發展出自己的系統，來管理圍繞群體擁有的資訊的權利與責任。「知識屬於集體，」塔瑚說明：「而不屬於個人。」資訊是毛利人身分認同和生存的關鍵，今昔皆然。「這是我們在殖民環境中能團結在一起的原因。」

毛利資料主權網的工作圍繞著三項非常具體的理想而建立。首先，資料是「現存的財富」，對毛利人具有戰略價值。其次，毛利人產生的任何資料，或者關於毛利人及和他們有關係的環境的資料，都是毛利人的資料。第三，這些資料受《懷唐伊條約》中闡明的權利約束。總體而言，這些理想為毛利人提供了路線圖，用於定義他們本身與資料的關係，並使資料主權的準則具有法律拘束力。

鑒於過去資料被用來邊緣化毛利民族的做法，毛利人的資料包括蒐集來的毛利人相關資料，這點對塔瑚和茂伊尤為重要。「毛利人在資料中的代表性不足，且受到過度監控，」塔瑚說。毛利資料主權網的工作不僅是基於理想和政策，它也支持許多將毛利資料主權的理想付諸實現的計畫。這些努力

創造了典範，同時也是建構能力，催生了毛利資料科學家、視覺化工程師和理論家。

=

塔瑚領導的其中一項計畫，著重衡量和了解過去兩百年來殖民化對毛利人的影響。為此，一個由歷史學家和考古學家組成的團隊致力於重建 19 世紀祖先的系譜，創建以毛利人傳統為基礎的人口統計資料庫。「whakapapa」的概念對毛利人非常重要。在一篇 2007 年的基因研究報告中，茂伊描述了其多重含義：

> 「whakapapa」一詞既複雜又有趣。它可以指祖先、系譜或家族樹，描述世代相傳的層次。在「te Ao Māori」（毛利人的世界）中，whakapapa是個熟悉的詞彙，作為「最終目錄」，它不僅定義了人與人之間的關係，也定義了與萬事萬物的關係。

「whakapapa」源自「papa」一詞，意思是地面或堅實的基礎，「whaka」則是指「成為」的過渡過程。因此，whakapapa 可理解為「創建基礎」。

塔瑚的研究基礎包括 19 世紀中葉的人口普查文件，以及其他資料來源，例如出生、死亡、婚姻登記、地圖、調查和墓碑上的資訊。更重要的是，資料庫中有豐富的口述歷史。「我們一直持續拜訪部族，」塔瑚說道：「跟他們聊代代相傳的一些故事，問他們問題，比如你記得的重要祖先（tīpuna）是誰，他們又為什麼重要？這些毛利人有什麼特質？」這些資料集結起來可建立統計模型，並解答毛利人口在這歷史動盪時期的變化情況。這項計畫是第一次嘗試為奧特亞羅瓦（Aotearoa，毛利語對紐西蘭的稱呼）進行完整的人口重建，反轉了塔瑚所稱的「通常由上而下的原住民人口統計

重點」。這是由毛利人來蒐集毛利人的資料。

在整個過程中，研究團隊把他們的發現帶回 whakapapa 的根源地。「這資料屬於群體，」塔瑚說道：「所以我們把它拿回來給他們。」這些討論不僅涵蓋研究團隊所學到的事，還包括如何保護和分享資訊，以及可能如何為後代子孫安全地保存這些資訊。對塔瑚來說，這是至關重要的。「我們需要創建可持續存在的基礎架構，持續時間超過為期三年的研究計畫。」

與此同時，茂伊一直致力於另一項計畫，關注資料主權特別棘手的部分：權限。「原住民資料的分析，99% 是由非原住民資料科學家進行的，」茂伊告訴我：「但毛利人承擔了不成比例的風險。」他指出，從毛利人的世界觀和一百八十年來常具有破壞性的殖民史來看，基因檢測和篩檢領域有特別棘手的倫理考量。雖然毛利人體認到這些科技可能具有潛在利益，特別是在治療族群中發病率高的疾病方面，但他們也警覺到識別特定遺傳特徵可能帶來的風險。「毛利人敏銳地意識到，基因資訊可能被用來歧視、汙名化和責怪受害者，」茂伊和同事寫道：「以人口為基礎的基因體研究，確實可能強化關於『種族』和族群差異的刻板印象。」

媒體曾用「毛利人基因」來解釋紐西蘭人的健康差異，不是歸咎社會不平等，而是歸責於「生物學上注定」的特徵。茂伊認為，不信任是會累積的，這表示存取毛利人的基因資料必須尊重 whakapapa 原則。基因資訊的主權必須透過明確的權限系統來維護，研究者經過同意才能存取毛利人的資料，並以負責任的方式說明他們打算如何使用那些資料。

如果人類 DNA 資料可以明確地理解為 whakapapa，那麼在毛利人世界觀中扮演重要角色的動植物的基因資料也可以清楚視為 whakapapa。長鰭鰻、鰕仔魚、淡水螯蝦、淡水貽貝等動物都是「食物採集」（mahinga kai）物種：牠們在文化、營養和經濟上具有重要意義，是 whakapapa 基礎不可或缺的一部分。紐西蘭國內外的科學家對這些物種的每一種進行了廣泛研究，目標通常是建立水產養殖計畫。這可能衝擊毛利人的生計，而且通常會對環

境造成有害影響。從某些方面來看，這些非人類資料更複雜，因為它可以在沒有毛利人參與的情況下蒐集。考慮這些魚類、甲殼類和軟體動物的資料時，會出現毛利資料主權網最棘手的問題之一，我和茂伊不只一次談到這個問題。「我們如何找到最適當的點，」他問我：「在那裡可以控制其他人擁有的資料？」

這又回到權限問題上。如何以保護主權並尊重毛利人世界觀的方式，管理資料的存取？我們知道，服務條款這種效率低下的典型解決方式多半被視而不見。這些條款是靠著殖民思想中所有權和財產的觀念取得有利地位，與毛利人的信仰鮮少有共鳴。毛利人的價值觀，以及製藥公司可對人類遺傳密碼片段進行版權保護的系統，兩者之間只有邊界很小的重疊。茂伊認為，在近來圍繞世界各地博物館和檔案館保存的原住民物件所做的一些研究當中，可以找到答案。

我在國會圖書館時，花了很多時間研究堆積如山的編目資料。頭幾個月，我盡力精通 MARC（機讀編目格式標準），這是世界各地圖書館中幾乎無處不在的一套數位編目標準。1960 年代中葉，亨麗葉特‧艾弗拉姆（Henriette Avram）在國會圖書館開發了 MARC，1973 年成為圖書館資料交換的國際標準。在 MARC 紀錄中，編號代碼指向一個項目（item）的資訊，例如書名（245a）、作者（100）、出版日期（045）和主題，還有後設資料，例如紀錄建檔時間和國會圖書館控制碼（Library of Congress Control Number，010）。由於 MARC 用於為視聽材料、照片和其他許多奇特的項目編目，可能的數字碼數量龐大，涵蓋了攝製（508）、實體尺寸（300c），以及完全由使用者定義的部分（9xx），供無法正好符合其他可用欄位的資訊使用。

在國會圖書館首頁搜尋帕薩馬科迪印第安人（Passamaquoddy）歌曲，

會找到一系列物件，這些物件為國會圖書館的資料賦予特別有趣、新近增添的定義。這些歌曲——〈敬禮曲〉、〈戰歌〉、〈選舉歌〉和〈蛇舞歌〉——以蠟筒唱片的形式作為館藏，近 19 世紀末時，一位叫做傑西·沃特·菲克斯（Jesse Walter Fewkes）的人類學家暨發明家在緬因州海岸製作的。蠟筒是黑膠唱片的前身，兩者運作原理相似，用沿著材料表面凹槽運行的唱針，把紋路轉換為聲音。蠟筒就像理髮店的三色柱一樣，隨著圓筒轉動，唱針從底部移動到頂部。菲克斯的圓筒可以儲存大約兩百秒的聲音。有一種機器用來刻錄和播放蠟筒，這個笨重的裝置大約蒸汽船行李箱大小，菲克斯在 1890 年 3 月 15 日把它運到帕薩馬科迪印第安人的村莊。

菲克斯那天有三重意圖。首先，他想取得一些圓筒唱片證明他所使用的蠟混合物的保真度（fidelity），那是他自己開發的配方，希望能賣給愛迪生。其次，他想在走訪美國西南部之前測試他的錄音設備，他計畫在那裡錄製霍皮族（Hopi）的歌曲。最後，菲克斯就和當時許多人類學家一樣，認為自己正在履行重要職責，記錄正消失的文化最後的話語，那種文化的語言和社會似乎不可避免地走向同化。

菲克斯在那個春日錄製的圓筒，最終被哈佛大學收藏，在那裡保存了半個多世紀。1972 年，為了豐富美國國會圖書館的美國原住民館藏，這些圓筒轉移到華盛頓。雖然它們被認為是重要藏品，但蠟筒很脆弱，表示很少播放。蠟筒的一項缺點是每次播放都會造成破壞；每次唱針劃過凹槽，一些編碼的音訊就會磨損丟失。另一個問題是蠟本身會乾燥破裂。1970 年代晚期用蠟筒製作的磁帶錄音聲音混濁，充滿了爆破聲和爆裂聲。聆聽這些錄音，就像透過蜂巢聽聲音。

過了約四十年，新科技出現，讓那些聲音更清晰。高解析度的掃描器可用來建構圓筒的 3D 影像，之後播放時幾乎不會損及蠟質。專用軟體可以消除數十年來劣化所產生的大部分噪音。「聽到一百二十八、九年前的〔這些聲音〕，對我來說非常有感染力，」唐納·索克托馬（Donald Soctomah）

告訴我。索克托馬是帕薩馬科迪的長者、歷史學家和保護主義者，一直深入參與將錄音帶回社區。「這就像聽高祖父跟你講故事，而你坐下來，很驚訝能聽到那麼久遠之前的東西。」索克托馬描述如何與一群長者合作，讓他能在這些歌曲錄製後第一次得以轉錄歌詞：「大夥兒開始動工。我們會播放這首歌的一個句子，每個人都會說出他們聽到的，然後寫下來、翻譯出來。然後我們會播放下一段，我們會這麼做，就這樣繼續播完這首歌，接著我們會整合所有資訊，只要其中一個詞有差異，就倒回去，專注於那個詞一遍又一遍播放，直到每個人都同意那個詞。這過程很耗時。」

傳統上十到十五分鐘的歌曲，蠟筒上只有其中兩三分鐘。索克托馬與長者必須填補其餘的部分。「我們請歌手演唱新的錄音，」他說道：「然後我們開始與人們談比如說〈交易之歌〉的歷史，以及交易習俗在帕薩馬科迪部落和其他部落中多麼重要。」一旦歌曲回復到完整的形式，就會表演給大家聽，並教授給群體裡其他人。我看了一段影片，一群三歲、四歲、五歲的孩子坐著圍成一圈，聽著歌曲。在背景中，其中一位老師，一名年長的女士，開始唱起歌來。孩子們聽到她的聲音顯然很興奮，也跟著唱歌，起初靜悄悄，然後比較熱情。「我小時候聽過那首歌，」那位老師後來告訴索克托馬：「我已經完全忘了。」

修復蠟筒和歌曲回到帕薩馬科迪的故事，是重要的故事。但是改善錄音完全沒有解決 1890 年以來一直存在的問題：帕薩馬科迪族自己對於這些蠟筒或編碼在上面的歌曲沒有所有權，而且他們作為一個民族，對於這些重要的文物如何被描述，或者大多非該族、主要是非原住民的研究者如何使用它們，沒有發言權。2018 年以前，聽到這些歌曲感到好奇的人，對他們聽到的是誰的聲音、歌曲中的詞句或這些歌對帕薩馬科迪族的意義，一無所知。在 MARC 的作者欄位中，唯一的名字是傑西・沃特・菲克斯。

如今下載〈敬禮曲〉的 MARC 檔案，你會發現演唱者諾爾・約瑟夫（Noel Joseph）列在欄位 245a。往下滾動到欄位 540，會發現甚至更不尋常

的館藏資訊：一組稱為「傳統知識標籤」（Traditional Knowledge (TK) Labels）的權限指南，指示應該如何使用這份獨特的錄音。這部分由帕薩馬科迪族撰寫，涵蓋屬性、研究者權限和商業用途限制。每一項都標有帕薩馬科迪語條款：Elihtasik（完成方式）、Ekehkimkewey（教育性質）、Ma yut monuwasiw（非商業用途）。這些條款的細節是針對帕薩馬科迪族的文化價值觀來編寫。舉例而言，Ma yut monuwasiw：

> 不得以任何商業方式使用本材料，包括透過為非帕薩馬科迪人的銷售或生產獲取利潤的方式。本標籤的名稱，Ma yut monuwasiw，意為「非供購買」。

世界各地的博物館都使用傳統知識標籤。在每一個使用傳統知識標籤的脈絡下，物件屬性和使用的權限，由取得物件（很多時候是盜取）的來源對象來定義。正如珍·安德森（Jane Anderson）對我的說明，傳統知識標籤的規則由原住民群體編寫的想法至關重要。「每個群體都需要有權自行決定和自行定義那些規則是什麼，因為各個群體的規則並不相同。」安德森是律師暨紐約大學人類學家，協助構思和落實這些標籤。與非營利組織「創用CC」（Creative Commons）及開源軟體授權等類似的努力不同，傳統知識標籤並未假定大家對於希望如何使用文物和資料有共通的想法。「使用這些標籤的每個族群，」安德森強調：「用他們自己的語言，並且透過他們自己的文化術語，來定義它們。」

茂伊和安德森現正致力於將傳統知識標籤的基本原理，轉換到生物文化資料。他們正在為社群建構一個系統，用他們自己的語言來定義權限，這些權限對社群重要的事物進行編碼。新標籤同時代表禁止和許可。他們清楚寫明在什麼樣的脈絡下，不能使用或分享這類資料，但也鼓勵外界研究者以尊重的態度來使用，這些研究者投注時間了解資料對毛利人的意義。「我們的

祖先向來是創新者，」茂伊告訴我。生物文化標籤倡議（Biocultural Label Initiative）和毛利資料主權網更廣泛的目標，不是為毛利資料築起高牆，而是要確保這些資料受到尊重，從中產生的任何利益都能共享。「如果你正獲取資料，並想說些關於民族的事，」茂伊說道：「必須把它帶回給那些民族。」

所言甚是。畢竟，血液、DNA 樣本、歷史文物和有關鰻魚繁殖習性的資訊，都是財富。它們是珍貴之物。

開始寫這本書的六個月後，我飛到紐西蘭，因為我發現我只有極少的例子可以說明活在數據裡應該是什麼樣子。我有自己的作品，也有來自其他人的想法，只要有相當數量的牛皮膠帶和鐵絲，或許可以慢慢處理成一種具凝聚力的形式，但我真正的數據世界，充滿意義、主體性和平等，似乎很可能仍是一種推想的未來。在毛利資料主權網及茂伊和塔瑚的計畫中，我找到了與我一直在思考的許多東西產生共鳴的工作，雖然剛萌芽但就擺在眼前的例子，說明了過去十年我一直試著勾勒的數據的未來。

這幾項原住民的解決方案不可能脫離民族和地方，但思索如何將毛利資料主權網和其他原住民資料計畫的核心思想更廣泛地應用於資料思考，非常有價值。正如茂伊所言，我們可能透過一些做法，讓資料及驅動資料的過程本土化。就茂伊和塔瑚而言，他們似乎很樂於看到毛利資料主權的想法傳遞種子到其他群體和脈絡中。「其他民族被這些想法吸引，」茂伊說道：「因為他們關心資料權，卻沒有機會表達出來。」兩人都強調，這些想法源於一種基本的集體性，也就是「tikanga」（習俗）──毛利人行事之道。「我們可以提供用不同方式來思考資料的方法，」塔瑚在我們離開她的辦公室時告訴我。

塔瑚和茂伊的工作訴說重要的未來。在那樣的未來，原住民主權會透過資料而強化，部落和民族更有能力捍衛（和收回）他們的領土及傳統認知方

式。了解在面對越來越嚴重的環境災難時，我們所有人需要如何共同努力才能更強。這些計畫也談到更普遍的未來，在其中具有共同利益的民族群體能從頭到尾建立並擁有資料系統，從蒐集、運算到說故事。在這樣的未來，作為資料根源的人們能有意義地控制資料如何分享、與誰分享、在何種條件下分享。在這樣的未來，資料的舊定義不被接受為真理，而是被重新定義、重塑、重組，以開闢新的思考、對話和治理途徑。它們是一條新路徑上的關鍵路徑點，用塔瑚的話來說，這條路徑的方向是「從依賴資料的狀態，回到自主狀態」。

至關重要的是，毛利資料主權網提出的原則不是用英文定義，而是用毛利文來定義。「tēteēkura（領導者）傳達了一個強烈的訊息，」塔瑚說道：「要使用毛利語言來表達資料主權的概念。」不是用史丹佛工程師和矽谷行銷者所定義的術語來談資料，而是與 tikanga（習俗）結合。「tāonga，whakapapa，mahinga kai」，也就是財富、系譜、食物採集，這些詞彙似乎和資料八竿子打不著關係，但在茂伊和塔瑚從事的工作中，它們看起來十分自然。

在一篇 2012 年的報告中，歐森・莉佩卡・梅西爾（Ocean Ripeka Mercier）、納森・史蒂文斯（Nathan Stevens）和阿納魯・托亞（Anaru Toia）解構了「資料→資訊→知識→智慧」（DIKW）的金字塔，思索典型的階層化資料思考如何能適用於非西方的知識體系。他們的答案是把金字塔倒過來，重新想像這流動並非去蕪存菁和簡化，而是擴張。「whakapapa 的一個關鍵概念是，萬事萬物都源自於兩種或更多事物的結合，」他們寫道，因此需要重新思考西方結構中從資料到智慧的無分支流動。置於毛利人的世界觀中，DIKW 金字塔成為「智慧占優勢的稜鏡」，其中智慧占據三角形最寬的部分（在西方版本中，智慧被塞進金字塔的尖端）。也許最重要的是，梅西爾、史蒂文斯和托亞提出，毛利人的 DIKW 稜鏡並不是要取代西方的稜鏡，而是要與它並列，與一群其他具有特定文化屬性的稜鏡一起，每一種稜

鏡都有用,每一種都獨一無二。他們寫道,「不同文化對現實的感知」,定義了每個稜鏡的「折射率」。這些閃閃發亮的每一個鏡片都有不同的編碼方式,在資料、資訊、知識與智慧之間創造意義。

我在紐西蘭與人談話總會提到一件事,也就是幾乎每次思考真正的、可行的資料主權可能是什麼樣子時,都會補充說明:資料的基礎建設非常昂貴,而且幾乎完全由大公司和政府控制。撰寫本書時,我察覺到格外諷刺的現象:我描述的幾乎每一項計畫在某種程度上都仰賴科技巨頭的機器。我們稱「洪泛觀察」為「科技巨頭的監視器」,但這項工具在亞馬遜雲端代管。本書的語言分析是用 Google 函式庫編碼,並在其高性能伺服器上運行。「地圖室」計畫與在地的關係如此親密且關注當地,但碰到威訊通訊(Verizon)熱點當機就起不了作用。

如果想在我們的數據生活中獲致完整的主體性,需要設法脫離由大公司把持和運作的資料機器,這些公司優先考慮股東,而非公民。我們需要剝除金錢化的蠟質層,那些外層在我們的數據生活中附著了數十年。我們需要設想新的基礎建設、軟體和硬體,以分散權力,並去除成本和素養的高障礙。我們需要重新構思資料儲存和訴說的方式,想像一下那些最需要它們的群體在財務和技術可及範圍內,從農場到餐桌的資料系統。這是個巨大而困難的問題,我們有的只是最模糊的解決草案。

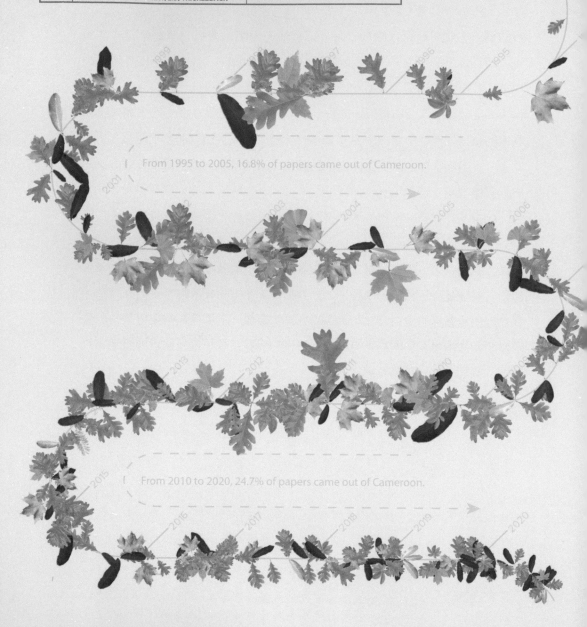

LIVING IN DATA
少量的回饋

關於喀麥隆雨林所發表的學術論文，依引用次數計算

紅葉表示論文主要作者隸屬於喀麥隆的機構

EUROPE N. AMERICA

ASIA S. AMERICA

AFRICA

CAMEROON

J. T. GITHUB.COM/BLPRNT/LID/TRICKLEBACK

From 1995 to 2005, 16.8% of papers came out of Cameroon.

From 2010 to 2020, 24.7% of papers came out of Cameroon.

13. 以 what 為核心的網際網路

凌晨兩點剛過，傳來槍響。

一聲。兩聲。長長的回聲穿越林間。三聲。接下來十分鐘一片悄然。

寧靜並非剛果的自然狀態。夜晚，蟬鳴綿綿不絕，蛙叫和蟋蟀聲相伴。非洲蹄兔的尖叫聲越來越大，皇狨猴宛如鳥叫的怪聲，果蝠奇特的電子嗶嗶聲。貓頭鷹低沉咕咕，鴿子哨聲反覆，鴉鵑的嗚嗚聲和藍蕉鵑的叩叩叩叩也傳來。我剛到布亞米（Bouamir）的前幾個晚上都醒著，傾聽、語法分析、編目。

在叢林中很難測量聲音的距離，因為所有聲音都會在樹與樹之間反彈，天氣也會影響東西的響聲和傳播方式。在晴朗的夜晚，彷彿整座森林都擠進了你的帳篷。在濃霧中，所有聲音都延伸到遠方，消失無蹤。

槍聲可能在 1 英里之外，或者 5 英里之外。總之很近。

進入布亞米營地（Bouamir Camp）的唯一途徑是從德賈河（Dja River）河畔的索馬洛莫（Somalomo）徒步 30 公里，深入森林的中心。我們會先穿過幾座村莊，沿著一條窄窄的紅土小路，經過小房子，以及只有一個房間的商店和生鏽的摩托車。然後，我們穿過次生林，樹木之間有開闊的空間。犀鳥在樹冠之間嘎嘎叫時，有夠大的空隙來觀察牠們。走了兩個小時，周圍的小徑變窄了，林間縫隙長滿藤本植物和附生植物，綠意越來越濃。樹木越來

越高，直衝雲霄。頭頂上，樹葉和樹枝填滿了空間，剩下的天空宛若四處散落的拼圖。一行人起初吵吵鬧鬧，聊著過去探險的笑話和故事，並為接下來一週制定計畫。走到半路，對話不再熱烈，只比誰比較累，偶爾警告同伴要避開一群群穿越小徑的螞蟻雄兵，別被螫咬。快到終點時，只剩下氣喘吁吁的聲音。螞蟻要咬就隨牠咬吧！這趟徒步行程花了我們整整九小時，剛好在夜幕低垂之前抵達，腳起了水泡，渾身泥濘，筋疲力盡。

我們安頓好營地，開始爬樹和架線的工作時，氣氛帶著懷疑。我們與喀麥隆的科學家及工作人員一起工作，和過去五十年來抵達布亞米的其他數十名研究員一樣，穿著登山靴，跨出步伐。來到這裡的人往往熱衷於研究森林及其棲居動物，忙著記錄、測量和量化，常想早點回家。與任何形式的數據蒐集一樣，田野科學幾乎總是單向的。像我們這樣的探險活動可以為《國家地理雜誌》寫出精采的專文，但對原住民科學家和當地經濟通常幾乎沒有幫助。像婆羅洲和巴西這樣的地方，經歷數十年的掠奪式科學之後，已經很大程度上禁止在他們的國家進行研究工作，除非是有意義地納入當地的利害關係者。但喀麥隆沒有這樣的規定。營地的工作人員談到科學家在森林裡待幾個月，仰賴當地人的知識來探索蜿蜒的小徑，追蹤野生動物。他們在筆記本和筆電上填滿數據，然後有一天，人就不見了。研究報告發表了，博士學位拿到了，但少量的回饋給德賈河。

德賈河保護區很大，綿延 5000 多平方公里，為非洲最大的保護林之一。巴卡（Baka）是半游牧民族，幾世紀以來一直在這片現在是保護區的土地上生活。他們的生活與森林緊密結合，森林是族人宇宙觀的基礎。語言學家暨研究者羅伯特・布里森（Robert Brisson）簡明扼要地總結了這種關係：「太初之始，這片森林已存。」我在布亞米的大部分時光，都在思索這本書中的想法如何適用於這個地方和這些人。

很多群體像德賈河流域的研究者一樣，想建立自己的資訊基礎建設、有意義地控制所蒐集的數據，也想成為能蒐集數據的人，卻面臨許多障礙。有

些是財務障礙。伺服器、路由器、感測器、無線電都要花錢購買、供電和維護。像德賈河這樣的地方，距離手機服務很遠，網路通常得仰賴衛星上網，使用費用高昂，上傳和下載也有嚴格限制。還有素養障礙。多數數據工具、軟硬體只以英文記錄，充斥著技術行話。談到數據時，幾乎大半使用物理科學的語言。它的音色是演講廳的音色，是排列整齊的桌子，是硬木地板上的皮鞋跟，是特權。

有障礙，也有出路。這些路徑通常標示不清楚，偶爾荒煙蔓草，人跡罕至，但這些路徑仍圍繞著新的基礎建設。真實的系統和虛擬的系統，在這些系統中，數據最愛的形容詞——「大」——可能會換成「小」，換成「密切」和「可理解」、「主權」、「合作」和「公正」。

<div align="center">＝</div>

網際網路什麼都不在乎。

它不在乎你要的檔案是愛犬的照片、美國著名奇幻文學作家潔米欣（N. K. Jemisin）的短篇故事，還是你的心跳紀錄。網際網路在乎的，是所有東西在哪裡。現代網路最重要的三字母縮寫，就是 URL，代表「統一資源定位符」（uniform resource locator）；這幾個字很能強化其蘊含的概念。URL是網址，是通往伺服器上某個位置的路徑，是可以找到我們的照片、故事或心跳的某個地方的檔案路徑。網際網路不在乎我把現在位於 http://www.myserver.com/photos/mydog.jpg 的照片換成另一張。一隻漂亮的黃金獵犬被換成邋遢的諾威奇㹴犬，對於我鍵入網址的瀏覽器來說沒有任何意義；不僅如此，照片更換對於把這項請求帶向目的地的 DNS（網域名稱系統）伺服器、把檔案打包成塊在網路上發送的網路伺服器，還有把影像彩現到螢幕上的我的瀏覽器而言，統統沒有意義。

網際網路注重的是地點（where）而不是內容（what），這個想法是過

去三十年來整個系統發展的核心。它對伺服器的依賴——機器是巨大的「地點」收集器——定義了網際網路的運作方式、我們如何使用它及人們如何從中獲利。正如程式設計師麥特・朱瓦特（Matt Zumwalt）所寫的：「矽谷主要的商業模式一直是累積大量的網路用戶，留住他們的數據，然後設法從那些擴獲的數據網路中賺錢。」過了四個世紀，數據依然是「所給出之物、交付或送出之禮」。收到這些禮物的人累積了巨額財富，而送禮者大多仍不知道自己多麼慷慨。

近年來，朱瓦特和其他許多人開始相信，網際網路對地點的痴迷是一種缺陷。他們認為 URL 系統的設計方式是錯誤的，我們現在所知的網際網路以某種方式被破壞，否定了它當初誕生時具有的開放的、參與性空間的權利。他們認為，網際網路在它出現的那一刻就轉錯了彎，如果我們想利用事物真正的力量，或多或少需要重新開始。在我寫下這段文字時，許多大大小小的團隊都在嘗試開發「新網路」，一個將取代我們現有網路的系統，拋棄以「地點」為中心的 URL 和伺服器機制，以著重 **what** 的網路取代。

＝

以「內容」為中心的網路，核心概念為雜湊（hashing）。雜湊是把不同大小的資料縮減為固定大小的資料的過程。完美的雜湊演算法可獲取任何類型的資料——這句子、一張照片、一段影片，或者 1982 年的東柏林電話簿——並把它縮減為一串長度一致的字符，這串字符是獨一無二、專屬於該內容。一種簡單卻愚蠢的雜湊演算範例是「數字相加」演算法，亦即把任何大小的數字減少到只有一位數長的數字。它的運作方式如下：取任何一個數目，並把其所有數字相加。如果新的數目長度超過一位數，再次執行相同的操作，直到最後只剩下一個數字：

1,798,356

$= (1 + 7 + 9 + 8 + 3 + 5 + 6)$

$= 39$

$= (3 + 9)$

$= 12$

$= (1 + 2)$

$= 3$

2,345,330,107

$= (2 + 3 + 4 + 5 + 3 + 3 + 0 + 1 + 0 + 7)$

$= 28$

$= 10$

$= 1$

419

$= (4 + 1 + 9)$

$= 14$

$= (1 + 4)$

$= 5$

　　儘管這個特殊的方法粗淺得沒有用處，但我們確實能從中看出雜湊為何如此重要。首先，對於給定的輸入數字，它總會產生相同的結果。這表示，儘管這種方法很愚蠢，但它可能有用。如果我想請朋友記住我的銀行密碼，我可以寫下密碼「加總數字」的雜湊值，讓朋友確認記的密碼是正確的，由此確認他們所記的數字是真實可靠的。

其次，雖然雜湊值可用來「檢查」數字，但我們無法從數字 3 回推到 1,798,356。我給朋友的一張寫著「7」的紙條遭「駭」，由此取得我的密碼的風險很小。即使是這麼簡單可笑的演算法，也不可能回推。然而，如果你用一些其他數目嘗試這個方法，很快會發現它最大的弱點：兩個「種子」數目很常產生相同的雜湊數字（十分之一的機率）。

一部分是為了避免這個問題——稱為雜湊碰撞（hash collision）——現在雜湊演算法獲取資料後，會吐出一長串字符。舉例來說，下面是用一種稱為 SHA-256 的雜湊演算法（SHA 是 secure hash algorithm〔安全雜湊演算法〕的縮寫），將以「Central to the concept」開頭的段落進行雜湊處理的結果，這是用數學攪動文本並輸出一個六十四個字符的字符串：

bd2d4f1acee634da813ad8bbb972e0a1ea8491ff0b590df6fddf0c238606d2c6

要從這串字符回推，找出原始文本，是非常、非常、非常困難的事。即使我知道這段文字的確切長度（別忘了，演算法才不在乎雜湊了多少資料），我也必須用相同的雜湊演算法跑每一種可能的字符組合，直到找到給出與上述字符一樣的雜湊值的段落。像 SHA-256 這樣的雜湊演算法很有效率，就像計算瀑布一樣，很容易奔流而下，但功能上不可能向上划槳。我可以輕易在手機上計算出上述的雜湊值，但要解碼則得耗費天大力氣。我需要嘗試 2^{6064} 種組合，這個數字比宇宙中的原子數大得多，就像太陽比鉛筆尖大得多。

要理解的第二件事是，即使輸入資料的變化非常微小，雜湊也很敏感。比方說，如果我把前文提到的「東柏林」改為「西柏林」，會得到完全不同的雜湊值：

f748d64a3c00042bb429d7be454a021b0b7aec21643424d51eda84a5abdc21ac

雜湊之所以如此有用，是因為對資料的保真度。如果我想傳重要訊息給你，並想確保你知道它是真實的，可以發送雜湊值給你作為保證。你可以對我的訊息內容進行雜湊處理，檢查它是否和我發送給你的字符串匹配。如果你想確保我的編輯沒有在最後一刻偷改我的書稿，可以檢查文本的雜湊值是否與我在印刷前所做的匹配：

2ca2e85300748bc055383b4a3d7351bf52babcda683356be34999b716d595187

現代密碼學——加密貨幣、加密房地產、加密農耕、加密牙膏——整體概念的核心，就是雜湊演算法保證一段資料權威性的基本能力。

雜湊也是新網路多數設計的中心。不是相信 http://www.myserver.com/photos/mydog.jpg 會帶我看到我期望的黃金獵犬特定照片，新的分散式網路結構允許我透過加密指紋來請求我正在尋找的確切檔案。使用燒杯瀏覽器（Beaker），一種用於所謂分散式網路的瀏覽器，每個頁面頂部的標準網址列現在是識別列，URL 替換為雜湊。檔案位置對使用者隱藏起來，無論是在大學伺服器、我的筆電或你的手機上，他們不再需要知道。

舊網路可想像成像是龐大的郵政系統，資訊封包忙碌地從一個網址傳遞到另一個網址，而新網路的這些模型更像是股市交易廳。當一台機器從網路請求一個檔案時，實際上是在向群眾發出呼喚，宣布它正在尋找什麼。巧妙的數學搜尋程序確保即使在非常大的網絡中，也能快速找到檔案。

在這種檔案交換模型中，不需要涉及中央伺服器；資料直接從一個「點」（peer）傳遞到另一個「點」。要了解為什麼這很重要，不妨考量現今通常如何分享檔案。如果我有個資料檔，比如心率監測器的紀錄，我想把它發送給醫生，那麼我有幾個選擇：用電郵傳送，或者使用諸如 Dropbox 或 Google Drive 等服務。無論是哪一種情況，我實際上並沒有直接把檔案發送

給醫生；我是把檔案上傳到代理伺服器，醫生再從代理伺服器下載。如果是電郵的話，至少涉及兩台伺服器：我自己的郵件伺服器和醫生的郵件伺服器。這樣很沒效率：計算資源都用在製作資料檔的副本，而我的伺服器和醫生的伺服器之間的路由幾乎可以肯定是間接的，這意味著一個簡單的檔案傳輸，可能涉及幾台甚至幾十台機器。傳輸過程的不安全程度令人吃驚。即使我很小心地為檔案加密，仍然有這個檔案在這條傳輸鏈上每個伺服器之間傳輸的紀錄。如果想確保沒有人知道我與醫生的通訊，最好的辦法是把資料放到隨身碟，開車送到醫生診間。

分散式網路促進的對等式（點對點，peer-to-peer, P2P）傳輸，解決了效率和安全性兩大問題。只要醫生和我都安裝了正確的軟體，我就能把資料從我的心率監測器發送到醫生診間，直接又安全，任何地方都沒有第三方伺服器接觸到資料副本。網際網路的基礎建設由威權國家控制時，去除資訊中間人可能尤為重要。2017 年 4 月 29 日，當地時間早上八點，土耳其政府在全國封鎖了維基百科的 IP。這表示該國所有網際網路服務提供者都被要求阻止其用戶存取維基百科伺服器上的任何內容。到了 5 月 5 日，前景最看好的分散式網路協定之一「星際檔案系統」（InterPlanetary File System, IPFS）的幕後團隊，已經把整個土耳其語的維基百科放在其平台上。維基百科的這個副本傳播到成千上萬台機器，幾乎可說是解鎖了，因為內容可以代管在任何地方、任何人的機器上。即使在土耳其整個網際網路都不通的情況下，IPFS 版本的維基百科仍可在任何代管至少一個檔案「節點」的本地網路上使用。正如 IPFS 開發者在部落格上所稱，這表示內容可以在必要時透過「球鞋網路」（sneakernet）來移動——也就是靠著 USB 隨身碟或硬碟的物理移動，在網路之間複製。

另一種分散式網路協定 Dat，在創建主權資料系統方面提供了特別的承諾。它旨在妥善完成一件非常簡單的事：讓一位科學家能夠把資料發送給另一位科學家，無需涉及任何其他伺服器。這從實務和隱私角度來看是非常有

用的。舉例來說，流行病學家可以與同事交換大量 DNA 序列，無需依賴不穩定的無線網路。即使連線中斷，他們也可以確信 Dat 會在下一次嘗試時從中斷的地方繼續。流行病學家還可以確定沒有人在監聽資料交換，電信或衛星網路提供者不會在其伺服器某處備份。整個資料系統都可以用 Dat 打造，完全不必接觸網際網路。庫庫泰的系譜計畫可以用有意義的方式存在於資料來源的亞族或氏族（hapū）中。「地圖室」可以完全獨立於亞馬遜和 Google 運作，參與者也能確信他們在做的地圖和蒐集的資料都會是他們的。或者，他們可以選擇在他們能自訂的條件下，與城市、其他「地圖室」或大眾分享資料。

　　Dat 和類似的協定，很符合上一章提到的資料主權概念，以及自定義權限的想法。這些協定提供可行的做法，讓群體對資料守口如瓶。然而，這些協定本身並未遠離資料實體機器、壟斷的電信和每月費用。如果我們要想像一個真正自主的端對端系統、勾勒出提供某種程度主體性和控制權的數據生活，我們還需要考量資料從某地移動到另一地的線路和訊號。

=

　　槍聲過後，叢林慢慢又有了聲響。先是昆蟲，然後是鳥類和蝙蝠，接著是近一個小時後的蹄兔和猴子。牠們似乎很滿意盜獵者那天晚上已收工。如果我能以某種方式調整聽力，擴大聽覺範圍，那麼森林喧鬧的聲音地景會更加充實。若降低到次聲頻（subaudible）的範圍，我會聽到森林大象的低沉叫聲，巨象的低聲調交談，綿延數十英里。若範圍提高到超音波，會聽見蔗鼠群聊、蛾悄悄唱著求偶之歌、蝙蝠狩獵時發出的雷達嗶嗶聲。在比人耳頻率限制約高出四萬五千倍之處、也比已知的最高動物聽覺範圍（大蠟蛾）高三千倍的地方，我會發現叢林聲景加入了全新的聲音：數據的嗰啾、嗰啾、嗰啾。

這些訊號來自氣象站，它們安裝在德賈河兩座奇特的島山（inselberg）上──聳立在濃密雨林中的岩島。這些氣象站正在測量島山獨特的微氣候數據，並把資訊發送到我們安裝在附近樹枝高處的無線電閘道器。到了當年稍晚，保護區內將有四個 LoRa（長距離）無線電閘道器，讓本地研究員能夠輕鬆在森林裡裝上儀器，追蹤野生動物，了解更多關於整個生態系的資訊。由於無線電網路是獨立的，可小心控制對於蒐集到的資料的存取，視個別情況授予（或拒絕）權限。

無線電在保育科技方面淵源深厚。1894 年，俄國電磁學先驅亞歷山大·斯塔帕諾維奇·波波夫（Alexander Stepanovich Popov）展示了一種裝置，可透過收集雷擊時所產生的無線電波來偵測 30 多公里外的閃電。記錄在紙卷上的閃電活動資料點有助於林業部門調查潛在的火災。早在 1950 年代，科學家就開始把無線電發射機連接到動物身上，以便追蹤牠們的運動。這些無線電「標籤」發出短脈衝，然後由無線電測向（radio direction finding, RDF）接收器接收，以三角測量的方式定位出訊號位置。

這些科技使用在保育方面的一大挑戰在於無線電的基本限制：範圍與功率之間的關係。無線電訊號的固有特性之一是訊號強度與距離的平方成反比。將接收器與發射器的距離移動成兩倍，訊號強度降低為四分之一。與發射器的距離移動成十倍，訊號強度降低為百分之一。更簡單地說，在廣大的地理範圍內廣播訊號需要大量功率。任何曾嘗試收聽社區廣播電台的人都熟悉這種關係：與擁有高功率廣播裝置的大公司電台不同，小型電台通常使用較便宜、功率較低的設置，這意味著訊號的廣播區域較小。我在溫哥華外長大，那時我可以收聽大學廣播電台（CiTR）⋯⋯只有當我把車停在一個面北的懸崖邊時才能聽到。

我們在德賈河流域的樹上架起的無線電閘道器和島山上的氣象站，利用無線電一項高明的創新，它允許一些似乎違反剛才告訴你的規則的東西：它們可以用非常小的功率長距離傳輸。LoRa 無線電透過把資訊壓縮成短頻調

變正弦啁啾（chirp，沒錯，這實際上是技術術語）*來設法運用這項手法，讓最遠約 10 公里外的接收器可以確實地接收。我們在德賈河部署的氣象站和 LoRa 閘道器都是太陽能供電；由於發送訊息所需的能量很少，他們不需要額外電力就能暢所欲言聊數據。有維護成本，需要更換電池和偶爾遭白蟻侵入的電路板。但無需與第三方供應商簽訂合約，無需商定服務條款，只要滿足森林及居住其中的人所定義的條款即可。

發射器與接收器之間視野清晰，LoRa 的效果最佳，因此我們希望把閘道器盡量放高。在都會區，這意味著要把硬體放在高層建物頂部；在叢林中，表示要爬到樹上。剛果雨林是一些非常高大的硬木的生長地：桃花心木、黑檀、大綠柄桑、沙比利，有些高度超過 60 公尺。我們在德賈河有一個額外的優勢，因為島山高出森林多達 30 多公尺，表示最高的氣象站可能離地面大約三十層樓。

最後，從我們的氣象站蒐集到的資料會以啁啾訊號送到森林之外，從一處樹頂氣象站轉發到另一處，再往外到索馬洛莫。之後它會存在於村裡的一台機器上，在那裡可能會（也可能不會）授予將其分享到網路、特定研究人員或公眾的權限。然而，就目前而言，該系統比較小，存取資料並非仰賴 API 金鑰，而是需要具備森林知識、有雨具，還要能忍受蟲咬。每個 LoRa 無線電站都懸垂著一條長長的灰色纜線，末端是一個小盒子。為了收集資料，研究員和園區的保育者得到樹木那邊，使用特製的資料收集器插入盒子，然後把收集器實際帶回營地或帶出公園。這又是球鞋網路（或稱靴子網路？），一個藉由依賴必然為低科技的資料傳輸而獲得主權的系統。它的運作很簡單，但比任何網路協定更貼近園區裡人們的自然生活模式。

在德賈河東北約 322 公里處，一個名為恩迪塔姆村（Nditam）的村莊，一座太陽能社區廣播電台向數百人廣播。2017 年，遭迫害的政治漫畫

* 譯注｜chirp 亦譯為「啾頻」、「線性變頻」，指會隨著時間增加而改變的訊號。

家暨運動人士伊薩・尼亞帕加（Issa Nyaphaga）創立禁忌廣播電台（Radio Taboo），以激進教育作為議題。這座電台談論 HIV、女性議題、同性戀權利、環境，表達看法。「權力並非只是擁有金山銀山、手持槍械，或坐在任何專門用來將人們邊緣化的機構裡。那是很膚淺的權力。權力要能給人們教育，把資訊給予人民，從而賦予他們權力。」

　　與北美相較，社區電台相當近期才在非洲出現。20 世紀大部分時間裡，廣播主要是由國家控制，它是一種宣傳工具，而不是地方新聞和資訊的來源。世紀之交以來，情況有了變化。僅是在烏干達，就有兩百五十多個社區廣播電台播放。尚比亞有一百三十七個，南非有兩百多個。許多電台和禁忌廣播電台一樣是「鄰近電台」，設備相當簡樸，通常仰賴汽車電池供電。借用我童年時在加拿大廣播電台聽到的一句話：它們或許不大，但很小。

　　肯亞政治學家琳恩・穆托尼・萬耶琪（Lynne Muthoni Wanyeki）在位於喀麥隆另一邊的非洲大陸，撰寫了大量關於社區廣播電台文化重要性的文章。在她 2000 年出版的著作《在空中》（*Up in the Air*）中，萬耶琪將這些電台列入更廣泛的「社區媒體」（community media）類。她寫道，社區媒體是「由它們服務的社區製作、管理和擁有，由它們服務的社區所享，並關乎它們服務的社區」。至關重要的是，她區分出真正的社區媒體與社區導向媒體（community-oriented media）。她寫道，後者可能鼓勵社區參與，並可能考量當地利益，但它們不是由社區擁有。

　　我想到我們在德賈河協助啟動從樹到草地的網路，作為新興的社區資料站。它沒有試圖傳布得太廣，談論的是德賈河地區和此間人民關心的事。這項技術或許可以轉換到另一處公園、浮冰或都市街區，但這網路的特徵、資料站位於樹冠枝葉彎曲處的方式，是這個地方獨有的。它有點像維多利亞免費網、聖矽醫院、禁忌廣播電台的綜合。這網路有親近性，線路覆滿苔蘚，並懷抱超大、不被看好的希望。

<center>二</center>

　　幾年前，布亞米營地燒毀了。它被點火焚燒是一種抗議，用煙霧來駁斥反盜獵的作為，當地人認為反盜獵會影響他們的生計。有一段時間，那裡只有一些濕漉漉的木炭、融化的網、搖搖欲墜的附屬建物，還有叢林的嘈雜聲。兩年後，營地重建，四座新平台以現場磨製的硬木打造，還有新網牆和新屋頂。靠近溪流的沐浴間、兩個野外廁所、一套太陽能系統。就在去年，有了衛星網路。重建帶來了新的構想：專注建構基礎建設以支持喀麥隆科學家、強化地方經濟，優先考慮巴卡人的知識和利益。根據該網站，這個氣象站將「藉由成為保育研究的樞紐及整合來自原住民的知識和輸入，為保護和恢復剛果盆地森林提供一種模式」。

　　在一份 2001 年的報告中，喀麥隆律師暨運動人士山繆・因吉佛（Samuel Nguiffo）描述了巴卡族與德賈河保育運動之間，存在著「令人不安的共存」。之所以令人不安，部分原因是保護區對狩獵的限制，與巴卡人的生活方式大相逕庭。「如果你進入保護區，」巴卡人告訴因吉佛：「就是要去打獵。」另一項原因是，保育的決策，包括保護區的建立，是在沒有納入巴卡人意見的情況下進行的。劃定保護區邊界時沒有諮詢巴卡人，也沒有和他們商量長期目標。

　　我們所有數據生活的核心，都存在一種令人不安的共存。它在亨特學院附屬高中的體育館裡，在我們的法庭和警察局，在我們的網路瀏覽器中，在我們的街道上，而且已在德賈河的森林。透過民族誌研究、衛星影像和手機追蹤，巴卡人已經活在數據裡。要想像一種數據公民形式，與他們的生活和世界觀相匹配，是一項艱鉅的挑戰。但這也是必需的，就像我們可能給自己開任何緩解藥方，治療數據帶來的不安——在科技上或其他方面——那必須對眾多住在所有數據裡的人同樣有效。

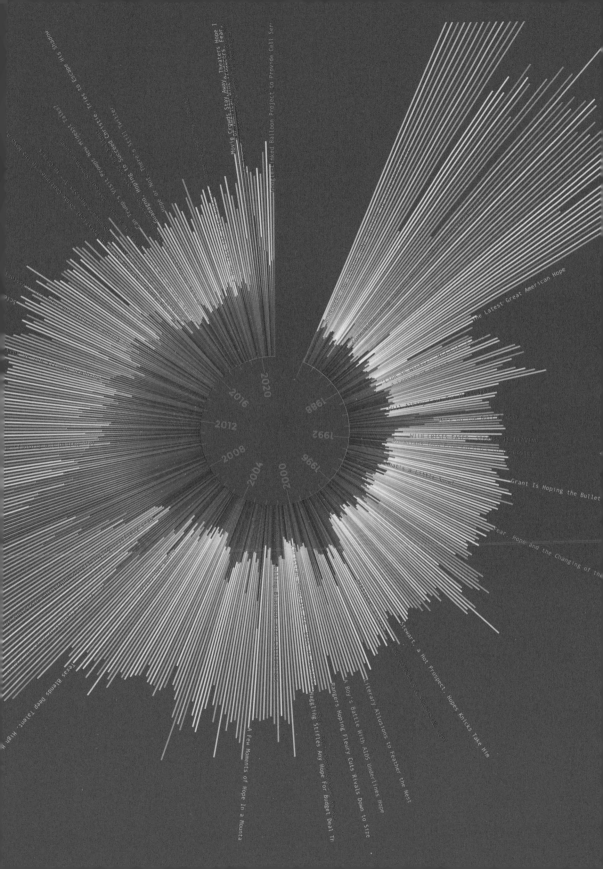

14. 這裡是 Dataland

但有時候，工具可能有你不知道的其他用途。有時候，你在做想做的事時，也是在做刀子想做的事，你卻渾然不知。看見刀子最銳利的邊緣了嗎？

——菲力普・普曼（Philip Pullman），英國小說家

在麻省理工學院的一個地下室房間裡，一群研究員構建了一個自定義介面，用來瀏覽大量資料集。它有個官方名稱：空間資料管理系統（Spatial Data Management System, SDMS），但他們通常用其中一位研究員喝啤酒時想到的暱稱稱呼它：Dataland。Dataland 中央擺了張改良版的伊姆斯躺椅，兩隻椅臂末端都裝有小搖桿和觸控板。椅子兩側有正方形的數據觸控啟動顯示器，個別配置，可顯示不同的內容。椅子和顯示器擺在一個 3 公尺高的巨大螢幕前方，房間裡裝了八聲道揚聲器，這樣聲音就可以從系統控制員的前後播放。

一名研究員坐在操控椅上，讓 Dataland 試運行。他從系統的主介面上選了一張地圖，於是 Dataland 載入了 10,360 平方公里的大地衛星（Landsat）影像，那些照片是從波士頓與緬因州南部之間的大西洋岸上空拍攝。他用控件放大。查爾斯河（Charles River）和洛根將軍國際機場（Logan Airport）的

三角形跑道圖案映入眼簾，然後輕按一下按鈕，衛星影像就換成街道圖。他進一步放大，地圖以燈塔山（Beacon Hill）為中心，街道線被一系列超高解析度的街區影像取代。其中一張是一個穿著深灰色雨衣遛狗男人的身影。

　　與 Dataland 一起觀看這段影片，我不禁想起《星際爭霸戰》（*Star Trek*），想起坐在艦長位子上的寇克（Kirk），在駕駛台發號施令。Dataland 感覺就像是為《企業號》精心製作的角色扮演背景，只是房間裡少了一層發亮的銀漆，研究員還在等戲服送來。我一直期待有人來激發相位槍*。

　　這些想法其來有自，畢竟那是 1978 年。《星際爭霸戰》原版影集在十年前首播，至今已廣泛播映，收視率比當初在 NBC 首播時更高。影集已在六十個國家上映，美國有一百多個城市的電視台播放，包括波士頓的 WBZ-TV。不難猜測這些在 Dataland 工作的人可能是星艦迷，從某些方面來看，打造這個房間是為了滿足他們自己的欲望：勇於前進†、敢於探索。

　　《星際爭霸戰》從不避談其設計都是貼近軍艦，指揮系統的術語、用來開啟艦載通信的水手長哨，以及《企業號》的光子魚雷都是例子。巧的是，Dataland 也有海軍科技和戰事歷史的淵源。上述影片中的空間資料管理系統其實是二代，一代是兩年前海軍研究辦公室（Office of Naval Research）資助打造的，該組織發射了第一顆情報和 GPS 衛星，近期開發了一種磁軌炮，能以時速 7242 公里發射炮彈並命中 160 公里外的目標。Dataland 由美國國防高等研究計劃署的模控科技處（Cybernetics Technology Office）贊助，計畫名稱很冗長：「透過多媒體人機互動強化人力資源管控」（Augmentation of Human Resources in Command and Control Through Multiple Media Man-Machine Interaction）。

* 譯注｜phaser，亦稱光炮，phased energy rectification（相位能量重整）的縮寫，《星際爭霸戰》中的武器。

† 譯注｜《星際爭霸戰》名言，全文是 To boldly go where no one has gone before（勇踏前人未至之境）。

海軍或國防高等研究計劃署對 Dataland 設計方式有多少影響很難說。這套系統看起來的確以軍事方式運作，從「指揮椅」本身的概念，到安裝在椅臂上類似武器的觸發系統都是。我們大概可以確定的是，Dataland 的建構，核心概念是遠距操作資料。操作者坐在椅子上，想像自己正繞行遙遠行星的軌道，從遠處掃描生命形式，思考「最高指導原則」的崇高道德教訓。

Dataland 恰如其分反映出的精神，將推動接下來四十年資料科技的發展：資料來源的現實世界系統（也就是人）會被影響，而不是依據系統（人）來行動。Dataland 創建者之一、麻省理工學院媒體實驗室創辦人尼古拉斯・尼葛洛龐帝（Nicholas Negroponte）曾在一份摘要報告中寫道，Dataland 將「直接把電腦帶給軍事將領、公司總裁和六歲孩童」──我們或許可推論，這是確切的順序。

前兩個步驟在 1978 年已順利展開。那時消費信貸公司正蒐集客戶的詳細檔案，使用計算機進行索引和交叉比對，為直郵宣傳活動列出一份又一份清單。軍方也對數據懷抱期待，已計畫發射精細度更高的成像衛星，並建造基礎建設，追蹤在國內和身在海外的異議分子。若蒐集來的數據提出的答案似乎不完整，只有一個解決方式：更多數據。企業和國家追求加速，彼此較勁，將龐大而錯綜複雜的機器視為聖戰士，目的是追蹤和鎖定、擴大和排除、拉近和推開。數據越來越多，源源不絕，來自我們的手機、我們的網路瀏覽器，也來自公園和空中的攝影機。數據、數據、數據，越來越多。來自人們，流向軍方、流向公司。

2018 年秋天，我獲得寫作計畫獎勵，得以短期駐點來撰寫這本書，於是在紐約州倫斯勒維爾（Rensselaerville）度過寒冷的幾週，住進名稱響亮的凱利全球公益協會（Carey Institute for Global Good）。我抵達時是 12 月，已過了婚禮旺季幾個月，對會議規劃者來說又太接近年底，因此這個中心空蕩蕩的，只有一小群非文學作家中堅分子也進駐這裡。積雪 30 公分厚，鮮少

見到其他人影，大家多半寧可留在自己的房間。不過，我每天早上會踩著冰雪走到海克宅（Huyck House），那是協會兩棟 19 世紀的簡樸建築之一，在圖書館開工。

圖書館這個工作場所的一大魅力，在於開放、通風的壁爐。它效率很差，反而提供兩項特殊優勢：首先，熊熊火焰會發出劈啪聲，聽起來很令人滿足，讓我想起《名著劇場》（*Masterpiece Theatre*）迷你影集。第二，火焰很快吞噬木材，我每二十五分鐘就得添柴火，反而訂出很好的工作節奏，能經常休息，促進血液健康流動。通常在添柴火的休息時間，我會慢慢走一段距離，回到我擺在窗戶旁的小桌子（距離壁爐約 4 公尺），途中多花幾分鐘看看書架上雜七雜八的書。1963 年後，海克宅不再是私人住宅，之後幾十年，書籍三三兩兩收進圖書館。這些藏書顯然偏向經濟和政治──看起來期數完整的《外交事務》期刊（*Foreign Affairs*）、華盛頓、傑佛遜、史懷哲和赫魯雪夫的傳記。《以和平為目標的空中武力》（*Air Power for Peace*）、《英鎊美元外交》（*Sterling-Dollar Diplomacy*）、《一個商人看紅色中國》（*A Businessman Looks at Red China*）、《一個民主黨人對其政黨的觀察》（*A Democrat Looks at His Party*）；斑駁的《陶爾委員會調查報告》（*The Tower Commission Report*）*。有一回在書架前瀏覽的過程挺特殊，一本平裝書吸引了我。那本書頁緣已泛黃，就像在二手書店的五毛錢特價舊書堆，或者在汽車旅館的書架上常見的那種。那本書名是《侵犯隱私》（*The Assault on Privacy*），以紅色粗體字寫在封面上，底下有美國政治人物暨律師拉爾夫‧納德（Ralph Nader）的推薦。「《侵犯隱私》，」納德寫道：「是發出警告，提醒大家留意人類奴隸的新型態。」這是計算機驅動，再由個人資料火上添油的奴隸制。

* 譯注｜1980 年代中葉，美國發生軍售伊朗醜聞（伊朗門事件），參議員約翰‧陶爾（John Tower）擔任特別調查委員會主席調查此案。

我在凸窗前坐下，把這本書從頭到尾讀完；外頭雪花飄落，天色漸漸暗了。《侵犯隱私》好多段落都可剪下貼上，刊登在今天《紐約時報》的讀者投書。作者暨法律專家亞瑟‧米勒寫了關於中間資料的危險，以及個人資料對行銷人員的價值，也寫到遙測、權利和所有權。他說資料對已處於高風險的群體會有更強烈的影響，尤其是進入美國的移民。米勒詳細談到資料從不同來源數位化並聚集的過程有何疑慮，它們的格式容易存取，而且以成本低廉的方式永久存在，因而可能帶來的危機。這本書成書於 1971 年，雖然還要再等十八年網路才會誕生，但精準地預示了網際網路。

　　米勒寫道：「個人電腦的某種『效用』形式，或許會透過便宜的家庭終端機當媒介（例如按鍵式電話），或與有線電視相連，提供各種資料處理服務給每個人。這似乎是合理的想像。」他預測，「這種新效用可將個人資料提供給不知多少的利益相關團體，例如徵信機構、政府、企業。不僅如此，這些取用使用者資料的各方，還可從過去分散的來源拼湊出資訊。」他寫道：「個人活動的關聯分析，顯然是監控領域的未來趨勢。」這警告（或路程圖）說中了未來的網路廣告服務商 DoubleClick、臉書、美國國安局祕密計算機系統 XKeyscore 和美國國安局的網路監視監聽計畫「稜鏡計畫」（PRISM）。

　　《侵犯隱私》成功反映出當時剛出現的數據故事所具有的三個基本面向，而這個故事也持續發展，每個人都無法置身事外。首先，米勒看出數據的好處與風險必是一體兩面。「同樣的電子感測器，可以警告我們心臟病即將發作，」他寫道：「也可以用來定位我們、追蹤我們、測量我們的情感和想法。」其次，他認為關於資料系統的敘述，主要會由部署系統後的最大受益者主導。舉例來說，米勒預測，徵信機構會稱他們努力蒐集數據，對一般人有好處。許多企業會披上方便的「公共服務外袍」，這策略就清楚地寫在企業宗旨上，例如臉書是這樣寫的：「賦予人們建構社群的能力，讓世界更

緊密。」最後，米勒了解到，任何反制措施要有效果，對抗書名所提到的攻擊，得仰賴數據的議題能在集體想像中找到一席之地。「某些群體成員渴望保留隱私，並表達出隱私遭到摧毀時的憤怒感，」他說道：「但如果絕大多數的人不再在乎，那麼也得不到任何成效。」

這並不是說，《侵犯隱私》看不出時間的痕跡。書中許多關於「現代」計算機的事實，會讓 1970 年代的讀者大開眼界。「程式設計領域的一位先驅預測，」米勒寫道：「不久之後，把一頁英文文本儲存到電腦，將會比保存在紙張上便宜。」當時的他顯然覺得這是很了不起的成就。米勒關於資訊安全的警告，聽起來也相當稀奇古怪：有電話線和終端機，但沒有加密雜湊或多重要素驗證的蹤跡。不過，米勒的文字經常正中紅心，我常懷疑這出版日期是誤植的。

米勒有一段文字可說最未卜先知，預示我們在 21 世紀的數據生活。「有心人士可從不同來源取得數量龐大的金融和監控數據，造成風險，他們會重新建構出一個人的連結、移動、習慣和生活方式。」或許這本書裡過了五十年依舊真實的句子中，最令人沮喪的是對個人資料蒐集的警告：「我們才剛開始察覺到，這種類型的資料庫會遭到什麼樣的侵入式使用。」

《侵犯隱私》有一股急迫感貫穿全書。米勒似乎體認到，1970 年代初期曾有短暫期間，有人推動立法，促進關於數據議題的公共教育。在前言中，參議員山姆・爾文（Sam Ervin，日後擔任水門案調查委員會主席）寫道，他希望這本書能讓「所有美國人振作……在自由之光於我們的土地上熄滅之前，要求終止計算機科技濫用」。在這本書的結尾，米勒寫著：「它……似乎必須按下車子的喇叭示警，警告計算機可能加速促成我們社會中的權力發生微妙的重新調整。」我放下這本書的時候，不禁心想，過了半個世紀，今日米勒會做何感想？他會覺得有人聽見他的警告嗎？他是否依然聽見喇叭轟鳴？

回到紐約市，我到米勒在紐約大學法學院的辦公室拜訪，來到迷宮般的二樓，鑽進一個角落。房間裡全是書架和棒球，前者是四十年埋首於堆積如山的著作權法和民事訴訟程序所留下的，後者則是過去二十年來致力運動法律的產物。八十五歲的米勒，無論外表或聲音都適合主持《六十分鐘》節目。我們談話時，他大部分時間都靠在巨大木桌後方的皮椅上。

　　「我當時所寫的東西，」他告訴我：「很多是猜測的。我才剛開始感受到一項新科技的力量。」他指出，1960 年代是大型電腦的時代。「無論是手機或筆電，攜帶型計算機根本不存在。」《侵犯隱私》誕生自 1966 年米勒所寫的一篇八頁文章，內容是關於計算機程式的著作權能力，以及是否可以用機器來侵權。爾文參議員不知怎的發現這篇文章，認為米勒或許會是很好的證人，應該找來出席即將舉行的中央資料庫建立計畫聽證會，這資料庫會保存關於美國公民的所有聯邦資料。「我是著作權的專家，」米勒接起請求的電話時告訴參議員：「我對隱私問題一無所知。」爾文在電話線另一頭沉默了片刻。「他真的是對著電話吼，」米勒有些好笑地回憶道：「『搞什麼，那就去學啊！』」

　　《侵犯隱私》建議用一種具體的方式來處理資料與隱私之間迅速發展的衝突：立法。在最後一章，米勒呼籲「政府廣泛介入」。他繼續說道：「一旦計算機對我們社會的影響越來越大，對日常生活的滲透越來越明顯，政府介入也會更清楚。」米勒按下喇叭，呼籲聯邦政府採取行動，而他的呼籲或多或少被聽見了。1970 年至 1974 年，國會通過了《公平信用報告法》（The Fair Credit Reporting Act）、《家庭教育權與隱私法》（Family Educational Rights and Privacy Act）和《隱私法》（Privacy Act，涵蓋政府對於個人資訊的使用）。「那是一段非凡的時期，」米勒告訴我：「尤其看看我們今天的國會，根本是懶惰的野獸。」然而，經過幾十年的變化，對監管的態度也變了。雷根總統和共和黨主導的國會，開始聽取企業的主張，聲稱這樣的立法正在扼殺創新及在全球市場競爭的能力。「整個議題，」米勒說道：「有點

沉寂了。但我確實相信它會重獲生機。」

過去幾年確實出現新一波圍繞資料和隱私的立法提案，且令人意外地，兩黨人士都願意致力推動政府監管涉及個人資料業務的公司。歐盟的《一般資料保護規範》（General Data Protection Regulation, GDPR）提供可行的模式，說明政府如何採取行動保護個人用戶的隱私權。緊接著，2018 年的《加州消費者隱私保護法》（California Consumer Privacy Act）顯示出美國相關立法的可能樣貌，讓公民能控制企業可蒐集關於他們的哪些資料，不願遵守的公司會受罰。提議中的《臉部辨識科技保證法》（Facial Recognition Technology Warrant Act）將限制執法機構使用臉部辨識的方式。《消費者資料保護法》（The Consumer Data Protection Act）、《資料維護法》（Data Care Act）、《美國資料傳播法》（American Data Dissemination Act）、《演算法問責法》（Algorithmic Accountability Act）等法案，都正由國會處理，將在聯邦層級實行。

《演算法問責法》尤其值得看好，因為它處理的是資料科技的設計和建構方式。過去幾年來，許多人將注意力放在如何重新撰寫運算程序，以便將道德和問責制融入其中。將問責制的爭論從過去的討論付諸實踐，確保潛在危害與網站載入時間及演算法性能一樣，有基準可以測試，這將是重要的成果。2018 年，AI Now 研究所（AI Now Institute）發布了一個框架，說明演算法影響評估（algorithmic impact assessment, AIA）可能是什麼樣子。一年後，加拿大政府啟動了演算法影響評估測試版計畫，強制用於所有政府計畫，包括由承包商完成的工作。《演算法問責法》將要求公司對所有自動化系統進行類似的評估。

然而，立法只能帶我們走到這裡。米勒在 1971 年就明白，數據從業人員和雇用他們的公司必須承諾改變，不是為了躲避監管者的控制，而是要成為更好的參與者，打造更公正且公平的資料系統。「任何使用或處理個人資訊的公司，都必須進行自我監管和自省，」米勒寫道：「並嚴肅看待任何保

障資訊政策的努力，扮演起重要角色。」矽谷向來很少嚴守這種內省思維。正如我們在第五章看到的，主宰我們數據生活的公司，大多樂於躲在虛假陳述和行銷說詞背後。至今這些公司面對立法和執法的策略，一直是吸收任何發生在他們身上的費用，而公司的龐大市值像避風港一樣，可躲避甚至史上最高的巨額罰款。2019 年，臉書遭處 50 億美元罰款，但股價幾乎上揚了2%，股東顯然對僅占年收 10% 的罰款不以為意。

　　許多科技倫理倡導者（包括我自己）也指出，公司的發展和管理團隊必須更多元化，如此才能有效在資料科技釋出到三不管地帶之前，看出潛在的危害。女性、有色人種、身障者和其他非主流群體，往往承受這些科技帶來的最大風險，因此他們更容易想像在應用資料之時，即使立意良善，也可能如何出錯。四巨頭（Google、微軟、蘋果和亞馬遜）都公開承諾，他們要更努力讓員工多元化，可惜尚未真正帶來變革。蘋果的多元化口號是「different together」，公開主張由非白人男性主導的勞動力多重要。然而，該公司本身的數字卻是另一回事。蘋果公司女性員工占 32%，黑人占 9%，而全國平均卻分別是 50.8% 和 12.3%。如果僅限於技術工作，數字會更難看（女性 23%，黑人 7%），而領導階層職務也一樣糟糕（女性 29%，黑人3%）。這裡再次顯示，企業似乎只會高談闊論，執行起來卻是龜速（甚至根本沒執行）。

　　資料系統建構者，這些為我們訂做數據生活的人，如何承擔更多責任？

　　要追溯《一般資料保護規範》的根源，得把時間拉回到 1970 年西德黑森邦（Hesse），那年政府任命了黑森資料保護與資訊自由委員（Der Hessische Beauftragte für Datenschutz und Informationsfreiheit）。這位資料監察員（今天是全國性的角色）擁有廣泛的權力，也有權存取私人和公共機構的資料。在監察員的協助下，德國公民可存取任何從他們身上蒐集的資訊，無論蒐集者是邦政府本身，或是任何在德國營運的公司。賦予適當的權力之後，這種公共資料倡導者就能有效抵抗政府和非政府機構侵犯公民的資料權。米

勒是這種方法的堅定擁護者，不令人驚訝地，這和他桌上的棒球有關。
「我們現在會進行運動藥檢，」他說道：「而且藥檢是以隨機方式進行。」米勒認為，若監察員獲得類似的權力，可調查資料系統和演算法設計，就會有預防效果——如果他們也被授權進行有意義的罰款，並在必要時全面停用違規的系統。「利齒是必要的。」

＝

我離開法學院，過街到華盛頓廣場公園（Washington Square Park）。那是 2 月初，公園裡空蕩蕩的，只有零零星星的觀光客、幾個人緊緊圍在一起下棋，還有幾隻住在這裡的胖松鼠。我決定走過公園，到盲虎酒館（Blind Tiger）喝杯啤酒，而我左彎右拐穿過格林威治村時，想到或許五十年後，會有人在書架上找到這本書。他們會不會和我當年在倫斯勒維爾一樣，感嘆情況沒什麼改變？或者他們所過的數據生活和我們的截然不同，是更宜居、更永續的數據世界公民？答案就在你我身上。

若想重新開始，沒有更好、更急迫的時間點。科技公司總是支吾其詞地對抗民意和政府調查，他們的獨裁武裝已經開始出現裂痕。新觀念和新技術正提供新的方式，讓我們能在不受企業影響的情況下蒐集、儲存和分享數據。我們正面臨挑戰，這是攸關生死的急迫挑戰，但現有體制似乎覺得這些挑戰很棘手。政府不會解決氣候變遷。臉書不會解決真理崩潰。達沃斯（Davos）會議不會解決收入不平等問題。如果我們想看到我們生活的改變，我們必須自己改變事情。

「數據」一詞、數據這個觀念、數據的承諾，都是飄忽不定的。該是抓住它、撰寫新故事的時候了，把尼葛洛龐帝的話翻轉過來吧。先從大眾、六歲孩童、我們自己、我們的鄰居開始。未來的故事更偏向《芝麻街》，而不是《星際爭霸戰》；故事發生在人行道、門前台階，而不是遙遠軌道上的指

揮中心。我們會在這故事裡清楚看見數據的不完美，了解數據也是人類產物，充滿人性偏見、希望與承諾、錯誤與忽視。這故事以新的語彙訴說，也有更多的聲音，並在離家更近的地方訴說。在這裡，我們更覺得自己是公民，而不是臣民。

我在本書開頭說過，沒有直線可以依循。因此我不會在本書最後，給予一套簡潔的要點。沒有三項原則可遵循，也沒有七個簡單的步驟。沒有簡明的 TED 演說摘要。

我會把你留在我們開始的地方，在河邊。

首先是開放的問題，亦即如何讓我們從所在的地方，截至目前什麼都不是之地，前往遠岸。這是單純的橋接問題，該如何把一座橋拼湊起來。人們每天都在解決這樣的問題。解決它們，而解決了就繼續前進。

讓我們假設，無論如何已經做到，總之完成了。讓我們當作這座橋已建好並過了橋，我們可以忘了它。我們已經離開先前所在之境。我們身在遠疆，我們想去的地方。

——柯慈（J. M. Coetzee），
《伊莉莎白·卡斯特洛》（*Elizabeth Costello*）

　　艾可（Eko）跟著曼尼（Manny）沿著河畔騎車，看著他天線上的綠燈忽明忽暗。初夏，空氣仍涼爽。黑暗中，艾可可以聽見明尼亞波利斯聖安東尼瀑布（St. Anthony Falls）奔流，空氣瀰漫的水霧嘗起來有樹皮和銅的滋味。破紀錄的降雨導致北邊的河道就快滿溢。河水似乎充滿力量，不受河岸限制。曼尼說服艾可，一起加入每週的數據蒐集行程，兩人已進行一年多，即使在冬天的厚厚積雪中也未中斷。裝在腳踏車上的感測器每秒測量空氣品質十幾次。大約每 800 公尺會經過一個感測站，感測站與河中一箱儀器相連。艾可聽見座位後方傳來嗶嗶聲，和其中一個感測站同步；她回到家時，會和網狀網路（mesh network）再次同步。

　　起初市政府發現這些感測站時，聲稱是未經許可設置，將它們拆除。不過，民眾越來越會藏，艾可猜公園人員也懶得把感測站移出。此外，不太可能有誰挨罰，畢竟這些感測器背後沒有正式組織。沒有人擁有一兩個以上的感測器，就算有，也會確定沒安裝在同一個地方。慢慢地，感測站成了與河流共存的現實狀況，就像石拱橋（Stone Arch Bridge）和紅翅黑鸝一樣。

　　艾可累了。前一天晚上是訊號之夜（Signal Night），她幫幾個鄰居在河濱廣場（Riverside Plaza）建立信號台。三年前，她從屋頂上只能看到另外三處信號台：一處在市中心，一處在北環區（North Loop），另一處在波提諾

區（Bottineau）。昨晚已經有數百甚至數千處信號台同步閃爍，傳遞出空氣品質、水質、噪音等級、健康等訊號。「為什麼不直接在網站上看地圖就好？」鄰居在初次加入前問道。但那天夜裡他們還是一樣，都聚在屋頂上觀看。觀看其他信號台會產生一種感覺，想到大家一起分享空間和天空。空間是公共的、時間是公共的。此外，就像曼尼常說的，再也沒有人相信網際網路了。

艾可聽見曼尼在前方踩了煞車，發出刺耳的嘎吱聲，於是她也減慢車速，停在路邊。他們在一處舊磨坊的廢墟停下，鐵和石頭的骨架在陰影的邊緣留下痕跡。艾可打了一隻蚊子。幾年前的校外教學，艾可學到這個地方的歷史。河流的這個部分在百年前是世界上最大的水力發電廠，再更早的五十年，這裡磨製的麵粉占全國產量的一半。過了許久以後，她教自己以原住民的阿尼什納比語（Anishinaabe），唸出這個地方的名字：吉奇─加卡比卡（gichi-gakaabikaa），意思是斷裂的巨岩。

去年 9 月，最後幾處感測站在俄亥俄州上線了，於是整條密西西比河的數據樣貌能快速呈現。感測站讀取溫度、深度、水流、溶氧、重金屬、船隻噪音，交織起來，成為持續更新的集合，他們稱為「datashed」。艾可曾在晚餐時興奮地說明這件事，而妹妹問：「這不是政府做的事情嗎？」是啊，當然是。但是環境保護局已停止運作近十年了，即使「重建」，預算也不足以和 datashed 相提並論。新的機構整併入聯邦緊急事務管理署（FEMA），可以存取 datashed，但得遵守與原住民族群、農民和其他所有人制定的存取協定。

艾可等曼尼往下爬到河邊，更換感測站沉重的金屬感測器。當年稍早，一名阿肯色州的農民發現灌溉渠道上的汞含量指數升高，於是論壇上有個群組花了幾個星期，設法追蹤源頭。他們的模型顯示，源頭靠近城市的某處。曼尼想，或許是來自舊水力發電廠的隧道，那會通往山坡上的工廠，導致

20 世紀的髒東西滲透到土壤中。因此,他們一直在設立一些新的感測站,並換成更新、保真度更高的感測器。這工作花不了多久時間;她已可看見閃光從一處古老的石階上傳回來。

艾可扔了一副耳機給曼尼。她一直在製作新版本的聲音片段,現在已經完成了。這聲音使用了腳踏車上的即時讀數,再與下游數據,以及她從舊網站甚至更舊的地圖上抓取的紀錄,進行網格化並合併。這聲音片段就是從瀑布旁的此地開始,急速穿過 datashed。最後,它是響亮的、有韻律變化的、混濁的。所有這些數據,同時高聲歌唱。艾可覺得聽起來充滿喜悅。

「走吧,」她朝曼尼喊道,踩著踏板。「回家還有好一段路呢。」

我們擁有的時間並非所知的那麼多，而那時間是
輕快且分裂的，幽微，拋射而出，又狂野不羈。

——安妮・迪勒（Annie Dillard）

注解

序曲

　　本篇開頭關於費斯克的片段，多半是虛構的。他的報告《密西西比河下游沖積河谷地質調查》非常詳細完整，卻沒有提到多少費斯克與團隊成員間私底下的動態。《美國地質學會學報》（*Proceedings of the Geological Society of America*）刊登的費斯克悼念文包含一些細節，可讓我們更認識這個人：他只花了四年的時間就拿到理學學士、理學碩士和博士學位，在那段時間，與同為地質學家的艾瑪・艾爾斯（Emma Ayrs）結婚。他在取得博士學位後的十年，就獲得正教授職位。我猜一提到費斯克的名字，就讓人想到某套彩色地圖，可能令他很不高興（我發現最常用來形容他的詞是「乖戾」）。首先，這包含地圖的一百七十頁報告變成了地圖的註解，有喧賓奪主之嫌。我懷疑哈爾・費斯克看到「費斯克地圖」會不自在，因為幾乎可以確定的是，許多地圖並非出自他之手。在這份報告中，「繪圖者」是狄曼（W. O. Dement），密西西比河委員會的繪圖員。在報告中許多地圖上都有狄曼名字的縮寫，但是在知名的曲流圖上（編號 22.1 到 22.15）則沒有。這幾張只有費斯克的名字縮寫（就像報告裡的每張地圖有縮寫）和史密斯（R. H. Smith）的縮寫。還有一張非常搶眼的彩色曲流圖是編號 2 的地圖，同樣是由費斯克

和史密斯署名。從這項證據來看，史密斯可能是知名曲流圖的創造者，因此稱為費斯克／史密斯地圖會更好。

　　無論作者究竟是誰，這些地圖都值得親眼一睹。幾間學術性圖書館都有收藏這份報告，包括美國國會圖書館，以及紐約公共圖書館（我就是在這裡找到）。為這本書做研究，花時間待在華盛頓特區國會圖書館時，我學到的一件事是閱覽室（與地圖收藏）幾乎隨時向大眾開放。於是我養成習慣，每到一個地方就要造訪閱覽室，而圖書館員總是友善，熱心幫忙，即使對我這樣完全缺乏學術熱情的人也不例外。

1. 活在數據裡

　　我看見河馬時的心跳是以 Ambit 腕錶記錄，可和掛在胸前的遙控心率感測器連線。多年來，不同的探險隊夥伴也都會使用類似裝置，讓田野工作這種需要精力和人際交流的活動顯得更有趣。較積極的人，或許可探索這些幾乎沒有紀錄但尚未失去功能的計畫 API（以及更多資料點）：http://data.intotheokavango.org/api。

　　2014 年的歐卡萬哥探險是由波伊斯博士帶領，九次年度橫貫歐卡萬哥的第二次，主要目標是計數濕地鳥類，以及監測隨著時間推移的生態系健康狀況。河馬計數或許對這項計畫的中心目標來說無關緊要，卻提供了以時間為基礎的族群紀錄。在一篇近期的論文中，波伊斯和他的團隊利用這些數據，顯示河馬群體似乎離三角洲的觀光熱門景點越來越遠。這形成了一個循環，在這個循環中，嚮導要走得更遠才能找到動物，破壞了原本相當「原始」的區域。我要感謝探險隊中的巴耶（Ba'Yei）原住民成員，少了他們的專業知識和技能，我們將一事無成。尤其要紀念我的朋友雷拉曼‧凱加托（Leilamang Kgetho），我於 2015 年和 2016 年與他在安哥拉和波札那共度時光。雷拉曼於 2020 年去世（二十七歲）。

河馬數據聲音化、色彩經濟體計畫、《紐約時報》用詞頻率視覺化，以及本書中的許多圖形，都是用 Processing 製作。這個創意編碼開源工具組是由班·弗萊（Ben Fry）和凱西·瑞斯（Casey Reas）開發。Processing 已有二十年歷史，遠遠超出當初的目標，也就是提供一種媒介，讓人輕鬆以程式碼來「畫草圖」。我不確定在書中有哪個計畫沒有以某種方式使用 Processing，因此我很感謝這項計畫，以及建置和支援 Processing 的所有人。我也非常喜愛 Processing 的最新版 p5.js，你可以上網探索：http://p5js.org。

　　在《紐約時報》時，我編了「駐點數據藝術家」這個職稱。過去《紐約時報》曾有兩名駐點未來學者，他們打算讓我沿用此職稱，但似乎有點太……嗯，太未來了。《紐約時報》的研發實驗室從 2005 年啟用，2016 年結束運作。這是個很不可思議的地方，多半不受公司拘束，我很高興能在十四樓待兩年。另一個或許更不可思議的地方是紐約大學互動電子媒體課程，我至今仍在此教學。瑞德·伯恩斯（Red Burns）在 1979 年創辦這項學程，而我在 2010 年獲網羅。他通常會對所有一年級學生說些簡短卻相當有啟發性的話，至今仍有許多在我腦海迴盪。在任何創造性的努力中，你都會感到沮喪，這是學習的一部分。能驅動你的是詩歌，不是硬體。科技不會變成社群。你可在這裡看到瑞德著名的課程簡介：https://creativeleadershipblog.files.wordpress.com/2013/08/reds_2010_ver3.pdf。

　　新英格蘭複雜系統研究所是位於麻州劍橋的獨立研究機構，2013 年 8 月 20 日，該機構發表了一篇報告〈紐約市的情緒：高解析度時空視圖〉（Sentiment in New York City: A High Resolution Spatial and Temporal View），亨特學院附屬高中是「紐約市最悲傷的學校」的標籤，就是來自於此。現在仍可以在該研究所的網站讀到這篇報告（https://necsi.edu/sentiment-in-new-york-city），其中沒有提到錯誤的方法論（或錯誤的前提）。閱讀新聞稿，會感覺到作者對這種地理情感挖掘法很興奮。「這是我們第一次能輕鬆準確地繪製出人的情緒地圖，畫出時間和地點，」這篇報告的主要作者說：「這

項工具的可能用途是無窮無盡的。」閱讀新英格蘭複雜系統研究所發表的文章，就像走過數據實用主義者的主題樂園。有些報告是分析美國社會分裂和種族隔離（運用有地理定位的推文），這些研究是「用物理學來解釋民主選舉」，並提議「以科學中的新科學，來修復科學」。在維基百科新英格蘭複雜系統研究所的三十名教職員和聯合教職員中，正好有兩名女性和一名黑人。

娥蘇拉‧富蘭克林 1989 年的梅西公民講座（Massey Lectures）不可或缺，可在線上收聽（www.cbc.ca/radio/ideas/the-1989-cbc-massey-lectures-the-real-world-of-technology-1.2946845）或閱讀收錄於文集中的作品（https://houseofanansi.com/products/the-real-world-of-technology-digital）。富蘭克林關於女性主義的書寫（「社會空間排序的另一種方式」）及和平主義的觀念，對我撰寫本書非常有幫助。

有不少關於莫雷諾社交關係圖的文獻，但關於詹寧斯在兩人合作研究中究竟扮演什麼角色，鮮少相關紀錄。至少對我來說，詹寧斯提出了社會系統可能如何繪製和量化的觀念，接下來又把這些觀念融入莫雷諾已發展成熟的社會計量學哲學。莫雷諾的兒子強納森在對話中告訴我，詹寧斯很可能做了大部分研究工作（從學生那裡蒐集數據），我認為她也有可能繪製了最早的社交關係圖。要從莫雷諾的生平中找出真相是一項艱難的任務。他出現在全國性的電視上替美國總統威爾遜（Woodrow Wilson）辯護，讓他免於佛洛伊德的精神分析傷害。他也為瓊‧克勞馥（Joan Crawford）和弗朗‧托恩（Franchot Tone）提供夫妻諮商服務。他會上電視分析拳擊運動，雖然幾乎不了解這項運動。他相當認真地寫了一本成為上帝的書，自傳書名為《一個天才的自傳》（*Autobiography of a Genius*）。強納森說，莫雷諾「絕對是個戲劇性的人」，他的所有作品既是表演也是科學。在我看來，社交關係圖工作確實是一次真正的合作，就像費斯克／史密斯地圖一樣，這些關係圖應該稱為莫雷諾／詹寧斯製作。

和強納森・莫雷諾談話，對於撰寫本章非常有用，他為父親寫的傳記《即興之人》（*Impromptu Man*）也大有助益。強納森・福克斯（Jonathan Fox）的《真正的莫雷諾》（*Essential Moreno*, 1987）收錄許多莫雷諾的作品，而雷內・馬里諾（René F. Marineau）在 1989 年寫的傳記，則補充了一些關於莫雷諾早年的敘述。

2. 我數據你，你數據我（我們全都數據在一起）

本章的文本分析是利用 Node.js、《紐約時報》API，以及 word2vec 拼湊而成。我下載了 1981 年至 2018 年間，《紐約時報》提到「data」一詞的每一篇文章，並集結了每一年包含每篇文章全文的大型語料庫。運用這裡面的每一篇文章，我用 word2vec 為最常見的一萬個單詞建立了一組多維坐標。我可以從中了解哪些詞越來越往「data」靠近，哪些詞越來越遠離。值得再次說明，這不是分析這些詞的常見用法，而是在《紐約時報》非常特定的編輯脈絡下的用法。同樣的程式碼若在其他出版品的文本，或是聊天紀錄、推文、書籍或學術論文上運行，會呈現不同的結果。我選擇《紐約時報》，主要是因為我本身過去十年間使用其數據的經驗。強納森・佛納（Jonathan Furner）的作品挖掘了「data」一詞的早期用法，對於追蹤我的語言地圖中這個詞從 1587 年到中心點的路徑非常有幫助。

2019 年，我和肯尼談到他關於 word2vec 的研究。最初關於 word2vec 的文章，可查閱 www.mattkenney.me/google-word2vec-biases/。寫完這篇文章後，肯尼深入鑽研生成文本模型——這種機器學習系統的建構不是為了分析文本，而是為了建立文本。「俄羅斯殭屍網路」包含了這些系統絕大多數的潛在風險，馬修・肯尼深入探討如何使用生成文本把人們拉進另類右翼社群，確實值得一讀：www.mattkenney.me/gpt-2-345/。

本書中提到的不少人是我在明尼亞波利斯「大開眼界」數位藝術展認識

的，我擔任這項展覽的共同策展人已有十年。從一開始，我們就發布可免費觀看演講的影片，因此如果你在 Google 上搜尋「Eyeo」及本書中看見的名字，幾乎都找得到。惠特克的演說，是與克勞福共同創辦 AI Now 研究所之後不久發表的。我曾在那裡當駐點作家好一段時間，撰寫這本書。這間機構每年發布一次報告，可查閱網站（https://ainowinstitute.org/reports.html），內容是 2016 年至 2020 年關鍵性資料研究的完整摘要。

我很希望雅列和袋棍球的事是我自己捏造的，但並非如此（https://qz.com/1427621/companies-are-on-the-hook-if-their-hiring-algorithms-are-biased/）。雖然機器學習的人資系統裡有偏誤幾乎眾所皆知，然而採用這種技術的比例卻大幅提升。截至 2019 年，大約有 60% 的企業使用應徵者篩選軟體，而在目前新冠肺炎大流行期間，據聞這種做法越來越常見（https://venturebeat.com/2020/03/13/ai-weekly-coronavirus-spurs-adoption-of-ai-powered-candidate-recruitment-and-screening-tools/）。許多機器學習／人資公司在推銷產品時，會說這工具可以降低聘雇過程的偏見，而不是強化。但在我看來，這是很大膽的公關說詞。Knockri 這種產品聲稱「能整合工業組織心理學與機器學習」，分析應徵者的視訊影片，在網站上宣稱其系統可創造「多元程度提升 24% 的決選名單」。但網站上沒有告訴我們，這些多元化的候選者最終有多少人獲得工作。

約翰娜・杜拉克 2011 年的文章：www.digitalhumanities.org/dhq/vol/5/1/000091/000091.html。取料的觀念其實是克里斯多福・齊本戴爾（Christopher Chippindale）在《美國考古》期刊（*American Antiquity*）第六十五卷第四期（2000）首先提出的。齊本戴爾是考古學家，他想說服同事，把數據和「他們想呈現的考古事務」分開。他的話或許會讓我書中特定幾章變得比較短，也沒那麼繁複：「我真心希望，所有那些經常提到『data』的研究報告，確實能意識到資料與取料的差異，看出我們想理解的內容與我們希望能研究的內容之間的差異，而在這種差異夠具體化，足以影響資料模式

時能察覺到。」

波伊斯是無與倫比的鳥類攝影家，如果我不附上他兒子的金屬樂團「Octainium」連結，他肯定會失望：www.facebook.com/octainium。

3. 數據的暗物質

我為九一一國家紀念博物館排列名字的演算法詳情，可參見我那已長草的部落格：http://blog.blprnt.com/blog/blprnt/all-the-names。

我是以本地計畫設計公司（Local Projects）承包商的身分來設計這座紀念館，而讓這一切開始的奇怪電子郵件來自傑克‧巴頓（Jake Barton）。雖然我是第一個生成整體姓名布局的人，但後來銘刻於紀念館的並非我的版本。最終版本是以我的布局為基礎，並交換部分名字和團體位置，以符合建築師的美學考量，最後由邁克‧阿拉德（Michael Arad）的團隊利用我開發的軟體完成。

穆罕默德‧薩爾曼‧哈姆達尼之名可以在南池六十六號板上找到。截至目前，他尚未獲得正式認可為第一批前往世貿中心的應變人員。

2018 年開始寫這本書之後不久，我曾與奧諾哈談話。那時開始，她的作品就持續關注缺席、省略、抹除及與這些行為相關的危害。網站上可讀到更多關於「缺失資料集檔案庫」的資訊，並了解她的最新動態：http://mimionuoha.com/。

關於毛利人口在紐西蘭人口普查時被低估的情況，來自毛利資料主權網（www.temanararaunga.maori.nz/）。美國的數字則是來自美國印第安人全國代表大會（National Congress of American Indians，www.ncai.org/policy-issues/economic-development-commerce/census#:~:text=In%20the%202010%20Census%2C%20the,the%20next%20closest%20population%20group）。約克大學／聖米迦勒醫院的研究，2017 年發表於《英國醫學期刊開放版》（BMJ

Open，https://bmjopen.bmj.com/content/bmjopen/7/12/e018936.full.pdf）。

關於「全國警察不當行為統計與報告計畫」的資訊，來自佩克曼在《衛報》上的文章（www.theguardian.com/profile/david-packman），以及網際網路檔案館（Internet Archive）的部落格檔案頁面。「奪命之警」（https://killedbypolice.net/）由匿名人士經營，我無法聯絡到相關人員。網站上有奇怪的免責聲明：「我們可能會從本網站上任何產品或服務的連結，獲取一小部分銷售額。您無需支付任何額外費用，您的購買有助於支持我的工作，為您帶來更多精采的槍枝和裝備文章。」「致命遭遇」的網站上也有該計畫的詳細說明（https://fatalencounters.org/），但它主要是前端網頁，連接到由志工維護的 Google 表單：https://docs.google.com/spreadsheets/d/1dKmaV_JiWcG8XBoRgP8b4e9Eopkpgt7FL7nyspvzAsE/edit#gid=0。

辛揚威在 2015 年和 2017 年的「大開眼界」藝術展都有演說：https://vimeo.com/133608602 和 https://vimeo.com/232656871。本章所寫的一些內容來自這些時期的個人對話。「歸零運動」在 2020 年春季遭到強烈批評，指其誇大了推動警方政策改革的效果，也不夠強力支持廢除警力或刪除經費。這些批評的清楚摘要可在這裡讀到：www.colorlines.com/articles/what-went-wrong-8cantwait-police-reform-initiative。

4. 搭獨木舟與跟隨車隊

安哥拉探險隊由野鳥信託組織安排，帶隊者是史帝夫・波伊斯和克里斯・波伊斯（Chris Boyes）。《國家地理雜誌》一位工作人員隨行，後來為該刊寫了一篇專文（www.nationalgeographic.com/magazine/2017/11/africa-expedition-conservation-okavango-delta-cuito/），並製作了一部影片於 2018 年推出（http://intotheokavango.org）。雖然這部影片與我們為探險建立的開放平台同名，但我未直接參與影片製作（儘管確實提供一些喜劇效果紓壓）。

在我與嘉根的談話中，他常提到要在安哥拉掃雷這麼長時間的計畫，籌集資金的難度令他洩氣。總有人問，我不是已經捐了嗎？那些地雷怎麼還在呢？其實還有很多工作要做，如果你想為像嘉根這麼努力清除地雷的人提供一些支持，可以上網了解如何協助：www.halotrust.org/。

《衛報》關於這次探險的報導，參見 www.theguardian.com/environment/radical-conservation/2015/may/28/expedition-source-okavango-delta。雅各的《非洲觀鳥人》是深入的歷史調查，研究者包括鳥類學家，以及支持他們工作的大部分被遺忘的嚮導、獵人和動物標本剝製師所構成的網絡。這是謹慎審視殖民主義和科學，而雅各講述的人類故事，會陪伴我很長一段時間。

我多次引用薩芙依的著作《痕跡》（*Trace*, 2015），本書中以許多其他方式貫穿其思想和精神。我進行研究時，如果遇到想回頭看的段落和引文，會在書頁上折個角（抱歉），而《痕跡》幾乎每一頁都折起來。

在國會圖書館時，我偶然讀到史塔森的遊記，那本書的荒謬書名馬上令我印象深刻。如果是為了自然史的紀錄，這本書或許值得一讀；書的後半有一些表，列出他所觀察到的物種。但你可以朝 20 世紀初期撰寫的非洲相關寫作檔案中扔一塊石頭，找到十幾本類似的書，一樣自吹自擂，一樣有種族偏見。雖然這個年代的安哥拉地圖同樣帶有殖民主義的臭味，但我覺得看起來有趣多了。在許多地圖上，我發現我們在探險時經過的河流名稱。有些名稱是我們不知道的，或是已被遺忘的原住民名稱。有些河流的名稱來自殖民者，包括葡萄牙文和德文，而像史塔森這樣的探險家沒能留下氣味標記。

斯科特的話引自 1998 年出版的《國家的視角》。克勞福關於人工智慧行星網路的卓越觀點，來自她為與弗拉丹·喬勒（Vladan Joler）合作的「人工智慧系統剖析」（Anatomy of an AI System）所寫的文章，該計畫「人類勞動、資料、行星資源的解剖圖」（現為現代藝術博物館永久館藏）引伸自對亞馬遜智慧音箱 Echo 的質疑。

布萊恩·豪斯（https://brianhouse.net/）是我經常合作的夥伴，我每個星

期都會推薦給學生、朋友和街上的陌生人。你可以找到我們「前進歐卡萬哥」平台尚存的資訊：http://data.intotheokavango.org。波伊斯於 2013 年在《國家地理雜誌》總部的演說沒有上傳網路，但這支影片也涵蓋一些相同領域：www.youtube.com/watch?v=vAiP1iOv23M。

大衛・伯明翰（David Birmingham）的《現代安哥拉簡史》（*Short History of Modern Angola*, 2015）提供本書中安哥拉內戰簡短段落很有用的參考。

在可交換圖檔格式照片（EXIF）中 GPS 資訊帶來的風險，2014 年由亞當・帕西克（Adam Pasick）提出（https://qz.com/206069/geotagged-safari-photos-could-lead-poachers-right-to-endangered-rhinos/）。西恩・馬丁・麥唐諾的研究報告〈伊波拉：大數據災難〉（Ebola: A Big Data Disaster）也是詳盡的案例研究，說明人道救援在回應 2014 年伊波拉病毒爆發時，可能發生的數據搶奪問題。

開始撰寫本書時，辛格的《不假思索的霸權》（*Unthinking Mastery*, 2018）是我閱讀的第一本書，該書關於對抗霸權和去殖民化思考的主題，影響了你在本書中所見的許多想法。

雷蒙在 2018 年「大開眼界」藝術展的談話（https://vimeo.com/287094217），以及關於「衛星哨兵計畫」和蘇丹的許多細節，來自 2020 年春天的一次訪談。這裡可以找到最初的人類安全警告：www.satsentinel.org/sites/default/files/SSP%2024%20Siege%20012512%20FINAL.pdf。

5. 酒精飲料喝到醉

「洪泛觀察」已不再運作，但可在伊恩・亞都恩—富瑪（Ian Ardouin-Fumat）的網站上找到一些檔案文件（伊恩是該計畫的首席設計師和前端開發者）：https://ian.earth/projects/floodwatch/。索爾塔尼與《華盛頓郵報》的合作：https://ashkansoltani.org/work/washpost/。艾爾雯的「Cookie Jar」計畫

已沒有紀錄，但可以在她網站上看到近期作品：www.juliai.com/。我最初寫「洪泛觀察」數據和亞馬遜群眾外包網站「土耳其機器人」（Mechanical Turk）的實驗時，沒能好好感謝艾爾雯，因此我在這裡要很清楚地說，當初把廣告歷程交給「土耳其機器人」工作者，並讓他們寫關於人的傳記，這些概念是來自艾爾雯，是屬於她一個人的。

我的 BBS 時代沒留下多少東西，但在 textfiles.com/bbs/ 挖掘 BBS 檔案，對於還記得撥接數據機聲音的人來說，都是愉快的經驗。紐約時報網站（nytimes.com）的最初版本存放在網際網路檔案館，可在「網站時光機」（Wayback Machine）看到。我在這裡寫到的廣告投放時間軸，是根據創意研究事務所的「橫幅之後」計畫（Behind the Banner）所做的研究：http://o-c-r.org/behindthebanner/。維克里拍賣不像過去那麼普遍，但依然是決定誰贏得競價的常用做法："The Lovely but Lonely Vickrey Auction," Lawrence M. Ausubel and Paul Milgrom, *Combinatorial Auctions* (2005)。

第一個橫幅廣告已成為檔案庫收藏，供未來世代查閱：http://thefirstbannerad.com/。這則酒精飲料的故事來自羅斯・貝奈斯（Ross Benes）對這則廣告的口述歷史：https://digiday.com/media/history-of-the-banner-ad/。史威尼關於 Google AdSense 的研究報告值得完整閱讀："Discrimination in Online Ad Delivery," *Communications of the ACM 56*, no. 5 (May 2013): 44–54。ProPublica 的臉書廣告投放歧視相關文章：www.propublica.org/article/facebook-lets-advertisers-exclude-users-by-race、www.propublica.org/article/facebook-advertising-discrimination-housing-race-sex-national-origin，以及 www.propublica.org/article/facebook-ads-can-still-discriminate-against-women-and-older-workers-despite-a-civil-rights-settlement。這些文章的作者是 Julia Angwin、Terry Parris, Jr.、Ariana Tobin、Madeleine Varner 和 Ava Kofman。康乃爾大學研究的作者為 Muhammad Ali、Piotr Sapiezynski、Miranda Bogen、Aleksandra Korolova、Alan Mislove 和 Aaron Rieke，參見 https://arxiv.org/abs/1904.02095。

萊維 2010 年的「數位思考」（Thinking Digital）演講：https://vimeo.com/13998027。杭比 2006 年的講稿仍可在網路找到：https://ana.blogs.com/maestros/2006/11/data_is_the_new.html。如果想看看特易購會員卡稍嫌過度吹捧的歷史，可參考這段影片： www.mycustomer.com/experience/loyalty/edwina-dunn-and-clive-humby-how-we-revolutionised-customer-loyalty。航空里程計畫的完整歷史，參見維基百科：https://en.wikipedia.org/wiki/Air_Miles。

「大數據的災難回應」這句話，解讀方式不只一種，但至少有一種新興做法是嘗試使用人口普查資料，幫助城市計畫：www.nytimes.com/2019/08/09/us/emergency-response-disaster-technology.html。

布蘭維妮的〈性別陰影〉報告有專屬網站（http://gendershades.org/），應該要讀。你也應該看一段《人工智慧，我不是女人嗎？》（*AI, Ain't I a Woman?*，www.youtube.com/watch?v=QxuyfWoVV98），她會演示電腦如何錯認黑人女性的性別。演算法正義聯盟（Algorithmic Justice League）網站有更多相關知識（www.ajl.org/）。

明尼蘇達大學的研究作者為 Veronica Marotta、Vibhanshu Abhishek 和 Alessandro Acquisti，https://weis2019.econinfosec.org/wp-content/uploads/sites/6/2019/05/WEIS_2019_paper_38.pdf。亞瑟・米勒的話引自 1971 年出版的《侵犯隱私》。關於 Pikinis 應用程式的怪異故事，參見 www.bloomberg.com/news/articles/2019-10-01/zuckerberg-can-t-escape-lawsuit-over-bikini-photo-finder-app。

6. 剪過毛的成羊數

本章圖表以 Processing.js 製作，資料來自國會圖書館公開的 MARC 紀錄（雖已顯過時）：www.loc.gov/cds/products/marcDist.php。紅色的條目或多或少是隨機選擇的。

約翰‧柯爾（John Y. Cole）的著作《美國最偉大的圖書館：圖解國會圖書館史》（*America's Greatest Library: An Illustrated History of the Library of Congress*, 2017）描述這座圖書館的通史，雖然未提出批判觀點（柯爾長期任職於國會圖書館，也是官方歷史學家）。我列出的國會圖書館藏書量是從其年報中得到的估值。如果我在國會圖書館學到什麼，就是找不到好辦法得知確切藏書量，因為館藏持續增加，也因為決定什麼是物件是很主觀的。想像一下，手稿部門收藏了一個文件夾，裡面有七個信封的收據。這是一個、七個，還是幾百個物件？類似的問題也會出現在期刊館藏、裝訂成冊的書刊、照片集、軟體光碟等等。

托國會圖書館實驗室（LC Labs）之福，我獲邀到這座圖書館，一群了不起的人在這個實驗室從事各種令人驚奇的事。可在以下網站看見我的一些作品及各式各樣有用的資源：https://labs.loc.gov/。也可以聽我在圖書館製作的 Podcast，幾乎任何 Podcast 應用程式都可收聽，也可上網收聽：https://artistinthearchive.podbean.com/。這裡可以看到高解析度的《解放奴隸宣言》新亞蘭語譯本：www.loc.gov/item/mal3217600/。茱莉‧米勒寫了一篇關於綿羊普查的絕佳文章：https://guides.loc.gov/manuscript-resources-for-teachers/how-to-use-manuscripts/sheep-census。2018 年，我曾在 Podcast 節目中訪問米勒。可以在她文章裡看到原始文件，或是上網查看：www.loc.gov/rr/mss/images/Sheep_01.jpg、www.loc.gov/rr/mss/images/Sheep_02.jpg。

哈里斯在 2015 年發表關塔那摩資料庫的文章之後，我就要求每一個班級的學生讀。可上網閱讀：https://source.opennews.org/articles/consider-boolean/。我在 2019 年秋季寫這本書時，訪問了哈里斯。〈關塔那摩判決摘要〉的運作是使用我們質疑的資料庫，很可惜，至今仍在更新：www.nytimes.com/interactive/projects/guantanamo。

7. 動作／直到

　　演算偏誤的權威文本是薩菲亞・諾布爾（Safiya Noble）所著的《壓迫的演算法》（*Algorithms of Oppression*, 2018）。魯哈・班傑明（Ruha Benjamin）的著作《隨科技而生的種族：新美國編碼的廢奴主義者工具》（*Race After Technology: Abolitionist Tools for the New Jim Code*, 2019）也檢視演算法，更廣泛批評，認為科技是支持白人至上主義結構。大衛・柏林斯基（David Berlinski）的《演算法降臨：統治世界的構想》（*Advent of the Algorithm: The Idea That Rules the World*, 2000）是關於演算法概念和發展的傑出歷史回顧。

　　五千度的 BigGAN 實驗是由梅兒坦・阿泰伊（Meltem Atay）負責，當時她在 Google 實習（www.fastcompany.com/90244767/see-the-shockingly-realistic-images-made-by-googles-new-ai/）。在任何程式編碼的教科書裡，都能找到神經網路的描述，但我喜歡丹尼爾・席夫曼（Daniel Shiffman）的《編碼的本質》（*Nature of Code*）：https://natureofcode.com/book/chapter-10-neural-networks/。

　　《華盛頓郵報》的警方射殺資料庫：www.washingtonpost.com/graphics/investigations/police-shootings-database/。

　　我在寫這本書時，鳥類一直在我腦海裡；雖然有大約十年時間我都不承認，但最終決定接受我喜歡觀察鳥類的事實。雖然我不信任對人類數據設定機器學習應用程式，但經常使用幾個專注於生物多樣性的應用程式，而且是忠實粉絲。iNaturalist（www.inaturalist.org）用龐大的神經網路——需要 10 萬美元來訓練——辨識用戶提供的照片，這些照片幾乎包含所有生物。Merlin（https://merlin.allaboutbirds.org）也幾乎是任何鳥類都有；BirdNET（https://birdnet.cornell.edu）會讓你很容易猜現在你聽到的窗外鳥兒是哪一種鳥。

插曲

范多佛的《深海之旅：在海底發現新生命》（*Deep-Ocean Journeys: Discovering New Life at the Bottom of the Sea*, 1996）是出色的故事集。威廉・布羅德（William Broad）的《底下的宇宙：探索深海之謎》（*Universe Below: Discovering the Secrets of the Deep Sea*, 1997）也非常精采地描述了深海生態系（雖然現在稍嫌過時），並清楚說明我們如何探索深海的演變。

8. 破壞性的煉金術

我最早是從丹・古茲（Dan Goods）那裡聽到《水手 4 號》圖片的事。NASA 網站上有高解析度版本（https://photojournal.jpl.nasa.gov/catalog/PIA14033）。關於地圖及其繪製方式的更多詳細資訊，參見米卡・麥金農（Mika McKinnon）2015 年在科技網站 Gizmodo 張貼的文章：https://gizmodo.com/this-paint-by-numbers-drawing-was-the-very-first-image-1687904838。

關於資料視覺化疊代性質的一些演講，我最喜歡的內容來自莫里茲・史蒂芬納（Moritz Stefaner，https://vimeo.com/28443920）、亞曼達・考克斯（https://vimeo.com/29391942），以及娜迪・布萊莫（Nadieh Bremer，https://vimeo.com/354276689）。

我和韓森共同與《科技時代》合作，處理的影像（和最終成品）放在 Flickr，另外我也在部落格寫了一篇討論文章：http://blog.blprnt.com/blog/blprnt/138-years-of-popular-science。「串接」的檔案文件多半已年久佚失，或是固執的法務部門不願提供，但 Flickr 還有一些影像，網路上也找得到一些零星影片（https://vimeo.com/54858819）。我也在 TED-Ed 談到一些細節：https://ed.ted.com/lessons/mapping-the-world-with-twitter-jer-thorp。「串接」的第一個版本是與傑克・波威（Jake Porway）合作開發，後續版本則是由尼

克‧韓瑟曼（Nik Hanselmann）和迪普‧卡帕迪亞（Deep Kapadia）等人的團隊製作。

我在這裡用凱洛的《真實的藝術》（2016）作為反面例子，但這是一本非常好的書。

9. 米秀

關於空中人數的統計數字，來自 2012 年在丹佛美術館展出的魯賓和漢森創作的藝術作品《請登機》（*Now Boarding*），這項展覽是關於機場設計的過去與未來。可以觀看全球一部分空中交通視覺化的片段：https://vimeo.com/91515815。2009 年，我在部落格寫下為英國國家 DNA 資料庫工作的過程：http://blog.blprnt.com/blog/blprnt/wired-uk-july-09-visualizing-a-nations-dna。若想看整體的香港街頭抗議視覺化，參見www.nytimes.com/interactive/2019/06/20/world/asia/hong-kong-protest-size.html。

我在 2019 年採訪了亞克。這短短的章節無法反映史丹咖啡館的作品多麼多樣奇特，因此建議花點時間到網站上看看：www.stanscafe.co.uk/。考克斯「古怪的對照」出處：https://datatherapy.org/2013/07/11/the-power-of-the-explanatory-comparison/。

10. Paradox 核桃

《含生草》創作於 2008 年，更多資訊和照片文件參見 www.martinluge.de/work/roseofjericho/。海藻糖可在蝦、蟋蟀、蝗蟲、蝴蝶、蜜蜂、許多植物和菇類中找到。寫這本書的整個過程中，我的桌上一直擺著含生草，已記不得有多少次，我以為自己害死它了。

關於弓冰川區的自然史，我從戴爾‧萊基（Dale Leckie）的《岩石、山

脊與河川》（*Rocks, Ridges, and Rivers*, 2017）、約翰‧史諾酋長（Chief John Snow）的《這些山是我們的聖地》（*These Mountains Are Our Sacred Places*, 1977）學到很多。提到哈蒙的部分，多半來自卡蘿‧哈蒙（Carole Harmon）的著作《拜倫‧哈蒙，山岳攝影師》（*Byron Harmon, Mountain Photographer*, 1992）。這是她祖父與弗里曼徒步走過華普達冰原時的故事來源。

我們在冰川和卡加利的工作是布魯克菲爾德廣場委託，這項計畫是和魯賓一同合作。感測設備由夏‧塞爾貝（Shah Selbe）和雅各‧萊瓦倫（Jacob Lewallen）打造，而我們能撐過暴風雪，主要歸功於傑夫‧卡瓦諾（Jeff Kavanaugh）。

喬治‧沃克斯與孫子拍攝的照片，收藏於加拿大洛磯山脈懷特博物館（Whyte Museum of the Canadian Rockies），可在線上觀看。

潔瑞米妍科「同根生之樹」計畫的原始網站，在我寫書時已消失，但可在網際網路檔案館找到。艾琳‧席亞（Ellyn Shea）在 2014 年於部落格發表了尋找剩下的樹木的文章（www.deeproot.com/blog/blog-entries/onetrees-the-forgotten-tree-art-project），對我尋找樹木非常有用。扎悉德‧薩達爾（Zahid Sardar）在 2004 年進行的訪談，也有助於了解潔瑞米妍科的一些意圖：https://www.sfgate.com/bayarea/article/Society-s-signposts-Natalie-Jeremijenko-s-trees-2641315.php。

11. 聖矽醫院與地圖室

本章開頭的圖是以 Processing 製作，資料取自《紐約時報》。

關於克里夫蘭免費網的簡明歷史，「從管理部門解救出來」，參見 www.atarimax.com/freenet/common/html/about_freenet.php。其他資料，例如用戶看見的最後一次螢幕畫面、會議照片和湯姆‧葛倫德納的訃聞，請造訪：http://cfn.tangledhelix.com/main.html。蓋瑞斯（www.victoria.tc.ca/gareth_shear

man_obituary.html）和梅伊・席爾曼（www.victoria.tc.ca/mae_shearman_obituary.html）的悼念文稍微談到他們的慷慨及留下的資產。

2009 年，維偉卡・孔德勞（Vivek Kundra）推出 data.gov，他是美國首任聯邦資訊長，現在擔任 Sprinklr 執行長，這間公司運用人工智慧在社群媒體上對使用者投放廣告。截至 2019 年 1 月，聯邦機構必須將資料公開，雖然不一定要公布在 data.gov。這個網站不斷成長，但有些部分實際上正在縮小。2018 年，環境資料與治理倡議（Environmental Data and Governance Initiative）發現，該網站上與氣候相關的文件數量，從七百六十二筆變成六百七十七筆。

狄更斯描述華盛頓特區的完整引文如下：「宏偉意圖之城……寬闊的大道，不知怎的冒出，不知通往何處；幾英里長的街道，只需要房屋、道路和居民；公共建築只需要公眾就會完整了；還有主要幹道上的裝飾，只是缺乏主要幹道來裝飾。」這段引文摘自《狄更斯全集》（*The Complete Works of Charles Dickens*, 2017）。

開放知識基金會對於開放資料的定義：https://opendefinition.org/。

網路上已找不到「大象地圖集」計畫，但可在網站上找到檔案文件：https://ian.earth/projects/elephant-atlas/。關於大象數量普查本身的資訊：www.greatelephantcensus.com/，計數的最終報告：https://peerj.com/articles/2354/。

丹妮爾・普爾（Danielle Poole）關於電信人口學的觀念（https://bmcpublichealth.biomedcentral.com/articles/10.1186/s12889-018-5822-x）的重要性：為了要讓科技發揮效用，我們得先了解資訊需求的現有模型和方法。更簡單地說，我們需要深入了解特定社群與特定科技的關係（會如何以不同的方式運用、有哪些障礙、如何與地方文化相連），然後才能著手建構服務這個群體的任何類型的工具或平台。

郎曼的話引自《編碼人生：關於科技的個人史》（*Life in Code: A Personal History of Technology*, 2017）。霍伯斯坦的話引自《失敗的詭譎藝術》（*The

Queer Art of Failure, 2011），每個人書架上都應該擺一本。

關於麥可・布朗兩張圖的數據，由塔莉亞・高夫曼（Talia Kauffman）協助，蒐集自 Google Places API。

在聖路易體育館製作的地圖，有二十七張可以上網查看：www.cocastl.org/stlmaproom/。有些地圖含有私人或敏感資訊，因此未放上網。

過去幾年有許多文章談到地圖上畫的紅線。理查德・羅斯坦（Richard Rothstein）的《法律的顏色》（*The Color of Law*, 2017）很全面地審視導致紅線標示的條件、在不同城市的執行方式，以及對美國社會地景的長期影響。

我在研究「地圖室」時，無法放下柯林・高登（Colin Gordon）的《繪製衰退的地圖：聖路易與美國城市的命運》（*Mapping Decline: St. Louis and the Fate of the American City*, 2008）。最近，我開始閱讀《心碎的美國》（*Broken Heart of America*, 2020），該書全面分析了種族主義和殖民主義如何定義了聖路易的地圖，且持續至今。

「地圖室」有兩個繪圖機器人，其中之一叫做卡米爾，取名自卡米爾・德萊（Camille Dry）。1876 年，德萊花了幾個星期的時間坐在熱氣球上，繪製聖路易的地形圖。這一百一十五張圖可至雅列・尼爾森（Jared Nielsen）的網站查看：http://jarednielsen.com/pictorial-st-louis/。

馬特恩的文章：https://publicknowledge.sfmoma.org/local-codes-forms-of-spatial-knowledge/。比爾的文章：www.timesnewspapers.com/westendword/arts_and_entertainment/harlem-renaissance-contemporary-response-at-coca/article_a4a15658-e960-52da-ada8-b08d936a33db.html。

魯基薩斯的《所有資料皆在地》（*All Data Are Local*, 2019）一書論述詳盡，案例研究豐富，作者主張要理解數據，不能離開創建資料的地理、歷史和政治脈絡，值得一讀。

12. 毛利資料主權網

毛利資料主權網提供了關於這項運動的豐富資源：www.temanararaunga. maori.nz/。庫庫泰和約翰‧泰勒（John Taylor）合著的《原住民資料主權：邁向進程》（*Indigenous Data Sovereignty: Toward an Agenda*, 2016）深入探討原住民資料主權，包括世界各地思考過這項議題的原住民貢獻。克勞蒂亞‧奧蘭奇（Claudia Orange）的《圖解懷唐伊條約史》（*Illustrated History of the Treaty of Waitangi*, 1990），以及馬康‧穆霍蘭（Malcolm Mulholland）和薇若妮卡‧陶海（Veronica Tawhai）的《哭泣的水域：懷唐伊條約與憲法變遷》（*Weeping Waters: The Treaty of Waitangi and Constitutional Change*, 2010），都有助於了解這項條約，以及其在紐西蘭歷史的更廣脈絡。

關於無線電頻率索賠的懷唐伊審裁處原始文本，可在網際網路檔案館找到（https://web.archive.org/web/20010715203845/http://www.knowledge-basket. co.nz/waitangi/reports/wai26.html）。1992 年的特羅羅亞報告中曾提到精神場所，參見 https://forms.justice.govt.nz/search/Documents/WT/wt_DOC_68462675/ Te%20Roroa%201992.compressed.pdf。大衛‧威廉斯（David V. Williams）1997 年的《毛利知識與財富》報告（*Matauranga Maori and Taonga*）記錄了懷唐伊審裁處關於動植物傳統知識的聽證會。

2018 年秋天，我在紐西蘭漢密頓市與庫庫泰和哈德森會面。關於系譜的段落來自：Maui Hudson et al., "Whakapapa——a Foundation for Genetic Research?," *Journal of Bioethical Inquiry* 4, no. 1 (April 2007): 43–49。庫庫泰在一場演講中談到她的系譜計畫：www.youtube.com/watch?v=qfxC6HXY968。

我最早得知艾弗拉姆的故事，是 2017 年凱特‧茲瓦德（Kate Zwaard）「館藏當作資料」（Collections as Data）的演講：www.loc.gov/item/webcast-8168/。菲克斯對他在帕薩馬科迪工作的詳盡報告，參見古騰堡計畫（Project Gutenberg）：www.gutenberg.org/files/17997/17997-h/17997-h.htm。他在亞利

桑那州的探險結果同樣可參見 www.gutenberg.org/files/23691/23691-h/23691-h.htm。國會圖書館的網頁上標示傳統知識標籤的例子，可參見帕薩馬科迪〈敬禮曲〉：www.loc.gov/item/2015655561。

我與索克托馬的訪談，以及關於國會圖書館蠟筒和編目的更多詳細內容，參見《檔案庫裡的藝術家》第八集（https://artistinthearchive.podbean.com/e/episode-8-thirty-one-cylinders/）。我在 2018 年 12 月訪問安德森，也收錄在同一集。

重新思考 DIKW 金字塔的研究報告："Mātauranga Māori and the Data–Information–Knowledge–Wisdom Hierarchy: A Conversation on Interfacing Knowledge Systems," *MAI Journal* 1, no. 2 (2012)。

13. 以 what 為核心的網際網路

德賈動物保護區（The Dja Faunal Reserve）位於喀麥隆東南部。研究營地由剛果盆地研究所（Congo Basin Institute，www.cbi.ucla.edu）建置與維護。我在 2019 年 12 月造訪，少了下列這些人的支援，我們的工作無法完成：Romeo Kamta、Aziem Jean、Obam Mael、Megwadom Dieudonné、Abem Anne Marie、Jean de Dieu。我還是很想說說「inselberg」一詞，它和 iceberg（冰山）有相同字根，意思是島山。島山也稱為 monadnock（殘丘）或 koppie（小山），而德賈河區域的法語人士都稱之為 rochées（岩石）。

朱瓦特的話引自他 2016 年的文章〈你的網際網路被偷走了。快拿回來，不使用暴力〉（The Internet Has Been Stolen from You. Take It Back, Nonviolently，https://medium.com/@flyingzumwalt/the-internet-has-been-stolen-from-you-take-it-back-nonviolently-248f8d445b87）。可以在下面這個網址，用SHA-256 來將其他東西雜湊一下：https://emn178.github.io/online-tools/sha256.html。關於星際檔案系統的土耳其語維基百科：https://blog.ipfs.io/24-uncensorable-

wikipedia/。Dat 計畫首頁：https://dat.foundation/，你可以用燒杯瀏覽器啟動
（https://beakerbrowser.com/），並運行自己的分散式網頁。

務必花幾分鐘讀波波夫和他的閃電偵測器（現在就讀吧！）：http://
www.saint-petersburg.com/famous-people/alexander-popov/。俄羅斯仍以 5 月 7
日為無線電節，這是波波夫閃電偵測器第一次實驗的紀念日。想知道更多我
們在德賈河部署的 LoRa 網路資訊，參見 FieldKit 部落格：www.fieldkit.org/
blog/fieldkit-goes-arboreal-in-cameroons-dja-reserve/。

禁忌電台的臉書專頁：www.facebook.com/radiotaboofilm/。尼亞帕加的話
引自 2015 年與凱特琳・克里斯坦森（Caitlyn Christensen）為《桑普索尼亞
路》雜誌（*Sampsonia Way*）所做的訪談：www.sampsoniaway.org/interviews/
2015/06/02/a-voice-can-travel-anywhere-an-interview-with-issa-nyaphaga-of-radio-
taboo/。

14. 這裡是 Dataland

希望／危機圖是用 Processing 和《紐約時報》的文章搜尋 API 製作。這
張圖最初是在 2009 年製作，於本書撰寫時更新。普曼的話引自《奧祕匕
首》（*The Subtle Knife*, 1997）一書。

我最早得知 Dataland 是 2012 年在科技媒體網站「邊緣」（Verge）看到
湯瑪斯・休斯登（Thomas Houston）提及：www.theverge.com/2012/5/24/
3040959/dataland-mits-70s-media-room-concept-that-influenced-the-mac。理查・
波特（Richard Bolt）關於 Dataland 的報導《空間資料管理》（*Spatial Data-
Management*）是在 1979 年由麻省理工學院出版，封面很吸睛。莎拉・伊格
（Sarah E. Igo）的《平均化的美國人》（*The Averaged American*, 2007）是一部
極為出色的著作，描述美國政府和公司如何設法將人民編入索引的歷史。

凱利全球公益協會的羅根非虛構類獎助金（Logan Nonfiction fellow-

ship），讓我在 2018 年有四個星期的時間，不受打擾撰寫這本書，我會永遠感激不盡。我從海克宅找到／偷走的《侵犯隱私》（1971）是 New American Library 出版社的 Signet 系列平裝書。2019 年 1 月，我與亞瑟‧米勒進行訪談。

AI Now 研究所的演算法影響評估：https://ainowinstitute.org/aiareport2018.pdf。你可以閱讀加拿大政府進行的演算法影響評估和問卷測試版：www.canada.ca/en/government/system/digital-government/modern-emerging-technologies/responsible-use-ai/algorithmic-impact-assessment.html。臉書被聯邦貿易委員會罰款後，股價確實上揚：www.businessinsider.com/facebook-stock-rose-news-5-billion-ftc-settlement-why-critics-2019-7。

關於蘋果公司內部多元性的數字，來自該公司 2018 年的報告，在本書撰寫期間仍是最新的報告：www.apple.com/diversity/。

懂德文的人可參見黑森資料保護與資訊自由委員網站：https://datenschutz.hessen.de/。

致謝

2012 年，我開始寫下這本書的初始提案，之後就塞在各種數位抽屜裡。後來，因為害怕川普執政，加上有個文學經紀人堅持不懈地寄來電子郵件，這個計畫才告復活。我會永遠感謝這個人——Jeff Shreve，他看出這本書許多我沒看到的層面。寫書過程相當漫長，幸好有他的耐心和安撫，讓我不用砸大錢去治療。

為了這本書，我訪問過許多人，很感謝他們願意花時間，並容忍我即興式的訪談風格。謝謝 Mimi Onuoha、Matthew Kenney、Jacob Harris、James Yarker、Maui Hudson、Tahu Kukutai、Jane Anderson、Julie Miller、Jonathan Moreno、Arthur R. Miller、Ashkan Soltani 和 Nathaniel Raymond。我承諾，下次見面時，你點個想喝的飲料，我請客。

我無比榮幸，可以和創意研究事務所一群富創意、才華橫溢，非常優秀的人一起工作。這間設計工作室在本書開始寫作前已停業，但我仍把本書視為事務所的案子，期盼團隊的每個人都能在書頁中看到關於自己的一些內容。Ben Rubin、Ian Ardouin-Fumat、Noa Younse、Zarah Cabañas、Genevieve Hoffman、Kate Rath、A'yen Tran、Chris Anderson、Jane Friedhoff、Eric Buth、Gabriel Gianordoli、Erik Hinton、Mahir Yavuz、Ellery Royston、Ashley Taylor 和 Sarah Hughes。謝謝你們。要請你們大家喝酒。

這本書是從密西西比河岸開始，也在密西西比河岸結束，這條河行經的城市，對我的工作和我的想法，都扮演著無比重要的角色。在聖路易市，Kelly Pollack 和 Jennifer Stoffel 在「地圖室」給予協助。這裡和我之前做的工作完全不同，卻影響了之後的幾乎一切。這項計畫對創意藝術中心可說是賭注，很感謝他們認為值得承擔這個風險。在明尼亞波利斯，我花了十年時間協助舉辦「大開眼界」藝術展，這是電腦藝術家的奇特聚會，有越來越多志同道合，可能一同合作的人相聚在一起。Dave Schroeder 在河邊播下「大開眼界」的種子，之後又與 Caitlin Rae Hargarten、Wes Grubbs 澆水照料，讓它每年夏天能燦爛盛開。我永遠感謝他們，也感謝曾經登上「大開眼界」舞台、數以百計的人，或是曾走進沃克中心（Walker Center）走廊的人，但得不好意思地說，沒辦法請你們喝東西。

還有其他河流也很重要。Steve Boyes 放手一搏，帶著在城市長大，唯一會的野外求生技能就是煮蛋的我，於 2014 年穿越歐卡萬哥三角洲，John Hilton 承擔起不小的後勤任務，在那趟行程和其他探險路途中保住我的性命。我永遠不會忘記和 James Kydd 坐在圓木上，看著 10 碼外的成年公象用長鼻子把漿果扔進嘴裡，像在吃爆米花一樣。在我心目中，James 的名字是荒野的同義詞，期盼在這些書頁中，他能讀到我寫下他的優雅，以及他對大自然的尊重。我們在歐卡萬哥的工作，很仰賴巴耶族人的淵博知識和高超技能——尤其感謝 Gobonamang Kgetho、Tumeletso Setlabosha 和 Leilamang Kgetho。

Shah Selbe 在我第一次前往歐卡萬哥時與我同船，現在仍一起探險，包括真正的與比喻的探險。他領導 FieldKit 團隊，我很高興大部分的日子能與他們合作：Jacob Lewallan、Bradley Gawthrop、Susan Allen、Lauren McElroy 和 Ally Fabale。Jeff Kavanaugh 在弓冰川作品中，與大家分享他對冰川的深厚智慧。Peter Houlihan 是一流的攀樹人，對我們在喀麥隆德賈河邊的工作至關重要，而少了以下人士，我們也無法完成任何一項工作：Romeo Kamta、Aziem Jean、Obam Mael、Megwadom Dieudonné、Jean de Dieu 和 Abem Anne

Marie。

我很幸運得到凱利全球公益協會的肯定，獲得羅根非虛構類獎助金，於協會度過四個星期的時間，撰寫這本書。雖然我大部分的時間在漫步，踩在潮濕的落葉，以及後來發出碎裂聲的雪地上，但我也在那裡寫了些文字，遇到一批真正了不起的寫作者。尤其要感謝 Sara Hendren 給予我駐點建議，並陪我在雪地上漫步好幾回。

寫書過程中，我有很長一段時間會到 AI Now 研究所，這裡有張桌子可以讓我寫作。如果我發現自己在城市，就會來到這裡休息一兩個小時。這張桌子當然不錯，但更珍貴的是能與 Kate Crawford 聊聊天，得到療癒。她給我勇氣，讓我大幅刪改這本書的篇幅，重寫、重新思考與修正，大刀闊斧整頓需要整頓的地方。謝謝妳，Kate，謝謝妳的智慧、建議，還在我需要的時候請我喝一杯日本威士忌。

Sean McDonald 給予精煉的建議，說明如何讓這本書更好，提升了本書。他決定大膽信任我和這項奇怪的計畫，讓我的生命變得更美好。

謝謝 Brian House、Jake Porway、Mark Hansen、Yanni Loukissas、David Lavin、Bob Thiele、Claudia Madrazo、Betty Hudson、Cindy Lee Van Dover、Dan Shiffman、Lillian Schwartz、Craig and Amy and Sabine Wilkinson、Jennifer Gardy、Mathieu and Jeanne Maftei、Luke Manson、Jason Schultz、Sandy Hall、John Underkoffler、Ian and Jenn Neville、Tim and Timberly Ambler、Jon and Maria Foan、Chuck and Sharon Hallett、Mark and Andrea Busse、JVS、Erin and Olivia and Thomas and Henry Thorp、Sarah and Hossannah and Zazie Asuncion-Lidgus、Kathie and Mike Lidgus，以及幾十年來容忍我、愛我、支持我的親友。

在我童年住宅的地下室有兩台織布機、一台小小的麥金塔電腦 Mac Plus 搭配 2400 波特數據機，還有一座裝滿羊毛絨的櫃子、一百零八加侖的水族箱、一箱 1970 年代的 IBM 打洞卡。我的人生之路大多寫在這些物件上了。爸爸、媽媽、Matt，謝謝你們陪伴我長大。

我的伴侶 Nora 從一開始就相信這項計畫，也從未改變，即使我拚命說這項計畫注定不會成功，書稿不會完成，書也不會有人看。但就像我生活的其他部分，這本書如果少了她，就什麼也不是。兒子 Pilot 也時時為我加油，上個星期還大聲說，長大要當作家（也要當超級英雄和開起重機）。兒子，這可能會是我給過你最好的建議：別等到長大才當作家。

　　本書的每一頁，都是仰賴數十年來的研究者、學者、藝術家和倡議者——主要是有色人種女性——他們看見我們用數據搞出了什麼亂子，而我們往往也不聽他們的話。如果我們希望數據生活還不錯，就需要傾聽，持續傾聽。因此，最後要感謝那些老是吃閉門羹、面對全為男性的會議和男性終身職的委員，卻沒有放棄的人。謝謝、謝謝、謝謝。

國家圖書館出版品預行編目資料

數據與人性：當代數據藝術先鋒最深刻的第一手觀察，探索科學、人文、藝術交織的資訊大未來／傑爾．索普（Jer Thorp）著；呂奕欣譯--初版.--臺北市：臉譜，城邦文化出版：家庭傳媒城邦分公司發行，2021.09
　　面；　公分. --（臉譜書房；FS0138）
譯自：Living in Data: A Citizen's Guide to a Better Information Future

ISBN 978-626-315-011-9（平裝）

1.視覺設計　2.資訊尋求行為　3.定量分析　4.大數據
964　　　　　　　　　　　　　　　　110013142

臉譜書房　FS0138

數據與人性
當代數據藝術先鋒最深刻的第一手觀察，探索科學、人文、藝術交織的資訊大未來

作　　　　者　傑爾．索普（Jer Thorp）
譯　　　　者　呂奕欣
副 總 編 輯　劉麗真
主　　　編　陳逸瑛、顧立平
封 面 設 計　廖韡

發　行　人　涂玉雲
出　　　版　臉譜出版
　　　　　　城邦文化事業股份有限公司
　　　　　　台北市中山區民生東路二段141號5樓
　　　　　　電話：886-2-25007696　傳真：886-2-25001952
發　　　行　英屬蓋曼群島商家庭傳媒股份有限公司城邦分公司
　　　　　　台北市中山區民生東路二段141號11樓
　　　　　　客服服務專線：886-2-25007718；25007719
　　　　　　24小時傳真專線：886-2-25001990；25001991
　　　　　　服務時間：週一至週五上午09:30-12:00；下午13:30-17:00
　　　　　　劃撥帳號：19863813　戶名：書虫股份有限公司
　　　　　　讀者服務信箱：service@readingclub.com.tw
香港發行所　城邦（香港）出版集團有限公司
　　　　　　香港灣仔駱克道193號東超商業中心1樓
　　　　　　電話：852-25086231　傳真：852-25789337
馬新發行所　城邦（馬新）出版集團 Cité (M) Sdn Bhd
　　　　　　41-3, Jalan Radin Anum, Bandar Baru Sri Petaling, 57000 Kuala Lumpur, Malaysia
　　　　　　電話：603-90563833　傳真：603-90576622
　　　　　　E-mail: services@cite.my

城邦讀書花園
www.cite.com.tw

初 版 一 刷　2021年9月30日
ISBN 978-626-315-011-9
定價：499元

版權所有．翻印必究（Printed in Taiwan）
（本書如有缺頁、破損、倒裝，請寄回更換）